徐建融游艺百讲

晋唐美术十讲

徐建融 著

上海大学出版社
·上海·

图书在版编目（CIP）数据

晋唐美术十讲 / 徐建融著 . -- 上海：上海大学出版社，2025.1. --ISBN 978-7-5671-5072-0

I.J120.92

中国国家版本馆 CIP 数据核字第 2024F0F453 号

统　　筹　刘　强
责任编辑　倪天辰
封面设计　柯国富
技术编辑　金　鑫　钱宇坤

徐建融游艺百讲

晋唐美术十讲

徐建融　著

上海大学出版社出版发行
（上海市上大路 99 号　邮政编码 200444）
（https://www.shupress.cn　发行热线 021-66135112）
出版人　戴骏豪

*

南京展望文化发展有限公司排版
江阴市机关印刷服务有限公司印刷　各地新华书店经销
开本 710mm×1000mm　1/16　印张 21　字数 271 千字
2025 年 1 月第 1 版　2025 年 1 月第 1 次印刷
ISBN 978-7-5671-5072-0/J·675　定价　98.00 元

版权所有　侵权必究
如发现本书有印装质量问题请与印刷厂质量科联系
联系电话：0510-86688678

总　序

2005年11月19日，上海大学校长钱伟长在给上海大学美术学院邱（瑞敏）院长、薛（志良）书记的信中讲："据我所知，徐建融教授已在上海大学执教二十余年了。多年来，他一边热心于传道授业解惑，一边更是潜心于学术研究和艺术创作，终于成就一番骄人之成绩。我虽然未得与徐建融教授谋面，但是却知道他在美术界颇被看重和推崇。我为我校有如此杰出之人才而高兴，也为我们美术学院这些年来所取得的进步而欢欣。"

2012年9月，上海大学美术学院院长冯远在为《长风堂集》所作的"序"中讲，徐先生是当今学术界致力于宣传、弘扬传统优秀文化的代表人物。"他对传统文化几十年如一日的坚持，以及对传统文化的研究之全面、深刻，和由此所取得的对传统文化认识的实事求是的科学性、与时俱进的独创性，在全国有着广泛的影响。徐先生的研究和实践，众所周知的是以中国美术史论研究、美术教育、书画创作和鉴定为重点。实际上，他的涉及面几乎囊括了传统文化经史子集的各个方面"，对儒学、老庄、佛学、说文、历史、文学、戏曲、园林、建筑等"无不着意探究，以国学为视野来观照书画。同时，他对西方文化的经典也下过相当的功夫，以西学为参照来审视国学。术业有专攻与万物理相通，'不入虎穴，焉得虎子'与'不识庐山真面目，只缘身在此山中'，立足本职而作换位思考，这是其治学治艺的基本方法"。这使他的传统研究和实践，在新的时代背景下焕发出"科学发展的生命活力，既是历史的，又是现实的"。

子曰:"志于道,据于德,依于仁,游于艺。"有"当代艺术界大儒"之称的徐建融先生,思无邪,行无事,故多艺。而著述,正是其"多艺"中的一项重要内容。孔子说:"盖有不知而作之者,我无是也。"《左传》则说:"言之不文,行而不远。"徐建融先生的著述,从来就不是局限于板凳上、书斋中的"为学术而学术",而都是出之于"学而时习之"的实践体会,所以"如万斛泉涌,不择地,皆可出";又以富于文采辞藻,无论是温柔敦厚,还是慷慨磊落,皆能有声有色地穷理、尽情、动情。真知灼见加上文采斐然,所以其著述为各阶层读者所欢迎。正是四十多年来连续不断地发表、出版的这些著述,使他的"学而不厌""有教无类"在社会上产生了广泛而深远的影响。

为了更集中同时也更条理地反映徐建融先生的著述成果及其学术思想,特在他业已发表、出版的各种著述中,推出"徐建融游艺百讲"十种统一出版,即《晋唐美术十讲》《宋代绘画十讲》《元明清画十讲》《晚明绘画十讲》《当代画家十讲》《谢陈风雅十讲》《建筑园林十讲》《画学文献十讲》《美术史学十讲》《国学艺术十讲》。

其中,除《谢陈风雅十讲》外,大多有之前的相应出版物为依据。但这次的出版并不是旧版的简单重版,而是在体例上、内容上均作了调整。原出版物中多有一定数量的插图,现考虑到书中涉及的图例可从网上搜索到高清图像,故一并删去不用。

全部书稿的整理、修订,徐建融先生本人均给予了极大的支持,十分操劳。在此谨致谢意。限于学识,我们所做的工作还有不足之处,还祈请徐建融先生和广大读者批评指正。

前　言

本书为上海大学出版社2011年出版的《晋唐美术史研究十论》的修订本。这次的修订,除订正了文字上的错误、疏失之外,删去了《士人与文人》(代绪言)和《张彦远〈历代名画记〉三题》,加入了《晋唐宋元画谈》并附《笔墨与形象——中国画史衰退的两个转折》。本书作为"徐建融游艺百讲"的一种,更名为《晋唐美术十讲》。

徐建融

2023年春节

目 录

第一讲　超越大限——《伏羲女娲图》论 / 1

第二讲　云冈石窟叙录 / 40
　　　　附：永恒的启示——云冈石窟漫谈 / 59

第三讲　幻想的太阳——龟兹壁画论 / 63

第四讲　维摩诘与魏晋风度
　　　　——六朝士夫绘画的美学理想 / 105

第五讲　"六法"的本义和演义 / 124
　　　　附：读唐画　识"六法" / 177

第六讲　从"曹衣出水"到"吴带当风"
　　　　——民族绘画格式的确立 / 185

第七讲　阿斯塔那墓花鸟壁画研究 / 209

第八讲　张大千谈敦煌壁画札记 / 215
　　　　附一：张大千白描画稿赏鉴 / 246
　　　　附二：张大千与敦煌壁画 / 254

第九讲　晋唐宋元画谈 / 264
　　　　附：笔墨与形象
　　　　　　——中国画史衰退的两个转折 / 281

第十讲　君子好色
　　　　——晋唐与明清仕女画的比较研究 / 294
　　　　附：打开色戒——明清仕女画解读 / 316

01 第一讲
超越大限——《伏羲女娲图》论

面对新疆阿斯塔那唐墓出土的一大批《伏羲女娲图》，我立刻想到的是井水的温差。当夏天地表的酷热传到井底，已是冬天；而当冬天地表的寒冷传到井底，已是夏天。所以，井水的冬暖夏凉并不是人的主观的相对感觉，而是水温的客观的绝对真实。阿斯塔那唐代的墓葬美术，所反映的当然也不可能是唐代的风气，而是汉代的风气。

一

汉代是儒家神学和道家神仙思想弥漫的时代，神学美学思想普遍地渗透在当时文化艺术的各个部门，从汉赋到汉画，通过神话—历史—现实三混合、神—人—兽同台演出的丰满瑰丽的形象画面，浪漫地展示出一个五彩缤纷、琳琅满目的神仙世界。

这个世界与原始艺术世界有着内在的直接联系，并在其中丰富地保存并变异了原始的意象系列和神话内涵。

人类文化是一个广袤而绵密的历史现象，神话则是它的"基础本体论"。神话首先是一个符号系统，这一系统是"一个深不可测的海洋，无边无际，苍苍茫茫，在这里长度、宽度、高度和时间、空间都消逝不见"（卡西尔《人论》引密尔顿语），它一方面向我们展示一个概念的结构，另一方面又展示一个感性的结构。"它们整个地嵌入到一个活跃的灵魂，而我们所看到的一切都喷发出内在的意义"（华兹华斯《序曲》Prelude 第三节）。在

神话中,包含了一个民族的命运及其思想的一致性,亦即集体的"哲学",我们从中可以推导出该民族的典型性格、文化模式,探听到许多历史的秘密和人文的心声。关键的问题是,必须追溯到神话深层结构的感知方式,才有可能破译它的"密码",洞穿其"可见世界"的表象,直抉其"不可见的观念世界"的内涵,释放出它那貌似平常实则深奥、貌似荒唐实则科学的"潜信息"和"潜能量"。

正是在这一意义上,汉画在中国绘画史上具有一种特殊的、异常深刻的文化价值;对汉画神仙世界的考察研究,也就显得十分必要。本讲所要讨论的,是汉画神仙世界的一个基本母题——《伏羲女娲图》的文化学含义。

伏羲、女娲的题材,在汉画中空前广泛地盛行。从地上的宫殿到地下的墓室,从帛画、壁画到画像砖、画像石,人首蛇尾的伏羲、女娲,或分体,或交合,或执规,或执矩,或捧日,或捧月,形形色色,纷纷攘攘,蔚为大观。地面上的宫殿壁画,早已随着建筑物的倾圮而灰飞烟灭,略无孑遗。但文献典籍中依然为我们保留了这方面的珍贵资料。如东汉王延寿的《鲁灵光殿赋》中提及:

> 神仙岳岳于栋间,玉女窥窗而下视,忽瞟眇以响像,若鬼神之仿佛。图画天地,品类群生,杂物奇怪,山神海灵,写载其状,托之丹青,千变万化,事各缪形,随色象类,曲得其情。上纪开辟,遂古之初,五龙比翼,人皇九头,伏羲鳞身,女娲蛇躯,鸿荒朴略,厥状睢盱,焕炳可观,黄帝唐虞,轩冕以庸,衣裳有殊,下及三后,淫妃乱主,忠臣孝子,烈士贞女,贤愚成败,靡不载叙,恶以诫世,善以示后。

比照今天还能看到的汉代墓葬绘画遗迹,在题材内容方面几乎没有什么区别。这实际上蕴涵了汉人对于生、死两个观念世界的一体化认识,具体将在后文叙述。

包括祠堂在内的墓葬绘画中的伏羲、女娲画像,以西汉前期长沙马王堆轪侯利仓妻一号墓出土的"T"形帛画为最早的实例,时代约在文帝十二年(前168)前后。帛画自上而下分为三层,分别描绘天界、人间和地下的情景。主司这三界的最高神祇,便是帛画中央最上方那位蛇身蟠蜷的伏羲或女娲(一说祝融,不确),在他/她的身旁是两组引颈长鸣的鸾鸟即《山海经》中所称"帝使"。利仓子三号墓出土的帛画,内容、结构与一号墓帛画大体相类,只是中央最上方的大神不是一位而是两位,下半身作二蛇相交状,更非伏羲、女娲莫属。由这两幅帛画,足以窥见伏羲、女娲在汉画神仙世界的意象结构中所处的最高神格地位。

画于昭、宣之间(前87—前49)的洛阳卜千秋墓壁画中,也有人首蛇身的伏羲、女娲像。伏羲戴冠,下身蛇尾上翘,前有太阳,内有疾飞的金乌;女娲高髻垂鬓,下身亦蛇尾上翘,前有月轮,内有蟾蜍、桂树。两位神人分踞于顶棚两端,中间分隔着青龙、白虎、朱雀、仙兔等灵异的禽兽。

至于西汉以后的画像石、画像砖中,以伏羲、女娲为母题的作品,更可谓俯拾皆是,屡见不鲜。例如:

河南唐河电厂画像石墓前室南壁中柱和西侧柱,均有伏羲、女娲着襦衣、人首蛇尾相交像。

河南唐河针织厂画像石墓主室门外南柱、北柱分列伏羲、女娲像,伏羲戴梁冠,女娲高髻,蛇尾间均生二爪;北主室北壁西端亦有伏羲、女娲像。(以上为王莽时期)

河南南阳军帐营画像石墓墓门中柱石正面,伏羲执矩,女娲执规,上身着衣,下露蛇尾,相对而立。

河南南阳王寨画像石墓主室北侧柱和南侧柱,分列伏羲、女娲像,皆人首蛇身,手执灵芝,侧身向内。

河南南阳画像石,伏羲头戴梁冠,蛇尾弯曲,面左,执灵芝。

河南南阳英庄画像石墓主室西门柱和东门柱,分列伏羲、女娲像,伏

羲戴冠,女娲高髻,皆手持灵芝,蛇尾。

山东长清孝堂山郭氏墓石祠东壁上层和西壁上层,分列伏羲、女娲人首蛇身像,伏羲持矩,女娲执规。

山东肥城栾镇村画像石墓画面中部屋顶左右分刻伏羲、女娲像,人首蛇身,各执规矩。

重庆沙坪坝石棺之一,棺头作伏羲戴"山"形帽,左手执规,右手擎日,日中有金乌,颈两侧各一羽毛状物,躯间生二爪;之二,棺头作女娲大髻,左手执一扇形物,颈两侧亦有羽毛状物,躯间生二爪。

陕西米脂二号画像石墓门框两侧上部刻伏羲、女娲相对而立,皆人首蛇身,上着冠服,手捧日月,日月中有金乌和蟾蜍。

四川郫县犀浦残碑碑身背面上部,有伏羲、女娲及蟾蜍图像。

山东嘉祥武开明祠石刻,有伏羲女娲交尾像,伏羲执矩,女娲执规;中有两羽人交尾;两边各有一羽身蛇尾人。

山东嘉祥武梁祠石刻,有伏羲女娲交尾像,伏羲梁冠执矩,女娲高髻执规,尾上方有一羽人,左边栏榜题"伏羲仓精……"。

山东嘉祥武班祠石刻伏羲女娲蛇尾相交,中亦有一羽人。

四川合川画像石墓后室右门柱正面刻伏羲像,人首人身,袍服下两腿间生蛇尾如尾饰,双手捧日,日中有金乌。

河南南阳画像石有女娲像,头梳高髻,上体着衣,下躯中垂两爪,蛇尾,右手执灵芝;伏羲像戴冠,上体着衣,下躯中垂两爪,蛇尾,拱手执一物;又一女娲像着襦衣,手执灵芝,并捧玉璧,蛇尾。

河南南阳唐河针织厂画像石,伏羲女娲像皆人首蛇身,手中各执一物,相向而立,其间另刻一人,双手抱蛇躯,左有异兽、人物。

河南南阳画像石女娲像高髻垂鬓,拱手执灵芝,下躯间生两爪,蛇尾;又一女娲像,同;又伏羲女娲交尾像,均戴冠,下躯生两爪,相向而立,拱手共执灵芝。(以上为东汉中期)

河南邓县长冢店画像石墓,二主室门南、北立柱,南二侧室门东、西柱,北二侧室门西、东柱,均分刻伏羲、女娲像,皆人首蛇身,戴冠,手执灵芝。

山东沂南北寨画像石墓墓门东侧支柱上部,伏羲、女娲均人首蛇尾,伏羲右侧一矩,女娲左侧一规,后一人双臂紧抱伏羲、女娲。

山东滕县龙阳店画像石画面上层中为铺首衔环,两侧伏羲、女娲交尾于环内;又画面上部亦有伏羲女娲蛇尾相交像;又,左伏羲,右女娲,皆人首蛇尾,手捉中间一神物,尾与神物两腿交缠。

山东滕县城关画像石,画分四层,上层刻伏羲、女娲分列于西王母(?)两侧,人首蛇尾相交,伏羲位左执矩,女娲位右执规。

山东滕县马王画像石,画面分三格,右格作伏羲、女娲人首蛇尾,分执规矩。

山东滕县王开画像石,上层两侧分列伏羲、女娲人首蛇尾像,中为西王母(?)。

山东济宁城南张庄画像石画面中部刻伏羲女娲蛇尾相交像。

山东临沂白庄画像石伏羲像,人身蛇尾,执规,身上一圆轮,内有金乌、九尾狐,旁有羽人,玉兔捣药,下部"山"形座;又女娲像,人身蛇尾,执矩,身上一圆轮,内有玉兔、蟾蜍,下部大树,上有鸟,下有人。

山东临沂张官庄画像石,伏羲女娲交尾像,两侧各有一鸟。

山东费县潘家疃画像石,伏羲像戴冠,执矩,蛇尾;又一伏羲像执规,人身蛇尾兽足,身上一圆轮;又女娲像执矩,人身蛇尾兽足,身上一圆轮。

山东泰安画像石画面左边伏羲戴冠,蛇躯蛇尾,身体呈横向飘游状,手执矩尺。

江苏东海昌梨水库一号画像石墓后室东间藻井作伏羲戴"山"形冠,肩生双翼,双手捧一圆轮,蛇尾;后室西间藻井作女娲高髻垂鬓,亦肩生双翼,手捧圆轮,蛇尾。

江苏铜山周庄画像石墓门框左立柱之左,伏羲人首蛇身,下一兽,再

下一人执篝而立；门框右立柱之右，女娲人首蛇身，下亦一兽，一人执篝而立。

江苏徐州利国画像石墓门柱、南门东柱、西门南北立柱、东门北立柱，皆刻伏羲女娲交尾像，伏羲戴平顶冠，女娲梳髻，人首蛇躯。

江苏徐州黄山砖石墓后室南立柱作伏羲、女娲像。

江苏徐州蔡丘画像石，画面分三格，右格作伏羲、女娲人首蛇身，两尾穿绕铺首衔环。

江苏徐州青山泉白集画像石西壁有女娲人首蛇身像，双手举一圆轮，右有三足瑞鸟。

江苏铜山县苗山画像石伏羲女娲交尾像，皆人首蛇躯，顶上一飞鸟，下一树，树旁一马。

江苏睢宁双沟画像石墓门右边伏羲、女娲像，蛇尾盘缠相交。

四川崇庆画像砖墓作伏羲左手执规，右手举日，日中有金乌；女娲右手执矩，左手举月，月中有蟾蜍、桂树；皆人首蛇尾。

四川郫县石棺之一，棺头作伏羲、女娲人首蛇躯，各举日、月轮，内有金乌、玉兔，日月之间为一羽人；之二、之三，棺头亦作伏羲、女娲像；之四，棺头作伏羲、女娲蛇尾相交，脸相亲，各举日、月轮。

四川彭县画像砖墓画面上部右边，伏羲、女娲分居左右，人首蛇尾，正面相对。

四川成都金堂姚渡画像砖墓，左女娲，右伏羲，相对各伸一指勾连，两尾均向后翘起，伏羲后立一九尾狐。

四川成都天迴山崖墓石棺左侧，伏羲女娲人首蛇身，两尾蟠曲相交，手上各执一圆轮，两轮之间又夹一圆轮。

四川宜宾翠屏村七号墓石棺，伏羲、女娲人首蛇尾相交，手上各托一圆轮。

四川成都扬子山一号墓画像砖，伏羲蛇躯，面左，一手举日轮，一手执

矩，日中有金乌。

四川宜宾公子崖墓石棺大棺棺尾刻伏羲、女娲像，皆人首蛇尾，女娲位左，右手托月、左手执矩，伏羲位右，左手托日、右手执规；小棺棺尾刻伏羲女娲人首蛇尾相交，女娲右手托月、左手执矩，伏羲左手托日、右手执规。

四川新津画像石伏羲、女娲交尾像，分别托日、月，日中有金乌，月中有蟾蜍，另一手各举巾带。

四川乐山张公桥崖墓石刻伏羲、女娲像。

四川泸川大驿坝石棺棺头刻女娲人首蛇身，头戴冠，左手持圆轮，右手执矩。

四川郫县石棺棺头刻伏羲女娲交尾像。

四川盘溪无名阙，伏羲、女娲人首蛇身，擎日月轮，日中有金乌，月中有蟾蜍。

四川渠县沈君阙，伏羲、女娲人首蛇身，手托日月轮。

重庆沙坪坝石棺，伏羲、女娲戴冠，相向而立，蛇尾相交，一手各托日月轮，另一手共托一物如宝珠。

四川新津县堡字山石棺，伏羲女娲交尾像，各托日月圆轮，日内有金乌，月中有蟾蜍，另一手各举巾带。

北京丰台区三台子画像石反面，伏羲执矩于胸前，头戴帽，蛇尾；女娲执规于胸前，亦戴帽，蛇尾。

云南昭通白泥井石棺棺头，刻伏羲女娲交尾图，女娲三起大髻，兽体，二腿间生一尾，左手托月，右手执规；伏羲体同，右手托日，左手执矩。（以上东汉晚期）①

① 参看陈履生《汉画研究——论汉代神画中两对主神的表现》，《朵云》1987 年第 13 期。陈文所论另一对主神东王公、西王母，就"不可见的观念世界"而论，实即为伏羲、女娲神话在"传播"过程中的一种变形，所以，汉画中的主神最终可以归结为一对，即伏羲、女娲。这样，如果把陈文所列东王公、西王母的画像也归于《伏羲女娲图》系列，数量就更加庞大了。但由于就"可见世界"的特征而论，东王公、西王母的形象已逸脱了人首蛇尾的图式，为了避免问题的复杂化，所以本讲不作讨论。

综观上述《伏羲女娲图》系列的形象构成,虽因时间的推移和地域的不同而有所变异,但其总体特征及其所蕴涵的基本审美理想却是恒定不变的。这反映了在一个漫长的历史时期和广阔的空间范围内,伏羲、女娲主题深入人心,普遍主宰着人们的"可见世界"和"不可见的观念世界"。这种变异中见恒定、恒定中有变异的图式特征,大体上可以归结为三点:

第一,人首蛇尾。这是判定伏羲、女娲像的最主要标志。我们认为,伏羲、女娲都不是一个确定的人,而分别是一个模糊的文化符号,是具有这种文化符号意义的一群人,这个符号即这群人的出现是远在伏羲、女娲的名号出现之前的。因此,后世包括汉画中的伏羲、女娲像尽管有可能千变万化,刻上时代或地域审美理想的烙印,但其原型——人首蛇尾却是很难改变的。汉画中的伏羲通常头戴冠冕,冠式有梁冠、"山"字形冠、武士冠之分,也有不戴冠而戴巾帻或梳发髻的;身着襦衣袍服,俨如汉代流行的儒生装束。女娲多高髻垂鬓,也有插笄或戴冠的,亦着襦衣袍服,一副入时的贵妇气派。二神躯体的变化则有蛇躯、蛇尾;蛇躯、蛇尾,躯体两侧各生二爪;兽躯,兽腿间各生一蛇尾;人躯,人腿间各生一蛇尾,共四种形式。这实际上暗示了在汉人观念中,伏羲、女娲像从人蛇合体的"超人"形象向人的形象的缓慢过渡①。

第二,对偶关系。这是判定汉画伏羲、女娲像的一条重要标准。其处理方式有两种,分列两侧或交尾合一,而以交尾形式最具典型性。凡以单幅形象出现的,大都可以归于佚失了或尚未发掘出对幅的缘故,如马王堆利仓妻墓帛画,画面上方中央仅有一神(女娲的可能性较大),估计在利仓本人的墓葬帛画中可能有伏羲像与之对应。而无论分列还是交尾,伏羲、女娲的整体形象,一般均为上身直立,下体弯曲;也有尾部向上翘起的,如

① 在原始艺术中,人的形象的表现呈示为这样一个过程:完整的人体(如各种女神雕像)→摒弃人体其他部分的人面形(如半坡人面鱼纹)→人首蛇身、鸟身或兽身等。据此,汉画《伏羲女娲图》由人首蛇身→人首蛇身兽爪→人首兽身蛇尾→人首人身蛇尾的变迁,正好看作是对原始图式意象的一种逆向反动,这种反动的最终完成,便是东王公、西王母形象的诞生。

洛阳卜千秋墓壁画；极少身体作横向似飘游于空中的，如泰安石刻伏羲像和南阳石刻女娲像（旧题《嫦娥奔月图》，不确）。

第三，手执灵物。主要有日月、规矩、灵芝、巾带等。这些灵物大都具有文化符号的功能，标志着远古乃至汉代的一些重要观念形态，如日月崇拜、天地之道、长生不死等。其中，除伏羲掌日、女娲掌月有明确的规定性，以分别象征其太阳神和太阴神的身份外，余皆随意而执，不拘定格，这实际上反映了汉人神仙观念中确定性与模糊性的"二律背反"现象。

关于《伏羲女娲图》造型系列的渊源流变，闻一多先生曾在《伏羲考》中论列至详。但是，限于当时所能看到的考古材料，闻先生的考证至多只能追溯到《山海经》，例如"人首蛇身""左右有首"的延维（委蛇）便是伏羲女娲的前身。近几十年来，大量珍贵文物源源不断地相继出土，使我们有可能把这一神话图式的滥觞一直追溯到原始社会的文化遗存，举其要者如：

甘肃武山县西坪出土的马家窑文化前期的一件彩陶罐上，画有一个奇特的装饰形象：上半身是人形，五官毕具，瞠目张口露齿（也有些像胡须）；两手高举，指节分明；下半身作蛇形，鳞片紧密，尾交首上。这一图像，旧被误断为"蜥蜴"，其实它应该正是原始的伏羲或女娲形象，距今约有6 000年时间。何新《诸神的起源》（生活·读书·新知三联书店1986年版），也持此说。但何说断为伏羲，别无选择，似未可依凭。我认为，如果画像鼻下的几笔竖道不是胡须而是牙齿的话，则断为女娲也许更准确一些。

陕西铜川前咀遗址出土的一件陶罐上，肩部以贴塑手法塑造出一个人首蛇身的浮雕形象，蛇身上压有方格纹，并附有肢体，皆以泥条捏塑而成，人首则是贴塑上去的。显然也可以看作伏羲或女娲的形象。这件作品，处理手法的细腻并没有减弱其神秘怪诞的氛围；由于蛇身上附有肢体，旧被断为"壁虎"，联系前述汉画《伏羲女娲图》中亦有兽腿蛇尾的形象，可知旧说不确。

甘肃东乡出土、现藏于瑞典远东博物馆的一件仰韶文化人首形陶器盖上,一条用泥条堆塑起来的蛇身蜿蜒缠绕,与人首后部相接,人蛇浑然一体,使整个器形蒙上了一层虚幻的色彩,看来也与伏羲、女娲的意象有关。

甘肃秦安大地湾出土的一件人头形器口彩陶瓶,属于马家窑文化时期的作品。在这件人头像上,作者已能运用不同的雕塑手法表现对象,如头发和嘴是雕刻出来的,鼻子、额头和脸部是捏塑而成的,脸部五官的位置准确而停匀,也能大致反映体面的凹凸和高低、转折关系。值得注意的是,细长的陶瓶腹部,以黑彩画三横排由弧线三角纹和斜纹组成的二方连续图案,色彩斑斓,恰如蛇身上的花纹——整体地看,这件人头形器口彩陶瓶,不也正是原始的人首蛇身的伏羲或女娲形象吗?

现藏于陕西省半坡博物馆的一件双蛇纹罐,以两条蛇身在器壁上的蜿转盘行,形成了整个器物在稳定中似有旋转跃动的优美韵律,令人联想起古代玛雅人的双头蛇神胸饰,不妨看作伏羲、女娲交尾像的雏形。

河南临洮冯家坪齐家文化遗址出土的一件双连环陶器,器身表面刻画两个对称的人首蛇身像,更是标准的《伏羲女娲图》,离交尾不过一步之遥而已。

商代文物中,河南安阳侯家庄1001号大墓出土的一件残断的"一头双蛇相交形木器",在学术界颇有争议。原件流失海外,试从摹本来推敲,造型头部已损毁,但右面横绘一"臣"形人眼尚清晰可辨,应为人首无疑;下体蛇身相交,双尾勾曲,与伏羲女娲交尾像的构成几无二致。据台湾学者刘渊临、芮逸夫等先生的研究,"根据花纹,则蛇形器亦可能是双头","细察被毁遗痕,似当为二首二身",其释名"当为《山海经》所记的延维",而与伏羲、女娲交尾像在本质上是趋同的。刘氏并结合商代甲骨文中作为最重要的燎祭对象的"虫"字,推测殷人已经知道伏羲、女娲的神话,而"双蛇相交形木器"很可能就是"虫",即最原始的"伏羲女娲交尾图"(参看台湾省历史语言研究所《集刊》1966年第36本、1969年第41本,《中国民

族及其文化论稿》等)。

逮至先秦的楚祠壁画中,正式出现了名正言顺的女娲形象。据文献记载,屈原"见楚有先王之庙及公卿祠堂,图画天地山川神灵,琦玮僪佹,及古圣贤怪物行事,周流罢倦,休息其下,仰见图画,因书其壁"(王夫之《楚辞通释》卷三引王逸注),这便是有名的《天问》。其中有一问:

厥萌在初,何所亿焉?
璜台十成,谁所极焉?
登立为帝,孰道尚之?
女娲有体,孰制匠之?

显然是针对壁画中的女娲形象而发。文中虽未出现"伏羲",但"璜台"系指原始氏族的代表性妇女与神祇或图腾动物秘会交合的地方,其中暗喻了伏羲、女娲交尾的情节也未可知。可惜由于实物的湮灭,我们无从考究这里的女娲究竟是怎样的体貌了。

汉代以后,《伏羲女娲图》伴随着神仙思想的式微而趋向没落,仅在北周匹娄欢石棺线刻画和辽宁辑安高句丽古墓壁画等少数民族美术遗存中有所发现,其艺术成就远不如汉代之高。值得一提的倒是新疆阿斯塔那唐墓出土的《伏羲女娲图》绢画,我所见到过的共有三幅。其中一幅为吐鲁番文管所藏品,另两幅为自治区博物馆藏品。这三幅《伏羲女娲图》在布局上大体相同,均描绘伏羲在右,女娲在左,以正侧面相觑,每人各有一手拥抱对方,情态十分亲昵,另各举一手,男执矩尺,女执圆规。画像上身着衣袍,下半身作蛇形,彼此缠绕,难解难分。两人头部之间画日,蛇尾之间画月;日月之外,又画大小不同的星宿,或再加饰云气,用来表示宇宙,衬托出伏羲、女娲的崇高和伟大。所不同的是,吐鲁番文管所的一幅,是两位服饰简朴的青年男女,而自治区博物馆的两幅,一幅也是边域地区少数民族的服饰形象,但伏羲的脸上长满了络腮胡子;另一幅则是纯粹的唐

代汉族贵人的相貌和打扮。这又一次反映了《伏羲女娲图》原型构架的恒定性,及其冠冕服饰伴随着特定时空经验的可变性。

要之,从立意、构思、形象设计、画面构成到鉴赏功能加以综合的考察比较,所有这些《伏羲女娲图》造型系列,都是作为一种共通的观念美术,其中蕴涵了以汉族为主体的中华各民族关于人文创世纪的文化学含义;特别就汉墓中的《伏羲女娲图》而论,更体现了古代先民对于超越生死域限的无限生命意识。宋元以后,一些宫廷画家或文人画家中,虽然还有继续从事《伏羲女娲图》创作的,但原则上已经偏离了作为人文创世纪的观念美术,而变成了一种以玩赏为主的观赏美术。

二

我们所赖以生存的世界从哪里来?人类从哪里来又将到哪里去?我们是谁?我们的深邃自我是什么?我们能认识什么?希望什么?做什么?这是一连串亘古长新的斯芬克斯之谜。

当我们把文化的视野伸展到人类童年的洪荒时代,便不难发现这样一个世界性的文化现象:每一个民族都有各自关于创世纪的神话。尽管这些神话对于那个时代的反映、描述是经过了严重歪曲的,但它们毕竟是在当时的认识水平下人类"用想象和借助想象以征服自然力,支配自然力,把自然力加以形象化"(马克思《政治经济学批判导言》)的表征。

《圣经·创世纪》中提及:

> 太初有道。圣灵创造了天地,天地之间本来一片混沌,圣灵运行于水上。上帝说:"要有光。"于是有光。上帝把光明与黑暗分离,于是有了昼和夜。这就是第一日的创造。

在这个上帝创世的神话中,呈示了古代希伯来人观念形态中的宇宙创生模型。然而,中华民族的先民们似乎并不如此窥探宇宙的本原,他们

更倾向于把创世纪看作包括人类自身在内的整个人类文明的诞生。在中国上古的神话中,没有开创宇宙的"上帝";开天辟地的盘古,事实上是外来的神格,因此并未能在民族信仰心理中生根发芽。

作为中华民族始祖神的是伏羲和女娲。人类和人类的文明因他们而诞生;至于他们本人是怎样来到这个世界的,则语焉不详。我们即使可以考证到伏羲也是由"女娲"所生,但无论如何无法追踪女娲的缘起。以至于先秦的屈原也不得不发出"女娲有体,孰制匠之"的疑问。其实,我们只要注意到比之"伏羲""女娲"的名号更具有原型意义的"人首蛇尾"的根本特征,进而联系到《山海经》中所记各种操蛇、珥蛇、践蛇之神的普遍性存在,便不难明白这两位始祖神的真正来源。李泽厚在《美的历程》中指出,人首蛇身是远古氏族的图腾符号,因此,伏羲、女娲"也许就是经时久远悠长、笼罩在中国大地上许多氏族、部落和部族联盟一个共同的意识形态或观念体系的代表标志"。这一假说,无疑有它的道理。需要补充指出的是,这两位中华民族的最高创世神一旦进入造型"艺术",便被凝固成为象征之物,从而产生出一种团聚民族文化的特殊功能,有如黑格尔在论述原始社会单石情态时所引用的歌德的一句话:"凡是把许多灵魂团结在一起的就是神圣的。"(《美学》第三卷)今天,当我们听到"龙的传人"的歌声流传在海外赤子中,荡漾在神州大地上,岂不油然而生对伏羲、女娲的敬仰与缅怀之情?《伏羲女娲图》作为一个文化符号,它的情态所高扬的正是人对社会、民族、国家之情。

所谓"蛇身"或"蛇尾",实际上是指以龙蛇纹为图腾标记的文身而言[①]。龙蛇图腾和龙蛇文身的习俗,在远古时广泛地盛行于中国南方的一

[①] 芮逸夫先生认为:人首蛇身式的超自然形体是古人对于人类起源的一种想象,"表示古人相信现生人类乃是由爬行动物演化而来的。在由爬行动物演化而为人类的过程中,当有爬行动物、人类间的中间形体或系联。据生物学家的研究,知道人类是由哺乳动物演化而来,而哺乳动物则由爬行动物演化而来。人首蛇身的伏羲、女娲正是一种半人类、半爬行动物的形体,便是代表这个中间形体的"(《中国民族及其文化论稿》)。此说未可依凭。

些氏族部落间,体现了原始思维的"互渗"律和"原逻辑"特点。如《汉书·地理志》记:"粤地……其君禹后,帝少康之庶子云。封于会稽,文身断发,以避蛟龙之害。"《淮南子》云:"九疑之南,陆事寡而水事众,于是人民断发文身,以像鳞虫。"《后汉书·西夷传》云:"种人皆刻画其身,像龙文,衣著尾。"至今,在我国台湾省的派宛族中间还保存着蛇图腾崇拜的遗迹,如在宗教性"大房子"的立柱上饰有人首蛇身神浮雕,像光头人首,颈部连着两条首尾齐具的"七步蛇",与汉画伏羲、女娲的门柱造型冥符巧合。学术界一般认为,伏羲、女娲传说的原型发生于南方少数民族,这不是没有道理的。但如果考虑到龙蛇图腾的习俗早在三代以前便流传到中原地区,而伏羲、女娲神话作为文化符号的固定化却是在三代以后,我们认为,在《伏羲女娲图》的研究中,文化学的探索无疑要比发生学的追寻更有意义得多①。

在上古神话中,伏羲、女娲是两位各自独立的创世神。虽然在后世的排列中,伏羲位于女娲之前,但事实上,最早出现的应该是女娲,她所对应的是原始社会母系氏族公社的信史。

《说文》云:"娲,古之神圣女,化万物者也。"

《楚辞·天问》王逸注:"传言女娲人头蛇身,一日七十化。"

《山海经·大荒西经》郭璞传亦云:"女娲,古神女而帝者,人面蛇身,一日中七十变。"

"人面蛇身",系指以蛇为图腾符号的文身标志;"古之神圣女""古神

① 事实上,蛇图腾是一个世界性的原始文化观象,如埃及王朝之前,北部埃及以蛇为保护神;埃及的冥神作双首蛇虺之象,身上长有羽翼;澳大利亚的孟金人,把蛇看作自然界施予教化的本源;华拉孟加人视蛇若父深,其纪念图腾祖先的最重要仪式是"伏龙魁"蛇节,仪式上常表演大蛇神话的舞蹈;琉球土人的图腾习俗,妇女以墨黥手,为虫之文;墨西哥司理雨水、丰收之神柯特尔察特尔为双头羽蛇;北美印第安人有人蛇结婚之说,并留下了一幅持蛇、饰羽、戴冠、吐舌的人蛇双身交尾图,其太阳神的形象亦化身为羽蛇;新西兰毛利人装饰艺术中有一披长发的蛇躯女神,与我国台湾省派宛族的蛇神造像相类;阿德兰美拉尔地群岛的土人,认为大蛇是陆地的创造者;迈锡尼科纳克神庙中,则供有手持双蛇的女神,与《山海经》中的"操蛇之神"相映成趣;如此等等。蛇在原始文化中的符号功能,也许与其蛰居的特性相关,而被看作生命创造的象征。

女而帝者",系指母系氏族公社的酋长;"化万物""七十化"云云,主要是就"女娲造人"的传奇而言,这是女娲创世的最大功绩,也是女娲传说的核心命题——关于这一点,在《淮南子·说林训》中说得更为详备:

> 黄帝生阴阳,上骈生耳目,桑林生臂手——此女娲所以七十化也。

高诱注:"黄帝,古天神也,始造人之时,化生阴阳……上骈、桑林皆神名。"化,化生、化育之意,谓当女娲造人(生产?)之际,诸神咸来相助,黄帝助其生阴阳,上骈助其生耳目,桑林助其生手臂。这是女娲与诸神共同造人之说。按黄帝,即伏羲,说见何新《诸神的起源》。据此,"黄帝生阴阳"云云,也许正暗示了伏羲、女娲阴阳交媾,化生人类的"原型"意象。

除女娲与诸神共同造人说之外,又有女娲抟土造人说。《太平御览》卷七十八引应劭《风俗通》云:

> 俗说天地开辟,未有人民,女娲抟黄土作人,剧务力不暇供,乃引绳于泥中,举以为人,故富贵者黄土人也,贫贱凡庸者绠人也。

此说见诸记载虽较晚,但揆其缘起,或更早于前说,所以成为我国关于人类起源的一个妇孺皆知的故事①。

抟土为人,这是一个具有世界意义的创世神话。例如巴比伦神话说,大神马杜克用血和着泥土捏出了人;《旧约·创世纪》里,上帝耶和华用红土做成了亚当;古埃及神话说,大神赫鲁木用尼罗河的黏土在陶轮上塑造出人类的祖先;在古希腊神话中,天神宙斯像制陶一样用黏土塑成了人,

① 类似的故事在一些少数民族间也广为流传,如彝族支系阿细人的史诗《阿细的先基》说,阿热和阿咪用白泥做女人,黄泥做男人,吹他们一口气,这对泥人就能点头了;崩龙族的创世神话说,大神嘎美和嘎莎米用泥巴捏人,第一个捏出的是男人,叫"普",第二个捏出的是女人,叫"姆",往他俩身上吹一口气,泥人就活了起来,于是又教会他俩怎样干活、怎样生育后代;内蒙古科尔沁地区传说,天神用泥土造人,一部分泥人掉在南方遂有汉族,七个较大的泥人掉在北方遂有蒙古族;佤族《人类的祖先》说,原来世上只有一个人,他觉得寂寞无聊,便用泥巴捏成两个人并教他们成婚传代;傣族也说英叭创造的男女二神用泥捏人,仙气一吹,泥人变成了活人;藏族的传说则干脆可以看作汉族所传的翻版。(参看萧兵《楚辞与神话》)

智慧女神雅典娜则赋予泥人以活力和生命;此外,伟大的先觉者普罗米修斯也是用泥土塑造了人类,使他们成为大地的主人;古波斯神话说,大神安拉用一撮泥土再加上一朵玫瑰、一朵百合、一只鸽子、一条蛇……制造了一个女人;新西兰土著则说,人类是由大神蒂基用红土和上自己的血制成的;北美迈都族印第安神话说,地的开创者用暗红色泥土掺和了水做成男女人形,再用脂木把他们烧成活人,男名克苏,女即晨星之女;印度神话中,则说诸天神和阿修罗用一条大蛇当作绳子围绕一座山旋转,在骚乱之中生起各种奇异的人物和物质;等等。与抟土为人相类似的传说是掷石造人。古希腊神话说,土地女神忒弥斯颁下神谕,丢卡利翁和妻子便把地母的骨头——石头掷到身后,于是地上重新长出人类;印第安人则传说,创造大神、文化英雄考耶塔也曾用石头造人,因造得太迟钝,便改用树叶子造,树叶到了秋天便要脱落,因此人就必须死亡……(参看萧兵《楚辞与神话》)

 人类当然不是女娲或其他大神、先觉者们所创造的。今天,连小学生都已经知道从猿到人的进化论常识。但如果因此而视"女娲造人"之类的传说为荒唐无稽、没有丝毫科学的价值,那就大谬而不然了。神话是一个解释系统,在神话的表象世界中,总是积淀着极为深邃的民族文化学的内涵,它用一个似乎是纯想象的虚构物,体现着某一种族文化的实实在在的原始意象和"遗传基因",其深层结构转化为一系列具有礼仪操作规范和道德价值规范的观念性母题,从而对该种族文化的发展、演变投下深远而持久的影响。需要指出的是,在上述关于人类起源的神话中,"女娲"的故事远比各种男神的传说要"原始"得多。而前文提到,女娲并不是一个确定的人,而是具有特殊文化符号功能的一群人,作为"确定的女祖先——即氏族的创造者"(恩格斯《家庭、私有制和国家的起源》),在原始人的蒙昧认识中,她们确实无愧于人类和文化的"母亲"身份。问题在于女娲造人(生产?)与抟土为人之间的关系上。据冯天瑜先生的研究:

为什么在西非、北非、南欧、美洲和东亚,都不约而同地出现了用泥造人的神话呢？我们可以作这样的推想:初民在劳动时,身上常常产生汗泥,用手一搓,便出现泥条,这就容易使人产生"人类是泥土造成"的幻觉。(《从神话传说透视上古历史——上古史研究方法的一种探索》,载《民族论丛》第 2 辑)

冯氏还提到用土坯制陶器可以推出用泥土能够制造万物和人类,"这大概是巴比伦、埃及、希腊和中国都有泥土造人传说的缘故"。这是中外许多神话学者都曾赞同的观点。萧兵先生进而认为,"用泥造人神话最重要的意义或根源是原始人竭力要'发现'和'证实'人与土地的紧密联系,他们(尤其是掌握了种植技术的群体)有时会想象人类跟庄稼一样从地里生长出来,因此人身上便含有'土'质;而泥土又便于成形,所以'泥土成人'与'土地生人'的神话就往往迭合在一起。女娲既是地出,就带着庄稼神兼土地神、泥土神的性质,也就能够如瓜而生籽,或以土制生民。"(萧兵《楚辞与神话》)这些推测,都未免凿空,尤其不能用以解释"掷石造人"的神话,所以令人难以苟同。

其实,女娲造人的真正内涵在于原始社会的妇女以雕塑人形作为实现生殖欲望的一种巫术形式,它集中反映了原始生殖崇拜观念中的"互渗"律和"原逻辑"原则。诚如弗雷泽所说,野蛮民族缺乏妊娠与人类性交有关的思考力,由于妊娠的突然事实之惊异,遂归因于自然物的神秘力量,这个神秘的力量便取图腾主义的宗教形式表现出来。

根据弗洛伊德精神分析的学说,性的欲望"里比多"是人类生命意识中最深刻的本质,通常这种欲望被压抑在"原我"之中(里比多压抑),而艺术家则通过自己的创作实现了将原始的本能冲动转化到其他方向上去的升华过程(里比多转移),从而在"无意识"的状况下获得一种似是而非的满足,达到心理的平衡。因此,被压抑的性本能不仅是生命创造的驱动

力,同时也是艺术创作的驱动力。

弗氏的学说,虽然不能用来诠释全部的艺术现象,但对于揭开"女娲造人"神话的深层意蕴,却不失启迪的意义。例如鲁迅先生的小说《补天》,便是受弗氏思想的影响而写成,"原意是在描写性的发动和创造,以至衰亡",进而"解释创造——人和文学的——缘起"(《南腔北调集·我是怎样做起小说来》)。

马克思主义的经典作家告诉我们:

> 历史中的决定性因素,归根结蒂是直接生活的生产和再生产。但是,生产本身又有两种。一方面是生活资料即食物、衣服、住房以及为此所必需的工具的生产;另一方面是人类自身的生产,即种的蕃衍。(恩格斯《家庭、私有制和国家的起源》第一版序言)

在原始社会中,由前一种生产而有对于外部世界的自然力的崇拜,尤其是"图腾"崇拜;由后一种生产,又有对于人类生理本能的生殖力的崇拜,尤其是"地母"崇拜。当然,这两种崇拜形式并不是相互分裂的,在大多数情况下,常常表现为你中有我、我中有你的"互渗"关联,例如民族的代表性妇女往往与图腾动物交合而怀孕①。

女娲,在中国人的观念中,正是作为"地母"偶像的原型。如《论衡·顺鼓篇》记汉代风俗:"久雨不霁,则攻社,祭女娲。"按"社"即桑社,是古人祭地母的标志。《礼记·郊特牲》:"社,祭土而主阴气也。"《淮南子·说山训》高诱注:"江淮谓母为社。"《抱朴子·释滞篇》则干脆说:"女娲地出。"女娲作为中华民族繁衍生息的大地母亲,再也清楚不过;而她在民族信仰

① 如女登感神龙而生炎帝,附室感北斗而生黄帝,女节梦接星虹而生帝挚,庆都与赤龙合婚而生尧,握登感抠星而生舜,女嬉吞薏苡而生禹,简狄吞玄鸟之卵而生契,姜嫄履大人迹而生稷等。这种氏族"母亲"与图腾动物偶合的传说,是原始社会图腾崇拜与生殖崇拜相迭合的重要反映。王充《论衡·奇怪篇》不理解原始思维的这种"互渗"律和"原逻辑"特点,斥之为:"若夫牡马见雌牛,雄雀见牝鸡,不相与合者,异类故也;今龙与人异,何能感于人而施气?"这说明机械唯物论在解释原始意象时的形而上学。

中的地位，比之希腊神话中的地母盖亚显然具有更高的神格。

这并不奇怪，因为在原始社会中，由于生殖观念的蒙昧，民知有其母，不知有其父。特别在漫长的母系氏族公社时期，妇女更被作为神明而受到氏族文化共同体体系的尊敬。所以，"造人"——生育后代、蕃衍种族也被理所当然地看作妇女的天职。加上原始社会生产力水平的极端低下，人类生命的延续随时受到自然灾害或疾病的严重威胁。在对38个"北京人"的抽样调查中，发现原始人寿命的短暂。在这种境况中，妇女们对于生育本能和生殖期望的冲动必然表现得更加强烈。近代考古学的成果告诉我们，在原始社会中，用黏土制作陶器主要就是妇女们的职能。那么，当这种冲动达到这样的程度，以致通过正常的途径无法获得满足的时候，终于促使她们在制陶之前便发明了造人的泥塑"艺术"。她们相信，大量人形的被捏塑或雕琢出来，有一天就会变成真的活生生的孩子，从而保证氏族人丁兴旺，"瓜瓞绵绵"。这无疑是一种最理想的"里比多转移"，一种"类似的东西对类似的东西发生作用"的"感应巫术"仪式①。于是，雕塑，尤其是泥塑这一门手艺便在妇女中间代代相传下去。今天，我们还能看到的从原始文化遗址出土的大量人像陶塑和石雕，如河南密县峨沟北岗出土的陶塑人头像、宝鸡北首岭出土的半身人体塑像、天水柴家坪出土的陶塑人面像、甘肃永昌鸳鸯池出土的石雕人头像等等，应该正是远古时代"女娲"们"造人"的杰作吧！至今，在河南、山西、陕西一带山村中的老大娘仍擅于此道，用作女儿出嫁时的吉祥物，类似于城市新婚洞房中必不可少的摆设——"洋娃娃"，其深层意蕴，可溯源于女娲抟土造人。这正好证

① 列维·布留尔在《原始思维》中引用了印度南部的一个事实，足以说明雕塑人形在原始巫术仪式中蕃衍人口的重要意义："在提拉帕梯，人们用木材雕刻成一些裸体男人和女人的小像，出卖给印度教徒。没有孩子的人们给这些小像举行穿耳仪式（通常，给新生儿举行这个仪式），相信这样做的结果他们就会生孩子。如果在什么家庭里有成年姑娘或青年还没有结婚，则父母就给一对小木偶举行结婚典礼，希望这以后很快就接着举行他孩子的婚礼。他们给这些木偶穿上衣服，用珠宝打扮起来，给它们举行一套真正的结婚仪式。常常有这样的情形，木偶的婚礼与真正的婚礼花费了同样多的金钱。"

明了法国人类学家列维·斯特劳斯在《野性的思维》中所提出的一个观点：

> 神话和仪式远非像人们常常说的那样是人类背离现实的"虚构机能"的产物。它们的主要价值就在于把那些曾经（无疑目前仍然如此）恰恰适用于某一类型的发现的残留下来的观察与反省的方式，一直保存至今日：自然从用感觉性词语对感觉世界进行思辨的组织和利用开始，就认可了那些发现。这种具体性的科学按其本质必然被限制在那类与注定要由精确的自然科学达到的那些结果不同的结果，但它并不因此就使其科学性减色，因而也并不使其结果的真实性减色。在万年之前，它们就被证实，并将永远作为我们文明的基础。

女娲除造人外，并有置婚姻、作笙簧、补天阙等伟大的功绩：

《绎史》引《风俗通》："女娲祷神祠，祈而为女媒，因置婚姻。"

《世本》："女娲作笙簧。"

《淮南子·览冥训》："往古之时，四极废，九州裂，天不兼覆，地不周载，……女娲炼五色石以补苍天，断鳌足以立四极。"

在这些故事中，女娲都是以独立的身份出现，并不与伏羲相纠缠，由此正可见原始社会母权制时期的滞后影响。如果联系到我国新石器时代的原始雕塑人像从早期的裴李岗文化到中期的仰韶文化半坡时期，基本上都是女性；尤其是红山文化的女神像系列，有的复原可相当于真人的三倍；以及原始墓葬中，女性的随葬品明显多于男性的事实，足以表明"女娲"在当时伟大、崇高的独尊地位。

伏羲的出现，应该是对应了父系氏族公社时期的信史。在上古神话中，他主要不是作为"造人"的神，而是作为"造文"的神而受到尊崇的。他赋予人以文化，使人从野蛮走向文明，真正成为文化层次上的人。伏羲的名号很多，如伏牺、伏戏、庖羲、宓羲、太昊、泰昊、太皞、大皓等，《汉书·古

今人表》称其为"上上圣人",据何新《诸神的起源》考订,这位神秘的人物其实就是太阳神的化身。由于他的出现,给神州大地带来了曙光,奠定了中华民族数千年渊源不息的典章文物制度的基本构架:

《易·系辞》:"伏牺仰则观象于天,俯则观法于地。"

《路史·后纪一》注引《古史考》:"制嫁娶,以俪皮为礼。"

《太平环宇记》卷四二引《帝王世纪》:"伏牺服牛乘马。"

《礼记·月令疏》引《帝王世纪》:"包羲氏取牺牲供庖厨,食天下。"

《抱朴子·对俗》:"师蜘蛛而结网。"

《尸子·君治》:"宓羲氏之世,天下多兽,故教民以猎。"

《太平御览》卷七二一引《帝王世纪》:"尝味百药而制针灸,明百病之理。"

《楚辞·大招》王逸注:"伏羲始作琴瑟,造《驾辨》之曲。"

《管子》:"伏牺作九九之数。"

《易·系辞》:"作八卦以通神明之德,以类万物之情。"

……

从天象地理到礼仪,饮食渔猎到医药,音乐数术到文字,可谓无所不包。所以,《风俗通义·三皇》干脆称:"伏者,别也,变也;戏者,献也,法也。伏羲始别八卦,以变化天下,天下法,则咸伏贡献,故曰伏羲也。"虽属望文生义,却道出了伏羲在民族信仰体系中至高无上的文化地位。在我国新石器时代的原始雕塑中,至仰韶文化的庙底沟时期,始有男性头像的发现,尔后渐趋增多;马家窑文化后期,父权制在激烈的斗争中终于在氏族制上被确立下来,半山与马厂型的人物陶塑,几乎全都是男子形象,也就绝非偶然。这一变迁,形象地展示了男神"伏羲"取代女神"女娲"神圣位置的历史事实。

伴随着男权的专制,女娲降格成为伏羲的姊妹或臣辅。《路史·后纪二》引《风俗通》中有这样一段记载:"女娲,伏希(羲)之妹。"而《淮南子·览

冥训》高诱注则云:"女娲,阴帝,佐宓戏治者也。"但都不是正式的夫妻关系。

然而,既然两位都是人类的始祖神(一位造人,一位造文),而且又是异性,当人们关于生殖的知识达到一定水平,他们的结为夫妻,也就是顺理成章之事。《礼记·乐记》云:"阴阳相摩,天地相荡,……而百化兴焉。"《荀子·礼治》云:"天地合而万物生,阴阳交而变化起。"《易传》则云:"男女构精,万物化生。"这种二元的阴阳观念,实际上正是从男女分化和交合的观念中产生出来的,并用以解释天文、地理、人事等各种事象,成为中国传统文化中最基础的哲学观念之一。作为男女两性交合模型的神话意象,便是伏羲、女娲兄妹合体交尾的形相。自汉代画像以降,至唐代,伏羲、女娲兄妹结婚繁衍人类的故事已遍传民间,成为人文创世纪的确切不易之说。唐李冗《独异志》卷下云:

> 昔宇宙初开之时,只有女娲兄妹二人,在昆仑山,而天下未有人民,议以为夫妻,又自羞耻。兄即与妹上昆仑山,咒曰:"天若遣我兄妹二人为夫妻,而烟悉合,若不,使烟散。"于烟即合,其妹即来就兄。

这是伏羲、女娲兄妹结婚再造人类说的正式文献记载。又据徐旭生《中国古史的传说时代》第六章云:

> 清初陆次云的《峒溪纤志》里面曾说:"苗人腊祭曰报草,祭用巫,设女娲、伏羲位。"现代的人类学者实地考察,才得到些苗族传说。按他们的传说,苗族全出于伏羲与女娲,他们本为兄妹(或姊弟),遭遇洪水,人烟断绝,仅存此二人。他们配为夫妇,绵延人类。

此外,在瑶族、彝族、壮族、侗族、佤族、傈僳族、黎族、水族、阿细族、拉祜族、基诺族等南方(主要是西南方)少数民族中,也广泛流传着洪水遗民、兄妹结婚再造人类的故事,大部分兄妹的名号与伏羲、女娲的发音相同(参看侯哲安《中国南方古代传说人物考》,《民族研究参考资料》第6集)。这是伏羲、女娲神话发生于我国南方的又一佐证。

据近代多数学者的研究，"兄妹结婚"说是洪水、伏羲、女娲故事传到南方少数民族后被重新整合的结果，至汉、唐间所传，应是从少数民族中"反馈"回来的翻版。这一说法，值得商榷。事实上，不仅在中国大陆，而是北自中国本部、南至南洋群岛、西起印度中部、东迄台湾岛的整个太平洋——亚洲南部文化区，都广泛地流传着"兄妹配偶型的洪水故事"（参看芮逸夫《中国民族及其文化论稿》）。甚至在希伯来和古希腊神话中也有类似的传说。这是因为，在人类原始文化的发生、发展中，由于不同地区、不同种族生产力水平和智力水平的近似，因此，在创造反映人的社会生活与愿望的神话时，完全有可能产生不谋而合的思维形态。例如世界各地的原始部落中，都可以找到以鱼、蛇、鸟为标记的图腾习俗，这与其说是一种偶然，毋宁说是一种必然。胶柱鼓瑟地硬要在其间寻找"谁影响谁"的源流关系，那只是文化传播学派和文化圈学派的一个徒劳，无法真正揭示人类文化发生学的本质规律①。

回到洪水遗民、伏羲女娲兄妹结婚的故事上来。如果我们把它投影到欧洲玉木冰期之后，南北极的冰盖迅速化为大水，火山（祝融）暴发，洪江（共工）震怒，整个世界陷入巨大水灾的动荡背景上，便不难明白这一故事超空间的气象学内涵。如果进一步再把它投影到原始社会特有的家庭形式中，更可以寻找到其血缘关系的存在前提——我们认为，这才是兄妹结婚说的真正之源，它存在于每一个氏族的内部而不是外部。当然，这样说并不意味着不同地区、不同文化之间的相互渗透的可能性。问题是我们不能用后世汉族正统的伦理观念来看待这一似乎"不光彩"的神话意象。

美国杰出的人类文化学家摩尔根在他的《人类家庭的血亲和姻亲制

① 英国文化传播学派又称"泛埃及学派"，代表人物是史密斯及其弟子佩里，他们认为文明一经创造之后就只是不断地传播，不可能再有同样的创造。德奥文化圈学派又称"莱比锡学派"，代表人物是格雷布内尔，认为所谓"文化圈"是一个空间概念，意指相似物质文化和精神文化在空间的范围，"文化圈"学说认为，人类的发明创造能力是极端有限的，在不同地方两次独立地创造同样的文化事象是不可能的。这两大学派的共同之点，都是旨在寻求不同民族和不同地域之间文化事象相似性的源流关系。

度》和《古代社会》两部著作中,曾提出了这样一个婚姻与家庭的进化模式:乱婚→公共家庭(即以群婚为基础的血缘家庭)→对偶婚姻→一夫一妻制。恩格斯在1884年发表的《家庭、私有制和国家的起源》中,基本上遵循了这一模式。

显然,中国原始社会家庭形式的进化,也离不开这一模式。而伏羲、女娲兄妹结婚的传说,所对应的不正是以群婚为基础的血缘家庭?根据摩尔根的分析,这种家庭的构成是以同一图腾氏族内部兄弟姐妹与表兄弟姐妹之间的婚姻关系为纽带的。因此,汉族本土上出现兄妹结婚的神话,并非不可思议。例如,齐家文化遗址临洮冯家坪出土的"双连环"陶器纹饰和商代侯家庄1001号大墓出土的"蚰"形木器,以及汉画的《伏羲女娲交尾图》,便是形象的证明。从文化发生先后的时间序列来分析,要说影响,也许倒是汉族影响少数民族的可能性更大一些。

然而,《伏羲女娲图》的真正含义,并不在于它所反映的原始血缘家庭这一"不光彩"的婚姻形式,而在于它对通过阴阳交合化生万物的人文创世纪行为本身的高扬和讴歌。从某种意义上,伏羲、女娲扮演着亚当、夏娃的角色;而《伏羲女娲图》的图式,则更接近于印度教中的舞蹈之王——湿婆(Shiva)神的造像。《奥义书》中说道:"当一个男人和心爱的妻子拥抱,不知哪是里、哪是外,那么,当他和理智的灵魂拥抱,也不知哪是里、哪是外。"在印度教的造像中,常可以看到湿婆与他的妻子难近母热情拥抱的双身像,类似于喇嘛教(藏传密宗佛教)中的"欢喜佛"。在这里,拥抱男女的"每一方都是对方",表示印度教把人看作肉体和精神的统一体,并通过对性爱的深刻体验来触发对悟性的追求。正如黑格尔在《美学》第二卷中所分析的:"印度幻想和艺术的主要题材之一就是神和万物的起源",贯穿于"这些起源史里的一个基本观念不是精神创造的观念,而经常复现的是自然生殖的描绘";"印度人所描绘的最平凡的事情之一就是生殖,正如希腊人把爱神奉作最古的神一样。生殖这种神圣的活动在许多描绘的形

象里是很感性的,男女生殖器被看作最神圣的东西。每逢神降临到现实世界时,他也以很庸俗的方式参与日常生活的活动。"

性爱、生殖、人文创世纪,作为人类艺术的一个共同主题,在《伏羲女娲图》和湿婆造像中,又一次不谋而合地获得了赤裸裸的、淋漓尽致的表现,可以作为比较文化学的一个重要研究课题。然而,我们却不得不就此停住,以便回转到《伏羲女娲图》自身的文化学含义上来。

值得一提的是,对于伏羲、女娲故事所隐喻的葫芦意象,闻一多先生指出:

> 女娲之娲,《大荒西经注》《汉书·古今人表注》《列子·黄帝篇·释文》《广韵》《集韵》皆音瓜。《路史·后纪》二注引《唐文集》称女娲为"炮娲",以音求之,实即匏瓜。包戏与炮娲,匏瓠与匏瓜皆一语之转(包戏转为伏希,女娲转为女希,亦可见戏娲二音有可转之道)。然则伏羲与女娲,名虽有二,义实只一。二人本皆为葫芦的化身,所不同者,仅性别而已。(《神话与诗·伏羲考》)

刘尧汉先生则在《中华民族的原始葫芦文化》一文中指出:

> 在中华民族这个大家庭里,许多成员的先民都曾崇拜过葫芦;时至现代,还有相当多的民族如汉、彝、怒、白、哈尼、纳西、拉祜、基诺、苗、瑶、畲、黎、水、侗、壮、布依、高山、仡佬、崩龙、佤等族,都有关于中国各族出自葫芦的传说。……
>
> 盘古、槃瓠、葫芦是三位一体的东西,多被人格化为伏羲、女娲。各地汉、彝、白、苗、瑶、畲、黎、侗、水、壮、布依、仡佬、崩龙、佤,等等各族,语言有别,但都以表征女娲、伏羲的葫芦为原始共祖。由此连同《诗经》"绵绵瓜瓞,民之初生"所表达:以汉族为主体的中华民族渊源于以瓜瓞为象征的共同母体。这都反映了葫芦崇拜的广泛性和源远流长。(《彝族社会历史调查研究文集》)

这就进一步证明了作为特殊文化符号的伏羲、女娲都不是一个具体的人,而是一群模糊的人。而在洪水遗民的故事中,伏羲、女娲兄妹借以避水的工具大都为葫芦或瓢瓜(参看芮逸夫《苗族的洪水故事与伏羲女娲的传说》,载《人类学集刊》第一卷第一期;萧兵《楚辞与神话》),也就绝非偶然。这可与《易·泰》九二"包荒用冯河"相为印证。闻一多《周易义证类纂》云:

> 古者以匏济渡。《诗·匏有苦叶》曰:"匏有苦叶,济有深涉";《鲁语》下曰:"叔向……曰,夫苦匏不材,于人共(供)济而已,鲁叔孙赋《匏有苦叶》,必将涉矣。"《说文》匏瓠互训,故又或言瓠。《庄子·逍遥游篇》曰:"今子有五石之瓠,何不虑(络)以为大樽而浮于江湖?"瓠字一作壶。《淮南子·说林篇》曰:"尝抱壶而度水者,抱而蒙火,可谓不知类矣";《鹖冠子·学问篇》曰:"中流失船,一壶千金。"崔豹《古今注·音乐篇》曰:"有一白首狂夫,披发提壶,乱流而渡。""包荒用冯河",即以匏瓜渡河。(《古典新义》)

需要指出的是,葫芦崇拜具有比避水工具更深刻、重要得多的作为生殖或生命符号的意义。这一形式,不独中国为然,根据考古材料,在南美洲的墨西哥、秘鲁,非洲的埃及等,都有新石器时期出土葫芦的报道,时间距今约3 000年直至9 000年前,有些是在人类穴居的洞穴中发现的。浙江余姚河姆渡出土的葫芦,距今约有7 000年,足以使我们联想起当时栽培、驯化这个作物的祖先。有足够的事实证明,作为"生命贮存器"的陶器的发明,是有意识地模拟葫芦的结果①。

① 普列汉诺夫在《论艺术》中指出:"若干植物的果实——例如南瓜——过去和现在仍然被原始人用来作器皿。为了便于提携,这些器皿是用皮带和纤维植物系着的。"认为葫芦的使用远在陶器的发明之前,并非不可思议。而就我国的原始制陶而论,被考古界称为"瓠芦壶"的球腹壶,在早期陶器中具有相当的典型性,并占最大的比重。如在裴李岗峨沟遗址出土的300件尚可辨识器形的陶器中,球状的壶和钵共达216件之多。早期制陶还没有轮制,只能靠手塑、泥条盘筑或捏制成形,这种成形手法具有较大的随意性,按理更有可能产生各种不规则的器形,但事实并非如此,几乎所有的器皿都选择了更严格的、难度更大的中轴旋转的球腹体的成形方式,这不能不认为是对葫芦形体的有意识模仿。此外,在我国彩陶装饰中,以施于口沿的圈带纹最为普遍,估计也是模拟为防止裂口或便于提携而扎在植物器皿上的圈带而成。

有人认为,葫芦神话的根据,"来源于对男性生殖器的崇拜"(万斗云《仡佬族古代史问题》,载《贵州民族研究》1980年第二期)。这种观点未可依凭,因为它完全忽略了葫芦与女娲的隐喻关系。作为"造人"之神的女娲,是一位妊娠的生殖女神,而迄今所发现的中外原始女神雕塑造像,无不巨腹肥臀丰乳,与葫芦的形状吻合无间![1] 葫芦内怀有种籽,妊娠期的孕妇腹内怀有婴儿,这两者之间有着多么惊人的"互渗"和"同构"关联!远古的女娲们在用泥土"造人"的同时,发明了"生命贮存器"——陶器;半坡墓葬中,用陶器作为夭折的幼儿的瓮棺;人类在遭遇洪水之灾的时候,又借助葫芦获得了拯救,也就绝非偶然。

综上所述,无论从表层结构还是深层结构,《伏羲女娲图》所高扬的首先是以女娲为主体的人的创世纪即生命的创造意志。

三

饶有意味的是,作为高扬生命价值的《伏羲女娲图》,在中国绘画史上竟是作为一种"死"的艺术,大量地被用于装点埋葬或祭奠死人的坟墓、石棺或祠堂。如果不是近代考古发掘的功绩,也许它们将永远伴随着死人的朽骨直到自己也腐朽湮灭。当然,在地上的宫殿中也有以伏羲、女娲为母题的壁画,只是因建筑物的倾圮而毁灭了。前文提到,汉代地上宫殿和地下墓室壁画的题材大体上重合,联系到《伏羲女娲图》同死人形影相吊的"悖论"关系,这其中显然蕴涵了先民对于"生""死"两个表象世界的一体化认识和无限超越的顽强生命意志。"死之隶属于生命,正与生一样"

[1] 例如我国红山文化遗址出土的女神像,奥地利出土的被称为"威林多夫的维纳斯"的女神像、巴尔干半岛出土的女人体壶等,无不强调、夸张了妊娠女性的生理特点,腹部凸起,臀部肥大,乳房丰满,整体造型为巫教的内涵意义所充塞而呈强烈的膨胀状态,与葫芦的形状有着惊人的相似性。如果联系到列维·斯特劳斯在《野性的思维》中所列举的这样一些事实:"在奥罗拉,孕妇相信,椰子果、面包树果或一些其他东西与胎儿之间有一种神秘的联系,胎儿将是它们的一种复制物";而在非洲保保罗人的营地,"女人把葫芦按大小递减次序排列,最大的朝南"——那么,葫芦在原始意象中作为生命符号的文化含义更加清楚不过。

(泰戈尔《飞鸟集》)。因此,死的现实性进一步加强了张扬生的价值的迫切性,而对生的张扬又最强烈地意味着对死亡的否定。

自战国始,谶纬迷信的神仙思想颇为流行,至汉代,更是上自帝王公侯,下至庶民百姓,蔚然成风,无不渴慕长生不死,"与王乔、八公游焉"(《乐府善哉行解题》)。在《古诗十九首》中,充满了对人生无常的喟叹,如"人生天地间,忽如远行客"(《青青陵上柏》)、"人生寄一世,奄忽若飚尘"(《今日良宴会》)、"人生非金石,岂能长寿考"(《回车驾言迈》)、"人生忽如寄,寿无金石固"(《驱车上东门》)、"人生不满百,常怀千岁忧"(《人生不满百》)等,意远而悲,惊心动魄! 然而,"服食求神仙,多被药所误"(《驱车上东门》)、"仙人王子乔,难可与等期"(《生年不满百》),说明汉人经过无数的失败,终于认识到长生的虚幻性和渺茫性。尽管如此,却并没有因此而削弱他们对神仙思想的信念。因为,虽然人的肉体是必然消亡的,但人的"灵魂"却是不死的。在灵魂不死的观念下,就有一个如何对待灵魂即死人的问题,于是,旨在帮助死者灵魂升仙或转生的、包括墓葬艺术在内的一套完整的墓葬仪式应运而生,并日臻繁复。

需要指出的是,灵魂不死的观念比之长生不死的思想要原始、悠远得多,由于它具有不受实践检验的更大欺骗性,所以即使在长生思想流行的时代也拥有极大的市场,在长生思想幻灭以后的漫长时期内更是盛行不衰。格罗特指出:

> 在中国人那里,巩固地确立了这样一种信仰、学说、公理,即似乎死人的鬼魂与活人保持着最密切的接触,其密切的程度差不多就跟活人彼此的接触一样。当然,在活人与死人之间是划着分界线的,但这个分界线非常模糊,几乎分辨不出来。不论从哪方面来看,这两个世界之间的交往都是十分活跃的。这种交往既是福之源,也是祸之根,因而鬼魂实际上支配着活人的命运。(转引自列维-布留尔《原始

思维》)

> 在从古至今的全部中国文献中,装尸体的棺材是用"寿材"或"灵枢"的名称来称呼的。(转引自列维-布留尔《原始思维》)

这就表明,人们相信死人在自己的世界里即坟墓里是活着的。

灵魂不死观念以及与之相伴而行的墓葬艺术是原始思维的一个世界性现象,只是中国人在这方面的表现显得更加持久、更加突出而已。美国学者卡尔·萨根指出:

> 伴随着前额进化而产生的预知术的最原始结论之一就是意识到死亡。人大概是世界上唯一能清楚地知晓自己必定死亡的生物。葬礼中包括同死者一起埋葬的食物和人工制品,至少可追溯到尼安德特人远亲时代,这使人联想到不仅普遍知道死亡,而且也发展了供奉死者的仪式。(《伊甸园的飞龙》)

对于原始人来说,没有不可逾越的深渊把死人与活人隔开,死亡根本不是构成生命的活动和存在的一切形式的完全而简单的消灭,而只是生命的另一种形式,死的彼世与生的现世只是构成了同时被他们想象到、感觉到和体验到的同一个实在。因此,人尽管死了,也以灵魂的形式继续活着,并与活人的生命"互渗"。

在世界各地,都曾发现过旧石器时代的原始人用红色涂抹死者的习俗,学者们推测,这与原始人认为死亡与缺乏血(红色)的观念有关。我国山顶洞人在埋葬氏族的死者时,也在尸体旁撒上赤铁矿红粉,显然是一种呼唤生命的巫术仪式。这与后世道家术士在死者口中或身体的其他孔窍里放进金、玉、珍珠以防止尸体腐烂,促使灵魂升仙的企图一脉相承。仰韶文化瓮棺葬的钵罐上,往往开有小孔,也是为了让不死的灵魂自由出入。临潼姜寨七号墓中,发现随葬石器、陶错各一件,石球十二件,陶器四件,骨管一件,玉坠饰两件和由八千五百七十七枚骨珠组成的项链,说明

"生前认为最珍贵的物品,都与已死的占有者一起殉葬到坟墓中,以便他在幽冥中能继续使用"(马克思《摩尔根〈古代社会〉一书摘要》)。

1949年在长沙陈家大山楚墓出土的《人物龙凤帛画》和1973年在长沙子弹库楚墓出土的《人物驭龙帛画》,分别以浪漫主义的手法生动地展示了墓主人灵魂升天的理想,堪称古代墓葬艺术的瑰宝。前图描绘一女子,侧身而立,发髻下垂,顶有笄饰,双手合十,长裙曳地,乘立在新月形的魂舟之上,在一龙一凤的引导下冉冉飞升①。后图描绘一男子,亦侧身而立,衣冠长袍,手执缰绳,驾驭着一条巨大的龙舟升仙而去。

"汉赋源于楚骚,汉画亦莫不源于楚风"(邓以蛰《辛巳病余录》)。这从马王堆汉墓出土的"T"形帛画尤其可以看得清楚。一号墓和三号墓的两幅"T"形帛画,比之楚墓帛画,以更宏大的气魄和完整的结构反映了灵魂升天的理想。帛画均分为三段,上段描绘天堂,伏羲、女娲高踞中央,两旁是鸾鸟和鸣,右边有太阳、金乌、扶桑树,左边有月亮、蟾蜍、月御纤阿,此外还有夭矫的神龙、应龙、奔驰的神马、怪兽,下面是守护天门"阊阖"的帝阍。中段描绘墓主人在侍从的相随下正步向天堂,墓主人的头顶上高悬着连接天界的华盖,华盖上栖息着引魂的仙鸟,与楚墓帛画相似;墓主人的下面是一组准备宴飨的人物,其间并饰以玉璧交龙、华盖悬磬和文豹羽人。下段画海神禺彊手托大地立在双鱼上,两旁有鸱、龟曳衔等神灵。整幅帛画,将灵魂升天的主题思想刻画得恢宏谲诡,洋洋大观;而伏羲、女娲则处于"苞括宇宙,总览人物"的至高无上地位。

不仅"T"形帛画,在其他汉墓壁画、石刻画像中,伏羲、女娲具有同样的神格品位。例如洛阳卜千秋墓壁画,自东而西依次画彩云、人首蛇尾的女娲,内有蟾蜍和桂树、月亮;手持节旄、身披羽衣的方士;交缠的双龙,张

① 关于此图的含义有多种解释,如凤夔善恶斗争说、山鬼说、巫祝说等,俱不可从;应以龙凤升仙说为是。对此,只要联系《人物驭龙帛画》和马王堆汉墓"T"形帛画中段墓主人升入天界的形象便可确信无疑。又,据《江汉论坛》1981年第一期李正光新摹本图中女子系站在一"半弯月状物"之上,应为灵魂升仙所乘的"魂舟"。

翅的枭羊，飞翔的朱雀，奔驰的白虎；面向墓主拱手下跪作迎接状的仙女，口含仙草的玉兔。中间是乘三头鸟、捧三足乌、闭目飞升的女主人和乘蛇持弓闭目飞升的男主人卜千秋，其后有奔犬和蟾蜍。再西则是人首蛇尾戴冠的伏羲，朱轮内飞着金乌太阳，最后是双耳双鳍的黄蛇。墓门内的上额，画着人首鸟身立于山顶展翅欲飞的仙人王子乔，也是在伏羲、女娲的苞览下实现死后升仙的目的。

列维·斯特劳斯曾在《野性的思维》一书中分析神话与生死观念的仪式时指出：

> 由于仪式的缘故，神话的"被分离的"过去一方面与生物学的和季节的周期性联结起来，另一方面与"被结合的"过去联结起来，后者一代一代地把活人与死人联系在一起。沙尔波充分地分析了这一同时性—历时性系统，他把约克角半岛澳大利亚部落的仪式分为三类。控制仪式是肯定的或否定的。其目的在于增加或限制物种或图腾现象，有时有益于、有时又有损于集团，其办法是通过确定那些容许从图腾中心释放的圣灵或圣灵物体的数量，这些图腾中心是由祖先在部落领土内的各处建立的。纪念性或历史性仪式重新创造了神话时代——如澳大利亚人称作的"梦的时代"——的神圣的和有益的气氛，再现了当时的人物及其业绩。悼念仪式对应着一种相反的程序：不是以活人体现远祖，这些仪式的目的在于使不再活着的人复回为祖先。于是可以看到，仪式系统的功能在于克服和综合这三种对立：历时性与同时性的对立；在历时性与同时性两方面均可表现出来的各种周期性或非周期性的对立；最后，在历时性内部，可逆时间与不可逆时间的对立。因为尽管现在与过去在理论上有区别，历史性仪式把过去带入现在，而悼念仪式把现在带入过去，这两个过程是不等价的：神话英雄确实可以被说成是回来了，因为他们的

唯一实在性就在于他们的人格化,但人却是真的死去。所以我们可以有下列图式:

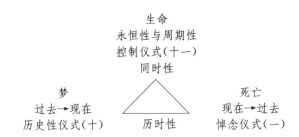

这三种仪式,分别对应了中国上古观念美术中的原始艺术、三代艺术和以《伏羲女娲图》为标志的汉代墓葬艺术。三代艺术且不论,试从原始艺术中弘扬生命的生殖崇拜图与汉代墓葬艺术中祈祷灵魂回复的《伏羲女娲图》来分析,虽然两者同属原始的意象,但前者的目的在于"增加或限制物种或图腾现象";后者的功能则在于"使不再活着的人复回为祖先"——以龙蛇为图腾的造人、造文之神伏羲、女娲,在这种"复回"的过程中,"神话的英雄确实可以说成是回来了,因为他们的唯一实在性就在于他们的人格化,但人却是真的死去"。如果我们联系到作为蛰居动物的蛇的生物特性,那么对《伏羲女娲图》所蕴涵的无限超越的生死观,显然可以获得更深刻的理解。正如蛇的每一次蛰居终将迎来新的苏醒,人的肉体的每一次死亡不也意味着灵魂向祖先回复的又一次新生?

关于超越生死的隐喻意象,在印度教的造型艺术中也可以找到深刻而美丽的表述,它还是前文所提到的湿婆造像。在湿婆的多种化身变相中,最古老最通俗的形式便是舞蹈。按照古代印度人的信仰,所有的生活都是创造和消灭的伟大而有节奏的过程的一部分,湿婆的舞蹈象征着这种永恒的生死节奏进行着无止境的循环。在"梵"(Brahma)的黑暗中,世界是平静的,直到湿婆从自己的沉静中醒来,用舞蹈唤醒了万物;万物也围绕着他跳起舞来,成了他的荣耀。湿婆又是破坏之神,他用火消灭所有

的生命从而达到新的平静。创造和消灭的宇宙循环与生和死的日常节奏是同形同构的,湿婆以其独特的"力的图式"提示我们,世界的各种形式都是"谄",他在无休止的舞蹈中创造并瓦解它们,从而使生和死的两极融合并得到超越,如《奥义书》中所说:"把我们从虚幻引向现实,从黑暗引向光明,从死亡引向永生!"

邓少琴《巴蜀史迹探索·蜀中传说人首蛇身之伏羲女娲》在论及新津堡子山的石刻画棺《伏羲女娲图》时,有这样一段富于诗意的描述:

> 新津堡子山的石刻画棺之前所刻伏羲、女娲作人首蛇身之形而无后之两足,蛇身夭矫而长,两尾相交,伏羲举日轮,日中有金乌,女娲举月轮,月中有蟾蜍桂树,两神举袖迎风,翩翩作交舞之状。

新疆阿斯塔那唐墓出土的《伏羲女娲图》绢画,同样也是"两神举袖迎风,翩翩作交舞之状",而且,在优美的双人舞四周,还有日月星辰云气围绕着他们跳起舞来,成了他们的荣耀。事实上,在原始氏族中,男女性交正是以具有某种宗教巫术意义的舞蹈为必要前提的,并以舞蹈的形式加以实现;当然,死亡亦然。《老子》云:"众人熙熙,如享太牢,如登春台。"这里所说的春台,系指原始氏族祭社闹春的桑台而言。桑社是生殖神的象征,在原始社会,每到特定的时节(一般是在太阳神降临人间、万物死而复苏的春天),先民们便"聚社会饮"、熙熙狂欢,进行集体的恋爱舞蹈并自由地选择交配对象,以蕃衍人口,繁荣部族。闻一多曾考证姜嫄履大人迹而生后稷的神话,认为:"履迹乃是祭社仪式之一部分,疑即一种象征性的舞蹈……盖舞毕相携止息于幽闲之处,因而有孕也。"(《神话与诗·姜嫄履大人迹考》)至确。《国语·鲁语》记:"庄公如齐观社。"《榖梁传》解释说:"以是为尸女也。"《说文》训"尸","象卧之形",可见所谓"尸女"就是在桑社舞蹈中模仿性交动作的舞女。在我国南方的苗族,至今还流传着一种模仿性交的舞蹈,一妇女身背女阴模型走在前面,一男子腰挎男性生殖器

模型跟随在后,边舞边使两模型接触做出性交的动作,正是远古以舞蹈形式寻找配偶的风习的遗存。在这里,交媾是一种创造和消灭两极对立运动的舞蹈。因为交媾既是生殖的必要前提,而死亡则是"生殖的一种直接后果"(戈特语,转引自弗洛伊德《超越唯乐原则》);在原生动物中,死亡始终是与生殖同时同步发生的,只是在一些高级动物身上,这种关系才变得隐蔽而模糊不清。质言之,《伏羲女娲图》以性交舞蹈所映射的无限超越的生命机制,与湿婆造像可谓异曲同工。

前文论及,女娲作为"地母"是一位化生万物、创造生命的生神。据何新《诸神的起源》考订,女娲还有多种化身。其中值得注意的有二,一名"西王母",一名"旱魃"。西王母之名始见于《山海经·西次三经》:"西王母其状如人,豹尾虎齿,而善啸,披发,戴胜,是司天之厉及五残。""豹尾虎齿"云云,是上古神话在演化中对"蛇躯""蛇尾"之类图腾符号的变异,这里不作讨论。令人感兴趣的是"司天之厉及五残"一句。据郭璞注:"主知灾厉五刑残杀之气也。"郝懿行疏:"西王母主刑杀。"而旱魃,据郝懿行《山海经笺疏》"大荒北经"条,别名"死魃"。由此看来,女娲又是一位死神。

在沉静中醒来、用泥土创造出人类唤醒了生命的生神,与刑杀生命的死神一身而两任!这又是一个"悖论"。从这一意义上,不妨认为女娲就是中国的湿婆。

湿婆用以超越生死对立面的中介是舞蹈;女娲用以沟通生命之泉与死亡之泉同源关系的中介是她所掌握着的不死之药。

女娲互渗西王母,而西王母有不死之药,这是人们熟知的故事。《淮南子·览冥训》云:"羿请不死之药于西王母,姮娥窃以奔月。"于是,在这里发生了一系列"互渗"的表象关联。既然姮娥将不死之药带到了月亮中,月亮本身便也成了不死的征符,而姮娥则成了女娲的又一个化身。我们知道,在《伏羲女娲图》中,伏羲、女娲大都分主日、月。所以上古神话均以伏羲为太阳(日)神,而以女娲为太阴(月)神。南阳汉画像馆中,有一幅

作品描绘一女身蛇尾的神祇正轻盈地飞向内有蟾蜍的月亮。旧题《嫦娥奔月图》（请注意，在这一命名中的嫦娥并未与女娲发生"互渗"的表象关联），不确。而应该是作为月神的女娲单身像，可与山东泰安画像石身体呈横向飘游状的伏羲单身像相为参看。至此，问题就更加明朗化了。

屈原《天问》："夜光何德，死则又育？"皇甫谧《年历》："月群阴之宗光，内日影以宵耀，名曰夜光。"戴震说："死，即所谓死霸（魄）也；育，生也，所谓生霸（魄）也。"据此，屈原的发问翻译成白话，便是："月亮来自何处？为什么能死而复生？"月亮以十五日（望）为周期，永恒地明暗交替，圆缺更迭，古人不能科学地解释这一天文事象，认为是一生一死，死而复苏。《释名》："朔，苏也。"死而复苏这一成语，盖与月亮神话直接相关。又据《老子》："谷神不死，是谓玄牝。玄牝之门，是谓天地根。"何新《诸神的起源》认为："谷神其实就是月神。月缺而能复圆，所以老子说'谷神不死'，这与月中有不死桂、不死药的传说正相印合。所谓玄牝，就是大阴，也就是'王母'。她在中国神话中，当然是'天地之根'。"可从。这样，月神主司死而复苏的职守，再也清楚不过。

以月神为不死之神，又是一个不谋而合的世界性文化发生学现象，不独中国为然。杜而未先生曾指出："非洲的 Hottentots（霍屯督人）说：有一次，月亮使兔子去向人们说：'我是死而复生的，同样，你们也要死而复生。'"（《昆仑文化与不死观念》）"北美土族之务农者，称月为永久不死之'老母'，以月为各类及一切别的植物之母。……在墨西哥，月神为土地神，为植物神，月可以死，但可再变为幼年，是植物复生的象征。"（《神州溯源》）

附带指出，作为女娲的哥哥同时又是丈夫的日神伏羲，同样也有死而复苏的神通。屈原《天问》："天式纵横，阳离爰死？大鸟何鸣，夫焉丧厥体？"阳离就是太阳里的离鸟，又名火离。《昭明文选·头陀寺碑文》李注引《春秋元命苞》："火离为凤。"爰死就是太阳爆发或日蚀之类天象的剧

变。屈原的《天问》翻译成白话,便是:"云天纵横震荡,太阳中的离鸟怎样死亡?这只神鸟发出悲壮的鸣声,它那巨大的身躯怎能灭丧!"——日蚀暗而变明,所以熊熊燃烧的离鸟不会丧失厥体而能死后复生。有人认为,这正是"凤凰涅槃"神话的雏形(参看萧兵《楚辞与神话》),不是没有道理的①。

既然女娲是生命之神、死亡之神,同时又是死而复苏之神,既然伏羲是造文之神同时也是涅槃之神,那么作为死者的墓室或祠堂装饰所必需的无限超越的生命意象,在先民心目中尤其在神仙思想浓郁的汉人心目中,还有什么比《伏羲女娲图》的图像更合适的呢?在这里,借助民族始祖神的力量,有一种基本的不可磨灭的生命一体化原则沟通着世世代代、多种多样的个别生命形式,而断然地否认了死亡的真实可能性。这个原则不仅适用于同时性秩序,而且适用于历时性秩序,它使人类的个人情感和社会情感之中都充满了这样一个坚强的信念:人的生命在时间和空间中根本不可能被消灭,它扩展于自然界的全部领域和人的全部历史。正如卡西尔在《人论》中所说:

> ……整个神话可以被解释为就是对死亡现象的坚定而顽强的否定。由于对生命的不中断的统一性和连续性的信念,神话必须清除这种现象。原始宗教或许是我们在人类文化中可以看到的最坚定最有力的对生命的肯定。

卡西尔接着引用布列斯特在《古代埃及宗教和思想的发展》一书中的一段话,叙述古埃及金字塔经文中从头到尾起着支配作用的符号的意义,

① "凤凰涅槃"的故事一般认为渊源于古代阿拉伯神话:不死之鸟菲尼克司是埃及日神赖的化身,它住在赫利奥波里斯,那里有太阳神赫利奥斯的神殿,每隔500年,它都要从阿拉伯衔来香木,浑身带着没药,把自己烧死在太阳神坛上,然后从灰烬里诞生出新鸟来,而且变得更加美丽辉煌,永不死亡。此外,在基督教寓言、希腊神话和美洲印第安神话中,也有类似的传说。康德认为:"这个自然的火凤凰之所以自焚,就是为了要从它的灰烬中恢复青春得到重生。"(《宇宙发展史概论》)

就是执着地甚至激烈地在反抗死亡：

> 它们可以说是人类最早的最大反抗的记录——反抗那一切都一去不复返的巨大黑暗和寂静。"死亡"这个词在金字塔经文中从未出现过，除非是用在否定的意义上或用在一个敌人身上。我们一遍又一遍地听到的是这种不屈不挠的信念：死人活着。

由《伏羲女娲图》我们可以联想到中国传统的"太极图"意象，图中的阴鱼、阳鱼抱成一团，难解难分，不正是伏羲女娲交尾像的"混沌"化？不正是柏拉图在《饮宴篇》里所提到的"赶起路来能往前滚"的"阴阳人"？太极图是从《周易》的阴阳观念演变而来的，而《周易》的一个基本思想便是"远取诸物，近取诸身"的重"生"观念。就"近取诸身"而言，则正是受男女交媾的生殖现象的直接启示。20世纪20年代弗洛伊德精神分析学说盛行，国内有不少学者用男女生殖器解释阴爻阳爻，认为阴爻阳爻是象征生殖崇拜的符号，虽有以偏（近取诸身）概全（远取诸物，近取诸身）之嫌，却不失其相对的正确性。《易传》对乾坤阴阳（就"近取诸身"而言便是男女两性）的"生"的关注极其深沉执着，"大哉乾元""至哉坤元"的讴歌，正是直探人的生命本"元"的礼赞，从中可以窥见先民们对于人的原始生命律动的把握和领悟，以及半是糊涂、半是清醒的对两性交媾生殖蕃衍的神圣之"美"的一往情深。如乾卦从"初九，潜龙勿用"到"上九，亢龙有悔"，与坤卦从"初六，履霜坚冰至"到"上六，龙战于野，其血玄黄"相对应，完整而又细腻地展现了"男女构精，万物化生"的交媾过程。至于其他各卦中，关于这方面的描述更不胜枚举。综观《周易》，由于重"生"而忌言"死"，全书中言"生"者俯拾皆是，而"死"字仅出现过一处："原始反终，故知死生之说。"也就是说，"生"是人生的"原始"，"死"是个体生命的"终"结；但反其"终"又是"生"的开始，子子孙孙，永无穷尽。这与金字塔经文的精神若合符契。也许，这正悲壮地体现了人类共通的超越大限的基本生命意志。这

一意志,可以归结为黑格尔在《历史哲学》里以高度尊敬的态度所表述的一个富于辩证思想的东方哲理。黑格尔认为,"这是一个伟大的概念,它是东方思想家所达到的,也许是他们的玄学里的最高概念"。它便是:

死亡固系生命之结局,生命亦即死亡之结果。

(1989年)

02 第二讲
云冈石窟叙录

云冈石窟位于山西省大同市西郊之武周山崖,石窟依山开凿,冈峦起伏如云故名。

云冈石窟最早在北魏和平年间(460—465)由名僧昙曜主持开凿。当时先开五所,称为"昙曜五窟",即今第16至20窟。其他主要洞窟,多完成于北魏太和十八年(494)孝文帝迁都洛阳之前,隋唐之际续有营造。迄今所存,东西绵延一公里,由东、西两谷将整个窟群分为东、中、西三部分。东部为第1至4窟,加上编外2窟共6窟。中部为第5至13窟,加上编外5窟共14窟。西部为第14至53窟,加上编外8窟共18窟。总计68窟,云冈石窟文物保管所共编号53窟,所以有15窟为编外洞窟;大小造像五万多尊,为我国规模最大的古代石窟群之一。

石窟群中,有神态各异的佛陀、菩萨、弟子和护法诸天等;有形制多样的仿木构建筑物;有主题突出的佛传浮雕;有繁缛精美的装饰纹样;还有各种音域丰富的乐器造型……琳琅满目,蔚为大观。

在雕造技艺上,汲取并融合了犍陀罗佛教艺术的有益成分,发展了秦汉以来雕刻艺术的优良传统,创造出了北魏石刻鲜明、独特的时代风格,气魄雄浑,活泼多姿,在中国雕塑史上写下了辉煌的一页。它不仅是研究我国古代历史、雕刻、建筑、音乐、宗教信仰的形象资料,同时也是追溯古代中外文化交流的实物佐证。

石窟历经1500多年的沧桑,受到风化、水蚀和地震的自然侵袭,毁损

十分严重;至近代又遭到人为破坏,据不完全统计,被盗往海外的佛头、佛像竟达1 400多个!

1982年10月,笔者赴云冈考察,对各窟的规模、内容、艺术作风及毁损情况等,一一加以记录;1993年,重加踏勘,核对记录,略加修正,遂成此叙录。

第1、2窟

此两窟为双窟,位于石窟群东部之东端。由外部观之,1窟拱门之东侧有摩崖石刻一通,方1.5米(估计数,下同);2窟拱门之西侧亦有摩崖石刻一通,方1.5米,字迹均不可辨。拱门上端均有明窗,由窗洞可窥见各窟之藻井。又,2窟西侧原有石刻雕像,风化剥蚀,不可辨认。

窟室内部:

1窟,横8米,深9米。拱门顶作双龙,两侧图像风化不辨。窟室中央雕出两层方形塔柱,上大下小,故称倒悬塔;塔柱四面雕佛像,均风化难辨。

东壁雕四龛,由南至北为坐佛一、对坐佛二、坐佛一、坐佛一,均经后代泥塑彩饰修补,且泥塑亦已剥蚀。坐佛下部作本生故事浮雕,北端"出行""射猎"二图保存尚完整,余皆风化。

南壁于窟门两侧雕维摩、文殊问难图,下部风化。

西壁开四龛,连下部均风化,唯上部之飞天、化佛犹可辨认。

北壁为三世佛,唯存大体而已。

藻井作飞天,已损,犹可辨认。

2窟,横8米,深9米。拱门全经重修,除西侧顶端见存天龙残躯外,已无有图例。窟室中央作方形三层塔柱,亦为倒悬塔,每层四面刻出三间楼阁式佛龛,龛内造像均风化损毁。

东壁作四龛坐佛,已损。四龛以三座五层小塔分隔之,塔形尚完整。

龛下北端有三人射猎图可辨,余皆风化不存。

南壁,拱门之东侧全毁,已用水泥黄沙重修。西侧亦毁,隐约可辨形躯而已。下部全经重修,已无有图像。

西壁亦作四龛,以三座小塔分隔之,损毁较东壁为甚。下部全用水泥粉饰。

北壁作三世佛,均损毁不辨。

藻井已损毁。

按此两窟之形制,犹存西域支提式之旧规。支提,为梵文 Chaieya 的音译,亦作制底、制多、招提等,意译为"福的聚集,诸佛的一切功德集于其中",因其结构中心以收藏佛骨舍利的塔柱达伽巴(Dagaba)作为宗教徒礼拜的圣坛,所以又称窣塔婆(Stupa),意译为塔庙或佛殿,是佛教建筑的一种基本样式。但此两窟的中心塔柱,又与西域有异,尤其是 2 窟塔柱之楼阁式佛龛,带有明显汉化倾向。又,2 窟东西壁的小塔也是研究北魏建筑的形象资料。

编外 1 窟

由 2 窟西行约 140 米,为编外 1 窟,窟室横 7 米,深 3 米。正面作仿木构四列柱,故无有南壁;东、西两柱依附于山崖,唯中间两柱独立凿出。立柱四面均无雕像痕迹,抑或久已风化。东、西、北壁造像均已毁,为空窟。

第 3 窟

由编外 1 窟西行约 50 米为第 3 窟,是云冈石窟中规模最大的洞窟。此窟外观,横达 46 米,有门二(东、西前室各一),有窗四(东、西前室各二,分别开凿于门之两侧)。

前室顶部为露天断壁平台,传为昙曜译经楼。平台东、西两侧各有三层方塔一,均毁,仅存底部;中央为弥勒窟室,室南壁凿明窗一。断壁上开

凿后室明窗二,分布于弥勒窟室两侧。

又,此窟外部东、西两侧之山崖上均雕有佛龛,风化剥蚀,难以辨认。

前室分东、西两室,各横23米,深5米。东室与后室不相通;西室与后室相通。两室之造像均损毁无存。

由东室经拱门进入后室。拱门造像均毁圮。平面"山"字形,横廊46米,深5米,东部深20米,中部深10米,西部深16米。东、西两部及横廊之四壁、藻井皆风化剥蚀,无复形象。藻井窟顶之石块随时可能崩落,岌岌可危。中部正对拱门,北壁雕造三像,面相庄严圆融,肌肉丰满雅润,花冠精细,衣纹流畅,中央本尊坐佛高10米,两侧胁侍菩萨各高6米。此窟像之雕造风格,与其他各窟之犍陀罗式或秀骨清像迥异,应为隋唐时期作品。其中,尤以西侧菩萨像妙曼倩丽,唐代风韵,足堪流连。

第4窟

横8米,深5米。由外部观之,有明窗二,分别开凿于窟门两侧。又,东侧石壁上有一龛,内空。

进门入室,中央雕出一长方形立柱,南、北两面各雕六佛立像,东、西两面各雕三佛立像,均损毁,无头,唯存躯形。室内台基几与明窗等高,约1.5米。东壁佛像大损,隐约可辨形躯。南壁窟门之上、两明窗之间,有小佛多龛,保存尚完整。窟门上方有北魏正光纪年(520—525)铭记,为云冈石窟现存最晚铭记,惜字迹漫漶不辨。西壁作千佛龛,损毁严重。北壁全毁。藻井亦全毁。

编外2窟

紧接4窟之西侧、石窟群东部之西端有小窟一,或以为4窟之一部,但结构不类,故作编外2窟。横3.5米,深3.5米。室内雕造三世佛,北壁为坐佛一,东、西壁亦各坐佛一,并缀以小佛、菩萨等,均风化。藻井全毁。

编外3、4、5、6窟

石窟群中部之东端紧挨第5窟为编外3、4、5、6窟。此四窟在云冈石窟文物保管所办公室围墙内,为"闲人莫入"之地。诸窟规模不大,佛像均风化,唯存大躯,但秀骨清像之神韵,因未加修饰,较之其他历经装补诸窟之造像,尤显鲜明。

第5、6窟

两窟为一组双窟,窟前有五间四层木构楼阁,现存建筑为顺治八年(1651)重建,雄伟典丽,蔚为壮观。

5窟,分为前、后两室。前室横9米,深4.5米;后室横18米,深17米。

前室门外有碑两通,东侧立于咸丰,西侧为满文碑。南壁全部为木门。东、西两壁为清代壁画,无复可观。北壁为进入后室之拱门。室内有碑两通,东侧立于康熙,西侧立于顺治。

过拱门进入后室,气象为之一变。拱门两侧各有舞蹈形菩萨一;菩萨上部各有两佛对坐菩提树下;拱门顶部浮雕飞天,线条优美。拱门上部有明窗,两侧满雕佛龛、佛像。北壁主像为三世佛,中央坐佛高17米,为云冈最大佛像之一,面相圆融庄严。东、西两壁各造立佛一,略小于中央主佛。又,北壁东、西两侧各有胁侍菩萨立像一,介于三世佛之间,形象甚优美。下部有洞龛,洞中佛像均水蚀风化。三世佛之外,东、西、南、北壁满雕佛龛、佛像、菩萨、飞天,内容繁富,妍丽多彩。北壁小龛坐佛神态恬静。南壁于拱门两侧各有叉腰菩萨一,面容、身段婀娜动人,尤以东侧者更美,类似于印度阿旃陀之造像。藻井华丽,五彩缤纷,布局缭乱,气势飞动。此窟佛像大都经后世彩饰装修,故鲜丽浓艳,有失北魏淳厚之风,如南壁拱门两侧叉腰菩萨之不加修饰而风姿绰约者,殊为寥寥。

6窟,分为前、中、后三室。前室横9米,深4.5米;中室横14米,深13米;后室低小。

前室门外有碑三通,东侧立于同治,西侧立于光绪时期(正面为满文,背面为汉文),西端立于乾隆时期。南壁全部为木门。东、西两壁为清代壁画罗汉。北壁于拱门口两侧各有彩塑力士一,应为清代作品。

过拱门入中室,门两侧各有力士一,拱顶有飞天,门上部有明窗。中央是一连接窟顶的两层方形塔柱,高约15米。塔柱上、下部均开四面大龛,上部龛内各雕坐佛一,下部则南面雕坐佛像,西面雕倚坐佛像,北面雕释迦、多宝两佛对坐像,东面雕交脚弥勒像。上、下部四面大龛两侧和窟室东、南、西三壁以及明窗两侧,连续雕出33幅描写释迦牟尼从降生到成道的佛传故事浮雕,是云冈石窟中最详尽、保存亦完整的一套佛传"连环画",有"树下诞生""太子弓技""宫中游戏""出游四方""山中术道"等,十分生动,风格类似印度阿旃陀。又,中心塔柱上部之供养天及下部之菩萨像,姿态婀娜,富于挑逗性,甚娇美可人。东、南、西三壁有五层宝塔及佛龛。东壁宝塔三座,南壁两座,西壁三座,佛龛中雕坐佛或立佛,尤以南壁门拱上部佛龛中之三佛特别传神,其西侧之维摩诘居士像,作倚坐挥扇状,神情恬澹自得,洵为佳构杰作。

北壁直通后室,有仿木构之石柱分割空间,窟内雕三世佛,均风化剥蚀。

藻井满雕飞天等,花雨缤纷,气韵流动,线条舒展,乍徐还疾,倏聚忽散,令人眼花缭乱,应接不暇。

此窟规模宏伟,内容丰富,雕饰繁丽,技法精湛,是云冈石窟中最具代表性的一个。且室分前、中、后,中室中央作塔柱,亦最合于支提形制,艺术风格则近于犍陀罗样式,为考察佛教艺术源流演变所不可不关注者。唯佛像多经后世重彩装饰,恐有失元魏真实作风。

第7、8窟

两窟为一组双窟,前室相互通连。

7窟,分前、后两室,前室横8米,深7米,后室横9米,深5米。

前室有三层木构窟檐,东、西、北三壁石雕均风化难辨,西壁与8窟之东壁相通。南壁倾圮,完全敞开。北壁开拱门,两侧下部各有菩萨二,均风化;上部各有明王一,保存尚完好;顶部有飞天八,已损二,见存六像均美甚。

过拱门即入后室。北壁凿出上、下佛龛,上为三世佛,三世佛两侧各有胁侍菩萨一;下为对坐佛,已风化剥蚀。东、南、西三壁满雕本生故事浮雕和表现佛传故事之佛龛。东壁八龛,分作四层,每层两龛;西壁八龛,分作四层,每层两龛;南壁六龛,分布于拱门及明窗两侧,每侧三龛,作三层;其下部佛龛,东侧为维摩诘,西侧为文殊骑象。又,南壁拱门上部有供养天六躯,作合掌蹲跪状,雕刻技艺十分精美,造型亦极优雅,称为"六美人"。明窗两侧各有菩萨立像一,饰有菩提树等。藻井飞天雕镂精致,形象妩媚,亲切近人,有如西方宗教美术中之天使。

此窟曾经后世彩塑修补,但彩色褪落,不及5、6窟之鲜丽。

8窟,亦分前、后室,前室横8米,深7米,后室横9米,深5米。

前室无木构窟檐,且顶部塌毁,呈露天窟室。东、西、北三壁石雕均风化不辨,无南壁。北壁开拱门,两侧下部各有持戟力士一,头戴羽冠,形象姣好如菩萨,惜均毁损;上部,东侧为三首骑羊之摩醯首罗天,西侧为五头六臂乘孔雀之鸠摩罗天,保存完好,雕刻技巧及造型都较成熟,盖直接袭自犍陀罗者,在云冈石窟,乃至整个中国早期佛教造像中较为罕见。

后室北壁为三世佛立像,东侧及中间一佛之间有一狮子。三佛之东、西两侧各有菩萨一,东侧作思维状,西侧毁损仅存躯体。东、西两壁各有八龛,东壁犹存大体,西壁全部风化。南壁拱门及明窗两侧各有三龛。拱

门上部六供养天为犍陀罗作风,虽不及7窟之精美,亦属上品。明窗两侧各有菩萨立像及菩提树,甚完好。藻井飞天保存完整。

此窟亦经后人彩塑重修,但彩色剥褪同7窟。

第9、10窟

两窟为一组双窟,前室互相通连。

前室南壁均作仿木构八角列柱四根,9窟东侧之列柱及10窟西侧之列柱均依附于山崖上;9窟西侧之列柱则与10室东侧之列柱合为一根,且附于两室之隔壁上,故独立雕出之列柱各为两根。列柱周围雕千佛龛,皆风化剥蚀。

9窟,前室横11米,深4米,后室横10米,深9米。

前室东、西壁各有三龛,上一下二,龛中各有坐佛一;而上部一龛作殿宇状,中为交脚弥勒,两侧胁侍思维菩萨,保存完好。北壁开拱门,其与明窗两侧各有两龛,上下各一,上龛雕对坐佛,下龛雕苦修佛,均完好。三壁下部连环佛传故事,东壁及北壁东侧已损毁,西壁及北壁两侧尚完整。又,北壁拱门上部作殿宇状,檐下有飞天八躯,两侧各有力士一。拱门上明窗两侧各有瘦骨苦修佛及小佛、飞天等,盖写释迦深山悟道故事。藻井飞天姣美动人,如西方之爱神天使。东侧立民国碑一通。拱门装饰,东、西两侧各为四菩萨,上三下一,上完整,下风化;顶部雕四飞天。

过拱门即入后室,门侧雕忍冬卷草纹,极其精致。主像为三世佛,中间大佛为释迦牟尼,东、西各一立佛作菩萨装束,庄严妙曼,各得其宜。三佛均经后人泥塑彩饰,臃肿而火气,全失元魏风韵。北壁下部有洞,可通内室,盖仿支提窟之后室而未成形者,洞内雕刻供养人及飞天等,均剥蚀。东壁严重风化。南壁雕佛像、飞天,均完整,但亦经彩饰重修,下部雕供养人则风化莫辨。拱门两侧为力士,已损毁。西壁佛像亦经彩饰,间有后世壁画。明窗两侧之菩萨、飞天,未经修饰,异常精美,西侧为骑象菩萨,东

侧为莲花菩萨,作风与本窟其他各壁之造像迥然不同,应为北魏风采的真实面貌。藻井雕飞天、明王等,亦经重彩装饰,大失当时风范。

10窟,前室横11米,深4米,后室横10米,深9米。

前室内容略同9窟,唯北壁拱门上部不作殿宇形而作山中苦修群僧,两侧各有明王一。又,明窗两侧之瘦骨僧易为可爱之菩萨,东、西壁下部两龛之北龛均易为立佛。拱门两侧各为菩萨一,头戴羽冠,一手叉腰,一手持剑,顶部为四飞天。拱门内外两面有精雅卷草图案花饰,结构严谨,富于变化。

后室立像为三世佛,中间坐佛头被盗,东、西均为坐佛,东佛似为思维菩萨,西佛鼻孔染作朱红色,甚恶俗,为后世画工所加。北壁下部有洞通内室,亦为仿支提形制者,内雕供养人、飞天等,均剥蚀,但不及9窟之严重。东、南、西三壁之雕像均经后世重修装饰,并间以壁画佛像,在画工为补雕刻剥蚀之不足,而实为续貂之狗尾,不足观。又,三壁下部均为墨画双勾云龙等,亦为补雕刻之剥蚀也。南壁拱门两侧各有持剑力士一,已损;上部为坐佛七,甚完好。明窗装饰亦施彩绘,不同于9窟明窗之元魏本色;唯两侧之菩萨未加彩,风韵自然脱俗。

此窟之泥塑彩绘,皆臃肿火气,极其恶俗,与9窟如出一辙,当为同时重修者。

第11、12、13窟

三窟为一组群窟。

11窟,由外部观之,拱门顶及两侧之佛龛坐像甚美,脸型、身材均修长姣好,楚楚动人,渐脱犍陀罗之风。尤以拱门上部一龛三世佛中央主佛两侧之胁侍菩萨最为修美。由明窗可窥见窟内藻井。

内室横11米,深10米,正中凿出方形立柱,四面各雕上下龛。上部东、西、北三面均为两佛,南面为三世佛。下部四面各雕立佛一,东、西、北

三面皆画以彩绘,不堪入目,而南面立佛两侧各有胁侍菩萨一,因泥塑彩绘剥落,显露石刻本色,秀骨清像,殊为姣美动人,为元魏遗范。东、南、西、北壁均作大小千佛龛,且重施彩绘。东壁上部有北魏太和七年(483)造像题记,是研究云冈石窟开凿历史的重要资料,唯高不可读。北壁因损毁严重,故后世以柴泥涂刷后绘以壁画,但大半亦已剥落。藻井为石雕及彩绘之天龙四,蟠曲而成,其所以施彩,亦在补石雕之损蚀。以此种龙形作藻井,为一般佛窟中所罕见。又,中心立柱四面立佛之光焰中也均彩绘龙形,则为后世所添。此种龙形最早见于西汉"T"形帛画及洛阳卜千秋墓壁画,其后至魏晋、唐宋,如陈容《云龙图》等屡见描绘,为典型之中国龙形。北魏佛教美术作此种龙形,以云冈为仅见,除此窟外,如1、2窟拱门亦有表现,足证当时中外美术之融通,非全盘抄袭印度仪轨者也。

12窟,外部之佛龛毁圮大半,唯残存极上部之数龛。此窟分前、后室,前室横8米,深4米,后室横8米,深5米。

前室正面凿成三开间仿木构建筑之窟檐,有列柱四,东、西两柱依附山崖,仅中间两柱独立凿出。诸柱上石雕均剥蚀风化,不可辨识。东壁上部为仿木构建筑之三龛,内雕交脚弥勒像,两侧各为思维菩萨;下部开一龛,内雕两佛对坐。西壁上部亦为仿木构建筑三龛,内分雕三世坐佛;下部开一龛,雕坐佛一,龛之北端为一立佛,周围为深山苦修群僧,人大于山。北壁拱门东、西两侧各为上、下两龛坐佛,拱门上部及明窗周围为飞天及手持器乐之飞天伎乐。藻井作莲花、飞天及伎乐天,活泼多姿,音色繁丽;藻井与南面立柱相接处作四龛,每龛雕坐佛一,分别作苦修、入定、思维、说法状。此室拱门上部、明窗周围及藻井之伎乐天,形象生动,雕镂精细,手持器乐十分丰富,有排箫、琵琶、笛、鼓等,令人如闻其声,美妙悦耳,是研究古代音乐史的形象资料。拱门两侧各雕怒目金刚一,顶部为双龙,龙形为中国式。

过拱门入后室,北壁作上、下两龛。上为大龛,中雕坐佛一,头被盗;

东侧为两菩萨,一立狮上,一立莲上;西侧亦然,唯立莲菩萨已无存。下龛为小龛,雕坐佛一,已毁损,唯存双足。东壁开四龛,下部壁画盖后世装修。两壁于拱门两侧各开两龛;拱门上部亦一龛,内雕两佛对坐。西壁上部为两龛坐佛,下部风化剥蚀,全无形象。明窗两侧,东雕坐佛一,西雕对坐佛二,顶部浮雕飞天莲花。藻井为飞天。

此窟亦经后世重彩装修,臃肿火气,殊无北魏风规,狗尾续貂,大煞风景。

13窟,外部之龛犹存,唯龛中雕像大部风化不辨。由明窗可见内室大佛之面部,极慈悲庄严。拱门两侧下部各为力士一,上部各为佛龛一,均毁损。顶部全毁。

窟室横10米,深8米。北壁中央主像作坐佛一,高10余米,右手抬起施无畏印,肘下立一四壁菩萨,起到支撑佛手、不使断裂之作用。东壁龛群雕佛像多尊,下部为供养菩萨像甚美,存9尊,底部之供养人则剥蚀无存。南壁上层雕七佛立像极精;拱门两侧各开一龛,作坐佛一;底部作供养人,东侧无存,西侧见残。西壁上部雕出多龛,下部有清代画壁,底部全毁。北壁浮雕大佛光焰,大都毁损。藻井为大佛光之延伸,天龙隐现其间作腾骧状。明窗两侧各有菩萨一,未加修饰,甚精美,且完好,顶部雕刻已毁。

此窟经后世重彩补饰,并间以画壁,壁画内容有与佛教全无关涉之文人水墨山水、花鸟等,但画技拙劣,无复可观。东壁有题记"大清光绪二十年重修"字样。由装饰之风格,可以推知11、12两窟亦重修于此时。

编外7窟

此窟紧邻13窟,位于云冈石窟中部之西端。横13米,深4米。外壁有佛龛,大都圮毁。南壁作仿木构四列柱,东、西两柱依附于山崖上,中间两柱独立凿出。列柱四面雕造像,南面风化莫辨,东、西、北三面犹可见大

体。窟内东壁开三龛,俱毁,唯南端之菩萨像保存完好且美甚。西、北壁雕像全毁。藻井亦毁。

第 14、15 窟

两窟为一组双窟,位于云冈石窟西部之东端,均为千佛龛,有十方普现、海会齐彰之功。

14 窟,横 7 米,深 7 米。南壁正面原雕有仿木构列柱,今仅存东侧一柱。列柱四面雕千佛犹可辨,下部则风化剥蚀,已用水泥黄沙重修。东壁各佛龛均风化剥蚀,不可辨识。西壁各龛近南端者犹存,菩萨像颇修美。北壁原雕弥勒立像,今全毁。藻井全毁。

15 窟,横 7 米,深 5 米。拱门两侧千佛犹可辨,顶部雕像毁。窟内东壁为千佛龛,中部另开一稍大龛作释迦坐像,下部开两龛,南端者为释迦、多宝对坐像,北端者为坐佛一。南壁拱门两侧均为千佛龛,底部风化剥蚀,无复形象。西壁亦为千佛龛,中部开一稍大龛为释迦坐像,下部开三龛,一大两小,各作坐佛一。北壁两龛,上雕弥勒像已无存,左右各有菩萨立像一;下雕两佛对坐像,唯存大躯,不可细辨。藻井全毁。

第 16 窟

第 16 至 20 窟,为云冈石窟最早开造者,通称"昙曜五窟"。

16 窟,外部东侧有一龛。东、北、西之石壁上亦有小龛多个,雕佛像及佛传故事、千佛等。底部圮毁,已重修。由明窗可见窟内立佛之面部,极富悲悯关爱情怀。拱门东侧上部为一龛,雕坐佛一,头被盗;下部为菩萨一,头亦被盗。西侧上部为两龛并列,大龛作坐佛一,小龛作对坐佛二;下部作菩萨一,笑容可掬,甚为动人。

过拱门入内室,平面椭圆形,横 12 米,深 9 米。

北壁正中主像作释迦立于莲花座上,高 14 米,立像下部风化剥蚀;主

像周围之小龛全毁。东壁作千佛龛,中部一大龛雕两佛对坐,下部风化莫辨。南壁作千佛龛,拱门两侧各有一大龛,作坐佛一;拱门上部为三佛;底部全毁。西壁作千佛龛,中部一大龛作两佛对坐,底部毁。

云冈石窟西部各窟,大都剥蚀严重,但又不似中部各窟之修补庸俗,故赖能体认北魏本色。

第 17 窟

外部全以水泥黄沙重修。由明窗可见窟内大佛头部。拱门两侧有佛龛多个,上部之造像保存完整,下部毁圮。

窟室横 10 米,深 8 米。主像为三世佛,分布北、东、西三壁。北壁正中为交脚弥勒佛坐像,高 16 米,壁面之佛龛造像均风化不辨。东壁坐佛为主像三世佛之一,上部塑面有千佛龛。南壁拱门东、西两侧及拱门上部亦开千佛龛。西壁立佛为主像三世佛之一,上部壁面亦开千佛龛,又有供养天人像甚美好,明窗东侧有北魏太和十三年(489)补刻佛龛题记。藻井全毁。

此窟损毁严重,保存较完好者为东、西壁两佛,南壁各佛龛及西壁之供养天人等。

第 18 窟

外部西侧山壁上有佛龛,均圮毁,已用水泥黄沙重修。拱门两侧雕像亦损毁难辨。由明窗可见窟内主佛头像。

窟室横 16 米,深 6 米。主像为三世佛。北壁正中为身披袈裟之释迦立像,高 16 米。东、西壁各作立佛一,略小于正中立佛。三佛之间有菩萨立佛二,西侧已圮毁,东侧犹完好姣美。又,两菩萨上部各有佛弟子四,三弟子位于菩萨头顶之上,一弟子位于菩萨头傍之南侧;西损毁,东完整。尤以位于东侧菩萨头顶上之闭目沉思弟子像,虔诚之状可掬,雕镂技艺精湛,堪称杰作。又,东侧菩萨头傍之弟子为青年女性,身容姣好,楚楚动

人。南壁千佛龛,保存尚完好;下部风化剥蚀,不可辨认。明窗两侧亦作千佛龛,尚完好。藻井已毁。

第 19 窟

外部窟壁之千佛龛已风化。由明窗可见窟内主佛面部。又,东侧崖壁上开上、下明窗,窗内为一耳洞,作坐佛一,高 8 米,不与主室相通。西侧崖壁亦开一耳洞,有露天坐佛一,高亦 8 米,疑原有明窗,今毁圮。拱门东侧有佛龛尚有辨识形象;西侧圮毁,并用水泥重修;顶部亦毁。

窟室横 16 米,深 9.5 米,主像作三世佛。北壁正中之释迦坐像,高 17 米,为云冈石窟第二大像。东、西、北三壁之千佛小龛均毁,唯存痕迹。南壁东侧为千佛龛,上部有立佛一,高 2 米,下部拱门旁一龛作坐佛一,高 1 米余;西侧亦为千佛龛,上部作立佛一,高 2 米,下部已用水泥重修,疑原与东侧对称。明窗雕作千佛龛,尚完好。藻井全毁。

第 20 窟

此窟前壁大约在辽代以前已崩塌,故造像完全露天。现存洞窟痕迹横 19 米,深 7 米。

此窟主像亦作三世佛。北壁正中为释迦像,结跏趺坐作禅定印,高 14 米,面貌丰满,通天鼻,神态静穆,两肩宽厚,造型雄伟,气魄浑成,为云冈石窟雕刻艺术之代表作品,作风近于犍陀罗式。唯头部用水泥装修,过于小气,翻更失真。东侧为立佛,亦完好。西侧已毁,唯可辨足部痕迹,亦应为立像。主佛光焰内外作飞天、坐佛等,气势非凡。窟前已围以铁栏,故游人不得登攀。

第 21 及其后诸窟

第 20 窟以后多为小窟,且造像风化,剥蚀严重,故多不为研究者所注

意。实则其间尚有小部分保存较完好者，制作精美，形象清秀，且未经后世之修饰，虽吉光片羽，而对于窥见北魏雕刻之风流文采，弥足珍贵。故一并叙录于次。

21窟，横8米，深2米。北壁主像为释迦、多宝两佛对坐，已大损。东壁上龛有菩萨像甚美且完整，下龛两佛对坐，北见存，南圮灭。南壁全毁无存，已用水泥重修。西壁开六层小龛，除上部第二层正中一龛作两佛，余皆一龛一佛，下部已损毁不存。藻井全毁。

22窟，横2.5米，深2.5米。北壁主像雕两佛对坐。东、西壁上部各开耳洞，洞内造像。耳洞原与主窟不通，现因石塌而相连。

23窟，横4米，深3米。北壁雕两佛对坐，两侧各有菩萨立像一，身躯甚修美。东、南壁俱毁。西壁雕立佛二。藻井双莲，环绕飞天六，秀骨清像、修长优美，已不类前述诸窟中飞天之爱神、天使状，而颇近马蒂斯之变形，盖即东晋林下之风也。

24窟，横4米，深3米。北壁中央雕造坐佛，两侧各一小坐佛，疑为三世佛。东壁两佛对坐，北端有一菩萨立像甚修美。南壁毁。西壁亦作两佛对坐，北端一菩萨立像亦甚修美。藻井作九方，中莲花，环绕飞天八躯，修美姣好如23窟，且保存更完整。盖云冈石窟先由中部及西部之东半开凿，受犍陀罗影响较著；嗣后东晋风韵北渐，开窟延至西部之西半，乃有秀骨清像之制。

25龛，东壁毁，北、西壁各凿出四方块，每方雕坐佛一。

26窟，横4米，深3米。北壁中央为两坐佛，两侧各一小坐佛。西侧之小佛已佚；余三像虽存而有损。东壁正中雕一坐佛，作微笑状，两侧各一菩萨立像，尚完好。南壁窟门两侧各一菩萨立像，甚精美。窟门上部为四小龛，由东至西雕坐佛一、对坐佛二、对坐佛二、对坐佛二。西壁雕像同东壁，唯损毁较严重。藻井九方，中双龙，四边莲花，四角飞天。西南角之飞天最修美，作风同23、24窟。

27龛,北壁作一宝塔形。

28窟,横4米,深3米。北壁正中雕两佛对坐,两侧各一小坐佛。东、西两壁各有两佛对坐及菩萨像,西壁北端之菩萨像保存尚完好。南壁窟门两侧均开三层佛龛,除西侧顶上作一佛,余皆每龛两佛。藻井九方,中心及四角为莲花,四边为飞天。风格同24、26窟。可知此数窟当开造于同一时期,且有可能出于同一批匠人之手。

29龛,雕两佛对坐。

30窟,横5米,深4米。北壁六龛,上、下各三,每龛雕坐佛一。东、西两壁各为四龛,上、下各二,每龛雕坐佛一;其中东壁南端一龛全毁无存。此两壁各龛之间又有菩萨立像,均完整,且形容姣好。南壁全毁,已用水泥重修。藻井大损,略可辨一飞天形躯。

31龛,雕两佛对坐。

32窟,横3米,深3米。北壁两佛对坐,两侧各有菩萨立像一。东壁毁圮。南壁亦毁,惟窟门两侧约略可辨一菩萨上躯,甚婀娜。西壁一坐佛,无头。藻井毁。

33龛,全毁,无复形象。

34窟,横5米,深4米。北壁造六佛,上、下各三。东壁造四佛,上、下各二。南壁造四佛,窟门两侧各二,一上一下,但西侧两佛已毁。西壁造四佛,上、下各二。藻井作飞天、莲花,风格同前。

35窟,横5米,深4米。东、西、北三壁同34窟。南壁已毁,用水泥重修,但可窥见非同34窟上、下各一之大佛龛。藻井完整,风格同前诸窟。

36窟,分为前、后两室。前室横5米,深4米,雕像全毁无存。后室横5米,深4米,四壁均风化剥蚀,不可辨识。拱门两侧各为怒目金刚一,顶部饰双龙。藻井损毁。

37龛,空。

38窟,空。

39龛,位置较高,损毁严重。

40窟,空。

41龛,空。

42龛,全毁。

43窟,已塌。北壁正中作两佛对坐,大损;两侧作双菩萨立像,东侧者已毁,两侧者犹完好,东壁作坐佛一。西壁作坐佛、立佛各一;坐佛损头,身躯大于立佛。

44窟,已塌。北壁上中造两佛对坐,均无头。东壁圮毁。西壁造坐佛一,无头;四周之胁侍菩萨、飞天保存尚完好,且甚美。

45窟,全毁。

46龛,作坐佛一。

47龛,主像雕坐佛一,作说法状。两侧各有胁侍菩萨一。顶上另有一坐佛及四菩萨。

48窟,横5米,深4米。北壁正中造坐佛一,两侧各有胁侍菩萨一。东、西壁各造坐佛一及众菩萨。南壁拱门两侧各造菩萨一,均仅存头部,下部风化,已用水泥重修。拱门上部通南壁为三方块,东为两佛交谈,中为两佛交谈,西为维摩诘、文殊问难。藻井为飞天。此窟风化甚严重。

49龛,此龛面西开凿。云冈石窟有编号之窟、龛唯此龛面西,余皆面南,盖山形使然,不得已耳。内造两佛对坐佛,大损。按云冈石窟造像,释迦、多赞两佛对坐交谈之像屡见不鲜,盖佛教为解脱人生苦难之论辩与当时中国南方清谈之风会相为因缘,其未有自。

50龛,大损。

51窟,横6米,深6米。窟室中央作一方形七层塔柱,四面雕出千佛龛。拱门及四壁亦开千佛龛。北壁损毁严重,东壁保存尚好。南壁上部凿出明窗二。藻井损毁。

52窟,已崩圮。横4米,深4米。北壁正中主佛全毁,东侧之立佛犹

存大体,上部有小佛坐像多尊。东壁作三菩萨,形容姣美,已残损,上部亦有小佛坐像多尊。南、西壁均崩塌。

53窟,因崩塌而成龛,造像已风化莫辨。

编外 8 窟及其后诸窟

第53窟以西犹有8窟,均风化剥蚀,不能辨认,故云冈石窟文物保管所不复编次。余姑编为编外8、9、10、11、12、13、14、15窟。

编外8窟,空。

编外9窟,空。

编外10窟,空。

编外11窟,空。

编外12窟,空。

编外13窟,空。

编外14窟,空。

编外15窟,空。

云冈石窟群止于编外15窟,以西不再有开凿痕迹。

(1982年初稿,1993年定稿)

附：
永恒的启示
——云冈石窟漫谈

云冈石窟位于山西大同市西郊的武周山北崖，石窟长 1 000 余米，现存主要洞窟 53 个，大小摩崖造像 51 000 多尊。石窟的开造，是在北魏文成帝的支持下，由国师昙曜和尚主持完成的，现存第 16 至 20 窟，就是当时开凿最早的所谓"昙曜五窟"，窟中的主像也是仿照文成帝等五位帝王的形象雕刻而成，甚至连佛身上所镶嵌的黑子也"冥同帝身上下黑子"，所谓"当今天子即是如来"，反映了北朝佛教政教合一的倾向。

云冈石窟以摩崖造像为主，基本上不用壁画的形式，迄今所见壁画多为清代以后所修补添绘。在雕造技巧上，较多地借鉴了犍陀罗佛教艺术的作风，同时也融会了民族的传统，别开生面。

著名的第 20 窟禅定大佛，是云冈石窟的代表作。此窟前壁在辽代以前已经崩塌，造像完全露天，所以又称露天大佛。主像三世佛，正中是释迦牟尼禅定像，高 13.7 米，造型雄伟，气魄浑厚。佛像结跏趺坐，双手叠于腿上作禅定印，脸相丰满，鼻梁通天，两耳垂肩，双肩宽厚，袈裟右袒，衣纹流畅，好像紧贴身上……凡此种种，都是受犍陀罗艺术和"曹衣出水"的影响。佛像的身躯微微前倾，秀美的双眼，似笑非笑的嘴唇，内涵有一种镇定、关怀和慈悲的表情，这是当时佛教造像的共通特点，如在敦煌莫高窟中，佛像的脸部所流露的也是这样一种表情。无疑，这种表情是足以迎

合生活在水深火热之中迫切地等待着救世主的降临,而又刚刚开始接触佛教的中国各阶层信仰者的心理的。佛像背后光焰升腾,反衬出佛的宁静和镇定。释迦牟尼的左侧是东方药师琉璃光佛立像,他右手施无畏印,左手结与愿印,似乎正面对匍匐在脚下的芸芸众生,让他们收起恐惧的心情,并答应他们只要皈依佛教,就可以满足他们的一切愿望。释迦牟尼右侧的佛像已圮毁,按照佛教教义,应为西方阿弥陀佛。

除第20窟大佛外,如第16窟的大佛、第19窟的大佛,在云冈石窟中均属于工程浩大的制作。我们知道,魏晋南北朝的佛教美术作为社会现实的要求和反映,具有浓郁的悲剧色彩;而根据西方美学家的观点,一般说来,悲剧的内涵需要崇高的形式才能获得充分的展现。崇高的形式,则主要体现于大力和巨量两个方面,也就是所谓"巨大的物质体量压倒心灵"的象征精神和震撼效应。不难想象,当尘世的凡夫俗子满怀着期待拯救的心理匍匐在这些十几米高的佛像脚下,将感到自己是何等的渺小,而作为救世主的佛陀又是何等的伟大。更何况,这些救世主又是那样地满怀镇定、关怀和慈悲,那样地和蔼可亲,值得信赖,他们还有什么理由不迅速地作出皈依佛教的选择呢?

除大佛像之外,云冈石窟的化佛、菩萨、声闻、护法诸天的形象,更为精彩生动,令人目迷心醉。

第6窟的飞天,面带着微笑在天空飞舞翱翔,似乎随时都会脱壁而下,为礼拜者摩顶洗礼。同窟中的四位供养天,则态度虔诚,与活泼的飞天相比,显得更为成熟持重。中心塔柱上,浮雕佛传故事,有太子乘象出游,上下前后有伎乐飞天侍从,气氛极其绚丽热烈。此外还有供养菩萨像,婀娜的身姿,眉开眼笑的神情,令人感到亲切,似乎随时都会走下塔柱,与你娓娓交谈。维摩诘手挥纨扇,面露笑容,其风神宛有南朝士大夫的清谈气度。

第7窟的全景,四壁布满了小佛龛,仿佛在旋转飞舞,声情并茂,令人

有眼花缭乱之感,从而由衷地感应到佛国净土的妙曼庄严,生机洋溢。交脚弥勒的沉思,供养菩萨的俊美,无不穷神极态,不可思议。而平棋的飞天群像,围绕着大莲花旋转,乍徐还疾,不可为像,使人感到她们既是飞翔在天上,又像是游泳在水中。几位供养天,更是妙曼婉约,笑容可掬。

此外如第 8 窟的平棋飞天、第 9 窟的内景和门拱飞天伎乐、第 10 窟的门拱明窗群像,无不繁缛堂皇,到处是微笑,到处是天雨花,到处是轻歌曼舞,到处是慈祥和亲和!这便是佛陀所承当和传布的全部精神。它与现实世界的充满了暴力、战争、残杀、仇恨和苦难,形成多么鲜明的对比!

再如第 11 窟的交脚弥勒像、结跏趺坐佛像、胁侍菩萨像,第 13 窟的交脚弥勒像、菩萨立像、飞天像,第 18 窟的交脚弥勒像和两侧的思维菩萨像、释迦多宝佛像以及弟子像,第 24 窟的平棋飞天像,第 34 窟的维摩诘像和飞天像等等,无不精彩纷呈。其中的大部分作品已经明显受到南方秀骨清像作风的影响,民族化的色彩相当浓郁。这无数精美的雕像,就像合奏着一曲让世界充满慈爱和微笑的优美动听的梵音天乐,声情并美,非大地欢乐场中醉生梦死者所可拟议,作为对现实世界戾气大作的化解,既是对现实苦难的烘托和反衬,同时也是对幸福生活的向往和憧憬。它以繁缛、轻巧、灵动的艺术手法,使坚硬冷酷的石头赋予了柔情和爱意,同时也与单纯浑厚、巍然不动的大佛相映生辉,构成了一个统一和谐的空间环境。

个别地欣赏,石窟的造像千姿百态,各具魅力,尤以女性化的至柔至弱所呈现的大智大勇,最能体认佛教艺术万有雄健、其俗圆融的慧成。或以冠饰的精致富丽,束发的柔似腻云,穿似透蟒,开启凤目微垂、若有所思的样相,笑靥轻漾,神思妙凝,玲珑剔透,悠然闲适。或以动势醒然的刻画,展现出慈悲宽容的精神和柔润崇高的生命,神态的庄重,蓄蕴着思索大千的妙谛和内心世界的光明和澄澈。或以樱唇的起伏转合,巧妙地含合成灵秀熨帖的浅笑,呼应于轻闭微启的双目,观自在,亦观世音。或以

丰满的两颊,表现出自在、华美、自信、庄严,于有差别境中,出入无差别世。此外,我们还不能不注意到这一点,即石窟造像艺术水平的精湛,不仅仅是当时工匠技师的高超使然,同时也是大自然的造化使然。大自然本身就是一个大艺术家,经过千百年的风霜雨雪的侵蚀,固然"损毁"了不少造像,但同时也更加"美化"了不少造像。我们可以想象得到,当时的匠师,他们的雕凿难免留下不够圆融的斧斫痕或不尽如人意的败笔,而经过大自然这个大艺术家"损不足而补有余"的运化之理,将这些痕迹和败笔一一磨蚀,使之趋于圆成,于是呈现在我们面前的作品便显得无懈可击。

这就说明,自然和时间具有无上的威力。不尽完美的艺术作品,因自然和时间的威力而得以尽善尽美。同理,尽善尽美的理想,在当时得不到体认,从而成为一种不完美,而因自然和时间的威力,最终也必将使之获得体认。云冈石窟所涵容的价值及所给予我们的启示,是永恒的。

(1993年)

03 第三讲
幻想的太阳——龟兹壁画论

一

　　一切宗教学的最重要的职能，就是在神灵中发现并揭示人的因素。人们出于依赖或恐惧而敬天畏神，这其实是处于特定历史条件和社会条件下人类自我实现的一个必要步骤。在宗教的神格中，总是凝缩了信教者共同体体系的理想人格，并由此而引申出种种关于人的责任、义务和禁忌。正如马克思在《〈黑格尔法哲学批判〉导言》中所指出：

　　　　人创造了宗教，而不是宗教创造了人。就是说，宗教是那些还没有获得自己或再度丧失了自己的人的自我意识和自我感觉。但人并不是抽象地栖息在世界以外的东西。人就是人的世界，就是国家、社会。国家、社会产生了宗教，即颠倒了的世界观，因为它们本身就是颠倒了的世界。宗教是这个世界的总的理论，是它的包罗万象的纲领，它的通俗逻辑，它的唯灵论的荣誉问题，它的热情，它的道德上的核准，它的庄严补充，它借以安慰和辩护的普遍根据。宗教把人的本质变成了幻想的现实性，因为人的本质没有真实的现实性。(《马克思恩格斯选集》第一卷)

因此，宗教是"幻想的太阳"，是"人的自我异化的神圣形象"(同上书)。恩格斯在《论早期基督教的历史》中更为明确地提出：

在宗教狂热的背后,每次都隐藏有实实在在的现世利益。(《马克思恩格斯全集》第二十二卷)

马克思主义经典作家的理论深刻地揭示了宗教价值与现实生活对立统一的内在矛盾本质。这种矛盾在不同宗教的不同历史境遇中有着不同的发生、发展轨迹。简言之,当现实的人的因素更多地被异化的情况之下,宗教价值便成为一种伪价值,成为阻碍社会进步和人类创造力的价值调节器;当现实的人的因素更多地被确证的情况下,这种价值便代表了对苦难的抗争或对幸福的导引,而同审美价值的现实性产生相互影响。

在文化史上,宗教价值同审美价值联系在一起,无论从理论上还是实践上都是可能的。因为存在着价值关系诸形式的结构、功能的同形同构的内在契机,因为两者都是将"实实在在的现世利益"投影在"幻想的现实性"的背景之上。在这种投影中,现实生活的力量采取了非现实生活力量的形式。众所周知,在宗教中,唯心主义同人类最高潜在力的神化携手同行,而审美的要素也正在于人类意识的深层潜在力的神化。某一种文化事象,既可以处在宗教范围之内,又可以处在审美范围之内;既是宗教价值的体现者,又是审美价值的体现者——这归根到底取决于宗教与人的内在关系,尽管这种关系是虚伪的、颠倒的。因此,我们便不难理解,为什么一切宗教都需要用艺术的花朵来装饰它的锁链,需要自身审美潜在力的艺术展示。

基于这样的认识,对中国绘画史研究中长期受到冷落的龟兹佛教石窟壁画作一次美的巡礼,无疑会给我们以许多有益的启迪。

龟兹,亦称丘慈、归慈、丘兹、邱兹、屈茨、苦叉、俱支曩、屈兹、屈支等,在今新疆库车、拜城一带。北倚巍巍天山,南面茫茫瀚海,稼穑殷盛,花果繁茂,是塔克拉玛干沙漠北缘一块富饶的绿洲。

公元前138年,汉武帝为了抗击匈奴,派遣张骞出使西域,从此开辟了中西交流的"丝绸之路"①。

当时西域境内的丝绸之路有南北两道,南道从敦煌出发,经阳关,沿昆仑山北麓西行,经鄯善(即古楼兰,今若羌)、于阗、莎车到达疏勒,与北道相会;北道从敦煌西边的玉门关出发,沿天山南麓向西行进,经车师(今吐鲁番)、焉耆、龟兹到达疏勒。南北两道在疏勒交会后再经几次分合,一直通往罗马帝国②。

龟兹是丝绸之路北道上的一个重镇。《汉书·西域传》记载它的疆域,南与精绝,东南与且末,西南与扜弥,北与乌孙,西与姑墨相接,其范围比今天库车、拜城、沙雅、新和四县面积的总和还要大一些。相对来说,它的国力也较其他诸国为雄厚。因此,在中西文化的交流中,尤其在佛教文化和佛教艺术的传通中,龟兹占有十分重要的地位,并起到了不可低估的中枢作用。

由于丝绸之路的开辟,龟兹与中原的关系日趋密切,到汉宣帝神爵二年(前60)郑吉任西域都护时,匈奴在西域的势力已式微凋落,天山以南各地全部归服汉朝中央政权。当时的西域都护府即驻于龟兹东之乌垒城,统领西域三十六国(后来分为五十余国),同时督察乌孙、康居等外国。由于都护的目的主要是防止匈奴侵扰,保护以西诸国与汉朝之间交通贸易的安全,而并不追求从西域本土征取过重税收的经济利益,同时也不过多地干预当地的地方政治,因此,以龟兹为中心,西域诸国的经济文化比之匈奴苛敛诛求的统治时期,有了明显的进步。自第一任西域都护郑吉以

① 在汉唐,西域有广义和狭义之分。广义的西域泛指玉门关、阳关以西的中亚、西亚乃至欧洲一部分地区;狭义的西域则专指天山以南、昆仑山以北、葱岭(今帕米尔)以东的塔里木盆地并立的一些小国,在今新疆境内。这里所称西域,系指其狭义而言。
② 三国时期,丝绸之路又有新的发展,除汉代的南北两道外,还在天山北麓增辟了一条新道,当时称为三道,即南道、中道、北道。这个时期的南道,同汉代南道大体重合;中道即汉代北道;北道是新辟的,所以又称北新道,以区别于"北旧道"(即中道)。从文化史的角度,丝绸之路三道中以中道的作用最为突出,其次是南道,北新道的贡献相对薄弱——因此,在这里不予讨论。这样,此处所论南、北两道,在地理学上均以汉代为标准,与三国以后的北道(即北新道)无涉。

还，汉代任西域都护使的共有十八人；王莽篡位后，对西域诸国采取轻侮态度，诸国中遂有通匈奴而叛都护的情况发生。东汉明帝时，又开始了讨伐匈奴、经营西域的事业。把毕生精力贡献于这一事业的班超于和帝永元三年(91)又约略达到了目的，成为坐镇龟兹的西域都护。

汉以后的魏晋南北朝期间，中原战争频仍，王朝更替，但其间统一北方，或据有西陲的王朝，依然沿袭防卫北方民族、保护东西方交通贸易的传统政策，致力于西域的经营。到唐代时，终于完成了划时代的发展，在发扬民族友好方面显示了前所未有的图景。

唐初，丝绸之路北道为西突厥的根据地，其王庭即在龟兹北面的溪谷中，当时丝绸之路南道和粟特地方也在其势力笼罩之下。太宗贞观四年(630)一举消灭了据有北方的东突厥以后，又乘西突厥内乱、势力分散之机逐步着手西域的经营。首先讨平了后魏以来延续了九代134年的麹氏高昌国(在今吐鲁番)，接着又降伏了焉耆、龟兹，臣服了疏勒、于阗，并设置了龟兹都督府、安西都护府统辖这些地方。高宗显庆元年(656)又将安西都护府移治龟兹。在这样的历史条件下，龟兹与中原的关系更加亲密，文化艺术也取得了辉煌的发展。逮至中晚唐前后，中央政府无力西向，突厥族的回鹘部急速发展，到10世纪时，已占有从波斯的呼拉珊州直到高昌的广大地区，而都城仍设在龟兹。不过，由于以福建泉州为起点的海上丝绸之路即俗称"陶瓷之路"的畅通，龟兹从此失去了它在东西文化交流史上的重要地位，其在文化艺术上的创造也不再有如以前各代那样的成就了。

丝绸之路的开辟，东西文化的交流，乃至龟兹的繁荣兴废，无不与佛教的传播息息相关。公元前3世纪时，统治印度孔雀王朝的阿育王曾派遣大批僧徒去四方弘布佛教。在东至缅甸、西至波斯、南抵锡兰、北达中亚的广袤土地上留下了他们的足迹。丝绸之路打通以后，佛教随之东来。相传公元前1世纪，毗卢折那阿罗汉由迦湿弥罗来到于阗传教，于阗国王

特为修建了赞摩大寺,这是西域地区信奉佛教的开端。到1世纪,这里的佛教已相当盛行。在这以后经丝绸之路前去中原传播佛教的,有安息国太子、著名的佛僧安世高,以及康居僧人康巨、康孟祥、康僧铠等,他们都是2世纪中到3世纪中活动于汉魏佛教史上的名僧。嗣后的智严、实叉难陀、戒法等佛经翻译家和高僧窥基,则是于阗僧侣。曹魏甘露五年(260),僧人朱士行以六十高龄跋山涉水,西渡流沙,到于阗寻求大乘经典《放光般若经》,抄写梵文书正本九十章六十余万言。我国大乘佛教的主要经典《华严》《涅槃》《法华》等,都是从于阗得到的佛经译出的。可以说,于阗是我国大乘佛教的渊源。

佛教传入南道以后,约在2世纪中扩展到以龟兹为中枢的北道。至3世纪,佛教在龟兹已有相当的市场,并形成了一支实力雄厚的译经队伍。魏晋间,已有龟兹僧人白延、帛元等参与汉译佛经的工作;4世纪后,龟兹佛教进一步达到极盛。据《晋书·龟兹传》,当时仅都城之内便有"佛塔庙千所";比较著名的有达慕蓝、致隶蓝、剑慕王新蓝、温宿王蓝、王新僧伽蓝、阿丽蓝、输若干蓝、阿丽跋蓝等(梁僧佑编纂《三藏纪集》卷十一《比丘尼戒本所出本末记》)。这些寺庙不仅修饰华丽,而且规模宏大,拥有上万名僧尼,内有不少阿含学和大乘的名德高僧,如佛陀舌弥和鸠摩罗什等。一时远国仰慕,甚至葱岭以东诸国的王族妇女也远道来此落发出家为尼。

5世纪末至6世纪中,建国中亚的厌哒称霸西域,毁灭佛法,龟兹佛教的发展可能受到阻碍。但6世纪下半叶以后,随着突厥的兴起,厌哒的灭亡,特别是唐王朝重新统一西域,龟兹佛教又获得长足的进展。佛寺骤增,高僧云集,同时还常在王城西门外立像处举行盛大的法会,玄奘《大唐西域记》曾记其事:

> 大城西门外,路左右各有立佛像,高九十余尺,于此像前,建五年一大会处。每当秋分数十日间,举国僧徒皆来会集,上自君王,下至

士庶,捐废俗务,奉持斋戒,受经听法,渴日忘疲。诸僧伽蓝庄严佛像,莹以珍宝,饰之锦绮,载诸辇舆,谓之行像,动以千数,云集会所。

可见其盛况。龟兹佛教的这种高涨势头,从慧超的《往五天竺国传》来看,一直到8世纪仍是"足寺足僧",相延不衰。同时,随着唐代安西都护府的迁移龟兹,开始有中原汉僧陆续来此,并出现了由汉僧主持的伽蓝。

8世纪末至9世纪中,龟兹沦为吐蕃的势力范围,由于战争频繁,时局动荡,佛教可能又一次式微。但从9世纪中叶以后,龟兹和高昌回归回鹘政权管辖,回鹘从信仰摩尼教改信佛教,于是佛教在龟兹重新得到统治者的庇护而流行。10—11世纪,是回鹘历史的转折时期,皈依伊斯兰教的回鹘人以巴拉沙裵为第一都城,以喀什噶尔为第二都城,建立起强大的哈拉汗王朝。此时的回鹘人极力排斥异教,把促使异教徒改宗换教作为神圣的义务,所以致力于毁灭一切属于异教的圣典及其他文物,从而在龟兹乃至整个西域的政治、经济、文化领域卷起了一场"全面否定"的狂飚。这在11世纪语言学家马赫穆德·喀什噶尔的《突厥语辞典》所收录的民歌里也有所反映,如其中的《战歌》写道:"我们像暴洪奔腾,我们登上了一座座城门,我们砸碎了佛家寺庙,把屎屙在菩萨头顶!"在这股强大历史洪流的冲刷下,大约到12、13世纪以后,佛教终于宣告了它在龟兹和整个西域的终结。

佛教流传龟兹千余载,虽因鸠摩罗什大师的影响,一度流行过大乘佛教,但长期占据龟兹佛教重心的,则是罽宾传来的小乘佛教说一切有部。这一点,玄奘在《大唐西域记》中说得非常明白:"屈支国伽蓝百余所,僧徒五千余人,习学小乘教说一切有部,经教律义,取则印度,其习读者,即本文矣。"直到安西都护时期,受中原佛教思想的反馈影响,龟兹佛教才由小乘转为大乘。可以说,龟兹是我国小乘佛教的一大中心[①]。

[①] 我国小乘佛教的另一中心是云南傣族地区,所传为南传上座部小乘佛教。

龟兹佛教的隆盛,有多方面的原因,其中王室贵族的提倡是一个不可忽略的重要因素。当时的王宫中雕镂佛像,严装彩饰,与寺院无异。王室贵族中还有以剃度出家直接参与宗教活动的。魏晋时期,从龟兹来到中土的高僧中,王室成员占有相当比重,如西晋怀帝永嘉(307—313)年间的帛尸黎密多罗,据说是龟兹国王之子,因不愿继承王位而遁入空门;东晋咸安(371—372)年间的帛元也是王世子;此外还有早在甘露三年(258)到洛阳译经的白延等等。不难想象,当时的龟兹,佛教的强烈贵族化和国教化色彩是何等浓厚。据《高僧传》,鸠摩罗什在温宿国与人辩论得胜,龟兹国王曾"躬往温宿"迎之归国,并为他"造金狮子座",待以国王礼仪;《大唐西域记》还提到,龟兹国"常以月十五日、晦日,国王、大臣谋议国事,访及高僧,然后宣布",足见对佛教的重视程度。

佛教又称"像教",因为它注重的是形象说教。在佛教的宣传中,僧侣们特别擅长将枯燥乏味的经典变换成为生动的说唱(变文)或绚丽的图画(经变画)、庄严的雕塑。佛教徒"每讲会法,聚辄罗列尊像,布置幢幡,珠佩迭晖,烟华乱发,使夫升阶履闼者,莫不肃焉尽敬矣"(《高僧传》卷六)。在小乘佛教经典《根本说一切有部毗奈耶杂事》卷十七中,谈到给孤独长者施祇园精舍后,更有十分具体的佛教壁画的设计蓝图:

> 给孤独长者施园后,作如是念:"若不彩画,便不端严,佛若许我,我欲装饰。"即往白佛。佛言:"随意当画。"闻佛听已,集诸彩色,并唤画工,报言:"此是彩色,可画寺中。"答曰:"从何处作?欲画何物?"报言:"我亦不知,当往问佛。"佛言:"长者,于门两颊应作执仗药叉,次旁一面作大神通变,又于一面作五趣生死之轮;檐下画本生事;佛殿门旁画持鬘药叉;于讲堂处画老宿苾刍,宣扬法要;于食堂处画持饼药叉;于库门旁画执宝药叉;安水堂处龙持水瓶,着妙璎珞;浴室火堂处依天使经法式画之,并画少多地狱变;于瞻病室画如来像,躬自看

病;大小行处画作死尸,形容可畏;若于房内应画白骨骷髅。"是时长者从佛闻已,礼足而去,依教画饰。

因此,随着佛教的东传,僧侣信徒们为了弘扬佛法或积修功德,纷纷开窟造寺、塑像画壁。遍布西域广大地区的石窟艺术,既是装饰在宗教锁链上的虚幻花朵,同时又是一颗颗镶嵌在丝绸之路上的璀璨明珠,确证了人性真、善、美的本体存在,因而具有超越历史和地理、涵盖宗教意义的永恒的艺术魅力和审美价值。

由于地理条件的差异,丝绸之路南道的于阗等地所建寺院多为土木结构,在长期的自然侵蚀和人为破坏下早已湮灭无存。近几十年来,考古学家虽在这一带陆续发现了零星的佛教遗迹和艺术品,终因数量有限而难以引申。然而,丝绸之路北道的温宿、龟兹、焉耆、高昌等地,因为具备在坚固的崖壁上开凿洞窟的条件,至今尚保存着大批石窟寺和大面积的壁画,使我们目睹到千百年前西域绘画的风流文采。其中尤其是龟兹石窟壁画,不仅数量多,而且质量高,对于认识西域画风,更具绘画史的典范意义。

龟兹石窟群包括拜城的克孜尔、台台尔、温巴什,新和的吐呼拉克依艮,库车的库木吐拉、克孜尔尕哈、森木赛姆、玛扎伯哈等千佛洞遗址,其中拜城的克孜尔千佛洞和库车的库木吐拉、克孜尔尕哈、森木赛姆千佛洞最具代表性,号称"龟兹四大石窟"①。

克孜尔千佛洞位于拜城东约50公里、克孜尔镇东南约7公里的戈壁悬崖下,木扎特河谷的北岸,对面是雀儿达格山。现已编号的共有236窟,其中窟形完整的有135个,保存有壁画的约80个。

库木吐拉千佛洞位于库车城西南约30公里的渭干河出山口东岸,现

① 上述石窟中,克孜尔和库木吐拉为全国重点文物保护单位,其余均为自治区重点文物保护单位。"龟兹四大石窟"的提法,是笔者在1983年对新疆石窟群做了广泛的调查考察和比较研究以后提出的,为大多数学者所赞同。

已编号的共有110窟,窟形完整的约有60个,保存壁画的有40多个。

克孜尔尕哈千佛洞位于库车新城西北约12公里处,现已编号的共有46窟,窟形完整的有38个,保存壁画的有11个。

森木赛姆千佛洞位于库车城东北约40公里的库鲁克达格山口,山中有小溪流出,洞窟即开凿在溪水两岸的山腰上,现已编号的共有52窟,窟形完整的30个,保存壁画的约20个。

阎文儒先生曾对上述石窟壁画的题材风格,结合洞窟的形制进行分析,大体分为四期。第一期约在东汉后期,如克孜尔的17、47、48、69四窟,情节简单,画法粗糙,较多地、同时也比较生硬地移植印度犍陀罗艺术的作风,尚未形成鲜明的民族特色①,是迄今发现的我国最早的佛教石窟壁画遗迹。第二期约在两晋阶段,如克孜尔的7、13、14、38等十二窟,库木吐拉的2、46、63三窟,画风渐趋明朗爽快,表现出对外来艺术消化、吸收的态势。第三期约在南北朝至隋朝,如克孜尔的8、27、32、34、58、64等三十余窟,以画风而论,人物线描完全为"屈铁盘丝"式的线条,挺秀而劲健,轮廓线内用赭红作"凹凸法"烘染,格调柔和、圆润,内容丰富多彩,具有鲜明的民族特点,是龟兹石窟壁画的鼎盛期。第四期约在唐宋时期,如克孜尔的33、43、67、76等二十五窟,库木吐拉的4、9、14、16等二十余窟。这一时期的壁画较前期有更大的进步,在民族固有传统的基础上进而借鉴中原绘画的艺术手法,用线不仅劲健如"屈铁盘丝",而且圆润如"莼菜条";人物造型也接近于汉族形象的图式类型,画菩萨则富"秀色媚娬之态",画鬼神则现"丑魏驰进之状"(参看阎文儒《新疆天山以南的石窟》,载《丝绸之路造型艺术》)。这一分期法,与西欧及东洋学者对西域文化

① 犍陀罗为1—2世纪印度佛教艺术的风格,又称希腊印度式或罗马印度式。以前佛教艺术的规律,避免佛像的直接出现。后因大乘佛教的兴起,许多民众有礼拜佛像的要求;同时因亚历山大王东征而带来的欧洲艺术的影响,于是而开始了佛像的塑造。这一时期的佛教造像艺术,带有明显的希腊、罗马的雕塑作风,如佛陀、菩萨的体格雄浑壮健,面相作广额、通天鼻、大眼、薄唇,兼有欧洲人和中亚人的特征。由于这一艺术创始于犍陀罗(今巴基斯坦之白沙瓦及其毗连的阿富汗东部一带),所以通称为犍陀罗艺术。

的传播及其发达史上的诸种变化所持的意见基本上是一致的,即以"与犍陀罗雕刻十分一致的,大约属于公元后三四世纪以前;其次具有最接近犍陀罗雕刻要素的,大约属于五六世纪;再其次在前者之上加有中国式要素的,属于七世纪即唐代及以后;但唐代以后的还存有区别,即前面诸式减弱,而与中国式合成之迹明显的,应属回鹘时代。"(羽田亨《西域文化史》)

二

龟兹石窟壁画是一个多元交叉的文化史事象。从系统论的观点来看,作为观念形态的一切文化艺术,都是特定时代和环境下人类创造活动的成果,都是从属于同一个母系统的各个子系统。因此,孤立地研究某一子系统本身的形态特征,往往无法整体地把握其确切的外延和内涵,及其发生和发展、创作和接受的机制。在上文中,我们着重从文化史基础本体论的层次,揭示了孕育龟兹壁画艺术的宏观的、开放性的时空背景。那么,这一时空背景所提供的开放性的文化氛围,又是怎样反映在并体现于龟兹石窟壁画具体作品的审美价值中的呢?要回答这一问题,首先需要检讨一下龟兹石窟建筑的空间结构与壁画设计的有机联系。

从现存龟兹石窟来看,其形制有长方形中心柱纵券顶型、方形穹庐顶型、长方形券顶型、覆斗顶型等多种样式。其中,尤以中心柱窟最为多见,被公认为是典型的"龟兹窟"。其空间结构为平面长方形,窟门敞开,便于采光;以中心柱分割前后室;前室宽阔宏敞,高大的纵券顶给人以舒畅之感,中心柱正壁凿大龛,内供佛像;左右两边开低矮的甬道,供僧侣信徒膜拜祈祷或进行宗教仪式时作"右旋"巡礼;经甬道通向带横券顶的后室,形似一隧道,光线暗淡,造成压抑的气氛,后壁或凿长条形石床,上置涅槃像。

很明显，"龟兹窟"是仿照印度佛教的"支提"窟布局而成①，但这种拱形的结构在相距遥远的印度本土却找不到可以类比的例子，倒与阿富汗巴米扬地方的石窟形制比较接近。如克孜尔的 47 窟、森木赛姆的 25 窟，明显留有模仿巴米扬石窟的痕迹。现知巴米扬石窟为三四世纪的遗存，恰值龟兹石窟的第一期。这就向我们透露了印度佛教可能经由巴米扬再进入北道龟兹的消息。

龟兹地区的岩层，系由松散的沙石沉积叠压而成，由于中心柱的支撑作用，"龟兹窟"的创造比之其他形制无疑更适合于岩层的特性，从而为大量开凿石窟提供了行之有效的技术保证。但它的主要意义，远不止于作为实用的产物而体现了力学的原理，而且是作为时代精神的结晶，集中蕴涵了彼时彼地龟兹人民对于宗教—审美的美学理想，从而成为建筑、雕塑和绘画三位一体的综合艺术的范例。

据道世《法苑珠林》的有关解说，支提（有舍利者名塔，无舍利者名支提）须在纪念佛的四种地方："一生处，二得道处，三转法轮处，四涅槃处。"又说菩萨有四法，终不退转无上菩萨道，其中第二项是："若于四衢道中多人观处，起塔造像，可作念佛善福之像。塔中画作，若转法轮及出家相，乃至双树入涅槃相。"道世所论四处起塔和画佛像的三种样相，应是佛教艺术的基本形式，"龟兹窟"的壁画设计当然不会逾此规律。

当我们走进"龟兹窟"，立即便被内容丰富、色彩斑斓的壁画所吸引。窟内的所有墙面，无一不被充分地利用，甚至有的地面上也画上了图案。壁画的布局，一般是将佛教不同内容的变相绘制在洞窟的适当地位。如前室正壁即中心柱的龛内雕塑或彩绘释迦牟尼像，左右两边画众弟子围坐听法，上有伎乐飞天，以突出佛教的"三宝"（佛宝、法宝、僧宝）。这种偶

① 支提是梵文 Chaitya 的音译，亦作制底、制多、招提等；意译为"福的聚集，诸佛的一切功德集于其中"。因其结构中心以收藏佛骨舍利的塔柱达伽巴（Dāgaba）作为宗教徒礼拜的圣坛，所以又称窣堵婆（Stupa），意译为塔庙或佛殿，是佛寺建筑的一种主要样式。另两种样式是毗诃罗（Vihara）即僧房精舍、独立的窣塔婆即塔。

像常和转法轮、降魔等佛传内容相结合,使一壁有限的画面得到更丰富的表现。佛多交脚趺坐,妙曼庄严,慈眉善目,手执降魔印或转法轮印,使观者油然而生既亲切又崇敬之感。前室左右两壁,往往描绘佛传故事。完整地画出释迦从乘象入胎、腋下降生、九龙浴顶、出游四门、宫廷娱乐、逾城出家……一直到涅槃寂灭的经历的,唯有克孜尔110窟。此窟窟顶长方形,中央开龛及奥壁,四壁正方形,为"龟兹窟"的变形。左、右、中央三壁全部画佛传,每壁分上、中、下三层,每层分七方,三壁合计六十三方图,大部分为德人勒柯克盗毁,可辨者尚存娱乐、入梦、逾城及最后一幅涅槃。除此窟外,有的"龟兹窟"壁画分上、下两层,每层三方,如库木吐拉24窟等。而大多数洞窟壁画则不分层次,均以说法图为中心,在其左右配置不同活动的胁侍人物,以区别情节,表现佛陀游方教化、宣说法要及受人供奉的场面。还有个别洞窟,利用正面整整一堵墙壁,将佛传中的个别情节单独绘制成一幅大壁画的,如克孜尔118窟的《娱乐太子图》。主题壁画之外,更有伎乐人物的轻歌曼舞,隐现天宫,花团锦簇,眩人耳目。在阳光、玉彩的光影交错中,令观者进入高度的心理陶醉。

> 见十方界满中行像,虚空及地,见一一像从座而起,一一像起时,五百亿宝花,一一花中,有无数光,一一光中,无数化佛,随心想现,坐像起立,未起中间,当动身时,眉间白毫,旋舒长短,犹如真佛,放白光明,为百千色,映饰金光,众白光间,无数银像,身白银色,银华、银盖、银幡、银台,悉皆是银,时众金像与银像俱动身欲起,诸像脐中,各生莲花,见莲花中涌出无数百千化佛,一一化佛,放金色光,照行者身。

> 见十方界满中行像,供具伎乐,诸天大众,恭敬围绕,行像放光,照诸大众,令作金色,银像放光,照诸大众,皆作银色,白玉菩萨,放白玉光,令诸大众,作白玉色,杂色诸像,放杂色光,映饰其间。此想成已,更起想念,请诸行像皆令以手悉摩我头,尔时诸像,各伸右手,摩

行者头,是时众像,大放光明,照行者身,光照身时,行者自见,身黄金色,此想成已,出定欢喜。(《观佛三昧海经》卷九《观像品第九》)

这种宗教—审美的陶醉,近似于柏拉图所说的"最高神仙福分"。

> 过去有一个时候,美本身看起来是光辉灿烂的。那时我们跟在宙斯的队伍里,旁人跟在旁神的队伍里,看到了那极乐的景象,参加了那深密教的入教典礼——那深密教在一切深密教中可以说是达到最高神仙福分的;那时我们颂赞那深密教还保持着本来真性的完整,还没有染到后来我们要染到的那些罪恶;那时隆重的入教典礼所揭开给我们看的那些景象全是完整的,单纯的,静穆的,欢喜的,沉浸在最纯洁的光辉之中让我们凝视,而我们自己也是一样纯洁……(《文艺对话集》"斐德若篇")

仰首而视,前室纵券顶上,横斜竖直成行,鳞次栉比地满布着许多须弥山状的菱形方格,少者数十,多者过百,每个菱格约三四十厘米占方,内绘释迦牟尼前世无数舍身行善事迹的"本生故事",在现实的奇花异木、飞禽走兽的衬托下,形成一幅幅生动的单独绘画式图案。这种斜方格的排列组合,在视知觉上容易造成空间扩展的动态幻觉,同时又因菱格与菱格的互相迭合、穿插,将单独图案交织成一幅整体的构图,穿插着人神两界的故事,夹杂着羊奔猴栖的动物,更显得离奇变幻,炫人眼目。这种类似壁挂式的装饰形式,在国内其他地区的石窟中从无所见,因此,美术史上通称为"**菱格本生**"。

菱格本生运用到中心柱券顶壁画的创作中,使建筑的空间结构与壁画和谐地组成了一个整体。由于券顶是一个变化的弧面,若用几幅大的独幅画来装饰,不仅有割裂之感,而且画中的人物形象因弧面的透视变形,难以取得良好的视觉效果。用菱格画就较好地解决了这一难题。由于整个券顶是用较小的、分而相连的单独菱形纹样集合组成,画面较小,

所以因透视而造成的变形影响就相应地可以忽略不计，一个一个地看，构成明晰有趣的画面；整体地看，菱格图案对券顶的装饰恍如一幅巨大灿烂的织锦，五彩错杂，排列有序，繁而不乱。每一个菱形的顶端都指向券顶的纵轴线，形成一道道有变化的半圆形的向心弧圈，与券顶的弧面正相吻合，加强了建筑体面的节奏感。例如克孜尔 17 窟的券顶菱格装饰，极富图案的意匠，在色泽的使用上以白粉、石青、石绿等冷色为主调，配以黑、赭等暖色对比，简洁明快的色泽，显得庄重肃穆，变幻陆离，渲染了洞窟的宗教气氛。从两壁上沿一直升向窟顶的菱格纹样，以四方连续的形式交错延展，四边是层层山峦，所要表现的故事情节就在山峦所包围的空间展开。在色彩的组合上，按石青、白粉、石绿、黑色的顺序排列，色相明度回复循环，形成横向四色相间，纵向同色相连，斜向双色迭替的浓厚装饰效果。画家用平涂法染出不同色泽的菱格块面，再用不同色彩的线条勾出峰峦层次，来衬托出一幅幅本生故事画的情节，把现实生活中的山峦与佛经中的神异传说熔为一炉，使整个窟顶显得奇诞、神秘而瑰丽。特别是菱格山峦，往往点缀有许多白色多瓣花卉；水不容泛的河流中漂浮着几朵白色小花，充实了画面，仿佛在主旋律上拨响了一两声和平、宁静的音弦，展现了佛经所说帝释天为菩萨舍己救人、普度众生的品德所感动而"天雨华"的情景。图案化了的花卉色点，从天空纷纷散落，给观者以飘动、摇摆的错觉，具有十分魅人的艺术效果。谭树桐先生曾列举龟兹菱格画的艺术特点即优点有五：第一个特点是扩大绘画艺术表现空间的层次和深度。它不同于一般独幅画边框的直线剪裁，也不像一般图案只在边界划出菱格形平面而内施彩绘，而是采用群山林立的自然景观，取左右两座峰峦的间隙，又以后面一座峰峦为背景，构成一个菱格形的有广度和深度的空间环境。一个菱格内所画的可视形象虽少，而寄意于山间象外者实多，菱格四方连续不断，使观者应接不暇。第二个特点是变窟顶为苍穹，从左右两侧低层开始，纵横多层迭鳞式排比而成的重峦叠嶂，绵延向上伸展到纵券

顶脊部的蓝色天空，象征着高旷的苍穹，把有限的石窟建筑开拓成为一个大千世界，这是绘画构成与"龟兹式"洞窟建筑形式的完美结合。第三个特点是装饰性和写实性相结合，菱格构图和菱格内的景物，从山水花树到人物鸟兽，以图案化的装饰性衬托个性化的真实性，取得了独特的艺术效果。第四个特点是色彩绚丽，诸色交响而基调统一，对比强烈而和谐。第五个特点是故事情节凝练，每个菱格选择一个佛教故事的精粹场面以概括总体。（参看《龟兹菱格画和汉博山炉》，载《新疆艺术》1987年第4期）——这是十分中肯的。

中心柱左右甬道的两壁绘有天王像、供养人像和骑士守卫拘尸那城图。中心柱的后壁多为焚棺图、弟子举哀图或八王分舍利图。后室后壁则绘涅槃像和涅槃经变故事画。观者通过低矮的甬道，进入阴暗的后室，在压抑的气氛中感受一片哀悼恸哭的景象，与前室的光明灿烂形成两极对位的强烈反差。在这里，充分体现了建筑设计者的苦心经营，充分展示了壁画与建筑空间的回旋相般配，制造审美情感起伏曲折的艺术效果。

一般说来，在石窟艺术中，雕塑是洞窟的主体，壁画则是它的补充和延伸，因此在艺术构思和总体设计上，绘塑结合是当时艺术家创作时所面临的又一重要课题。例如敦煌莫高窟中，常以圆雕彩塑表现佛陀和胁侍的弟子、菩萨，以浮雕、影塑表现供养天女，再以壁画描绘天国净土的极乐气象，从而使观者的视觉感受从立体到半立体最后进入平面，同时也就完成了一个从现实的洞窟到幻想的天界的宗教—审美的转换过程，收到了良好的宣传功效。遗憾的是，在"龟兹窟"中没有完整的塑像遗存下来，可能是早在伊斯兰教传入时期便遭到破坏。但从近年出土的一些碎片和头像推测，龟兹窟的雕塑主要是布置在前室正壁即中心柱正面中央佛龛内的释迦牟尼像，而无内地的二佛、三世佛之类的多佛造像，这显然与小乘佛教以一佛（释迦）、一菩萨（弥勒）为修行模范的信仰有关。同时在柱龛上部还影塑有须弥山形。此外，后室石床上还有影塑或石雕的涅槃像。

例如1975年发现的克孜尔新1窟后室，便有释迦的涅槃泥塑像，长约7米，除面部自然毁坏外，全身尚保存完好，佛像侧身右卧，以右手支颐，衣纹却保持直立时的形状，是在塑好整体后粘贴泥条而成，好像湿衣贴在肉体上一样，正是典型的"曹衣出水"风格①。

克孜尔175窟是绘塑结合的范型。此窟中心柱正面开一圆拱形大龛，龛内坐佛塑像已毁，龛外两侧壁面各绘两身胁侍菩萨，龛上方绘菱格故事和天王、龙王、伎乐天；外侧壁上部亦并列开凿两小龛，龛内塑像，龛外辅以壁画，以完整的构图表现佛陀降伏火龙、提婆囟多举石砸佛和魔军作大吼叫怖佛等内容。

库木吐拉58窟也在中心柱正面开大龛，龛内塑像虽毁，但从现状可以看出是以绘塑结合的手法表现"帝释闻法"的内容。龛的左边画两人，弹凤首箜篌者是般遮翼，并肩者是他的夫人；右边两人是帝释夫妇。上面画诸天共八人，她们身体运动的曲线与券顶的起伏转折相一致，背景是菱形的须弥山，山中有树木、河流、飞禽、走兽……这堵壁画像一柄巨大的华盖笼罩在佛龛上，突出地渲染了释迦说法时宏大壮丽的景象，体现了作者把壁画、塑像和建筑有机匹配的匠心设计。

此外，近年在库木吐拉河坝区清理出两个新窟，也发现了塑像。这两窟都是方形穹庐顶，但对于说明龟兹石窟艺术绘塑结合的特点，颇具代表意义。新1窟的窟顶中央绘一莲花形图案，围绕中心绘十一身脚踩莲花的佛和菩萨，在他们的脚部绘有半身菩萨小像作合掌仰坐状。新2窟的顶壁画也是圆形构图，周围画十三身珠光宝气的菩萨，形象丰满，动态优雅，略呈"三道弯式"②，这是一组伎乐菩萨。两窟的地面都设有基坛，坛上

① 宋郭若虚《图画见闻志》卷一称北齐曹仲达画佛像，"其体稠迭而衣服紧窄"，故后辈称之曰"曹衣出水"。实际上，"曹衣出水"并非曹仲达所发明，而是印度秣菟罗（mathurā）和笈多（Gupta）艺术的主要手法，其特点是根据对人体本身的了解，以好像湿贴在身上的透明衣服的襞褶波纹来表示披衣，有如出水的状态。龟兹壁画中的"刻画法"人体，显然也与之有关，参看后文的分析。
② "三道弯式"是印度笈多艺术所喜好的女性身体姿势，即头向右倾侧，胸部转向左方；臀部向旁耸出，两腿遂又转向右方。男像的弯侧方向则与此相反。

有佛陀说法的塑像残躯。无疑,在这里,穹庐象征天空,与地面塔基上的塑像相呼应,表示佛在演说妙法,天空伎乐闻法起舞,正在向佛礼赞。此外,新2窟出口的西壁有龛,龛内塑坐佛,通高90厘米,保存完好,形体比例准确,头略前倾,两臂下垂,双手交于腿股之上作禅定印,嘴角微露笑容,龛壁两侧绘有魔王、魔女和肚上长头的天罗,有的张弓搭箭,有的持枪抢斧,气势汹汹地向佛扑去,与佛的自信、安详、充满内涵的力量形成鲜明比照,是一组生动的绘塑结合的《降魔变》。

三

宗教美术既是服务于宗教的,但它的创造同时又必须符合审美的规律。宗教是人的自身异化的神圣形象,而艺术则是人的确证的理想形式,这就造成宗教美术审美客体两极性的差异存在,及其在被动中求主动、限制中求创造的特殊美学品格。

龟兹石窟壁画的主题内容,作为对佛教经典教义的形象化,与内地佛教壁画的一个明显区别,是偶像性的淡化和故事性的强化,借用佛教非现实生活力量的形式展示了充沛着现实生活力量的绚丽的民族风情,确证了人性真、善、美的本体存在价值。

从题材功能上看,龟兹石窟壁画中画得最多的是佛传故事和本生故事,此外还有一定数量的因缘故事。佛传故事是说释迦牟尼从乘象投胎到涅槃寂灭的一生业绩;本生故事是说释迦前生数世的事迹;因缘故事则侧重于表现佛的伟大神通和众生对佛的供养皈依。综观龟兹壁画,它所反映的基本上是小乘说一切有部的内容。小乘有部主张法体恒有,一切法在过去、现在和未来三世界同时存在,这些法互为因果,处于实有的联系之中,并视涅槃为最胜果,行禅为修持这一胜果的最有效途径。因而,在造像艺术中特别重视表现佛的历史传记和前生故事,以渲染因缘的业力,张扬行禅的功用,说教无余依涅槃境界。至于后期龟兹壁画中所出现

的列佛、千佛和净土变,则是受到中原大乘佛教影响的结果,自当别论。

龟兹石窟中的佛传故事可以分为两类,一类为系统地描述佛的一生传记,主要布置在主室四壁,以连续的方格画面作连环画式的铺陈,如前述克孜尔110窟、库木吐拉24窟等。另一类着重描绘佛成道后诸方说法教化的圣迹即所谓《说法图》,也采取分层分格排列,但内容上并无严密的连贯性;也有的通壁画几幅说法图,不设区界,仅以胁侍人物的面向来划分——这类《说法图》的处理比较程式化,但画面的上部大都绘有天宫伎乐闻法起舞的场面,十分精彩。

在龟兹佛传故事画中,突出了"太子娱乐""降魔成道""鹿野苑说法(初转法轮)"和"涅槃"等内容。前三种大多布置在中心柱窟前室窟门的上方或方形窟的正壁等显要地位;后一种多布置在中心柱窟的后室或甬道,并常将涅槃与焚棺、八王分舍利、佛传四相等情节相结合,不仅比重之大居国内石窟之首,更有不少情节是龟兹所独有的。

克孜尔118窟正壁的《太子娱乐图》是龟兹石窟同类题材中的精品,上部保存完整,下部已残破不全。据佛经记载,佛还是太子(悉达多)的时候,因看到现实生活中的种种苦恼,决心出家,其父净饭王为留他继承王位,便有意在其周围造成一个享乐的环境,使他充分享受人生的乐趣,忘掉生老病死的苦恼。《佛本行集经》中记述其情况说:"……复教宫内严加约敕,诸婇女等,昼夜莫停,奏诸音乐,显现一切娱乐之事,所有女人幻惑之态,悉皆显现。"《太子娱乐图》所描绘的就是这一情节。画面上,悉达多太子居中而坐,头戴宝冠,身披璎珞,手着钏环。在他的左右两侧,二十余位妖艳的宫女分三层拥簇,一个个头饰花鬘,悬以宝铃,上身半裸,着紧身衣,绕以璎珞、项圈,或吹箫笛,或弹筝篌,或翩翩起舞,形容姣好,姿态妩媚。特别是紧贴太子右边的一个宫女,头戴于阗小帽,插一支坠着珠翠的金簪,侧身斜坐,通身全裸,只有一条璎珞作装饰,一手托乳,逼向太子,有明显的引诱之意。可是,太子却掉头不顾,左手捏定慰印不为所动——全

画的主题,由此而集中地凸显出来。

壁画的技法相当纯熟,具有典型的龟兹风格特点。以石青、石绿、赭红为主调的华丽色彩,遒劲的长短线描,显示出东方艺术特有的装饰韵味;"凹凸法"的渲染,使人物有"身若出壁"之感;富有节奏的人物动态,造成了歌舞娱乐场面的欢快气氛,实际上是对当时龟兹宫廷生活的真实写照。可惜由于长期自然和人为的破坏,此类图画在龟兹石窟现存壁画中已不多见。20世纪初,德人勒柯克从克孜尔剥走的《王观舞女图》也可算作一幅,它把悉达多太子放在画面中央,四周簇拥着宫女伎乐,太子则托腮沉思,与118窟壁画有异曲同工之妙。

克孜尔76窟(俗称"孔雀洞")中的《降魔变》,也已被德人剥走,发表在 *ALT-KUTSHA*(《古代库车》)一书中,印刷尚清晰。传说佛在修道时,魔王波旬嫉惧佛法的威力,曾派遣他的三个女儿前往引诱,要以姿容美色乱其净行。《释迦谱》卷三中说:

> 女诣菩萨,绮语作姿,三十有二姿,上下唇口,婆娱细视,现其陛脚,露其手臂,作凫雁鸳鸯哀鸾之声。魔女善学女幻迷惑之业,而自言曰:"我等年在盛时,天女端正,莫逾我者,愿得晨起夜寐,供事左右。"菩萨答曰:"汝有宿福,受得天身,形体虽好,而行为不端,革囊盛臭,尔来何为?去!吾不用。"其魔女化成老母,不能自复。

"美人计"破产以后,波旬便向佛发起明火执仗的进攻,这是《降魔变》的另一种处理形式。前述库木吐拉新2窟入口佛龛内绘塑结合的作品,即取这一情节。在本图中,画家则把魔女安排在画面显要的位置,赤身露体,丰肌艳骨,仰侧的头面,露出轻佻、简傲的神情,自由舒展的身姿婀娜矫健,上肢的动作幅度较大,与下肢的稳重形成对照,使挑逗的动作显得含蓄而不浅露。后面的菩萨俯视着她们,绝无耻笑的表情。骨瘦如柴的释迦居中结跏趺坐作苦修状,由于处于后位,难以辨别他的表情,但与魔

女"咫尺千里"的间隔,无疑使他蒙上了深暗的阴影,形如槁木,心如死灰的心境,与其说是反映了他的无上定力,毋宁说他根本无力接受少女们青春生命活力的挑战。左方的三个丑婆,"头白面皱,齿落垂涎,肉销骨立,腹大如鼓",当是三魔女所化,她们的视线从不同的角度贪婪地返照于魔女的姿态,现出对青春的依恋。尤其是前方一人,面部正缓缓地扭转过来,曲屈的驼背,上举的胳肘,显得自惭形秽,似乎正痛苦地发出无可奈何的叹息:"呀!欺人的骄横的衰老,为什么把我摧残得那样早!谁能使我不自伤自捶?而不在伤痛捶击中死掉!"(《罗丹艺术论》)其悲剧性的美学意蕴,令人联想起罗丹的雕塑名作《欧米哀尔》。这幅《降魔变》的成功,在于通过人物相互间的关系传达了现实生活中青春与老朽的对比规律,无情地抨击了佛国的神秘感和佛教的反人性,具有深刻的社会意义。其构图形式,与敦煌莫高窟272等窟以及云南傣族地区缅寺中的同名壁画完全一致,不同之处仅在于前者的魔女裸露无挂,而后两者的魔女均上下着衣。

《说法图》在龟兹壁画中并不少见,但像克孜尔69窟的《鹿野苑说法图》那样场面宏大、人物众多、气氛热烈的作品却不多见。画面设计在前室门上方的半圆形壁面上,由于此图在墙皮制作上与别窟不同,仅在壁面粉刷一层薄粉,底层未加泥皮,所以黏结力较弱,局部已有剥落,但全图尚清晰可辨。据佛经记载,释迦成道后,受梵天的劝请,在波罗奈国的鹿野苑为陈惊如、颇颊、跋提、十力迦叶和摩诃男拘五人说法,佛教史上称为"初转法轮"。经过这次传道,佛教的僧伽正式确立,从此世间有了佛、法、僧三宝,人天有了第一福田。画面布局的正中是形体高大、威仪庄重的释迦牟尼,身着偏衫,正面结跏趺坐,左手执衣襟,右手置左趾上作说法状。佛的背部绘有火焰光环,座前有法轮、三宝标和对卧的双鹿。环绕佛的五比丘即为陈惊如等五人,尽管他们的年龄、肤色、相貌各有不同,所着袈裟的衣料、式样和染色也各异,但皆作虔敬的合掌听法状。佛上两侧有六躯

半身菩萨像,隐现空中,系初转法轮时一起前来听法的六万天众的概数,他们或合掌听法,或手执巾带载歌载舞,表示悟解得道后的欢快之情,也含有对佛的礼赞之意。佛右角绘三躯护卫佛法的密迹金刚;与之相对称,左下角也绘三人,其中两人为龟兹王夫妇,手执曲柄香炉颔首仰视听法。

如所周知,佛教大众部主张"诸如来语皆转法轮,佛以一音说一切法,世尊所说无不如义"。而小乘说一切有部则认为,"非如来语皆为转法轮,非佛一音能说一切法,世尊亦有不如义言,佛所说经非皆了义,佛自说有不了义经"(参看《异部宗轮论》)。因此,与内地佛教壁画空泛化的《说法图》不同,龟兹壁画以具体明确的特定内容,只承认佛在鹿野苑的说法为转法轮。克孜尔除69窟外,98、110、188、193、205、224诸窟均有类似内容的壁画,这就深刻地反映了龟兹佛教主流的小乘性质。

佛法的要义,归根到底在于认为世间众生皆随其业而流转于生死痛苦之中,有如车轮一般无穷尽地转动,无有脱出之期,所以称作"轮回"。轮回的区域有五趣,即天趣、人趣、饿鬼趣、畜生趣、地狱趣。唐义净译《根本说一切有部毗奈耶》卷三十四《展转食学处》谈到五趣的苦乐差别时说:

> 尔时薄伽梵(佛的一种名号)在王舍城羯阑铎迦池竹林园中时,具寿大目乾连,于时时中常往捺落迦(地狱)、傍生(畜生)、饿鬼、人、天诸趣,慈愍观察,于捺落迦中见诸有情备受刀剑斩斫其身、尸粪烤煨、猛焰炉炭烧煮等苦。既见是已,于四众中普皆宣告:"诸人当知,如我所见五趣差别苦乐之极,皆悉不虚,汝等应信,勿致疑惑。"

克孜尔175窟《佛说生死轮图》便是"五趣差别苦乐之极皆悉不虚"的形象展示。画面居中为佛,结跏趺坐于莲花台上说法。以佛为中心,用两条平行细密的线描将壁面分割成为三圈,每圈内又以若干小佛相间,由每躯小佛的手指所向,分绘五趣内容。内圈共五幅,画天宫说法、伎乐歌舞的胜景,以及五衰相视、舆尸出殡的场面,表示天趣虽乐,仍不免一死。中

圈共六幅画人趣,其中有牛耕、刨地、制陶等艰辛的场面,还有杀罚的情景。外圈画面剥落,仅剩左边三幅,分别画地狱趣"炉炭烧煮"之苦、畜生趣互相食啖之惨和饿鬼趣为饥渴所迫之状,三恶趣中苦毒万端,以此作为善恶因果报应的说教。

与轮回思想直接相关的究竟理想境界是涅槃。涅槃,是梵文泥伐那(Nivaana)的音译,玄奘译《大毗婆沙论》卷三十二云:

> 何故择灭亦涅槃?答:"槃名为趣,涅名为出,远出诸趣,故名涅槃。"

意思是说,涅槃寂灭是脱出生死轮回五趣苦乐差别的最终精神境界。龟兹石窟中直接描绘释迦涅槃的壁画并不多见,而一般均以雕塑替代,如前述克孜尔新1窟后室的涅槃像。不过,作为涅槃塑像的延伸和补充,对《八王分舍利》和《佛传四相》等的描绘,颇具西域的地区特点,为内地所罕见。

《八王分舍利图》是龟兹石窟壁画中一个普遍描绘的题材,也许与当时龟兹地区诸国分立的局面有关。画面大多出现在后室涅槃像对面的中心柱壁上,也有的画在甬道两侧的柱壁上。画面以城墙围成一个倒三角形的构架;正中有一平稳的方形城门,起到了动中求稳的效果。拘尸城里,八国国王正在争分佛骨舍利,城外,阿阇世王重兵压境,这紧张的形势,除凭借人物的情态表现外,主要是借助于城墙倒倾的三角形造成视觉上的动摇不定,从而加强了"黑云压城城欲摧"的气氛。画面极塞实,上半部城内的空间,几乎被八国国王的形象挤满,下半部城外的空间,则全被阿阇世王的兵马所占据。城里城外的人物没有近大远小之分,甚至城外近处的兵马有时反而比城里的八王画得小,这显然是为了突出八王分舍利的主题。这种"反透视"的处理,由于城墙的间隔,造成了重叠、摇晃的"蒙太奇"式的剪接空间效果;同时由于后室和甬道的狭小,观者一般无法

将整幅画面一起收于眼底,而只能自上而下地游移目光,所以在视觉上并无不适之感。

克孜尔205窟左甬道内侧壁的阿阇世王故事画,风格十分独特。据说,释迦涅槃后,其弟子迦摄波预料到摩揭陀国阿阇世王听到这一消息会呕血而死,便让该国的行雨大臣在王舍城芳园内准备了八只澡罐,并绘制了一幅《佛传四相图》,然后请王入园观看,依次陈说画面内容。国王观画后明白佛已涅槃,无比悲痛,当场昏厥过去,被侍臣们移入澡罐内救醒。壁画所描绘的便是行雨大臣请王观画的情节。

《佛传四相图》以行雨大臣手持的布帛画形式出现。画面描绘了佛陀一生圣迹中最重要的四件大事:左下,树下降生;左上,降魔成道;右下,初转法轮;右上,涅槃入寂。这幅作品,在构图造意上别具一格,它既是阿阇世王故事大壁画的一部分,又是独立完整的小幅组画。有趣的是,大壁画的画面都用青绿重色涂染,色彩浓重绚丽;而《佛传四相图》却用白描画成。两相对比,不仅使大壁画显得更丰富华丽,而且使《佛传四相图》从整铺壁画的底色中跳出来,格外引人注目①。画面的结构,以人物的向背、树木的穿插排列成一个"十"字形的骨架,而将佛的四大奇迹分别按排在四个方格之内。这种分割不是像《八王分舍利图》那样,利用明确的城墙作硬性的边界,而是既分又不分,比如说右上涅槃部分的一只野兽伸进了左上降魔部分的画面,而降魔部分的两个人物又越过了涅槃的"边界";左下的降生和右下的初转法轮,则以左边的人物向内倾斜、右边的人物向外倚靠,把两个不相关的画面紧密联系起来。这种既有隐在的十字形,又有形体之间相为打破、互为呼应的弹性"边界",使四幅画面组成一个严谨而又活泼的统一体。四个不同时空的视象,经过艺术的整合,内化为纯粹心理

① 日本大德寺所藏南宋淳熙五年(1178)林庭珪、周季常所作《五百罗汉图》,绢本重彩,其中有一位罗汉正展现一轴《水墨观音图》,在日本美术史界被认为是彩色与水墨相结合的奇异例证。从龟兹阿阇世王故事大壁画来看,可以认为,这种两极对位的色彩构成是佛教美术中由来已久的一种传统。

秩序的主观形态构造,展现了一个无限远大、包罗万象的理想化时空。在这个时空里,视觉拥有充分的自由,依据各自不同的经验去作美丽的宗教—审美的联想。由于不施彩色,所以线描更见功力。运笔稳而准,粗细均匀,在不大的画幅中容纳了二十多个人物,全凭线描的转折、起伏来捕捉人物的形态、神情和个性特征,如佛母的娴雅、魔王的凶残、佛陀的伟大、弟子的虔敬等。令人感到遗憾的是,这幅《佛传四相图》连同阿阇世王故事大壁画,已于20世纪初为德人盗走,流失域外。

康僧会译《六度集经》中记佛陀前生数世为菩萨时所为一般人难以企及的六种苦行:

> 一曰布施,二曰持戒,三曰忍辱,四曰精进,五曰禅定,六曰明度无极高行。

用具体形象的故事来说明这六种行为,即佛于前生作鹿、作熊、作猴、作兔、作金翅鸟、作萨埵那太子、须达拿太子、作粟散王、尸毗王、月光王……时舍己救人、行菩萨道的各种事迹,便称作"本生故事",是佛教故事中最丰富多彩、最美丽纯真的内容。

龟兹地区长期盛行小乘佛教,为配合三世因果的宣传,大量本生故事如"天雨华"般地散现在龟兹石窟的券顶菱格中,成为最有生气、最富特色的壁画题材。目前已经能够解读的龟兹本生故事画在80种左右,比内地各石窟中所见本生故事的总和还要多。随着佛教信徒的增多,开窟画壁的频繁,这种本生故事画也渐趋简化,并为因缘故事所取代,后来又演变成为双幡覆钵式的塔内坐佛,终于导致满布座顶的千佛像失去了原有的丰富性和生动性,沦为单调呆板的程式。

龟兹石窟壁画中常见的本生故事画有:尸毗王割肉贸鸽、忍法王慈心救毒龙、金色王布施最后餐、须阇提太子割肉活父母、须达拿太子布施无极度、萨埵那太子舍身饲虎、睒子孝道父母、鸽王焚身救梵志、熊王舍食活

贫民、象王堕身济国王、猕猴以身作桥、幼象助狮搏蟒、鹦鹉灭火等。这些生动感人的故事基于共同的宗教教义：人生有罪，人生即苦，因此，只有惩罚肉体，牺牲生命，才能换得心灵的安慰和灵魂的解脱。但是，具体形象毕竟高于抽象的教义，活生生、血淋淋的割肉、饲虎、焚生、堕身等艺术场景本身，是如此地残酷，使人感到的分明是挣扎在无边苦海中的芸芸众生对不合理的现实的无声抗议。这是把苦痛和对于苦痛的意识当作直接的人生目的，在苦痛中越是意识到所舍弃的东西的价值和自己对它们的钟爱，越是长久反复地观赏、赞叹这种舍弃的行为，便越是感受到把这种考验强加于自己身上的心灵提升。龟兹本生故事画常以仙境般的菱格环境、艳丽的色彩和优美的造型来展示一幕幕血肉淋漓的残酷情景，其意图正是要在这种悲惨的苦难中拯救出灵魂的善良和美丽，在五彩缤纷中凝聚激昂的宗教奉献的狂热。正如马克思所说：

> 宗教里的苦难既是现实的苦难的表现，又是对这种现实的苦难的抗议。宗教是被压迫生灵的叹息，是无情世界的感情，正像它是没有精神的制度的精神一样。宗教是人民的鸦片。（《〈黑格尔法哲学批判〉导言》，载《马克思恩格斯选集》第一卷）

当人民还没有真正觉悟到解放的出路，因而无法超越这种"命中注定"的苦难之时，那么通过吸食"鸦片"求得暂时的精神麻醉，像品尝苦酒一样品尝这种苦难，这样的人生境界便升华成为一种崇高的审美境界，由此而确证了人性中坚韧不拔、忍辱负重的毅力和自我牺牲的向善精神。特别反映在勤恳诚实的劳动人民身上，信仰就是追求道德，就是向善。他们真正相信舍己救人、富于自我牺牲的精神，而确信为富不仁、自私自利是违背佛陀慈悲为怀的旨意的，折射出他们品格中优良宝贵的素质。当然，他们看不到佛教劝说人们向善实质上是一种维护统治阶级利益的欺骗，这是可悲的。我们只能说这种真诚朴素的道德是建立在错误的基础

之上的,因而便于统治阶级的利用和愚弄;只能说他们由于历史、知识的种种局限而觉悟不高,却不能认为这种素质本身就是丑的、恶的。从某种意义甚至可以说,这种向善的品质比之"皇帝轮流做,今年到我家"的农民起义,对于现实生活中的丑和恶,更能起到良性的抨击作用,即使在今天,其实质仍不失为精神文明建设中值得认真借鉴、继承的一个积极内容。

龟兹的本生故事画有其独特的艺术处理手法。比如萨埵那太子舍身饲虎图,在敦煌莫高窟 254 窟中用独幅画面将多情节的故事组合在一个混沌、动态的空间序列里;428 窟的一铺则用三个横带画面连续地展开情节,从"三兄弟出游""跳崖""饲虎""家属收拾遗骨"到"起塔",类似连环画的时空转换。而龟兹石窟的本生故事画,几乎全以菱格独幅形式出现,一个菱格只描绘一个情节,如克孜尔 114 窟菱格中的萨埵那太子本生,只描写了"饲虎"的主题,而舍弃了其他情节。这样的处理,更强调了小乘佛教注重于"因"的特点。同窟中还有一幅尸毗王本生故事画,它与敦煌莫高窟 275 窟中同一主题的独幅壁画也有所不同。后者把老鹰追鸽、鸽向尸毗王求救、一侍者持刀割肉、另一侍者手拿秤称肉等不同时间的情节贯穿一气,而将主要人物画得比其他人物大。前者将故事浓缩为单一的情节,舍去了围观赞叹的天人眷属,换以小花朵铺满的背景,构成一象征性的特定环境。由于本生故事画在龟兹石窟中被限制在菱格的狭隘天地里,不能像敦煌壁画那样随着情节的发展而将画面任意拉长,因此,只有选择、提炼故事中最具代表性的一个典型情节进行描绘,才能达到小中见大、一以当十的艺术效果。这恰好证明,艺术上的某种限制,有时往往能成为激发艺术家创造潜力的催化剂。但也正因为情节的割裂和孤立,给今天的研究工作特别是关于故事内容的辨认识别,带来了一定的困难。

四

马克思在致阿·卢格的信中曾经指出:

> 要知道,宗教本身是没有内容的,它的根据不是在天上,而是在人间。(《马克思恩格斯全集》第二十七卷)

同样,龟兹石窟壁画的内容和形象根据,也不是在天上而是在人间。华丽灿烂的千壁巨作,绝不是佛教经典的规范所能决断出来;它的宗教感情和审美感情,并不听凭舶来的"神"的摆布,而总是根据此时此地人间生活的实际要求使之变异、生根、繁衍,从而突破了"天国"的局限,融化了东来西去的影响,表现出浓郁的、能动的个性特点。佛教在不长的时间里能够风行于龟兹,除了其教义的思想作用外,不应忽略艺术家笔下所描绘的佛像中包含的现实的生活美和形式美因素。因为在佛教信仰者共同体体系中,真正有文化的、能从佛教经典中去领会其教义的毕竟只是少数,大部分没有文化的信徒,主要是拜倒在那些能令人望而动情的艺术形象面前而接受其教化的。

对艺术交流中的这种主体性和能动性,只要分析一下龟兹壁画人物的造型特征,便可以明了。据玄奘《大唐西域记》屈支条记:"其俗生子以木押头,欲其區匾也。"这条有关龟兹民俗的记载,已为古尸的发掘所证实,例如雀离大寺西寺大佛塔旁墓葬出土的古尸,其头骨完好无损,额骨显得比常人宽扁,显然是经过木压的。而龟兹壁画中的佛陀、菩萨、天王形象,也是额宽而高,头圆颈粗,鬓际到眉间的距离长,横度宽,五官在面部所占比例小而集中。比之中原佛像的脸颊线突出,面型丰肥,鬓际到眉间的距离窄,眼锋细长略向上斜,以及印度佛像的脸型略长,鬓离眉近,眉到眼睛的距离宽,眼眶大,鼻直而高,呈示出一种既似"梵相"又不似"梵相"、虽有"胡貌"特征又具温良文雅的西域情调,没有恣肆的媚劲却有含蓄的形态。这显然是以现实龟兹人的理想体型作为造像的基础,来演出外来佛教的一幕。因此,才能使当时当地的广大信徒感到可亲、可爱、可信,使佛教的虚幻教义在他们心目中具备活生生的现实性。不仅面部如

此,龟兹佛像的肢体也有其独特的造型规律,画家把手指的第一节画得粗而短,逐节减细增长,指尖向手背笼过去,显得灵巧而丰满;并把腿画得像藕一般圆润修长,躯干和四肢取舞蹈家颖长优美的体型为模范,丰满而不臃肿——这一切,无不具有人种学和民俗学上的依据。

龟兹壁画中的佛像画,以菩萨的形象最为精彩。在她们身上集中了现实生活中龟兹女性外部和内部的美,焕发出光彩夺目的艺术魅力。菩萨的体态优雅,表情微妙,与印度造像不同,与敦煌壁画也异趣,其独具一格之处在于抒情的程式。就体型动态而言,既没有印度秣菟罗和笈多式造像肉感化、大弧度的头、胸、臀部的三道弯式,又不像敦煌壁画那样地收敛、稳静,而是以手的姿势与动态来带动体型的变化,使人体几个部分有节奏、有限度地扭动,形成一种自然流畅之美。即使有些快速的动作也并不粗犷,决不用大幅度的出胯、扭腰、鼓臀那种略带野味的造型,而是轻柔的收股、徐缓的展肢,明快的体态在肤脉连接的"和声音阶"中饱满地显现出来。例如克孜尔176窟的菩萨,右手上提,左手下按,这样控制了上身后倾、腹部旋进的体态,左手的变化很丰富,拇、食二指相接,其余三指上翘,控制下按的力量,以显现左胳臂温柔委婉的动势,达到一种舒展而有节制的旋律;99窟的一位供养菩萨,弯曲的右胳臂反掌推进,轻扬的左胳臂向上引伸,牵动着前倾的上身,下肢一蹲一跪,欲起又止,制约了动感的狂态,以"定位"的调度达到本于心、动于容的境界。库木吐拉24窟的菩萨像,无论造型、装饰,还是动势较大的舞姿,都是龟兹壁画中常见的,其特点是装饰与人体互为补充,人体的线条以劲挺见长,披挂的彩帛以飘逸取胜,帔帛与系带的交结都有意安排在人体结构的一些关键部位,如腕肘之间、下腹深处、乳房前面;肢体上的璎珞似乎是人体旋律曲线上的装饰音符,点缀出纤巧细腻的节奏感。

据唐段成式《寺塔记》,佛像画家韩幹作"释梵天女,皆齐公妓小小等写真"。齐公是唐中宗的宰相魏元忠,他的家姬小小是当时出名的美女,

韩幹以小小为模特儿所画的"释梵天女",宗教的神秘感和庄严意味已经十分淡薄,她们不再是天国的"超人",而是充满了世俗人情味的有血有肉、美丽可爱的女性。段成式等人的联句题诗中说:"如生小小真,犹自未栖尘;褕袂将离壁,斜倚欲近人……蝉怯折腰步,蛾惊半额颦。图形谁有术,买笑讵辞贫。复陇迷村径,垂泉隔汗津。同心知作羽,比目定为鳞。残月巫山夕,余霞洛浦晨。"面对这样真实美丽的神像,引起的不是宗教崇拜的虔诚和禁欲的坚定,而是"巫山""洛浦"的惆怅和爱恋!所谓"菩萨如宫娃",其作为人的确证,再也清楚不过。在西方美术史上,拉斐尔按园丁的形象、伦勃朗按农妇的体态塑造圣母,也曾引起高度的评价。龟兹壁画家们依据龟兹女性来描绘佛教菩萨的形象,甚至使佛陀、天王也显得女性化,正是体现了与韩幹、拉斐尔等同样的对于宗教艺术的创造性,这种创造性,都是从现实人的身上发现纯良的品格和感情,借用宗教的形式加以高扬和讴歌。

人体的丰富和精美,是龟兹壁画艺术处理上的一大特色,全裸的、半裸的佛陀、菩萨和伎乐形象,有的庄严肃穆,有的妩媚娇羞,千姿百态,曲尽其妙。特别是女性裸体所占比重之大,是龟兹壁画中一个非常突出的现象。这不仅反映了古代龟兹地区的民族、民俗、历史、文化、社会生活以及佛教教义和佛教艺术本身的某些规律性东西,而且首先具有特殊的美学上的重大意义。在龟兹石窟中,我们看到了大量赤裸裸的人体美尤其是女性人体美,如克孜尔101、114、171等窟的伎乐舞女,全身裸露,一丝不挂;又如克孜尔118窟《娱乐太子图》大壁画中的女人体,饱满的乳头,富于脂肪的小腹,肥硕的臀部和大腿等,玉体横陈,毫无顾忌地突出描绘了女性生理上的特征,以致有人斥之为"色情、猥亵的描写","它已经失去了美学上的意义"(吴焯《克孜尔石窟壁画裸体问题初探》,载《丝绸之路造型艺术》)——然而,我们却不能同意这样的观点。

关于人体美,在中国这个"衣冠文明"的国度里,从来就是一个禁区。

然而,在龟兹壁画中却有着如此"放肆"的描写。对当时的艺术匠师敢于凭借禁欲主义的宗教形式来确证人的本体存在的大胆和热情,不能不引起我们的钦佩。这"是那些还没有获得自己或再度丧失了自己的人的自我意识和自我感觉"的重新发现。品尝这种美,是人性的本能要求,特别在禁欲主义的宗教生活中品尝这种美,更是无可非议的。它完全符合人的确证的审美价值观念,怎么能说是"色情、猥亵""失去了美学上的意义"呢?人是活的肌体,从造型的角度,人的美根本在于其肌体的美,人体的机能、人体的美是思想和情感体现的依据。所以,对人体美的肯定和品尝,绝不会导致道德格调的低下;恰恰相反,作为人的本体和本质存在的最大限度和最完整意义上的确证,它有助于提升人的心灵,冲击宗教的禁欲主义,冲击一切反人性的虚伪的道德价值观念。至于它可能引起宗教戒律的松弛,这又有什么不好呢?难道"灭人欲"的宗教戒律倒是值得赞赏、维护的吗?

古希腊有一个传说,雅典的执政官审讯妓女弗丽娜的淫行,大家一致要求将她处死。但当弗丽娜的辩护人希伯利特从她身上解下紫红色的长袍,裸露出弗丽娜美妙绝伦的躯体时,人们惊羡得目瞪口呆:

> 仙女般的形体光彩照人,满庭增辉;
> 刚刚喊过"处死她,淫荡的娼妓"的人群,
> 此刻被带进阿芙罗迪德的殿堂,惊羡万分!

(瓦西列夫《爱情面面观》)

龟兹壁画中美丽的裸体形象,同样具有这种压倒伪善道德观的美感力量和人性力量,至少在古代龟兹的佛教徒中就没有把佛教禁欲主义的戒律看得那么认真。例如高僧鸠摩罗什一生至少结过两次婚,并公然在庄严的法堂上向秦主姚兴索要女人,"一交而生两子焉"(《晋书·鸠摩罗什传》)。对此,我们只能指责佛教禁欲主义的反人性,却不能指责鸠摩罗

什违背宗教戒律、亵渎宗教道德。

需要指出的是,龟兹壁画中的裸体不同于密宗佛教艺术中"熙怡相微笑,遍体圆净光,喜见无比身,是名能寂母"(《大毗卢遮那成佛神变加持经莲花胎藏悲生曼陀罗广大成就仪轨供养方便会》卷二,《大正藏》卷十八)式的裸体。前者是一种艺术的裸体,后者则纯属修炼密法陀罗尼灌顶加持列座中作为宗教仪轨所必需的牺牲品;前者是对人性真善美的确证,后者则是对人性真善美的异化。当然,无论大乘密教也好,小乘说一切有部也好,作为佛教,在本质上都是禁欲主义的,都是否定人体美的。然而,这并不妨碍艺术家在创作佛教壁画时,根据此时此地现实的人性需要去冲决这种禁欲主义的束缚。

据画史记载,隋唐之际以于阗画家尉迟跋质那和尉迟乙僧父子为代表的西域画风,曾给予当时的中原绘画以重大刺激。这一画风的特点是:其一,"小则用笔紧劲,如屈铁盘丝,大则洒落有气概"(《历代名画记》),这是说它的用笔、用线;其二,"用色沉着,堆起绢素而不隐指"(《画鉴》),这是说它的用色;其三,"四壁佛像及脱皮白骨,意匠极崄,又变形之魔女,身若出壁"(《寺塔记》),这是形容其所画形象生动。可惜大小尉迟的画迹早已湮灭,单单从文字记载加以引申,未免显得生疏隔膜。龟兹人体壁画的又一意义,正在于向我们提供了极为丰富的实物资料,使我们亲接到一千多年前西域绘画的风流文采。

龟兹风人体的基本画法是"屈铁盘丝",但在具体描绘中又有多种不同的创造性表现。

一种方法是先勾线描,然后在肌体颜面的四周由低而高地用赭红色作多层晕染,而将中间空出作为高光部分,这样来显示肌肉的团块结构和凹凸立体感。这一画法的特点是色如堆起而不隐手指,"远望眼晕如凹凸,近视即平"(《建康实录》)。所画人物,给人以"身若出壁"、呼之欲出的真实感。如克孜尔17、175、193窟,克孜尔尕哈的23窟等,多见此种画

法。这就是画史上艳称的"凹凸法"。凹凸法本是"天竺遗法",传入龟兹以后,结合了当地民族的审美习惯,成为一种具有浓郁西域地方色彩的艺术风格,它以"屈铁盘丝"式的线形作为造型的基本手段,并依据人体结构进行晕染。凹凸感虽然来源于自然的光影,但又不同于直接光照所产生的立体效果,它是经过画家对自然光影的观察和认识之后,又离开自然的光影,重点依据对象的结构重新创造出来的一种艺术的光影,这种光影不受固定光源的支配和影响,因此所塑造的形体仍然保持着外轮廓的完整性与形体的影像效果。这种类似于浅浮雕式的平面化形象,与象征化的环境和抽象化的空间在视觉上是和谐统一的,并具有浓厚的装饰趣味。当时中原绘画的设色大都以平涂为主,色阶层次缺少深淡、明暗的变化,虽然朴素大方,却未免简单、平板。所以,随着"凹凸法"的东传,在中国画的赋色方面引起了一大革命,开后世"三矾九染"之先声。

另一种方法并不追求凹凸晕染,而是充分发挥线描的功能,来表现肉体的质感和量感。它的特点是用笔紧劲,勾线细如"屈铁盘丝",沉着,圆转,洒落,富有抒情的成分。薄晕轻施的皮肤为粉色,犹如象牙般洁白光润、莹腻柔和。细劲的勾线,显示出肌肤丰满柔软的弹性乃至体温的感觉。如克孜尔4、8、18、118、171、186、188、198、224窟,克孜尔尕哈的13窟等,所画人体就是使用这一方法,不妨称之为"线描法"。中原传统绘画虽然也以线描作为主要造型手段,但由于讲究"衣冠文明",人体多穿宽袍大袖的丝绸织物,肌体很少有裸露的部分,所以在画法上流行"春蚕吐丝"般的"游丝描"。如长沙楚墓帛画、马王堆汉墓帛画、东晋顾恺之《女史箴图》《洛神赋图》等,都是这一描法,与侧重表现肌肤弹性的"屈铁盘丝"大相径庭。因此,西域"线描法"的传入,又丰富了固有的线描技法,后人总结为"十八描"中的"铁线描",其源盖出于此。

"凹凸法""线描法"之外,还有以硬物刻画来表现人体的,最为新颖别致。据谭树桐《屈铁盘丝和凹凸法》一文认为,刻线是起底线的作用(《美

术史论丛刊》1982年第1期)。这一说法值得商榷。因为在龟兹壁画中，人体之外如动物、山水、树木、武装的护法神、建筑物、光圈、图案等，都没有发现使用"刻画法"的；全裸的人体同样也不用"刻画法"。只有对于着衣的人物，才使用刻画的方法，而且，所刻的线痕绝不用于形象的外轮廓，一般都是严格地用于为衣袍所覆盖的肌体部分。如克孜尔的4、13、14、17、38、69、80、92、163、171、175、178、188、189、206、219窟，克孜尔尕哈的14、30、31窟，库木吐拉的46窟等，十分普遍，无不如此。这就说明"刻画法"绝不是用于起稿打底，而是画家为表现衣服内部人体肌肉的起伏转折而专门发明的一种独特创造。通过这一创造，使衣内肌体与裸露的肌体虚实相映，构成完整的人体形象，反映出当时西域画家对于人体有着强烈的审美要求，并给予了富于"穿透力"的艺术表现。

交叉于胸前的裸露手臂以及肉体与衣服相交处的袖口、领缘、飘带璎珞等，偶尔也有使用"刻画法"的，如克孜尔69、163、178、179、192、206窟等。但是，表现衣内肌体，刻画之处绝不再用色笔复勾，以示肌肉为衣袍所覆盖的隐约之感、内外虚实之分。上述的一些刻画，往往在刻线上再加一道赭红色的复勾，而事实上，一加复勾，变虚为实，也就离开了"刻画法"本来的意义，显得这种刻画未免多此一举，但它仍然不是作为起稿之用，而只是画家偶然的失误。理由是，要在空白的壁面上靠这几条刻痕来保证整个人体的正确性，是根本不可能的，而只有在已经完成的底稿上，才能保证这几条刻痕恰好施于正确的部位。

比较分析龟兹壁画中使用"刻画法"的人体，可以看出它的绘制过程大致经历了如下六个步骤：一是用赭红色起草裸露的人体；二是用赭红色或黑色给裸体人物"穿"上衣服，但不勾内部折迭的衣纹；三是用硬物刻去衣内肌体的赭红色底线，变实为虚；四是根据人体的起伏转折，勾出衣纹折迭；五是晕染凹凸；六是收拾提醒。由于"刻画法"先画裸体，再"穿"衣服，所以就能够保证人体比例结构的正确性；同时，覆盖人体上的衣褶也

特别显得纹理自然,妥帖有致。衣内肌体的刻画线痕与衣服折迭的勾勒线纹相结合,完整地表现出衣袍内裹着圆浑饱满、充溢生命的肉体。薄衣透体,若隐若现,如烟笼薄雾,轻云蔽月,与凹凸分明的裸露肌体形成一虚一实的鲜明对比又融为一体,使人体美在这里获得了充分的体现。这是龟兹人体壁画中独具匠心的创造,为其他地区所未见。史载北齐画家曹仲达作佛像,"其体稠密而衣服紧窄",号称"曹衣出水"。这一画法的特点,也正在于表现着衣的人体美,可能与龟兹衣内"刻画法"有一定的因缘。

如果说宗教崇拜的神圣要求多少限制了艺术反映生活、确证人性的丰富性和生动性,那么当描绘的对象转向一般普通人物或自然形象时,就更表现出龟兹艺术家敏锐的观察力、高明的创造力和一往情深的满腔热忱,使人性的确证获得进一步的高扬。这特别反映在龟兹壁画中的歌舞图、动物图和耕作生产图中。在克孜尔的"画家洞"中,甚至还出现了龟兹画家正在绘制石窟壁画的形象,这同吴道子画长安佛教寺壁所作菩萨"现吴生貌"有异曲同工之妙。这种人性的自我认识和自我确证,达到了何等的自觉性!这表明龟兹人民和龟兹艺术家始终是以主人公的态度而不是奴仆的态度来对待佛教信仰、对待佛教艺术创作的。

我们知道,早期佛教宣扬极端严格的苦行僧主义,一种彻底悲苦的情绪笼罩着教徒们的心灵,同时也桎梏了艺术家们的创作。在教义的制约下,除了描绘宣扬苦行的本生故事和佛传故事外,不可能涉及更多的积极内容。因此,在早期佛画中很难见到表现歌舞伎乐的欢快场面。随着佛教传播的需要,这种界限逐渐被打破,佛画中开始出现伎乐的形象。对此,佛经中也作了相应的解释,如《万缘经》中说:

> 昔佛在世时,舍卫城中有诸人民,各自庄严而作伎乐,出城游戏,入城门值佛乞食,诸人民见佛欢喜,礼拜,即作乐供养佛,继而发愿而

去。佛微笑,语阿难言:"诸人等由伎乐供养,未来世一百劫中,不堕恶意,天上人中受快乐。"

显然,这是佛教认为民间乐舞与它的教义并不存在对立关系,而把接受民间乐舞看作一种世人对佛教的供养义务。后来,佛教徒进一步引申,把香花伎乐常以供养,变成了修德礼佛的内容之一,凡释迦牟尼今生前世的一切业绩,每一次都有天宫伎乐为之献歌献舞表示礼赞。然而,在中外所有佛教美术遗迹中,像龟兹石窟那样大量描绘歌舞伎乐的情况却不多见。这无疑是当时当地龟兹现实生活的真实写照。

龟兹素有"歌舞之乡"之称,早在4世纪以前即已形成自己的乐舞体系和特色;进入六七世纪,其"管弦伎乐"在西域享有"特善诸国"的声誉(参看玄奘《大唐西域记》卷一),并东传中原,风靡朝野,以龟兹音乐家苏祗婆变换龟兹"五旦七声"的调式为起点,在中国乐舞史上引起了一大变革。到隋唐时的"九部乐"和"十部乐"中,龟兹乐舞占有主要比重,代表了国家级的演出水平。《旧唐书》称:"龟兹乐,工人皂丝布头巾,绯丝布袍,锦袖绯布裤,舞者四人,红抹额,绯袄,白裤帑,乌皮靴。"杜佑《通典》中则记载其演出的情景:"初声颇复闲缓,度曲转急躁,……举止轻飚,或踊或跃,乍动乍息,跷脚弹指,撼头弄目,情发于中,不能自止。"这些都可在龟兹壁画中得到生动的印证。

克孜尔38窟被誉为"乐舞之窟"。此窟前室两侧的《天宫伎乐图》每侧七组,每组两人半身相对,有的一舞一乐,有的双舞或双乐。从这二十八身伎乐所使用的器乐来看,有五弦、阮咸、箜篌、横笛、笙篪、排箫、手鼓、腊鼓、铜钹等,都是当时龟兹地区所流行的乐器。这些音域宽广、音色变化繁富的乐器同时齐鸣合奏,强烈的节奏、洪亮的音响和炽烈的气氛,从乐师的嘴唇上、手指上和扭动的身躯上散发出来,流入我们的眼中,传到我们的耳中,铿铿镗镗,惊心骇耳,具有荡人心肺的艺术效果。在一片器

乐声中,舞伎们有的舞动璎珞彩带,有的捧托花盘,有的击掌合节,翩翩起舞。各组伎乐舞人,情感交流,互为呼应,其形象舒胸露体,优美娴雅。吹奏的,运气鼓唇,玉指开闭。弹奏的,指滑弦间,信手轻拨。击鼓的,双手掀举,起落有致。舞蹈的,或屈肘耸肩,敛胸出胯;或撼首弄目,顾盼生情;或翻腕托掌,转身飞旋;或与奏乐者相依相偎,若即若离。

库木吐拉新2窟的窟顶壁画,以对舞的形式将人物分成六组,每一组有一位菩萨或执珠串、或执莲花,另一位菩萨纯以手姿配合表演各种舞蹈。每个人物装饰华丽,珠光宝气,舞蹈的风格都是统一的,略呈三道弯式,但跨度不大,扭动平稳。森木赛姆52窟的一位伎乐,右手叉腰,两足跋尖交叉而立,敷身彩带飘逸,裙摆旋为弧形,动势强烈,应属"胡旋舞""胡腾舞"一类的"健舞"。类似上述各种舞姿的形象,遍布龟兹石窟的各个角落,难以计数。把这些舞姿动态有机地联系起来,按旋律的内涵因素加以推演,龟兹乐舞的民族特点便鲜明地活现出来。正如有的学者所指出:"我们在欣赏龟兹壁画时,明显地感觉到古代龟兹乐舞艺术风格是与现在的维吾尔族歌舞紧密相连的。"(霍旭初、王小云《龟兹壁画中的乐舞形象》,载《丝绸之路造型艺术》)在这里,以人性而不是宗教为契机,虚幻的花朵转化成了现实的生活,历史转化成了当代史。

花鸟动物画的丰富多彩,是龟兹石窟壁画的又一特色。面对壁画,我们恍惚置身于一个又一个天然动物园之中。这里丛山叠翠,林木葱郁,数不清的飞禽走兽,奔驰栖息于池沼花树之间。如雍容的孔雀、娴静的蓝鹊、威猛的狮虎、憨厚的黑熊、机敏的野鹿、驯良的牛马……无不穷妍极态,天机逸发,曲尽其妙!壁画中的猴子形象最为生动,大大小小、各色各态的猴子,有奔跑的、蹿跳的、爬行的、跪坐的、倒立的,也有俯身探水的、缘树攀山的、手舞足蹈的、互相戏逗的,其状不一,把猴子好动、聪明、淘气而又可爱的情状刻画得淋漓尽致、入木三分。库木吐拉58窟有一幅《猴头立鸟图》,描绘一只似乎刚刚瞌睡醒来的猴子,发觉自己头上栖立着一

只小鸟,就想伸手把它捉住,那副小心翼翼、假痴假呆的模样,令人忍俊不禁。森木赛姆22窟的一幅《猕猴骑鹿图》,描写一只猴子驾驭着奔驰的小鹿,一手扶持鹿角,一手高高举起,猴头后仰,洋洋得意,堪称机趣天然,惟妙惟肖。

龟兹花鸟动物画除一部分作为佛陀的背景外,大量作品是以独立的构图、构思出现的。其幅式有在一个菱格中画上一幅花鸟的,有如后世的册页小品;有将几个菱格连续相接成为横贯壁面的大画面的,有如后世的长卷巨制。例如克孜尔尕哈23窟后室券顶的两侧,分别以22个完整的菱格连续成为7米左右的长卷,如果将两侧相加,则有14米长。在这幅长卷中,既有山石、花树,又有双豹、双鹿、双熊、对猴、对羊、对鸟等,将山水、花鸟、动物熔为一炉,洋洋洒洒,蔚为大观。又如森木赛姆22窟左右甬道券顶和后室券顶的边侧,同样也是作这种长卷式的处理。

从单幅作品来看,常常采用大体对称、局部不对称的对鸟、对兽或双鸟、双兽形式。这与战国、两汉时代的对兽、对鸟纹瓦当、织锦,以及唐代窦师伦所创造的"瑞鸟对雉"纹样十分相近。某些作品的构思立意还颇具匠心。如克孜尔77窟的《双鹿饮水图》,写池沼清澈,旁出花树,一鹿俯身饮水,一鹿回首反顾,凝听动静,使观者领略到在这深幽宁谧的环境中,时时存在着弱肉强食的杀机氛围。其他如森木赛姆22窟的《孔雀花树图》、台台尔千佛洞的《莲池浮凫图》等,或清丽精妙,或潇洒澹远,宛有宋人花鸟的意境和韵致。

龟兹壁画中的鸟兽动物,其中有不少是作为佛教经典中的形象而出现的,如《鹿王本生》《狮王本生》《象王本生》《兔王本生》等。但更多的则是作为大自然中活生生的鸟兽而出现,是画家对于现实生活中鸟兽的真实写照,洋溢着亲切动人的生活气息。龟兹各族人民曾长期从事狩猎、放牧活动,因此,各种飞禽走兽与他们的生活有着十分密切的关联。如果没有对于狩猎、放牧生活的切身体会和真挚热爱,要想把这些鸟兽形象一一

真实地描绘出来,而且画得如此地生动诱人,显然是不可能的。比如壁画中品种繁多的羊类形象,便是最有说服力的证明。

克孜尔175窟《佛说生死轮图》的"人趣"部分,从多方面反映了龟兹的生产力水平。据《汉书·西域传》,早在公元前,龟兹一部分人民便已过着定居的生活,并从事农业生产。画中的牛耕、刨地等内容,形象地再现了这一时期龟兹农业的情况;在长有菩提树的田野里,一农夫右手握桴,正驱赶着两套牛耕犁土地,犁的结构是将三角形的铧直接装置在辕杆上,着石绿色以示铁器的光泽;刨地的画面是两位头戴毡帽的农夫,赤着胳膊挥舞铁锄,土地被整理成畦状方块。此外,在制陶的画面中还反映了龟兹手工业生产的情况:两位陶师席地而坐,一人正在制作陶坯,一人正在烧制一件三耳陶罐,陶罐的造型为敞口、高颈、鼓腹、小底、素面,富有民族特色,与当地出土的绿釉三耳陶罐完全相同。克孜尔14窟中画有《商人出海图》,可见当时龟兹的商业贸易已达海岸地区。当时的龟兹一带,疏勒"稼穑殷盛,花果繁茂"(《大唐西域记》),焉耆"土田良沃",有"鱼盐、蒲苇之饶"(《魏书·西域传》),龟兹王城则"有三重,外城与长安等,室屋壮丽,饰以琅玕、金玉"(《梁书·西戎传》),正是龟兹人民世世代代为铲除痛苦的根源、追求幸福的生活而辛勤劳作、不断奋斗的结果;龟兹佛教和佛教艺术的繁荣,同样离不开劳动人民所创造的物质财富的供养。因此,尽管这方面的内容在龟兹壁画的"可见世界"中并不占据主体的地位,但在其"不可见的观念世界"中却具有绝对的主宰意义。

五

横贯欧亚大陆,总长达7 000多公里的"丝绸之路"是古代东西方经济文化交流的友谊之路,而龟兹则是"丝绸之路"的重镇。丝绸之路的昌盛期约在汉、唐、元之际。汉代时,丝绸之路上已经"使者相望于道",使商往来不仅次数多,而且规模大,一般总在数百人上下。汉朝每年派出的官方

使团,足迹远及安息、奄蔡、犁轩、条支、身毒诸国。同时,中亚、西亚、罗马的客商僧侣也相继来到中国,一年之中多达数千人次。到了唐代,仅大食和波斯的商旅经由丝绸之路来到中国的就有十余万人。元代以后,从中亚、西亚和欧洲移居中国的人数进一步增加,著名的威尼斯商人马可·波罗就是在1275年随其父叔沿丝绸之路来到中国的。这几个世界性的大开放时期,提供了以西域为中心的丝绸之路文化发展极其有利的"天时"条件。在这样的形势下,欧洲、西亚、中亚的大批艺术品和艺术家经由这里东传中原,而中原地区的大批艺术品和艺术家也由此西传异国——西域的地理位置又无疑有着得天独厚的"地利"条件。加上西域民俗淳厚朴实、谦逊好学、热情古道,习惯于同各族和睦相处的生活,如汉、匈奴、鲜卑、突厥、羌、契丹、党项、吐蕃、回鹘、乌孙、蒙古、黠嘎斯、大月氏、小月氏,还有众多的塔里木部族,都曾在这块土地上驰骋过。这又提供了丝绸之路艺术发展的先天有利的"人和"条件。"天时、地利、人和",使包括龟兹壁画在内的古代丝绸之路艺术成为"世界文化在新疆主要民族的民族特色熔炉中炼就的化合物"(孟驰北《为提高民族文化的心理服务》,载《新疆艺术》1985年第5期)。

以龟兹壁画而论,随着佛教的东传,天竺高僧接踵来到这里弘扬佛法,外国画师携带各种佛画粉本纷沓而至,有的在此小作逗留后东去中原,有的直接投身于当地千佛洞石窟壁画的创作,从而给龟兹壁画送来了犍陀罗、秣菟罗、笈多艺术的多种信息。目前可以肯定的是,克孜尔212窟《亿耳因缘故事画》和《慈者本生故事画》正是出于六七世纪之际一位叙利亚画家鲁玛卡玛的手笔(姚士宏《叙利亚画家在克孜尔》,载《丝绸之路造型艺术》)。同时,因汉唐政府的经营西域,中原的画风和画家也流传到此,对促进、提高龟兹的佛教壁画艺术作出了贡献。除前文提到的对鸟、对兽菱格画外,库木吐拉16窟的西方净土变壁画更与中原样式息息相通。画中菩萨、飞天的形象曼丽秀婉,高高的发髻,头戴小花鬓冠,胸围珊

钿璎珞，上身天衣飘转，十足中原仕女的风韵。在龟兹石窟中，到处可以看到回鹘文、汉文或突厥文等多种文字的题记，充分说明当时确有各地、各族的画家来此共同进行壁画的创作，相互交流促进。

然而，尽管有这么多外来的影响，龟兹壁画的地方特色和民族特点毕竟显得更为突出。从内容到形式，龟兹壁画的艺术语言都自成体系，是介于印度与中原之间的一种特殊的、具有多民族成分的样式。因为，外来的画家终究有限，大量的作品必然出于龟兹本地本民族的画师之手。他们在吸收外来艺术养分的同时，必然要把自己的民族传统和对现实生活的感受顽强地表现出来，使外来的艺术成为适合本民族审美习惯的新品种。

前文提到，作为人的确证，在克孜尔"画家洞"中有一位执笔持色钵的画家形象。这里需要补充指出的是，这位画家剪着平顶短发，穿着左衽上衣，衣上镶有宽边，右前襟的下摆翻折，腰佩长剑，脚蹬长统皮靴，脚跟跷起，左手叉腰，右手执笔作画。据《晋书·西戎传·龟兹国》条，记有"男女皆剪发垂项"；玄奘《大唐西域记》亦云："服饰锦褐，断发巾帽……龟兹种也。"无疑，这位画家的服式发型，正是典型的龟兹人形象。这就充分证明了龟兹人民在壁画创作乃至整个文化创造中的主体性。

宗教的本质当然是服从于宗教而不是服从于审美的；同样，在当时当地，龟兹石窟壁画首先也是从宗教宣传的功能上被加以认可的。一方面这就造成其宗教价值和审美价值两者的内在矛盾性。但另一方面我们又应该看到，对于龟兹壁画来说，那些僧侣们仅仅组织了各种佛事活动，佛教经典仅仅提出了简单抽象的题材内容，王族施主们仅仅供给了必需的物质条件，壁画的具体构思和形象设计，完全出自艺术家的心灵和双手。而在龟兹艺术家身上，宗教的信仰始终是和他作为一个正直的人、一个热爱家乡、热爱生活的人结合在一起的。因此，他的创作就不能看作只是某种偶像的崇拜和教义的宣传，更主要的是他的为人准则、生活愿望和人性进步、发展的要求的反映。佛教是可以消亡的，但人性的真、善、美永远不

会消亡。龟兹壁画中的宗教价值也许会使人感到陌生而无法读解,但它所蕴涵的审美价值却赋予我们以亘古常新的亲切感。马克思指出,宗教批判的目的,在于"使人能够作为摆脱了幻想、具有理性的人来思想,来行动、来建立自己的现实性;使他能够围绕着自身和自身现实的太阳旋转"(《马克思恩格斯选集》第一卷)。将龟兹壁画的审美价值作为宗教价值的矛盾面,归根到底,与这一宗教批判的目的是正相一致的。今天,随着岁月的流逝、历史的变迁,以及宗教的贬值、审美的升值,龟兹壁画艺术的主客体条件已经发生了巨大的变换。从前,这些艺术所追求的是唤起宗教崇拜的虔诚心境;今天,我们尽管觉得壁画中所描绘的形象仍很优美,佛陀、菩萨也表现得很庄严完善,然而,我们却不再屈膝膜拜了[①]。唯有其艺术的、审美的魅力,才真正成为我们心灵的最高需要。

(1986年)

[①] 正如黑格尔在《美学》第一卷中所说:"尽管我们可以希望艺术还会蒸蒸日上,日趋完善,但是(宗教)艺术的形式已不复是心灵的最高需要了。我们尽管觉得希腊神像还很优美,天父、基督和玛利亚在艺术里也表现得很庄严完善,但是这都是徒然的,我们不再屈膝膜拜了。"

04 第四讲
维摩诘与魏晋风度
——六朝士夫绘画的美学理想

这是中国人生活史里点缀着最多的悲剧,富于命运的罗曼史的一个时期,八王之乱、五胡乱华、南北朝分裂,酿成社会秩序的大解体,旧礼教的总崩溃、思想和信仰的自由、艺术创造精神的勃发……这是强烈、矛盾、热情、浓于生命彩色的一个时代。

<div style="text-align:right">(宗白华《论〈世说新语〉和晋人的美》)</div>

一

兴宁中,瓦棺寺初置,僧众设会,请朝贤鸣刹注疏。其时,士大夫莫有过十万者。既至长康,直打刹,注百万。长康素贫,众以为大言。后寺众请勾疏。长康曰:"宜备一壁。"遂闭户,往来一月余日,所画维摩诘一躯,工毕,将欲点眸子。乃谓寺僧曰:"第一日观者请施十万,第二日可五万,第三日可任例责施。"及开户,光照一寺,施者填咽,俄而得百万钱。

这是张彦远《历代名画记》卷五顾恺之本传引《京师寺记》记顾恺之(即"长康")壁画瓦棺寺的一则轶事。据《佛祖统记》,瓦棺寺在金陵(今南京)凤凰台,晋哀帝兴宁(363—365)间所创立,寺中有瓦官阁,高三十五丈,李太白曾有诗云:"一风三日吹倒山,白浪高于瓦官阁。"所谓"请朝贤鸣刹注疏",就是邀请当时的名贤士大夫到寺中鸣钟击鼓,宏远佛寺的声

第四讲 维摩诘与魏晋风度——六朝士夫绘画的美学理想

名,并疏注捐款之意。因为魏晋的早期佛教虽已有初步发展,但寺院还没有形成自己独立的经济力量,佛教的宣传和组织必须依靠国家政府、朝廷官僚和门阀士族的捐助供养才能够维持。瓦棺寺的"请朝贤鸣刹注疏"之举,正说明当时佛教在经济上对世俗地主的依赖性。不过,顾恺之却是一个出名的穷画家,所以别人看到他捐钱百万的注疏,都以为他在吹牛,劝他勾销这笔钱数,免得到时候拿不出来。可是,顾恺之只要求寺僧为他准备一堵墙壁,关起门来,用一个多月的功夫画了一幅关于维摩诘的经变画;接着又用收取"参观费"的办法,很快就得到了百万钱的布施。

这个故事,固然说明顾恺之画艺的精湛,如谢安所说:"苍生以来,未之有也!"(刘义庆《世说新语》)同时也反映出在魏晋六朝的门阀士族和士大夫的心目中,佛教中的"维摩诘"这个特殊人物被认为是最值得学习的理想人格。

据《历代名画记》《贞观公私画史》《宣和画谱》等著录,除顾恺之在瓦棺寺所作的维摩诘壁画外,六朝士夫画家所留传下来的维摩诘卷轴画迹还有西晋张墨的《维摩诘像》、东晋顾恺之的《净名居士图》(净名居士即维摩诘)、宋陆探微的《阿难维摩图》、宋袁蒨的《维摩诘变相图》、梁张僧繇的《维摩诘像》。

顾恺之、陆探微、张僧繇号称"六朝三大家",张怀瓘评为:"象人之美,张得其肉,陆得其骨,顾得其神,……喻之书,则顾、陆比之钟(繇)、张(芝),僧繇比之逸少(王羲之),俱为古今之独绝。"(转引自《历代名画记》卷五)由三家可以窥见当时画坛的一般风气,维摩诘是怎样地成为六朝士大夫绘画创作的中心人物。

那么,维摩诘又是怎样的一位人物呢?他为什么能赢得士大夫们如此的青睐呢?在这一绘画史的表象下面,究竟又掩蔽着一种怎样的信仰心理和审美心理呢?……这一切,都得从"魏晋风度"说起。

二

具有伟大创造力的人往往能够超越他的时代清晰地洞察人生的精义和本质，这是常人所做不到的。这种洞察是那样地深刻透彻、精确无误，以致后来发生的事件无不以各种具体的方式证实了这种洞察的正确性。一般人把握人生的本质较迟，所以就推崇具有伟大创造力的人是先哲、圣人。大多数人对一个时代的生活的特殊脉搏，只是在当它开始失去其强度时，当它开始冷落时，当它的一切都将成为过去时才注意到它，这的确是一个悲剧。当然，更多的人则是终生执迷不悟，那就连悲剧的角色也不配充当了。

约略与佛教的创立同时，我国春秋时代，道家的老子就提出了"弱者道之用"（《老子》四十章）的价值取向，而儒家的孟轲也主张"穷则独善其身，达则兼济天下"（《孟子·尽心》）的人生哲学。但直到汉代，司马谈所说的"六家"中除老庄的道家一派外，作为知识阶层的士（这里的"士"同后世文人士大夫的外延、内涵不尽相同，但又有联系）的基本处世态度还是直面人生，参与、介入社会的"兼济天下"。从孔子的"克己复礼"，墨翟的"摩顶放踵"，到苏秦的游说六国，无不如此。汉武帝以后，"罢黜百家，独尊儒术"，于是逞强使气、一往无前地进取、开拓、崇尚功业，更成为时代的风气。霍去病的"匈奴未灭，何以家为"，班超的"投笔从戎，以取封侯"，扬雄的"雕虫小技，壮夫不为"，如此等等，不一而足。

但自魏晋封建（按，中国历史的封建制起于何时，史学界有不同看法，本书取魏晋封建说），随着礼教的崩解，进入一个突破数百年统治意识、重建价值观念和道德标准的解放历程。而"魏晋风度"作为这一时期大批门阀士族、发展到包括后世更广泛的文人士大夫阶层所信仰的一种新的生活理想和行为模式，彻底否定、割裂、扬弃了汉人对于儒学、功业等外在品行节操的追求，而是执着于人的内在精神性和潜在的无限可能性，张扬人

的格调、才情、气质、风韵、心绪、意兴的清高脱俗和潇洒不群。

诚如宗白华先生的评语,"这是中国人生活史里点缀着最多的悲剧,富于命运的罗曼史的一个时期","这是强烈、矛盾、热情、浓于生命彩色的一个时代"。天灾、人祸、疾病、战乱,人命危浅,朝不虑夕。成千上万的庶民百姓化为枯骨,一代一代的帝王将相沦为囚犯,孔融、何晏、嵇康、陆机、张华、潘岳、郭象、刘琨、谢灵运、范晔……一批一批的诗文名士被杀戮而死。人生的价值何在?个体生命的价值又何在?这是每一个思想敏锐的士大夫所不能回避的严峻问题。

> 对酒当歌,人生几何?譬如朝露,去日苦多。(曹操)
>
> 人生处一世,去若朝露晞;……自顾非金石,咄唶令人悲。(曹植)
>
> 人生若尘露,天道邈悠悠;……孔圣临长川,惜逝忽若浮。(阮籍)
>
> 天道信崇替,人生安得长;慷慨惟平生,俯仰独悲伤。(陆机)
>
> 死生亦大矣,岂不痛哉。固知一死生为虚诞,齐彭殇为妄作……悲夫!(王羲之)
>
> 悲晨曦之易夕,感人生之长勤,同一尽于百年,何欢寡而愁殷。(陶潜)

对生死存亡的哀叹,对人生短促的忧患,成为魏晋六朝的典型音调,这是一种多么深沉、感慨的时代之音!

对死的忧患并不是怕死,相反却表现为对死的从容、坦然、无畏。

> 嵇中散(即嵇康)临刑东市,神气不变,索琴弹之,奏《广陵散》。曲终,曰:"袁孝尼尝请学此散,吾靳固不与,《广陵散》于今绝矣!"(《世说新语·雅量》)
>
> 孔融被收,中外惶怖。时融儿大者九岁,小者八岁,二儿故琢钉

戏,了无遽容。融谓使者曰:"冀罪止于身,二儿可得全不?"儿徐进曰:"大人岂见覆巢之下,复有完卵乎?"寻亦收至。(《世说新语·言语》)

嵇康的"雅量",令人想起苏格拉底的品格。据说这位古希腊的哲人在临刑前一直保持沉默,直到最后一刻才开口说:"噢,克利多,我尚欠阿弘克利匹亚斯一只公鸡!"这种无畏的精神和胆魄,说明当时的士大夫们面对死亡是何等地习以为常、处之坦然!而且,这种伟大的精神竟及于稚子!这从反面证明,对死的忧患本质上是渲染了对生的执着和眷恋。

昼短苦夜长,何不秉烛游;为乐当及时,何能待来兹?(《古诗十九首·生年不满百》)

服食求神仙,多为药所误;不如饮美酒,被服纨与素。(《古诗十九首·驱车上东门》)

刘伶病酒,渴甚,从妇求酒,妇捐酒毁器,涕泣谏曰:"君饮太过,非摄生之道,必宜断之!"伶曰:"甚善,我不能自禁,唯当祝鬼神,自誓断之耳!便可具酒肉。"妇曰:"敬闻命。"供酒肉于神前,请伶祝誓。伶跪而祝曰:"天生刘伶,以酒为命,一饮一斛,五斗解酲,妇人之言,慎不可听。"便引酒进肉,隗然已醉矣。

诸阮皆能饮酒,仲容至宗人间共集,不复用常杯斟酌,以大瓮盛酒,围坐,相向大酌。时有群猪来饮,直接去上,便共饮之。

张季鹰纵任不拘,时人号为江东步兵。或谓之曰:"卿乃可纵适一时,独不为身后名邪?"答曰:"使我有身后名,不如即时一杯酒!"

毕茂世云:"一手持蟹螯,一手持酒杯,拍浮酒池中,便足了一生。"(以上均引自《世说新语·任诞》)

在这种放浪形骸、及时行乐的物质享受的追求中,涵容了对于旧礼教、旧观念的公然否定;与群猪共饮,非臻天人境界者莫为!

阮籍说:"礼岂为我设也!""至为礼法之士所绳,疾之如仇"(嵇康《与

山巨源绝交书》)。嵇康则鼓吹"越名教而任自然"(《释私论》),"非汤武而薄周孔"(《与山巨源绝交书》),终于不容于名教。对旧礼教的否定,使人的内在精神的社会氛围和深层心理跌入迷惘的旋涡之中,放荡任诞,混乱荒唐,世界的秩序全被颠倒过来。干宝《晋纪总论》以卫道的口吻指责说:"风俗淫僻,耻尚失所,学者以老庄为宗,而黜《六经》;谈者以虚薄为辩,而贱名检;行身者以放浊为通,而狭节信。"又说:"观阮籍之行,而觉礼教崩弛之由。"干宝的指责当然是没有道理的。因为这种思想的混乱是与社会的混乱相般配的,徘徊、彷徨是思想裂变过程中不可避免的一种心理态势。18世纪德国著名浪漫派诗人、短命的天才诺瓦利斯说过:

> 哲学原就是怀着一种乡愁的冲动到处寻找家园。

我想,这又何尝不可移用来诠释六朝士大夫的处世动机呢?《世说新语》载:"阮籍时率意独驾,不由路径,车迹所穷,辄痛哭而返。"又载:"张季鹰辟齐王东曹掾,在洛见秋风起,因思吴中菰菜羹、鲈鱼脍,曰:'人生贵得适意尔,何能羁宦数千里以要名爵!'遂命驾便归。"陶渊明"岂能为五斗米折腰向乡里小儿"而高唱"归去来兮"。宗炳则画山水于四壁,说是:"老病俱至,名山恐难遍游,唯当澄怀观道,卧以游之。"(《历代名画记》)……这一切,无不表现为对精神还乡的迫切而焦灼、对宇宙人生的至深而无名的哀感,这种哀感是何等地沉痛,何等地凄婉,又是何等地动人!李泽厚在《美的历程》中把"魏晋风度"称为"人的觉醒"。"实迷途其未远,觉今是而昨非"(陶潜)——诚然,这是一种"觉醒",但同时也是一种迷惘;更确切地说,这是一种自觉的迷惘。它否定了旧的,却没有找到新的。"魏晋风度"与其说是"建立了"一种新的价值观念,毋宁说是"探寻着"一种新的价值观念;与其说是一个"体系",毋宁说是一个"过程"。因为,作为士大夫们寄身之所的"竹林"也好,"桃源"亦罢,其实都不可能超然于世外,而只能存在于心灵的流变之中。

有学者认为:"艺术家成就的大小,归根到底取决于他手里拿着的艺术之网,能否巧妙地捕捉住任何不能穿透它的罅隙漏过的猎物。"但比之艺术之网,人世遭际的关系网无疑有着更强大、更可怕的决定性力量。这张网网罗了世界上所有的人,冥冥之中支配着各各不同的艺术家的命运。细数古今中外艺术史上光焰万丈的大师宗匠,便不乏人际关系网中的失落者。他们用自己的心智织成的艺术之网为社会、为人类捕捉了不朽之美,却为当时的社交关系网无情地拒斥了。这实在是令人扼腕的。特别在封建社会的旧中国,对于怀正志道、洁己清操的士大夫,这种失落感更凝缩为一种深刻的矛盾心理,一方面担忧陷入这张肮脏龌龊的网中,窒息自己的人格甚至生命,"常恐入网罗,忧祸一旦并"(何晏)、"坎壈趣世务,常恐婴网罗"(嵇康);另一方面又幽愤于难以进入这张网中施展自己"修齐治平"的才干,"感士不遇赋"(陶渊)、"行路难"(鲍照)、"功业未及建,夕阳忽西流;时哉不我与,去乎若云浮"(刘琨)……两难的社会存在注定了存在于其中的"人的觉醒"必然笼罩着一层迷惘的阴影。于是,出于探求形而上的玄理的动机,崇尚老庄、手执麈尾的清淡、辩难,作为魏晋风度的极致,成为士大夫们思想矛盾深化和人生境界净化的一个重要表征。它不是无聊的空谈闲扯,而是具有深邃的文化史的内涵,是一种精神的升华;它的最高目标或终极真理,是"论天人之际""求理中之谈"而"不辨其理之所在"(《世说新语》)。

忧患死、执着生,否定旧、探寻新,全都在思辨的心理背景上展开——这便是动态的魏晋风度。顾恺之便是这样一位具有玄思头脑的画家。因其素性率真、通脱,好矜夸、工谐谑,所以"俗传恺之有三绝:才绝、画绝、痴绝"(《晋书》本传)。《世说新语》中,记载了他这方面大量的轶事佳话。魏晋风度,不愧是"中国政治上最混乱、社会上最苦痛的时代",士大夫们用真性情、真血性浇灌的"极自由、极解放,最富于智慧、最浓于热情"(宗白华)的精神之花!这朵美丽而惨淡的精神之花,正是笼罩了六朝士大夫绘

画的美学理想的光环。

三

在魏晋南北朝翻译出的几千部佛教经典中,得到广泛流布的事实上只有极少数几部,其中最受士大夫欢迎的一部便是《维摩诘经》。这部经文早在三国时便已译成汉文,到魏晋南北朝时更有多种不同的译本,又名《净名经》或《无垢称经》。"维"即"无","净"为"无垢"的同义词,"名"为"称"的同义词。经文的主人公维摩诘是释迦牟尼佛在世时,居住在毗耶离城的一位居士,自妙喜国化生而来,委身在俗,宣扬一种"无缚无解,无乐无不乐"的大乘佛法。在《维摩诘经》中有这样几段描写:

> 尔时毗耶离大城中有长者名维摩诘,……资财无量,摄诸贫民;奉戒清净,摄诸毁禁;以忍调行,摄诸恚怒;以大精进,摄诸懈怠;一心禅寂,摄诸乱意;以决定慧,摄诸无智。
>
> 虽为白衣,奉行沙门清净律行;虽处居家,不著三界;示有妻子,常修梵行;现有眷属,常乐远离,虽服宝饰,而以相好严身;虽复饮食,而以禅悦为味。
>
> 若至博弈戏处,辄以度人;受诸异道,不毁正信;虽明世典,常乐佛法;执持正法,摄诸长幼。一切治生谐偶,虽获俗利,不以喜悦。入治正法,救护一切;入讲论处,导以大乘;入诸学堂,诱开童蒙;入诸淫舍,示欲之过;入诸酒肆,能立其志。

这位维摩诘居士拥有广大的田园财产,娇美的妻子儿女,但又精通佛理的奥秘,能"深入微妙,出入智度无极";常常往来于君臣、宫女、庶人之间,吃喝嫖赌,博弈戏乐,却又保持着超脱尘俗的纯洁精神境界。他还有不可思议的神通和辩才无碍的学问,连佛也要让他三分,至于佛的弟子们的知识同他相比,只有感到自惭形秽。所以,当维摩诘假托生病,佛派他

的得力弟子前去问疾,弟子们竟一个个推托,"不堪问疾",最后派"大智第一"的文殊师利菩萨前往——今天我们所看到的关于维摩诘的壁画,大部分便是描绘维摩诘与文殊菩萨辩论佛法的情景。《维摩诘经》记载当时的情况说:

> 文殊师利问维摩诘云:"何者是菩萨入不二法门?"时维摩诘默然无言。文殊师利叹曰:"是真入不二法门也!"

"尽意莫若象,尽象莫若言",但"言者所以明象,得象忘言;象者所以存意,得意忘象"(王弼《周易略例》)。"得意忘象",这是玄学的最高命题,也是思辨——思想交流的最高境界。维摩诘以"默然无言"而"真入不二法门",与这一境界若合符契。

显而易见,维摩诘的生活方式、思想境界和风度才情,同魏晋六朝士大夫的人生观是极为切近的。他受到士大夫们格外的"青眼",也就不足为怪了。

不同的文化层次总是表现为不同的信仰心态。六朝士大夫们所信仰的佛教与同时期的庶民佛教及贵族佛教,性质迥异。庶民佛教与贵族佛教虽则出于不同的动机,但两者有一个共通之处,这就是对于宗教的迷狂的偶像崇拜。"昙曜五窟"的摩崖大佛,既是"当今天子"的化身变相,又是庶民百姓心目中的"救世主"。"割肉贸鸽""舍身饲虎"等的形象说教,既是帝王对庶民的欺骗、愚弄,更便于他们的统治,又是作为庶民对因果报应的道德规范的信条。可是,士大夫们却不要偶像,而要任诞适意;不要忍饥受苦,而要饮美酒、被纨素;不要往生极乐世界的迷狂,而要怀疑现实、思辨人生的理性。嵇康以"七不堪、二甚不可"的理由与仕途相决绝,拉开了与"当今天子"的距离,足以代表当时整个士大夫群体的处世态度;而维摩诘则以在家的"居士"身份与释迦牟尼分庭抗礼。……这一切,联系到贵族——庶民佛教"当今天子即是如来"的宗教价值观,我们也不妨

说,士大夫的佛教是以"当今名士即是维摩"为理想的——而这一理想,与其说是一种宗教价值观,毋宁说是一种人生价值观和审美价值观。东晋孙绰作《道贤论》,以七个和尚和"竹林七贤"相比拟,这绝不是异想天开的"风马牛"。宋明帝《文章志》称谢安"纵心事外,疏略常节,每畜女妓,携持游肆也",这与维摩诘"入诸淫舍""入诸酒肆"的行径不是同出一辙?《世说新语》载孙安国与殷浩清谈析理,"往反精苦,客主无间,左右进食,冷而复暖者数四,彼我奋掷麈尾,悉脱落,满餐饭中,宾主遂至暮忘食",颇近似于文殊与维摩诘的辩难;"奋掷麈尾"的劲头,更可与"天女散花"相媲美。

不过,从本质上看,六朝士大夫们是并不信仰佛教的,他们所信仰的主要还是玄学。佛教——即使以维摩诘为理想人物的佛教,对他们来说也仅仅只是作为玄学谈助的补充、心理平衡的慰藉而已。所以,阮裕批评何充的礼佛勤笃,说是:"我图数千户郡,尚不能得,卿乃图作佛,不亦大乎?"王坦之则撰《沙门不得为高士论》,大略云:"高士必在于纵心调畅,沙门虽云俗外,反更束于教,非性情自得之谓。"(均见《世说新语》)当然,严格地说,玄学本身也并不构成为一种信仰;"一死生为虚诞,齐彭殇为妄作",老、庄并不能解答无常的人生之谜。质言之,玄学只是一种上下求索的思辨。

因此,从某种意义上说,并不是六朝士大夫选择了佛教,而是佛教选择了玄学以迎合、适应士大夫的心理需要。当时所盛行的佛教"般若"学说,实际上正是建构在玄学理论基础之上,有意识地发展玄学的"本无"观点。如道安在《道地经序》中描述"般若"原理说:

> 其为象也,含弘静泊,绵绵若存。寂寥无言,辨之者几矣。恍忽无形,求矣茫乎其难测,圣人有以见,因华可以成实,睹末可以达本,乃为布不言之教,陈无辙之轨。
>
> 寄息,故有六阶之差;寓骸,故是四级之别。阶差者,损之又损

之,以至于无为;级别者,忘之又忘之,以至于无欲也。

这完全是生搬硬套老庄、玄学的术语、概念和范畴。

西晋丧乱,晋室南迁,部分佛教僧侣也随之南渡。《世说新语》载支愍度欲过江,与同行的一个和尚商议说:"用旧义在江东,恐不办得食。"于是两人共立"心无义"。所谓"心无义",就是玄学家们所说的"空无"观。后来慧远在庐山讲学,便是用老庄的一套吸引了大批士大夫信徒,其中包括大画家宗炳。

在六朝谈玄的僧徒中,支遁是最负盛名的一个。他既注《庄子·逍遥游》,又作《逍遥论》,宣扬一种"圣人乘天正而高兴,游无穷于放浪,物物而不物于物,则遥然不我得;玄惑不为,不疾而速,则泊然靡不适"的天真放荡、来去无拘的人生哲学,论者以为于向秀、郭象之外,能卓然独标新理。他又养马,又养鹤,并结交了许多门阀士族的士大夫朋友,僧俗经常在一起析理辩难:

> 有北来道人好才理,与林公(即支遁)相遇于瓦官寺,讲《小品》。于时竺法深、孙兴公悉共听。此道人语,屡设疑难;林公辩答清析,辞气俱爽。

> 支道林造《即色论》,论成,示王中郎。中郎都无言。支曰:"默而识之乎?"王曰:"既无文殊,谁能见赏?"

> 支道林、许、谢、盛德,共集王家。谢顾谓诸人:"今日可谓彦会,既时不可留,此集固亦难常,当共言咏,以写其怀。"许便问:"有《庄子》不?"正得《渔父》一篇。谢看题,便使四座通,支道林先通作七百许语,叙致精丽,才藻奇拔,众咸称善。

这位和尚,不是颇有一点维摩诘的辩才和名士的风度吗?佛教与玄学,僧侣与名士,就这样在思辨的文化心理背景下,彼此打成了一片。而这,也正是六朝士大夫绘画的美学理想。六朝士夫绘画的题材选择,除维摩诘

外,所作兴的便是前朝当代超然世外、不求闻达、长于玄思的名贤高士。兹据《历代名画记》罗列于次:

嵇康——《巢由图》。

顾恺之——《桓温像》《桓玄像》《苏门先生像》《中朝名士图》《谢安像》《招隐图》《王安期像》《阮修像》《阮咸像》《古贤荣启期夫子》《裴楷像》《谢鲲像》《嵇康诗意图》。

史道硕——《古贤图》《七贤图》《酒德颂图》《琴赋图》《嵇中散诗图》。

夏侯瞻——《高士图》。

戴逵——《孙绰高士像》《濠梁图》《尚子平白画》《嵇阮像》《嵇阮十九首诗图》《渔父图》《吴中溪山邑居图》。

陆探微——《竹林像》《宋元微像》《羊玄宝像》《王粹像》《王嗣像》《阮田夫像》《孙高丽像》《沈庆之像》《顾庆之像》《柳元景像》《王道隆像》《王翼之像》《王莹像》《钟期图》《荣启期孔颜图》《殷洪像》《任侯伯像》《孙夐著高丽衣图》《刘硕钱灵度像》《徐爱周饰之像》《谢超宗像》《王献之板像》《施修林摇锡像》《江智渊刘季之像》。

陆绥——《王晏萧寅像》。

陆弘肃——《泰始名臣图》《张兴像》《王翼之像》《勋贤像》。

宗炳——《嵇中散白画》《颍川先贤图》。

袁倩——《张畅等像》《正声妓图》《吴楚夜踏歌图》《豫章王宴宾图》。

史艺——《屈原渔父图》《王羲之像》《孙绰像》。

顾景秀——《谢琨兄弟四人像》《王献之竹图》《王谢诸贤图》《陆机诗图》。

谢赫——《安期先生图》。

毛惠远——《中朝名士图》《七贤图》。

……

四

　　上文所提到的各家所画维摩诘像和高士图，都已荡然无存；但可资参考的实物还是不少的。以维摩诘像而论，在同时北朝的一些石窟中便不难见到。如大同云冈石窟第1、6等窟门拱的内壁，都饰有文殊、维摩诘辩难的雕刻，维摩诘峨冠博带，手摇麈尾，怡然自得地娓娓而谈。至于隋唐两代的敦煌莫高窟中，《维摩诘经变》的壁画更多达数十壁，而且每一壁都铺陈典丽，描写生动，如第103窟的维摩诘像，须眉奋张，目光如炬，正口若悬河地发挥着自己的"辩才无碍"。宋代李公麟的卷轴画《维摩演教图》（现藏故宫博物院）或《维摩天女图》（现藏日本），所呈示在我们面前的又别是一种境界，画家笔下的维摩诘形容静穆，渊然而深。这三个时期维摩诘像的不同特点暂不讨论，这里需要指出的是它们之间的共性，即维摩诘的形象塑造全都是作潇洒清澹的汉族士大夫的作束。把维摩诘形象塑造的这一特征，同江苏省几所南朝墓葬中出土的《竹林七贤与荣启期》画像砖的人物造型联系起来分析，翠竹林中，银杏树下，怡然弹琴的嵇康，萧散长啸的阮籍，挽袖饮酒的山涛，手挥如意的王戎，闭目沉思的向秀，醉态酩酊的刘伶，持拨奏阮的阮咸，再加上春秋高士荣启期，一个个冠带狼藉，形神憔悴，风流任诞，雍容调畅，不能不令我们感到虽出意料之外但又在情理之中的惊诧：佛国的居士与世俗的名士，竟是如此地神即貌合！曾亲眼看到过顾恺之《维摩诘像》的张彦远，评论说："顾生首创维摩诘像，有清羸示病之容，隐几忘言之状。"这一评语，不是同样适用于评论《竹林七贤与荣启期》画像砖吗？

　　维摩诘像之外，在六朝士夫绘画的佛教题材中，张僧繇所画的《醉僧图》也是一件饶有意味的作品。据宋郭若虚《图画见闻志》卷五，这件作品曾引起过唐代道教徒的误会，用作攻击佛教的借口，致使无知的佛教徒们发狠心"聚镪数十万，求（阎）立本作《醉道图》"进行反击。唐代大书法家

怀素有诗云:"人人送酒不曾沽,终日松间系一壶;草书欲成狂便发,真堪画入醉僧图!"怀素的理解是对的。其实,《醉僧图》不过是六朝名士披着佛教外衣的自我写照而已。正如前文反复提到的,魏晋风度、玄思,都同酒有着极其密切的因缘关系。王恭致有"名士不必须奇才,但使常得痛饮酒"之论;一饮酒"三日不醒""昏醉六十日"的名士,在魏晋六朝,比比皆是。

我在《文人画的审美境界》(载《新美术》1986 年第 3 期)一文中说过:魏晋绘画是针对汉代绘画的一个"断层"。"断层",在佛教中称为"劫"(kalpa),意指宇宙的周期性膨胀和收缩,或创造的终结和开始之间不可想象的时间间隔。

从美意识的层面,这一断层具体表现为:汉画旨在弘扬"修身、齐家、治国、平天下"(《大学》)的儒家精神;而魏晋绘画重在对个体存在价值的玄思。《周公负成王图》《云台二十八将图》、武梁祠的帝王、圣贤、侠客、烈女石刻,和林格尔墓从"举孝廉时"到"宁城护乌桓校尉"反映墓主人一生行状功业的煊赫壁画……同《竹林七贤与荣启期》的意趣,何啻霄壤!王充《论衡》称:"宣帝之时,画图汉列士,或不在于画上者,子孙耻之。何则?父祖不贤,故不画图也。"这是汉人对于绘画需要的社会审美心理。宗炳《画山水序》则云:"余复何为哉?畅神而已。神之所畅,孰有先焉?"这是六朝士夫对于绘画欣赏的个体美学理想。

内涵的断层,导致相应的外形式的裂变。汉画重在古拙,脱略形迹的描绘中,郁勃着一股开张飞动的气势;魏晋六朝绘画则讲究精致,"传神"的理性外化为对细节真实的追求。汉代绘画,撇开粗糙的画像石、画像砖不论,即从用毛颖绘制的墓室壁画来看,草草率笔,漫不经心,脱略形迹,有时甚至连五官也不画出来,但整体效果雄深雅健,不可遏止——这是一种健力之美。而六朝士夫绘画,则如顾恺之的画论所说:

> 写自颈以上,宁迟而不隽,不使远而有失。

> 若长短、刚软、深浅、广狭与点睛之节,上下、大小、浓薄有一毫小失,则神气与之俱变矣。(转引自《历代名画记》)

这里所说的,当然是指玄思者的"神气";对置身于汉画仪仗队里的马夫,显然大可不必如此讲究。所以,《世说新语》记顾恺之画名士的肖像,"或数年不点目睛,人问其故,顾曰:'四体妍蚩,本无关于妙处,传神写照,正在阿堵中。'"请注意,注重点睛传神的,不只是顾恺之一人,而是涵盖了六朝士夫绘画的一个风气。据《历代名画记》的记载,西晋的卫协画人物"不敢点眼睛";张僧繇画金陵安乐寺四白龙,也"不点眼睛"。这种严肃精谨的作风,是从卫协开始的。谢赫《古今画品》以为"古画皆略,至协始精"。谢氏所看到的"古画"应该正是指拙略的汉画,这与我们今天所看到的遗物相符。顾恺之是卫协的衣钵传人,他继承、发扬了卫协精细的画品,并把它推广、贯穿于整个六朝画坛。当时后世的画史著述,评论六朝士夫绘画,多用"深体精微""笔精谨细""特尽微妙""体运精研""毫厘不失""用意绵密""画体简细""雅性精密"之类的措词状语。"六朝三大家"中,顾恺之与嗣后的陆探微的画体并格外被尊为"运思精深""笔迹周密""不可见其盻际"的"密体";至于张僧繇虽被归于"疏体",但其"笔才一二,像已应焉,离披点画,时见缺落,此虽笔不周而意周也"(《历代名画记》)。"意周"就是意密,所以,所谓"疏体"本质上还是一种"密体"。前文提到,六朝士夫绘画的美学理想是魏晋风度的思辨精神,而"运思精深"或"意周"的"密体"作为这一美学理想的形式载体,所体现的正是这样一种思辨之美。正因为如此,六朝士夫绘画的精密不同于一般意义上的精密。它是"迹简意澹而雅正"的精密,而不是"细密精致而臻丽"或"焕烂而求备""错乱而无旨"的精密(《历代名画记》)。它不是炫耀人们的眼目,而是启迪观者的玄思。顾恺之所画《维摩诘像》"有清羸示病之容,隐几忘言之状",正说明六朝"密体"画所传达的是一种渊然而深的理性思辨的美意识闪光。

比之"密体",把握六朝士夫绘画思辨美内涵的更确切的用语,我以为是《历代名画记》卷六所引张怀瓘在《画断》中对陆探微所作的评语:

> 陆公参灵酌妙,动与神会,笔迹劲利,如锥刀焉,秀骨清像,似觉生动,令人懔懔若对神明,虽妙极象中,而思不融乎墨外,

"妙极象中,而思不融乎墨外",这不正是"得意忘象"的思辨境界吗?我不同意"秀骨清像"是"病态美"的观点,"秀骨清像"是思辨美的极致,它是"清羸示病之容,隐几忘言之状"的同义词,揭示了魏晋名士全人格的内部世界和外部世界。《世说新语》载:

> 庾公造周伯仁,伯仁曰:"君何所欣说而忽肥?"庾曰:"君复何所忧惨而忽瘦?"伯仁曰:"吾无所忧,直是清虚日来,滓秽日去耳。"

形容清癯,是由于"清虚日来,滓秽日去"的智慧精进、潇洒脱俗,这是长于清谈析理的魏晋名士所应有的风度仪范,因为它是衡量思辨的精神境界的尺度。在《世说新语》中,诸如"清通简畅""清蔚简令""清易令达""灼然清便""清通简秀"之类的妙辞隽语,既是形容名士们超迈的精神、思想、学问、谈吐,更是品藻他们虚旷的形神、骨相、容貌、态度。例如:

> 人有叹王恭形茂者,曰:"濯濯如春月柳。"
>
> 嵇康身长七尺八寸,风姿特秀,见者叹曰:"萧萧肃肃,爽朗清举。"或云:"萧萧如松下风,高而徐引。"山公曰:"嵇叔夜之为人也,岩岩如孤松之独立,其醉也,傀俄若玉山之将崩!"

这不是"秀骨清像"又是什么呢?

思辨的特点,在于洞察幽微的敏锐,迅捷地捕捉思想的电光石火,施展维摩诘式的"辩才无碍"。因此,作为思辨美的典型的"秀骨清像",在艺术表现上认定"若长短、刚软、深浅、广狭与点睛之节,上下、大小、酞薄有一毫小失,则神气与之俱变",而决不肯放过"传神阿堵""颊上三毫"之类

些微的细节,也就不难理解了。如果说汉画的健力之美是一种动的美、外拓的美,那么六朝绘画的思辨之美则是一种静的美、内涵的美。

探讨六朝绘画的美学理想,绝不可绕过谢赫的"六法"论。"六法"的精髓在于前两法:"气韵生动"和"骨法用笔"。对"六法"真切含义的理解,历来众说纷纭,本书无暇梳理这一段公案。这里只想指出两点:一是后世文人画家对"六法"的阐释,所反映的主要是他们时代的美学理想;二是谢赫的"六法"作为六朝士夫绘画美学理想的一个总结,实质上还是围绕着"思辨美"而展开的——简言之,"气韵生动"是指思辨者的风神;"骨法用笔"是指思辨者的骨相,它们合成为"秀骨清像"的表里,"令人懔懔若对神明"。谢赫的《古今画品》将陆探微置于第一品第一人,并说:"穷理尽性,事绝言象,包前孕后,古今独立,非复激扬,所能称赞,但价重之极乎上,上品之外,无他寄言,故屈标第一等。"这十足是玄学家的语气。

确实,在某种意义上,六朝士夫绘画只是玄学的一种表达形式。以造型艺术的形象来摄写对玄奥深秘的人生哲理的思辨精神,这是颇合于"因象尽意"的玄理的,"六法备该"的陆探微在这方面堪称典范。问题在于,后世的研究者又是否能"得意忘象"地"穷理尽性,事绝言象",通过可视的表象直抉其不可穷尽的无限本体和玄思深意呢?

从现存作品来看,《竹林七贤与荣启期》画像砖中的人物造型以及线描构成,无不合于"秀骨清像"的美学标准。北朝石窟造像中,"秀骨清像"的作品更比比皆是。如敦煌莫高窟第288、432等窟和龙门石窟的古阳洞中,广额、小颐、秀颈、削肩、眉宇开朗、神情恬淡的佛陀、菩萨、飞天,无不染上了一层思辨美的清癯和俊秀气象。特别值得一提的是炳灵寺125龛的释迦、多宝佛并坐说法像,宽袍博袖,风神清超,清癯微笑的面容,翕张欲动的嘴唇,俨然是一幅《文殊、维摩诘辩难图》或《魏晋名士清谈析理图》。

众所周知,北朝早期的佛教美术受印度犍陀罗风格的影响较深,脸型圆胖,身躯伟大,"秀骨清像"的作品大都是出于中期的制作。这一时期虽

则南北分裂、教化迥异,但北方统治者均奉南朝文化为正统所在的学习典范,数百年间,南士入北,备受尊重而优礼有加,《北齐书·杜弼传》记齐主高欢所言:"江东……专事衣冠礼乐,中原士大夫望之,以为正朔所在。"塞北塑匠与江南名士在艺术作风和作品体貌上的同气连枝,也就不足为怪了。

关于中国文人画的上限究竟定于何时?学术界向有争议,迄无定论。有人以宋代的苏轼为嚆矢,有人以唐代的王维为鼻祖,更有人把它的源头一直推溯到魏晋六朝。如果不是从外在的笔墨形式,而是从内在的美意识、美学理想,那么,我更倾向于魏晋六朝说。因为,对个体人生问题的理性思辨,是贯穿了整个文人画史的一个永恒主题,而这一主题正是由魏晋六朝的士夫画家们率先提出来的。

紧接维摩诘与魏晋风度,包括宗炳"畅神"的画学思想,我们在这里不妨再开列一张名单:

唐代,王维,字摩诘。

宋代,苏轼《书摩诘蓝田烟雨》:"味摩诘之诗,诗中有画;观摩诘之画,画中有诗。"

元代,倪瓒《答张仲藻书》:"仆之所谓画者,不过逸笔草草,不求形似,聊以自娱耳。"

明代,董其昌《画禅室随笔》:"文人之画,自王右丞(维)始,其后董源、巨然、李成、范宽为嫡子,李龙眠、王晋卿、米南宫及虎儿皆从董、巨得来,直至元四大家黄子久、王叔明、倪元镇、吴仲圭皆其正传。吾朝文、沈则又远接衣钵。"

从这张名单,是否可以提供我们对文人画内涵精神的思辨契机呢?回头去看云冈第 6 窟那尊怡然而乐的维摩诘像,似乎正带着诗意的光辉向人的全身心发出微笑。

(1988 年)

05 第五讲
"六法"的本义和演义

中国画之有学科的标准,是由南齐谢赫在《古画品录》中提出的"六法"而确定的。迄今为止,对于"六法"的研究之投入,可以说在中国画理论研究中没有第二个课题可与之相提并论。但所有的研究都是着重于"六法"的思想、精神一面,而很少能深入地切入其技术形态的一面。诚然,中国画作为终身的修养课业,而不纯为技术之事,"六法"中包含了大量的思想、精神容量,是毫无疑义的。但撇开"六法"的技术含量,或者只是浅尝辄止地泛泛而谈"六法"的技术含量,使"六法"的研究停留在"虚"的空泛层面上,对于"六法"的研究显然是不全面的,对于中国绘画史和中国画传统的认识更是一个缺陷。

　　正是基于此,拟对"六法"在不同的时代、不同的画科、不同的绘画观念下,每一条具体内容的不同加以具体的分析,使"六法"对于中国画的意义,由笼统的关系显影为实在的关系,从而为真切地认识中国绘画史和中国画的传统起到有益作用。

一、晋唐人物画风和"六法"

　　南齐谢赫所提出的"六法"论,在中国传统绘画的发展史上划出了一个最为重要的时代。在此之前,绘画作为礼教政治的宣传工具,它并没有专属于自己的标准,而与文学等一样,都是依据了礼教的标准来规范自己的行为的。正如张彦远在《历代名画记》中所说:"夫画者,成教化,助人

伦,穷神变,测幽微,与六籍同功……"并引陆机语云:"丹青者,比雅颂之述作,美大业之馨香。"反映在汉代之前的作品中,粗略的图画形象,遗毛而取貌,古拙而有气势,往往需要配合文字的榜题说明才能准确地表达一定的意图,当时称之为"左图右史"。

逮至魏晋以降,礼教的崩溃导致人的觉醒和文的自觉,礼教标准逐渐被艺术标准所取代,中国绘画不只是礼教的工具,更要以艺术的独立身份"尽美"地来为"尽善"服务,终于迈开了由不独立走向独立的第一步。作为绘画自身的标准,即精密的造型原则,也逐渐开始受到重视。

东晋顾恺之评价他的老师卫协的《毛诗北风图》时说:"美丽之形,尺寸之制,阴阳之数,纤妙之迹,世所并贵。"顾恺之进而从卫协那里受到启发,他继承了"巧密于情思……伟而有情势"的精细造型方法,并与自己"以形写神"的绘画主张结合起来,做到谨毛而不失貌,以毛来体现貌。从这个时候起,中国画的造型技术可以说完全摆脱了三代、秦汉的粗略,真正走上了精准化的道路,一整套有关人物画的理论总结和形式规范随之应运而生。这就是谢赫在《古画品录》中开宗明义提出的六条标准:

> 六法者何?一气韵生动是也,二骨法用笔是也,三应物象形是也,四随类赋彩是也,五经营位置是也,六传移模写是也。

至此,绘画不再被动地遵循教化的需要和标准,而更要求画的本身具有高超的艺术水平。当绘画遵循了教化的标准,它还没有自身的标准,便不能完全独立地承担起宣扬教化的任务,因此需要"左图右史"的榜题文字来协助。当绘画有了并遵循了自身的标准,即使仍是配合教化的宣传,它也可以独立地承担这一任务,而摆脱了教化的羁绊,它更可以取得绘画之所以作为绘画的学科价值。

(一)以形写神、迁想妙得

谢赫曾认为"古画皆略,至协始精",也就是说,西晋卫协之前的画都

是"略"的。那么,这样的"略"体现在什么地方呢？我们可以从三个方面去理解：一是创作态度的率略；二是技法形式的粗略；三是形象塑造的简略。这些都是因为造型技巧的不成熟,转而从整体上只能追求古拙所造成的。谢赫所讲的"精",则表现为：一是创作态度的精工；二是技法形式的精细；三是形象塑造的精密。谢赫所说的"气韵生动"是针对人物画而言的,这和顾恺之提出的"传神写照""以形写神",正是声气相通。在顾恺之看来,要准确地传达所画对象的神气,首先是要真实地描绘出对象的形象,如《论画》中所谓："写自颈以上,宁迟而不隽……若长短、刚软、深浅、广狭与点睛之节,上下、大小、浓薄有一毫小失,则神气与之俱变矣。"在这样的理论指导下,"应物象形"是左右着"气韵生动"这个结果的。就具体操作而言,顾恺之的"四体妍媸,无关妙处,传神写照,在阿堵间",谢赫的"点刷精研,意在切似",与战国《韩非子》中所提到的"犬马难,鬼魅易"和汉代《淮南子》中所提到的"谨毛而失貌"是正相对立的观点。之所以会有这样的对立,关键是由于造型能力的区别,这从汉晋的传世画迹比较中可以看得相当清楚。所以,我们可以明确,谢赫所认为的汉画的"略"和卫协之后绘画的"精",反映出作为造型艺术的绘画,在造型上由不成熟而趋向成熟。卫协之后的绘画能够在解决形似的前提下做到传神,这一点,相比于汉画是一个重大的进步。当然,这并不意味着造型成熟的艺术价值一概超过造型不成熟的艺术价值,更不意味着否定汉画的艺术价值。

在谢赫的"六法"之中,究竟是六条标准平起平坐,还是各有主次之分？如果有主次之分,又以何者为主、何者为次呢？细细分析,除第一条气韵生动外,其余五条都是技术指标。因气韵生动是画面完成之后给观者的感受,是不可操作的。当后五条技术标准都达到较高的水平之后,气韵自然也就随之生动了。所以,"以气韵为第一者,乃鉴赏家言,非作家法也"。在后五条标准之中,又以"应物象形"和"骨法用笔"两条最为重要。因为谢赫的"六法",主要是针对人物画(包括鞍马等动物题材)提出的。

人物画最紧要之处，在于神情的体现，而神必须寄托在形的基础之上，基本的体态形象不准确，人物的神情就无从表达。所以，"应物象形"是"六法"的核心所在。而形象的准确和传神，又是以经过斟酌的用笔来体现的。情思巧密的笔线，同时蕴涵着画家对对象深入观察后的理解。所以，"骨法用笔"又是所有达到"应物象形"手段中的最关键手段。概而言之，在"六法"的五个技术指标中，"应物象形"是核心的内容，是绘画之所以为造型艺术而区别于文学等艺术的大前提，其他四法都是为它服务的小前提。在其他四法中，又以"骨法用笔"为核心的手段，是绘画之所以为绘画而区别于雕塑等造型艺术的第一小前提。这样说，并不意味着"气韵生动"不重要。而是因为，"气韵生动"不只是针对绘画的标准，它还是针对文学、音乐的标准。而只有强调用"骨法用笔"等手段来"应物象形"，才能够保证"气韵生动"能成为专门针对绘画的标准。

"应物象形"就是依据真实的对象来塑造艺术形象。晋唐时的"应物象形"可以分为如下两种情况：第一种情况，是具有固定的主题性创作，因此有着基本的图式，主要人物如圣贤、帝王、忠臣、高士、列女、道释的形象也基本是固定不变的。所以多数情况下，主体尤其是四体的大动作描绘是依据图式而来。而"应物"的方面则多体现在写自颈以上的局部不同上。如北魏司马金龙墓木板漆画中的"班婕妤辞辇"和顾恺之《女史箴图》中的"班婕有辞"一段，其中班婕妤义正词严的神态和汉成帝尴尬回顾的面容，直至画中人物围绕辇的安排，都没有太大的差别，所不同的是，《女史箴图》中的形象塑造更精工，画家在班婕妤和汉成帝的面容、作为次要人物的抬辇力士以及作为细节的辇旁帷障等处的造型处理，都花费过更大的心思，所以也就比司马金龙墓的漆画图式更真实生动、更传神。又如南京西善桥墓砖印壁画和晚唐孙位的《高逸图》，都是描绘竹林七贤这个题材，画中山涛、王戎、阮籍、刘伶的形象，两相对应，便可以发现，"抱膝""持如意""举杯"等动作是保持一致的，但无论头面手足还是衣冠打扮的描绘，都已经有了质的飞跃，

勾勒轮廓和傅染色彩的质量有了大幅度的提高。衣冠、酒杯、酒壶、如意的勾绘都因为有了线条穿插交叠而形成了空间感,面部、须发、衣纹的勾描由于不同轻重的用笔节奏而形成了不同的质感。这些细节,都是西善桥的图式中无法表现的,反映出造型手段的提高。

第二种情况,大场面的人物画创作中为了求取更多的变化,对于一些次要的人物,更从整体上参入了现实写生的成分。如盛唐时敦煌壁画中的菩萨形象,丰腴健美,意态温婉,头束唐代流行的高发髻,佩戴宫嫔喜欢的镯饰,身穿薄纱透体的罗裙和锦帔,秋波转盼给人一种亲切感,人性的描绘已超过神性的表现;又如唐代寺观壁画中的天女等形象,多是以唐代贵族妇女,特别是家伎等女性形象为模特儿的。韩干所画的宝应寺释梵天女,被认为是以当时贵族魏元忠家的歌伎小小为模特儿的。写生实践在晋唐人物画家中不乏其人,特别是大画家如张萱、周昉他们出入于贵胄之家,有很多机会观察贵妇人的形象和生活,因此所作也就格外生动鲜活。从现存作品来看,如天水摹张萱的《捣练游春图》和周昉的《簪花仕女图》,仕女面部的描绘,可以见到一股富贵人家特有的慵倦神态,包括女性所佩戴的饰物和所梳理的发型,如垂练髻、百合髻、坠马髻这些细节也能说明画中人的年龄和身份。高手大家的画作包含着如此之多的技术和信息,所以被尊为典范,他们的写生也被化为新的图式,供其他画家作参考,称为"张家样""吴家样""周家样"。

"应物象形",也就是以形写神、迁想妙得的形象塑造,以神似置于形似的基础上,以主观置于客观的基础上,是晋唐人物画保持活力的源泉。那么,这样的创作理念又靠什么手段来实现呢?在以人物画为大宗的时代,便是以线造型为绘画的创作手法。

(二)密体和疏体

远至古希腊的瓶画,即可说明人物画是最适合于用线描来以形写神

的。而自战国、汉魏到顾恺之一路而来所形成的线描法，更确定了传统人物画以线造型的特有技术手段。所谓"骨法用笔"，实际上正是指以笔线造型。在此基础上，后世画家进一步抓住了用笔这一关键，使配合造型的笔法线描得到了系统而全面的发展。通过运笔的提按、缓急、往复、轻重体现对象不同质感的技术被自觉和广泛地使用。张彦远清楚地看到了中国画在用笔这一环节上的新突破，在《历代名画记》中，他把这一新的、造型性更强的画体与线描法的成就相提并论："顾（恺之）、陆（探微）之神，不可见其盼际，所谓笔迹周密也；张（僧繇）、吴（道子）之妙，笔才一二，象已应焉，离披点画，时见缺落，此虽笔不周而意周也。若知画有疏密二体，方可议乎画。"然后，他又单独辟出一章《论顾陆张吴用笔》，把他认为最有先进典范意义的上述四位画家的笔法特点逐一评述，作为用笔的楷则，其中顾恺之、陆探微是密体画家，而张僧繇、吴道子是疏体画家。所谓"密体"和"疏体"，主要是指"骨法用笔"的两大线描风俗。但两者的共同之处，都是配合了"应物象形"的真实描绘。所不同的是，"密体"用于精密地描绘相对静止的人物形象，包括他的形和神，而"疏体"用于粗放地描绘相对动态的人物形象，包括他的形和神。但除了配合形象的描绘，此际的"骨法用笔"同时也开始考虑自身的生动性，就像讲究神并不意味着牺牲形，同理，讲究形象也并不意味着牺牲用笔。恰恰相反，只有用笔精妙生动了，形象才能更加精彩生动。陆探微的作品已无有传世，但从文献记载的"秀骨清像"可以想象到它的文静周密。而顾恺之的作品，从传世的摹本《洛神赋图》《列女仁智图》《女史箴图》和《历代名画记》中记载他画的维摩诘有"清羸示病之容，隐几忘言之状"，更使人感受到它的文静周密，是一种婉约纤秀的风格。而这，正是魏晋人心目中理想的人格精神。

张僧繇和吴道子笔迹的"时见缺落"，是指每一笔点曳斫拂之间要留出起落的空间，而非一笔连绵到底，这样势必会留出线条接榫处的不完全接合，而同时起笔、运笔、转笔、连笔、收笔的痕迹都有比较清楚的棱角，如

钩戟利剑森森然。应该说,这种笔法本来是运用于起稿的,疏落的起稿线经过上色等程序的修正使形象逐步精密,最后还需要用定稿线来最后明确之。但由于吴道子的天才,其疏落的起稿线本已十分精美,所以也就无须色彩、定稿线的修正,而直接被认作了"骨法用笔"的一种体裁。疏体画在表现大幅度动态的质感时相比密体画有着无可比拟的优越性,从唐代壁画的遗存情况,包括被认为是吴道子一路传派的《送子天王图》来看,人物面部、冠饰、器物、衣带都用方圆不同、粗细不一的线条画出,配合了刚、柔、精、粗等各种物象的特点,尤其是对于衣带的描绘,圆转流利,具有一种飘举的感觉,因此被称为"吴带当风"。"吴带当风"是画家对物象深入理解后使用了配合形象的用笔,同时也体现了画家作画时飞扬的神采。这种线描风格的出现,更与唐人意气风发的精神风貌密切相关。试把《历代名画记》中记载顾恺之所画的维摩诘形象与敦煌莫高窟第 103 窟唐代壁画中的维摩诘形象相比较,前者的力量蕴涵在隐几忘言的表情中,是内敛的;而后者的力量表现在须眉奋张的外形上,是外拓的。既然现实生活中的人物都是豪迈大度而不是婉约纤秀的,配合"应物象形"的形象塑造,"骨法用笔"当然也不适宜再使用"密体"的文静技法,而水到渠成地演变成了"疏体"的豪迈作风。

所以,相对汉画风格的"略",密体画和疏体画其实都属于"精"的范畴,它们的用笔都精妙地配合着形象塑造而并不超越它。拿汉画的线条和疏体画的线条相比,两者有着相类似的地方,即都非常生动有力,充满了激情。但汉画线条的生动有力并不能准确地配合形象,这是技术能力还没有过关的缘故。而疏体画线条的生动有力,是生动地配合了形象进行的。《历代名画记》记载吴道子作画"弯弧挺刃,植柱勾梁,不假界笔直尺",甚至可以"数仞之画,或自臂起,或从足先……巨状诡怪,肤脉相连",神乎其技的线描造型能力,已经达到得心应手的高度,即使有"时见缺落"的情况出现,也是意到笔不到,而绝不是汉画的"迹不逮意"。如果拿密体

画的线条和疏体画的线条作比较,则密体画的线条较为含蓄娴静,如后人评价顾恺之的线描如"春云浮空,流水行地";而疏体画的线条较为开张而充满动势,如后人评价吴道子的线描是"笔所未到气已吞"。密体画的线条较为单纯,从头到底基本是一样粗细、一样快慢、一样轻重。而疏体画的线条较富变化,"磊落挥霍如莼菜条",是一种流畅而有顿挫的形状。归根到底,之所以会在晋唐画坛上出现疏密二体两种不同的"骨法用笔"风格,是因为"应物象形"造型能力的提高,以及"应物象形"所依据的现实生活中的对象和所要塑造的艺术形象,在这两个不同的时代具有不同的精神风貌和审美理想追求。

(三) 勾勒填彩

前面提到,"应物象形"就是依据生活真实来塑造艺术形象,"骨法用笔"是用线条来"应物象形",而"随类赋彩"便是用颜色来"应物象形"。在人物画中,用轮廓线构形是一种最基本的手段。然而,光有骨架是不够的,因为对象不只有轮廓,更有体面,所以还必须在笔线界定的范围内填上水墨或色彩,才能使形象达到"骨肉相济"的完整性。

那么,为什么要说"随类赋彩"呢?在魏晋以前的画工时代,当时作画的工人分为画工和缋工,由画工勾勒好线条,再由缋工涂饰色彩。所谓"绘事后素""画缋之事杂五色",这样的色彩概念,明显地带有分类的意味。大的分类,即根据人物衣服的颜色来区别他的身份。小的分类即根据男的或女的、文的或武的、高贵的或卑贱的,不同人物肌肤上不同的肉色加以区分。至于因为立体的关系、明暗的关系、环境色干涉的关系,引起衣服或肌肤这一部分的颜色较淡,那一部分的颜色较深,则不在考虑之中。因为从真实性来讲,只要是同一张脸,处在明处的肉色和处在暗处的肉色其实是一样深淡的,所以在赋彩的时候,统一用肉色平涂来表示。除了肌体的外露部分,注重"衣冠文明"的人物画更要为衣装上色。这时,不

同的对象同样可以根据大分类的不同来上相应的颜色,如红的衣服用一律的红色,绿的衣服用一律的绿色等。至于一件红衣服穿在一个人的身上,因日光照射和衣纹皱褶所造成的明暗变化,一律不作考虑。因为真实衣服的颜色是没有深浅变化的,而不是眼睛所见到的衣服穿在人身上所形成的较亮的红色或较暗的红色。

晋唐人物画的"随类赋彩"相较于西洋人物画,它并不是从色彩学的"关系"角度来写实,而是从最朴素的"分类"角度来写实。"随类赋彩"的一件红衣服,就像是刚从染坊里拿出来的一匹红布,是如此均匀的红。就布的真实性来讲,它作为工艺品,确实是各个部分一样红的,而不是穿在人身上,站在日光下,这里亮一点、那里暗一点的红色。有着如此的理念,就造成在施加色彩的时候,只要明确了对象色彩的分类,是红,还是绿,或是白,便可以直接使用平涂的办法。我们知道,汉代人物画中,很多颜色是不经过线描打稿就直接上的,有些时候是起界定动势、位置的作用,有些时候甚至直接就用色彩来涂抹出整个形体,然后再用浓墨点线提醒重要部位,所以对于色彩的写实性自然不作讲究。晋唐人物画的设色则更体现出对于形象的精密配合。尤其是唐代的人物画,被誉为"线描空实明快,色彩辉煌灿烂"。如唐代的绮罗仕女画,由线描廓出的一个个区域,代表着不同的着装、饰物。这些都是不同的分"类",需要用不同的颜色来再现。又如晋唐的佛教壁画,其璎珞遍体、五光十色的饰物和装束的色彩描绘,是更加令人目不暇接的复杂的分"类"。如果上色时没有清醒的头脑、严谨的态度,颜色分类上的"一毫小失",对于整体"应物象形"的效果,难免大打折扣。所以,晋唐人物画相比汉代人物画,就体面的色彩来说,分"类"更繁复了,技法更成熟了,对于形象的描绘来说,塑造更真实了,整体更灿烂了。张彦远曾评价上古之画(以顾恺之、陆探微为代表)为"雅正",中古之画(以展子虔、郑法士为代表)为"臻丽",近代之画为"焕烂而求备",正说明设色手段的一步步完备。不过,"随类赋彩"作为造型技巧进

步的一个技术性指标,它主要体现在对于形象不同部位颜色的分类方面而不是涂染颜色的技术方面。当时上色的技法称作"赋",通"敷",也就是平铺、直叙的意思,在画法中,即专指"平涂"而言。至于平涂色彩也有深淡的变化,那是因为任何人工都不可能做到染织那样平匀的缘故。无疑,相比"骨法用笔"需要配合形象形廓和精神变化的复杂性,这是一项较为简单的技术。所以,在当时的创作中,形象线描的勾勒,不同部位色彩的分类标记,都由高手名家承担,而具体的上色,则由水平较低的工匠或学徒完成。如《历代名画记》中记载多处吴道子的壁画由"工人布色",又记载王维"指挥工人布色"。这些都是由大师做好前期的"骨法用笔"和色彩"分类"工作再由工匠平涂的明证。这种色彩分类的标记可以标注在粉本小样上,也可以不在粉本上作标记,而由大师在一旁作具体的指点。

中国的绘画颜料分为水色和石色两个大系。水色是植物质颜料,石色是矿物质颜料。植物颜料广泛运用于绘画,是随着织染工艺的发达而渐渐兴起的,在晋唐的壁画里使用得还不多。而石色的厚涂重抹,容易产生鲜明的对比效果,给人辉煌灿烂的感觉。但石色在壁画上的运用,不可避免地会掩盖一些作为轮廓的骨线,影响到整体的风神,如吴道子的画迹就有过多处因"工人布色"而损伤的情况发生。这就需要用定稿线来解决问题。而在高手起稿后即离去,不可能作定稿线的情况下,担任涂色的工匠和学徒们,在处理地位比他们高的画工高手所留下的线描轮廓时,往往小心翼翼。他们有两种处理方法:一种是仍然厚涂重施,但是色彩涂到线描处就截然而止,呈现出刀切一般的分离状态,这种处理方法一直到大青绿山水画出现还有人采用,专门称之为"雕青嵌绿";还有一种方法是尽量化开色彩的浓度,简淡地轻拂丹青,以突出轮廓线骨法用笔的精妙,称为"吴装",在后世的山水画中也有使用,专门称之为"浅绛"。

由于厚重的石色在敷彩的过程中容易沦于刻板、拘谨甚至僵死,所以晋唐人物画里使用的最先进的设色法,是采用这样的操作工序:用较淡的

墨线或色线描绘出形象轮廓,这是第一步的工作,可以不十分严谨地讲究构形,勾线仅起到起稿的作用;然后进行第二步涂施色彩的工作,色彩的涂染既可以完成体面塑造,又可以起到对起稿线造型修正的作用;最后用较浓的墨线或色线,配合着充满生死刚正节奏感的笔法,将轮廓再描画一遍,它既不完全遵从起稿线,也不完全遵从色彩对造型的修正,而是在前两者的基础上使造型更加真实生动,称作定稿线。这三步程序加在一起,合称为勾勒填彩。在唐代的敦煌壁画中,晚唐孙位的《高逸图》中,便很好地体现了这种画法。定稿线随着起稿线作基本相沿而不重合的复勾,用笔灵活自如,笔意生动轻松,完全不见因小心翼翼地勾描设色所造成的拘谨和迟疑,真正做到了"骨肉停匀",也更好地达到了为对象"传神写照"的目的。

勾勒填彩是人物画发展到高峰时期的产物,晋唐人物画的兴盛也使勾勒填彩得以流行。从晋唐的绘画标准来看,分类平涂的"随类赋彩"虽是"骨法用笔"的辅助手段,但缺少了它,就不能为人物进行体面描绘,不能完整地"应物象形"。所以,只要人物画保持兴盛,"随类赋彩"就会在"六法"中占据显要的地位。至于多色叠染的"凹凸法",则仅被尝试性地运用于人物的肌肤和点缀的花卉中。

(四) 置阵布势和粉本授受

张彦远的《历代名画记》中记载有很多"白画"的例子,也就是不上色的画。"白画",又称为粉本,它是只用骨线不布色彩的白描画法,是创作之前的画稿或可以资佐创作的前代大师经典图式的小样。在这里,主要讨论的有两个问题:一是"白画"的创作,即打画稿,属于"经营位置"的范畴;二是"白画"的放样,即把粉本复制拷贝到正式的创作中去,属于"传移模写"的范畴。而"传移模写"同样有两种情况,除了把"白画"转移到正式的创作中,也包括把他人的优秀创作转移成为"白画"的粉本小样。

打画稿,即构图,是进入正式创作的第一个步骤。在晋唐人物画的构图上存在着这样两种情况:一是画家本人经过苦心经营,反复斟酌,最终由生活中提炼概括出一幅构图上的定稿;二是画家得到前辈名家的画稿或见到前辈画家的优秀创作品之后,在此基础上稍作改进,成为新的定稿。如前文所提到的,晋唐主题人物画的创作,从个体的造型到整体的构图,已经存在着很多基本固定的图式了,这是由长期以来的创作积累而来的。不像汉代以前,由于没有前人的图式可循,几乎每创作一个新题材都要作新的构图。当然,汉画中也有相对固定的构图,如伏羲女娲这样的对称题材,但大多数还是需要白手起家来进行构图的。在墓室或庙堂这样大规模的创作中,如此繁重的构图任务难免会造成工作上的压力,也导致了"经营位置"和"传移模写"的技术开始获得自觉的认识。逮至晋唐,基本的图式已经确立,也就是多数创作都有了共同的母题。如竹林七贤图、帝王图、列女图、经变画等许多经典性题材,是魏晋至唐代人物画家都避不开的创作主题。帝王图,文献记载有数十幅;佛教经变画,全部敦煌壁画中有西方净土变125壁,东方药师变64壁,弥勒净土变64壁;而高士图,有文献记载的更是不下100幅。不光是普通的画家,许多一等一的高手、大师级的人物也津津乐道于经典题材的描绘。如《历代名画记》中所载,有许多同时代画家甚至不同时代的画家都画同一母题。像《毛诗北风图》,先后有东汉的刘褒,晋朝的明帝、卫协、顾恺之画过;《小列女图》,先后有东汉的蔡邕,晋朝的明帝、荀勖、卫协、顾恺之画过;又如《维摩诘像》,先后有晋朝的顾恺之,南朝宋的陆探微、张墨和南朝梁的张僧繇画过。在这样的背景下,画家进行构图,自然有了更多的借鉴和参考,也使"经营位置"能得以精益求精。就西善桥墓砖印壁画和《高逸图》的比较,不唯在人物形象上有着大的改进,更在构图上有着大的改进。总之,晋唐的人物画创作,尤其是一批经典性的母题,作为第一步的总体构图和经营位置,在如何综合处理各个单个的"应物象形"之间的关系上,与分别处理单个的

"应物象形"一样,主要只是着眼于对前人图式的局部调整,而不是整个地重起炉灶。这一点,尤其可以从敦煌莫高窟壁画中看得非常清楚。如同为西方净土变,其大构图都是基本相同的,仅在细节的地方,如庭前歌舞伎乐、天空的飞天、散花等方面有所差异。

作为总体的"应物象形",构图无疑要牵涉到远近透视的问题。尽管当时针对非主流的山水画,已有人提出:

> 且夫昆仑山之大,瞳子之小,迫目以寸,则其形莫睹;迥以数里,则可围于寸眸。诚由去之稍阔,则见之弥小。今张绢素以远映,则昆阆之形,可围于方寸之内。竖画三寸,当千仞之高,横墨数尺,体百里之迥。是以观画图者,徒患类之不巧,不以制巧而累其似,此自然之势。

但这种科学的构图方法,在人物画中却没有被完全地采用。以《西方净土变相》为例,它的楼阁、花树,大体依照了近大远小的透视比例,但人物与楼阁花树的关系,以及人物之间的前后关系,却并不绝对讲究透视与比例,不仅人大于屋、人大于树,而且远方的人物往往大于近处的人物。然而,这样的构图,在一个有进深的空间中却并不给人不适的感觉,也不给人平面的感觉。究其原因,是因为这里的"应物象形",对于主次的认识更甚于对于前后远近的认识。前后远近的关系,是服从于主次关系的。在人物与屋树的关系中,人物为主,屋树为次,所以即使屋树大于人物,甚至屋树在前而人物在后,在实际的构图中还是表现为人物大于屋树的形象;在不同人物的关系中,佛为主,大菩萨为次,小菩萨更次,伎乐莲童尤次,所以,伎乐莲童在最前,小菩萨在次前,大菩萨在后,佛在更后,但实际出现的形象却是佛最伟大,大菩萨次伟大,小菩萨较小,伎乐莲童更小。前后的关系,只有在不涉及主次的情况下,才被允许发生作用。如同为伎乐,最远方的伎乐天便明显小于庭前的歌舞伎。

人物画的创作，着重于图式的传承，像经变画、帝王像、高士图，都有大致固定的形象和构图，这是它的特点，也决定了创作的"经营位置"和复制的"传移模写"是两个密不可分的技术准则。后世的画工，面对着前辈们辛勤经营、反复完善所留下来的画稿，有两项必须要进行的工作。第一步就是想办法把粉本完好地保存起来，这种纯粹复制的工作，相较于"应物象形""骨法用笔""随类赋彩""经营位置"的技术，意义自然要低一等。第二步是想办法把前代大师留下的规矩图式（如佛画的《佛教造像量度经》），尽可能多地利用到自己的现实创作中去。如此一来，"传移模写"的意义就进一步成为由前代"应物象形""经营位置"的成果来资佐现世"应物象形""经营位置"的创作，它也可以算作是带有"创作性"的技术指标了。况且，"传移模写"的意义还不止于此，它更包含了作者如何把传自前人或自己在粉本上苦心经营好的形象和位置"传移"到正式创作的媒材上去的过程。"传移模写"的技术，基本就是复制。一是在绢、纸上进行同样大小的复制，属于"模写"即拷贝的功夫；二是在画稿和壁画之间进行或放大或缩小的复制，属于"传移"即转移的功夫。

撇开借用他人的图式不论，作为创稿的"经营位置"分为三步：第一步是打草稿，反复修改后直到定稿；第二步是把定稿"模写"到另一张纸上去，使之成为"白画"即粉本；第三步便是把粉本"传移"放大到正式的创作媒材（如绢本或墙壁）上去。而即便借用他人的图式，"经营位置"也可分为两步：第一步把他人的图式略作修正，使之成为"白画"小样；第二步便是把小样"传移"放大到正式的创作媒材上去。当然，不论是"模写"还是"传移"，除了出于保存的目的，它们的要求都不会是和原本或粉本一模一样，那么如何在保证大体传承的基础上进行局部的创意呢？举例来说，描绘某些净土变的题材，敦煌画工会在壁上使用从中央打十字线来进行位置界定的方法。中央十字线的中心为主体坐佛，画面的其他部分均以此为中心进行展开，何处为七宝池，何处为地位较低的诸天菩萨，何处为乐

队,何处为飞天,各有参考依据。所以,只要保证了主体部分基本符合造像量度标准这个前提,对次要的部分不妨视构图需要随意增删。例如在墙面较小的情况下,不妨减少上下左右次要形象的数量,在墙面较大的情况下,又不妨增加上下左右次要形象的数量。于是,在主体"传移"的过程中亦可完成局部"经营"的匠心。再如《朝元仙仗图》和《八十七神仙图》,都是彩绘壁画的粉本小样,拿它们和山西永乐宫壁画的《朝元图》相比较,虽然主体上一样,都是护法神开道,大神居中,周围有天女、仙官、武将围绕。然而永乐宫壁画根据实际情况对群仙作了调整和安排,在两卷粉本小样中,群仙都是一层队列,自右向左地展开,而在永乐宫壁画中,则是上下四五层的集群排列。无疑,这是因为壁面的高度和长度比相对接近,所以不适宜用一层队列浩浩荡荡的展开方式,而更适合用铺天盖地的集群方式。这样,在"传移"过程中,便需要把小样中一行排列的队列分成若干段,在壁面上重新组合成上下排列的集群,使画面更为饱满。可见"传移模写"在人物画中的功用,就是让单个的"应物象形"和整体的"应物象形"能更顺利有效地实现,同时,也就为"骨法用笔""随类赋彩"的施展做了准备工作。

(五) 形神兼备、物我交融

晋唐时对于一幅优秀绘画作品的最高评判标准是"气韵生动"。而所谓"气韵生动",也就是通过笔线、色彩、位置的处理,使所描绘的艺术形象达到了形神兼备、物我交融,既不是脱略形迹,也不是刻板的再现,这就是"应物象形"的真正含义。而所描绘的形象之所以能达到形神兼备、物我交融,则是因为成功地调动运用了以"骨法用笔"为主,包括"随类赋彩""经营位置""传移模写"在内的造型技术来配合"应物象形"的结果。所以,在晋唐人物画的时代,"骨法用笔""随类赋彩""经营位置""传移模写",都是为"应物象形"服务的。这一来要求画家在观察对象时要有感悟

的能力,能够"迁想妙得""悟对通神";二来要求画家具有高超的造型技术,线描不仅要能准确地勾勒出形象的形,更要求具有生动的节奏,能准确传达出形象的神,赋彩要能够准确地分别出形象不同部位的"类",位置要能够准确地结构出多个形象的主次关系,传模要能够变通地把粉本、小样的形象、位置更完美地反映到正式的创作中去。否则的话,心目中感悟到的形神兼备、物我交融的艺术形象,便无法成为楮素上、墙面上可视的形神兼备、物我交融的艺术形象。举其实例,如苏轼评吴道子画,认为:"道子画人物如以灯取影,逆来顺往,旁见侧出,横斜平直,各相乘除,得自然之数,不差毫末。""细观手面分转侧,妙算毫厘得天契。"而董逌认为:"吴生之画如塑然,隆颊丰鼻,跌目陷脸,非谓引墨浓厚,面目自具,其势有不得不然者……旁见周视,盖四面可意会。其笔迹圆细如铜丝萦盘,朱粉厚薄,皆见骨高下,而肉起陷处。"包括杜甫《丹青引》对曹霸画马的评价:"斯须九重真龙出,一洗万古凡马空;玉花却在御榻上,榻上庭前屹相向。"无不是指通过"骨法用笔"等造型手段,塑造出了形神兼备、物我交融的艺术形象而言。舍此,便不可能达到"气韵生动"。

二、宋元山水、花鸟画风与"六法"

五代以降,政治衰退,教化式微,崇尚群体功利事业的精神不再,取而代之的是一股"郁郁乎文哉"的社会风尚。文化的地位得到提升,人文化、诗意化的生活态度弥漫一时。这导致了绘画的审美功能由"成教化、助人伦"转向了陶冶情操、愉悦性情。从此之后,人物画再没有取得晋唐时那样辉煌的成就,虽然有李公麟、梁楷、赵孟頫这样的大师还在进行着创作,但引领社会风潮的崇文抑武国策已经把主要的目光转向了"万趣融其神思",能够"畅神悦目"的山水画和花鸟画。从而,晋唐时主要针对人物画提出的六法论,在一个新的绘画史纪元里,便以其充分的变通性,去适应新题材的出现,在以形象塑造为核心的绘画性大前提下作出全面的改善。

(一) 外师造化、中得心源

由晋至唐,中国画的题材以人物为主,其"应物象形"有着时代的特色。因母题的确定,有经典图式可循,从形象到构图,都是大的基础不变而在小的细节上做出改动。即便是吴道子,他在创作一幅经变画时,释迦牟尼、菩萨、力士"三十二相,八十种好"的姿式和净土世界的格局基本也是不变的,而要变化,要把现实中"应物象形"的写生成果运用到画面中,只能在局部细节上做文章。至宋元时期,流行的山水和花鸟题材,其"应物象形"和晋唐人物画的标准是不同的。山水花鸟画的创作不能按照图式进行,每一张创作的完成,从形象到构图都有赖于写生,而大师写生的结果也不能作为固定的图式,就像范宽的《溪山行旅图》,不可能照着它的形象去图画数十张作为创作。这决定了宋元山水、花鸟画中,不写生就无法完成真正意义上的创作。所以,在山水、花鸟画的"应物象形"中,写生的要求相对于人物画来说是更高了。

山水画的写生观念,很早就见于文献记载,《历代名画记》所载张璪"外师造化,中得心源"的创作方法,更成为宋元画家奉为圭臬的不二法门,无上真言。而大规模的山水写生,大约始自五代。由于山川水景的气象万千,变幻多方,而且随时空的不同,呈现着千姿百态的样貌,决定了山水画家必须深入实地去观察,必须在真情实景中去体会。

> 嵩山多好溪,华山多好峰,衡山多好别岫,常山多好列岫,泰山特好主峰,天台、武夷、庐霍、雁荡、岷峨、巫峡、天坛、王屋、林庐、武当,皆天下名山巨镇,天地宝藏所出,仙圣窟宅所隐,奇崛神秀莫可穷其要妙。欲夺其造化,则莫神于好,莫精于勤,莫大于饱游饫看,历历罗列于胸中,而目不见绢素,手不知笔墨,磊磊落落,杳杳漠漠,莫非吾画……今执笔者所养之不扩充,所览之不淳熟,所经之不众多,所取

之不精粹,而得纸拂壁,水墨遽下,不知何以掇景于烟霞之表,发兴于溪山之颠哉!(郭熙《林泉高致》)

正因为需要深入的写生体验,生活在五代、两宋和元的山水画家们工作起来就和晋唐的人物画家们有了区别。人物画家的写生,多是以前人的经典图式粉本为基础,关注的是写自颈以上的局部变化而不是"四体妍蚩"。山水画家则必须尽量把自我与自然融为一体,在一种物我两忘的境界下"近观之取其质,远观之取其势""山形面面看,山形步步移",整个地为山川传神写照。

同时,由于深入实地观察,山水画家笔墨形象的创造也就整个地具有了生活中的真实依据。如董源、巨然状如披麻的画法,是取材于江南风光;李成石如云动的画法,是提炼自齐鲁风光;范宽抢笔俱质的画法,符合关陕一带石质坚硬的风貌;南宋刘李马夏状若斧劈的边角山水,是为了更好地表现西湖周围的真实景观。这些绘画形象和笔墨风格所体现的地理特征,正说明了五代、宋元山水画家们为了"应物象形"在实地写生中积累的丰富经验和成果。

花鸟画的兴盛,相对于宏观畅神的山水而言,更加重视微观的写生。五代两宋花鸟画家勤于写生的例证,在文献记载中不胜枚举,通过写生的实践,画家们提高了造型的能力,搜集到了美的素材。反映在具体作品中,如黄筌的《写生珍禽图》、徐熙的《雪竹图》、崔白的《双喜图》、赵昌的《写生蛱蝶图》、徽宗画院的《芙蓉锦鸡图》、李迪的《雪树寒禽图》、扬无咎的《四梅图》、赵孟坚的《岁寒三友图》等,无论是设色的还是水墨的,也无论是工细的还是相对粗放的,都细腻逼真地呈现出动植物的自然状态,从形象中可以见出物象的神态和习性。

同山水画受写生环境影响会表现出不同的地貌特征一样,花鸟画也会受写生环境的影响而展现出不一样的画面气息。而客观的写生环境,

又是由主观的志趣分野造成的。五代的西蜀和南唐,绘事发达,都设有专门的官方画院,内苑中蓄养着各种奇花名木,珍禽异兽,给予画家极好的范本。为了修饰装点,院体花鸟在写生中会带有类似晋唐人物画那样富贵堂皇的气质。而徐熙那样布衣身份的画家,虽然也为皇家画过装堂花、铺殿花,但他却志不在此,而是热衷于到更广阔的自然天地里去追求疏阔无人的意境。这样一种志趣的分野,郭若虚在《图画见闻志》中中肯地评价为"黄家富贵,徐熙野逸","不惟各言其志,盖亦耳目所习,得之于心而应之于手也"。这正是通过"外师造化,中得心源"来取得对于"应物象形"直至"气韵生动"的艺术认识的最好例证。

(二) 笔墨和形象

直到唐代,中国画的造型手段大体上只有人物画常用的勾勒填彩一种画法,虽然画史记载有王维与王洽的破墨、泼墨画风出现,但终究只是个别的案例。五代之前的绘画,无论是山水还是花鸟,不外乎都是先用笔线勾出形体轮廓,然后再在其中涂染颜色。因人物画在画史上属于最早成熟的画科,所以它的创作技法一直影响着其他科目。但随着山水、花鸟题材的出现,由于"画什么"不同了,"怎么画"自然也会发生相应的变化。宋元时期的"骨法用笔",已经不仅止于轮廓勾描这样单纯的技术了。

人物画中的形象,由于外形轮廓的单纯明确,因此适合于用线描进行造型,如《虢国夫人游春图》《簪花仕女图》,如果不布彩色,单纯把它们的骨线勾摹下来,仍不失为优秀的作品。这证明了人物画题材中,光用线条的白描也是适合于塑造形象的。而山水画中的形象,由于山石质坚而体面多变,在光线的照射下会产生明显的阴阳向背和脉理分别,单用轮廓线就不能像画人物那样使造型明确。所以,白描的画法并不适合于画山水。作为反证,如果把郭熙的《早春图》、王诜的《渔村小雪图》用白描的方法表现出来,一定是叫人眼花缭乱,即使看得出山体,也只能是类似于《芥子园

画传》图谱刻板的印刷品效果而非"应物象形"的写真效果。山水画笔线的使用必须是提按明显，充满了节奏和幅度的变化，所谓"下笔便有凹凸之形"；至于山体山石面与面的交界，轮廓中又有轮廓的脉理关系，错综复杂，犬牙交错，没有固定的"常形"之形，更不是线描可以交代清楚的。山水画初兴的时候，虽然借用过类似人物画的勾勒填彩画法，如展子虔的《游春图》，如果仅有轮廓线，不加彩色，无以成画；而即使加了彩色，也描绘不出山石的体面变化，达不到高度真实的效果。因此，用人物画的方法来画山水，结果只能具有堂皇的装饰性。即使艺术水准很高，却也不能达到"应物象形"的真实效果。这不仅因为山水的轮廓比人物复杂，也因为山石的体面颜色与人物衣服的体面颜色不一样。人物衣服的体面颜色，从分"类"的立场，在真实的生活中，红就是红，绿就是绿，而且都是一样深淡的；而山石体面的颜色却无法进行分"类"，即使勉强分"类"了，从真实的立场，它也不是一样的深淡。一块红布，不可能色分三红，但一块石头一定是石分三面。

以郭熙的《早春图》为例，虽然山峰的轮廓线转折起落反差十分明显，但光有轮廓的笔迹，所谓"吴道子有笔无墨"的画法，显然是不够的，因为它的体面不真实；但光有水墨体面，如《笔法记》所载的"项容有墨无笔"的画法，同样是不够的，因为它的形廓不明确，这是其一。晋唐宋元人所用的基本不渗水的画材，在其上勾轮廓线，大体仅有笔的变化，墨色无大变，所以叫"骨法用笔"；在其上染墨，则由于深浅不同而现出斑斓的墨彩即所谓"水晕墨章""墨分五色"。但就染墨来说，它是不见笔踪的，看不出用笔的变化，轮廓和体面，相互不能融洽过渡，这是其二。正因有着上述两点画法上的局限，故而需要有一种画法把笔（轮廓）和墨（体面）结合在一起，做到"有笔有墨"，从而采两者之长，达到不是分"类"而是"无常形而有常理"的浑成的真实效果，这种画法就是"皴法"。所谓皴法，包含了提、按、拖、擦的用笔动作，其形态多是短促顿挫的线条，既可以看作是点线，又可

以看作是块面,它微妙的笔触和墨色变化,对于表现山石的肌理是再合适不过的了。于是,轮廓笔线、水墨体面、皴法脉理三者的结合,正是最适合为山川"传神写照",来达到"应物象形"的造型技术手段。轮廓重笔,体面重墨,而肌理肌的皴法则亦笔亦墨、非笔非墨,把轮廓的笔与体面的墨衔接为一体。这样,笔与墨的结合运用便使得山水画法整体上有了层层深入的概念,它既不单纯强调用笔,也不单纯强调用墨,而是笔墨合称,取代了人物画中重笔不重墨的"骨法"概念。这样的画法在造型的理念上类似素描,是通过逐步深入的过程,最终完成整体形象的刻画。至此,中国画已经不再是单纯的线描艺术了,山水画的"笔墨"也不再是人物画"骨法用笔"的概念了。当山水画出现后,由于"应物象形"对象的不同,画家才会重视"墨"的作用,不仅以墨为体面取代了以色为体面,以"水墨为上"取代了"随类赋彩",而且通过皴法把它与笔线结合起来,用"笔墨"变易了"骨法用笔"的技术指标。

不独山水画,花鸟画也不适合人物画勾勒填彩的画法,包括不适合人物画白描的画法。因为花鸟的轮廓曲折多变,线条也拉不长,白描用于小幅面花鸟创作尚可,一旦用于大幅面创作,必然显得线条凌乱。而其体面色彩变化的复杂性,既不同于人物画的单一,也不同于山水画的适合于以水墨替代五彩。所以,尽管它在处理体面变化方面,有着与山水画相似的要求,但与山水画的"水墨为上"不同,它更注重的是色彩的表现。因此,在"骨法用笔"上,花鸟画对六法体系的严整性作出了另一种形式的冲击,容下文另作分析。值得一提的是,五代南唐徐熙的"落墨法",具体的操作是直接蘸取浓淡不同的墨色,勾、点、染并用,层层深入地绘出枝、叶、蕊、萼之阴阳、凹凸、向背的形态,然后再根据塑造真实形象的目的在需要的地方略微赋上不同的色彩,完成后的作品,墨迹与色彩能够互不掩盖。上海博物馆收藏的《雪竹图》,正是以类似素描的方法运用了笔墨的技术层层深入地完成极其复杂的一丛雪里竹子的描绘,虽然从整体上看形象非

常准确,态度十分精工,但其轮廓线和体面墨染之间是由一些用笔十分灵动的短线笔触来过渡混成的。这样的线条组织,十分类似于皴法在山水画中所起的作用。《雪竹图》虽然没有上竹子的本色,但由于它所描绘的是竹子在雪后寒风中萧然拂云的气格,弱化颜色是为月夜中的"应物象形"所服务的,也使我们对它用笔落墨的具体操作能够看得比较真切。嗣后的士人花竹和元人的墨花墨禽,用笔用墨的技巧当与之有所关联。

皴法和落墨法的出现代表着宋元画家进入了一个笔墨技术更加完备的阶段,中国绘画的"笔墨"和"造型"这两个基本元素终于毫无遗憾地结合在了一起。又由于荆浩"六要"等学说的补充,六法体系中"骨法用笔"的意义也改变了它单一的勾线性质,在评判人物、山水、花鸟三个门类时都能表现出强大的说服力。但此时的用笔,由于不再只是担任勾勒轮廓骨线的作用,而兼顾到体面和肌理,所以通常称为"笔墨"。

(三) 三矾九染

上古时期,画工和缋工有着明确的分工,勾线和布色的工作地位是平行且平等的。但到了晋唐的人物画,两者的地位却平行而不平等了,勾线一般由大师承担,而布色的平涂工序则由地位较低的画家或弟子来担当。再到宋元着色的花鸟画,这种不平等的关系却反了过来,勾线模稿可由弟子担当,而敷染颜色的工作转而必须要由大师来操持了。那么,是什么原因导致了这样的变化呢?

前面已经提到,勾勒填彩的方法不适合用来进行花鸟画创作。白描勾勒的形体可以作为人物画的创作却只能作为花鸟画的粉本。因为,花鸟画的形体轮廓限制了它的用笔勾线,不可能像人物画的衣袍那样长,这不仅限制了线描的"骨气"表现,同时也使线描的形象因过多的短线条而显得琐碎局促,缺乏整体的气势和气韵。而平涂设色的方法,同样不能满足花鸟画中体面塑造的需要。因为,花鸟体面的颜色不仅与人物衣袍体

面的颜色不一样,而且与山水体面的颜色也不一样,从写实的要求,它是更加无法分"类"的。从分"类"的立场,我们不妨可以认为花红叶绿,但实际上,一朵红花不同于一块红布,一片绿叶也不同于一块绿布,从真实的立场,它们绝不是像织染的工艺品那样没有深浅地一律的红、一律的绿。所以,从"应物象形"的标准来考量,需要有一种新的设色方法来承担花鸟画形和体的塑造。在花鸟画题材中,大多数情况下人们更欣赏的是活色生香的对象,如荷花、牡丹花、鸳鸯、锦鸡等,用"落墨为格,杂彩副之"的画法来表现这些色泽丰富的对象,从写实的"应物象形"要求来衡量同样是不够的。所以,苏轼干脆认为:在赵昌的画面前,"何须夸落墨,独赏江南工"。那么,以黄筌、赵昌为代表的写生画家,他们的设色方法又是怎样的一种形态呢?人物画的平涂设色,主要是通过"随类赋彩"来表现体面的。一件衣服,如果是青和黄两种颜色相间的,那么该青的地方就涂上青色,该黄的地方就涂上黄色,两种颜色泾渭分明,当中可以有一条明显的界线,这是能够分类的,只要用轮廓线界定出不同"类"的区域,就可以往里面平涂填彩;而花鸟画中的一片叶子或一个果实,如果有青黄两色就不能作这样的描绘了。一半青,一半黄,当中隔着一条明显的界线,这样的叶子或果实,有谁见过呢?所以在着色花鸟画的设色中,是无法用分类的办法来进行的。虽然早在晋唐的人物画中,对于肌肤的肉色或花朵的红色,画家们已经考虑到它的不匀平,所以有了凹凸法的尝试。但一方面,凹凸法只是几种色彩的叠涂,而不是渲染,所以显得生硬而不细腻。另一方面,在整局的创作中,它的使用面积并不是太大,所以当时的赋色法主要还是单纯色的平涂。而自人物画开始产生衰退的势头起,单纯色平涂法的使用就越来越少,"随类赋彩"不仅不足以为山水"应物象形",更不足以为花鸟"应物象形"。对赋色这一环节,必须做技术上的改进。渲染法就是在这样的绘画史背景下被广泛采用的。不同于勾勒填彩中常用的平涂法,渲染法需要两支毛笔才能实现,一支蘸色,一支蘸水,当用一支笔把颜

色落到绢（纸）上之后，马上用蘸水的另一支笔把颜色由浓而淡地化开，这样能较为自然地表现同一色彩的浓淡过渡或不同色彩之间彼此衔接的微妙变化，从而给予观者凹凸立体的逼真感觉。在色彩变化特别微妙的地方，还需要通过多次的渲染来完成，称之为"三矾九染"。一方面，如前所述，线描对于花鸟形象的塑造不仅不足以表现用笔的骨气，反而会导致形象的琐碎小气；另一方面，相对于"随类赋彩"的响亮，我们不妨称之为"硬彩"，渲染法的三矾九染讲究的是微妙，我们不妨称之为"软彩"，如果用深重的线描把它框定，必然会显得刻板僵化，而失去微妙的真实感。所以，渲染法的使用更导致了弱化骨线的趋势，也就是一开始的勾线仅起到界定形体轮廓关系的作用，物象的真实感，包括形廓和体面，都依靠色彩的渲染来完成。这样的设色方法十分适宜于表现花鸟对象，特别是花卉色彩的润泽和微妙。试看宋代的一些绢画花卉小品，它们所采用的正是"三矾九染"的渲染法。画一朵荷花，它不是一件工艺品，而是深浅不一地呈现着过渡变化的色彩，这时候，就需要用清淡的色彩多层、多遍地进行渍染，正因为它的层层深入，所以称之为"九染"，也符合了"应物象形"刻画对象的需要。渲染法对于颜色微妙、润泽的过渡变化能够曲尽其妙地表现，但是，用平涂的画法不是也可以画花卉吗？我们不妨把敦煌壁画中观音脚下的莲花和宋人的花卉作比较，前者是平涂的，至多只是用简单的两三种色彩叠涂，以形成不是化洽的而是色阶的过渡；而后者是渲染的，从写实的角度，自然是渲染法更为真实。由此，便可以解释本节开头提出的有趣现象，正是由勾线和设色的重要性互换而造成的。人物画中，由于勾线既起造型作用，又表现人物精神，决定画面气韵，技术要求高，所以由大师担任这项工作；而涂颜色是辅助造型的，只要分好了类，在画稿上标示出不同的颜色区域，就可以直接往里面填色，其技术指标要求较低，可由地位较低的画家或弟子甚至普通工匠来担当。而在渲染法的花鸟画中，勾线仅起开稿作用，甚至在作品完成后是被色彩隐没的，其技术要求被弱

化,可由弟子担任;而敷染颜色是造型的主要手段,影响整体的精神气韵,技术要求被强化,又必须要由大师来担任这项工作了。

渲染,是依据无法分类的真实性来为形象的体面上色,所以不妨称之为"应物染彩"。如南宋林椿《果熟来禽图》中叶片的描写,其叶面用二绿向边缘的藤黄作过渡,叶背、叶柄根部用黄色和汁绿敷染,叶面虫蛀处和叶柄颜色较深处用赭石加墨染就,颜色的过渡变化,经多层的渲染,已经衔接得十分自然,有浑成的逼真之感觉,然而各个细节的特征又是纤毫毕现。又如李衎的《竹石图》,正如《画竹谱》所提到的渲染方法(这里举例三至五):

三、承染(即渲染),最是紧要处,须分别浅深,翻正浓淡,用水笔破开,忌见痕迹,要如一段生成。发挥画笔之功,全在于此,若不如意,稍有差池,即前功俱废矣。法用番中青黛,或福建螺青放盏中,入稠胶杀开,慢火上熔干,再用指面旋点清水,随点随杀,不厌多时,愈杀则愈明净,看得水脉著中,蘸笔承染。嫩叶则淡染,老叶则浓染,枝节间深处则浓染,浅处则淡染,更在临时相度轻重。

四、设色,须用上好石绿,如法用清胶水研淘,分作五等,除头绿粗恶不堪用外,二绿、三绿俱染叶面,色淡者名枝条绿,染叶背及枝干,更下一等极淡者名绿花,亦可用染叶背枝干。如初破箨新竹,须用三绿染,用石青花染老竹,用藤黄染枯竹,枝干及叶梢、笋箨皆土黄染,笋箨上斑花及梢上水痕,用檀色点染。此其大略也……

五、笼套,此是画中之结裹,尤须缜密。设色干了,仔细看得无缺空漏落处,用干布净巾着力拂拭,恐有色脱落处,随便补治匀好,叶背外皆用草汁笼套,叶背只用淡藤黄笼套。

其叶面、叶背、嫩叶、老叶、枝干、叶梢、笋箨、斑花、水痕、新篁、老竹都是"应"着不同的"物"去染彩的。所以,在着色的花鸟画中,"随类赋彩"早

已名不符实。

另外，值得一提的是绘画史上有关"没骨法"的记载。这到底是怎样一种画格呢？历来的意见不外乎以下三种：

第一种，"没骨法"是专为画芍药花而创立的技法，因为芍药花又叫"没骨花"。

第二种，"没骨法"是不打墨线轮廓直接用色彩作画的画法，如文献记载中徐崇嗣的画法，由于它全无笔墨骨法而"惟尚傅彩之功"，所以称之为"没骨法"。"没"作没有讲。

第三种，认为黄筌、赵昌所作的花卉"妙在赋色"而"用笔极新细"，以轻色多层多遍染就之后，几乎看不见最初打稿的墨迹了，所以称之为"没骨法"。"没"作掩没讲。无疑，所谓"没骨法"的"没"，不是"没有"而是"掩没"的意思，正是层层染就的颜色，掩没了细而淡的墨稿线。用这一路设色法和"落墨法"作比较，则"赵昌画花写花形，徐熙画花传花神"，"没骨法"正是最适合于表现花卉体面微妙色彩过渡的"三矾九染"的渲染法。

渲染法的出现，它的一切前提都是以形象为中心，它比"随类赋彩"的"应物象形"还要"气韵生动"，经"三矾九染"所描绘出来的花鸟，比现实中的真花真鸟更加真实、更加美。在人物画中，形象是大前提，服务于形象塑造的"骨法用笔"是第一小前提；在山水画中，形象是大前提，笔墨是第一小前提；而在花鸟画中，形象（月光下的形象除外）是大前提，色彩的渲染是第一小前提。

（四）九朽一罢

晋唐人物画的"经营位置"，在图式借鉴的母题理念指导下，更多地和"传移模写"结合在了一起，这是由教化题材的特殊性决定的。而山水、花鸟画的"经营位置"，出于愉悦畅神的玩赏目的，要追求变化，所以更多地和写生相结合，以做到整体"应物象形"的完美。比较晋唐人物画和宋元

山水、花鸟画的构图,形象、笔法、色彩,前者是以经典的图式(白画)为依据,大的结构不动,在小的局部作一些改动,使之更为精进;而后者则没有"白画"可资参考,需要根据真实自然的千变万化作出剪裁,所以每一幅新构图的出现,几乎都是重新创作。这种比人物画创作更加殚精竭虑的态度,称之为"九朽一罢"。

> 凡一景之画,不以大小多少,必须注精以一之,不精则神不专;必神与俱成之,神不与俱成则精不明;必严重以肃之,不严则思不深;必恪勤以周之,不恪则景不完。故积其惰气而强之者,其迹软懦而不决,此不注精之病也。积昏气而汩之者,其状黯猥而不爽,此神不与之俱成之弊也。以轻心挑之者,其形脱略而不圆,此不严重之弊也。以慢心忽之者,其体疏率而不齐,此不恪勤之周也……凡落笔之日,必明窗净几,焚香左右,精笔妙墨,盥手涤砚,如见大宾;必神闲意定,然后为之,此岂非所谓不敢以轻心挑之者于? 已营之,又彻之;已增之,又润之。一之可矣,又再之,再之可矣,又复之。每一图必重复始终,如戒严敌,然后毕。此岂非所谓不敢以慢心忽之者乎?(郭熙《林泉高致》)

试看荆浩、董源、巨然、李成、范宽、郭熙、王诜、李唐、黄公望、王蒙、徐熙、崔白、文同这些绘画大师,在或巨幅或长卷的创作之前,其严重以肃的经营过程,相较他们之前的画家,更显露着前所未有的重视态度。因为这样大幅的作品,其整体构图必须全部从自然中会心剪裁,而不像晋唐人物画那样有着样板图式可依,如果不经过长时间、反复的前期位置安排,是难以做到保证既局部形象精妙又整体气韵生动的效果的。

山水画的"九朽一罢",在郭熙的《林泉高致》中有着很具体的阐述:

> 山水先理会大山,名为主峰。主峰已定,方作以次近者、远者、小者、大者,以其一境主之于此,故曰主峰,如君臣上下也。林石先理会大松,名为宗老。宗老已定,方作以次杂窠、小卉、女萝、碎石,以其一

山表之于此,故曰宗老,如君子小人也。

这正是画家本着总体"应物象形"的宗旨,力图使布局恰到好处,达到不仅主次分明,而且这有主有次的形象是处在远近、前后的空间透视关系之中,使观者有可望、可行、可游、可居之感,"看此画令人生此意,如真在此山中"。这种对远近、前后关系的认识和处理,在《林泉高致》中被总结为"三远":

> 山有三远:自山下而仰山巅,谓之高远;自山前而窥山后,谓之深远;自近山而望远山,谓之平远。高远之色清明,深远之色重晦,平远之色有明有晦;高远之势突兀,深远之意重叠,平远之意冲融而缥缥缈缈。其人物之在三远也,高远者明了,深远者细碎,平远者冲淡。明了者不短,细碎者不长,冲淡者不大,此三远也。

三远,是指观察者由步步移、面面看而引起的山水景物进深感的变化,而强调进深感,正是山水构图上"应物象形"的最大特征。逮至南宋如马远、夏圭等一批画家,他们的构图不再是全景式的,而是截取了全部景物的半边或一角,他们对个体形象的描绘就显得较大,然而依然不失前后远近关系的进深感即"远"。只是,这种进深感,这种远,已不再是郭熙所说的"三远",而是韩拙在《山水纯全集》中提出的"三远":

> 有近岸广水,旷阔遥山者,谓之阔远;有烟雾暝漠,野水隔而仿佛不见者,谓之迷远;景色至绝,而微茫缥渺者,谓之幽远。

显然,这样的构图方法,不是为面对崇山峻岭时远取其势的"应物象形"服务,而是为面对边角景观时近取其质的"应物象形"服务了。

花鸟画的"九朽一罢",又有不同的特点。一种是全景式的花鸟,如黄居寀的《山鹧棘雀图》、崔白的《双喜图》、徐熙的《雪竹图》,既有花、有鸟,还有山石、水口、杂草,在构图时,不仅要考虑花和鸟的主次关系,同时还

要考虑背景的远近、前后的进深关系。它好比山水画的局部特写,自然,对于"远"的境界,它无须像山水那样惨淡经营。另一种是折枝花鸟,则只需考虑花和鸟的主次关系而删去了背景,自然更无须考虑进深。这一点,似乎与人物画相近,但又并不完全相同。因为,对于一枝花卉,枝、干、叶、花的前后远近即使不作进深上的考虑,也不能不作前后层次上的考虑。具体的构图步骤,以对竹子的描绘为例,首先必须对竹子的生长习性有一个清晰的了解:

> 竹之始生,一寸之萌耳,而节叶具焉。自蜩腹蛇蚹,以至于剑拔十寻者,生而有之也。今画者乃节节而为之,叶叶而累之,岂复有竹乎?故画竹必先得成竹子胸中,执笔熟视,乃见其所欲画者,急起从之,握笔直遂,以追其所见……(《文与可画筼筜谷偃竹记》)

然而,即使已经有成竹在胸,在复杂的构图如《雪竹图》的经营位置,还是需要节节为之,叶叶累之的。若不先进行一枝一叶的打稿,是无法画得如此准确的。所以,李衎在《竹谱》中明确提出画竹子首先需要打粉本:

> 画竹之法,一位置,二下笔,三渲染,四设色,五笼套……一位置,须看绢宽窄横竖,可容几竿,根梢向背,枝叶远远,或荣或枯,及土青水口,地面高下,目意先定,然后用朽子,朽下再看,得不可意,且勿著笔,再审看改朽,可意方始落笔。

台北"故宫博物院"藏有文同的《墨竹图》,无款;广州艺术博物馆收藏有《墨竹图》,上有"与可"款。两幅作品俱真而大同小异,如果不是出于同一粉本,很难想象作者能把这样复杂的形体进行近乎复制的描绘。由此可见,花鸟画的创作也需要根据真实形象,九朽一罢地进行粉本构图的安排。

"经营位置"由人物画的大体传移图式、局部调整,到山水、花鸟画的全部创稿;从人物画的只考虑主次,不考虑前后远近,到山水、花鸟画的不

仅考虑主次,同时还需要考虑前后、远近、层次,对于从总体上配合"应物象形",无疑提出了更高的要求。毫无疑义,宋元山水、花鸟的许多创作,也像晋唐人物画一样是有精确的粉本草稿作为依据的。但晋唐的"白画",多成为当时、后世收藏著录的对象,而宋元山水、花鸟的"白画"却成了画史上的"无名英雄",根本不被提起。究其原因,除了因为人物形象适合用线描表现,所以"白画"具有"创作品"的价值,而山水、花鸟的形象不适合只用线描表现,所以"白画"不具备"创作品"的意义;更是因为人物画的创作可以依据"白画"稍作改动即成,而山水、花鸟画的创作,"白画"却不具备反复使用的价值。

(五)传承典范

晋唐人物画的"传移模写",主要是作为创作时按图施工的一个步骤,兼有学习前人的意思;五代、宋元的山水、花鸟画创作中,"传移模写"就不仅仅是创作的一个步骤,而更多地带有学习前人的意义。当时的"传移模写"包含了这样四层含义:

第一,复制的功能。如宋徽宗用"天水摹"的管理方法让画院学生临摹古迹,使古代名画能够传存后世。

第二,创作的一个步骤。如一些工整的花鸟,都有精密的粉本,在创作时需要把九朽一罢而成的粉本"传移模写"到正式的媒材上去,其准确性的要求,比之人物画的"传移模写"当更为严密一些;山水画的创作,像郭熙、范宽、燕文贵的大幅作品,景物繁复,应该也有九朽一罢的草稿,在创作时需要把它"传移模写"到正式的媒材上去,但准确性的要求比之人物画的"传移模写"当更为松动一些。

第三,学习前人。如武宗元和李公麟的人物画学的是吴道子的笔法;李唐《万壑松风图》学的是范宽的笔法;郭熙、王诜的山水画学的是李成的笔法;五代北宋的山水标程百代,又是元人学习的榜样;两宋画院花鸟精

绝一时，但依从的是黄筌设色的体制。正如郭熙所认为的"人之学画，无异学书，今取钟王虞柳，久必入其仿佛……未有不学而自能也"。前人的成果是后人宝贵的财富。如李成用状如卷云的皴法概括齐鲁一带的山体特征，就他本人而言，一定花费了不少的时间和心血。一个没有任何经验的人初次面对这样的景象时可能无从措手，但如果他有李成的作品作为参考，则形体的概括能力一定会在较短的时间有所进步，如郭熙就曾因为在苏才翁家临摹了李成的六幅《骤雨图》而笔墨大进。

第四，虽然学习前人，但不同于人物画主要学习前人的造型和构图，山水、花鸟"传移模写"的目的主要是学习前人的笔墨技法，也即不重"画什么"而重"怎么画"。

第五，学习的目的是为了自身笔墨技法的出新，为外师造化的创作做准备。晋唐人物画的"传移模写"，主要是为了在前人图式的基础上进行改进，"传移模写"是作为创作的一个手段，学习其中的造型用笔用线则是次要的，更多的是用自己的用笔去画略作修正的前人的构图形象；而宋元的"传移模写"则主要是为了笔墨的出新，是学习的一个手段，在创作中则主要通过"应物象形"的写生，来自觉运用"传移模写"中学得的笔墨、染色技巧与形体概括的经验来为完全创作性的形象塑造服务，也即用略作修正的前人的技法去画自己的构图形象。

元代的赵孟𫖯，作为当时画坛的领军人物，也大力提倡学习前人的典范作品。从堪为元画翘楚的元四家的作品来看，黄公望之追随董源、巨然；吴镇那些槎枒的秃笔之源于董、巨；王蒙的用笔之学习董源、李成、郭熙、燕文贵；倪瓒画风之脱胎于李成、赵孟𫖯……这诸般的风格，虽然有各人的写生经验在内，但就其笔墨而言，都是渊源有自的，都是通过学习前人的技巧，运用于"外师造化，中得心源"而获得升腾变化，自成面貌。

由上述可以看出，虽然同样是一个"传移模写"，但在晋唐的人物画和宋元的山水、花鸟画中，两者的含义并不完全相同。在晋唐人物画，它是

作为一个创作的技术指标,学习前人的经验是包含在创作之中的,且主要学的是形象和构图;而在宋元的山水、花鸟画,它是作为一个学习的技术指标,间接地反映于创作的成果中,且主要学的是笔墨和赋色的技巧。像晋唐人物画的创作那样,把前人的图式略作改动地"传移模写"为自己的创作,在宋元的山水、花鸟画中几无案例可寻。即使郭熙作为李成的嫡传,他的创作也没有一件是借用李成的图式,而只是变化李成的笔墨;即使两宋画院的花鸟,以黄家体制为宗尚,但它们中也没有一件是袭用黄居寀《山鹧棘雀图》的图式,而只是变化黄家的渲染等技法。

(六)穷其要妙、夺其造化

尽管宋元的"骨法用笔""随类赋彩""经营位置""传移模写",其具体的技术指标与晋唐有着如此的不同,但归根到底是因为它们所要配合的"应物象形"的具体对象不同所致。就以形象塑造为核心而论,在绘画性方面,两者的本质是完全相同的。正因为此,正如在晋唐,只要通过其他四项技术指标完美地配合了"应物象形",塑造出了形神兼备、物我交融的人物艺术形象,一件作品便可以称得上是"气韵生动";在宋元,也只要通过其他四项技术指标完美地配合了"应物象形",塑造出形神兼备、物我交融的山水、花鸟艺术形象,一件作品也方可称得上是"气韵生动"。

例如,郭熙的《林泉高致》便认为,一件优秀的、"气韵生动"的山水画,必须是"可行、可望、可游、可居"的,能"看此画令人生此意,如真在此山中","看此画令人起此心,如真将即其处",便是指山水形象的形神兼备而论。又必须画出"春山淡怡而如笑,夏山苍翠而如滴,秋山明净而如妆,冬山惨淡而如睡",便是指山水形象的物我交融而言。这样,源于生活的艺术便高于生活,比真山真水更美,郭熙专门称之为"穷其要妙,夺其造化"。后人所谓的"妙夺造化""巧夺天工",便是指此而言。黄庭坚《题郑防画夹》之一:"惠崇烟雨归雁,坐我潇湘洞庭。欲唤扁舟归去,故人言是丹

青。"更从欣赏者的角度揭示了"气韵生动"的山水画,必然是形神兼备、物我交融的。今天,我们欣赏五代、两宋的山水,所能获得的审美感受,即使实景拍摄的风景照片,甚至几小时的实地风光摄像,都是不能相提并论的。那种如山中夜游的萧瑟静谧又壮伟沉雄的气息只有在精妙的画面笔墨形象中才能充分体现出来。那么,我们可以想一想,为什么这些作品的形象会如此精美生动呢?无疑,正是因为生活体验的深刻和笔墨的精妙、章法的精妙、对前人传统借鉴的成功,综合地配合到"应物象形"的结果。又如董逌评徐熙画花:

> 世之评画者曰:"妙于生意者,能不失真,如此矣,至是为能尽其技。"尝问如何在当处生意?曰:"殆谓自然。"其问自然,则曰:"能不异真者,斯得之矣。"且观天地生物,特一气运化尔,其功用秘移,与物有异,莫知为之者,故能成于自然。今画者信妙矣,方且晕形布色,求物比之,似而效之,序以成之,皆人力之后先也,岂能以合于自然者哉?徐熙作画与常工异也,其谓可乱本失真者非也。若叶有向背,花有低昂,氤氲相成,发为余润,而花光艳逸,晔晔灼灼,使人目识炫耀,以此仅若生意可也。(《广川画跋》)

这样不止于"乱真""仅若生意"的花鸟形象,显然也是源于生活而更高于生活,比真花真鸟更美。《宣和画谱》中专门称之为"率能夺造化而移精神",而袁桷的《赵昌折枝》诗:"瑶池朵朵玉精神,滴露研朱竟夺真。蛱蝶不知遮绣幕,飞来犹认故园春。"也从欣赏者的角度,揭示了"气韵生动"的花鸟画必然是形神兼备、物我交融的。今天我们欣赏宋人的花鸟所能获得的审美感受,即使野外拍摄的特写照片,甚至几小时的纪实摄影,同样是不能相提并论的。那种洋溢在画面之中活泼地对生活的热爱,只有在画面活色生香的形象中才获得了升华体现。那么,我们又可以想一想,是什么使得这些作品的形象如此精美生动呢?无疑,同样是因为生活体

验的深刻、赋色的精妙、剪裁的精妙、对传统借鉴的成功,综合地配合到"应物象形"中来的结果。

三、明清文人画风和"六法"

从五代到南宋,中国画的笔墨观还是严格秉承着人物画时代的传统,笔墨是为描绘艺术形象而服务的。"六法"的演义相对于它的本义,只是量的扩大,而不是质的转移。看一幅画,如范宽的《溪山行旅图》,就如同面对真景,总是先看到具体的山水林泉形象,然后才体味得到配合形象的笔精墨妙,这样的绘画是以形象为中心,笔墨服务于形象,又由形象体认出心源。而自元代开始,本着超越形象而表现胸中逸气的理念,笔墨开始较多地为表现心灵而服务了。看一幅画,如黄公望的《富春山居图》,触目而见的各种长的、短的、健的、柔的、枯的、润的、苍茫的或是灵秀的笔墨交相配合并互为服务,从而表现出画家作画时的心境。这种简括的描绘方式,是"毫不相杂的线条的组合,用一点淡水墨来烘染,有时连烘染也没有,就这样把它的笔墨全部抬举了出来"。绘画的趋势,至此开始突出笔墨而淡化形象以寄托心灵了。当然,元人画中的形象与笔墨,从大前提来说,还是以形象为中心,只是这种形象已不同于晋唐宋的神似和主观都是建立在客观形似基础上的,而开始通过淡化形似来强化神似,淡化客观来强化主观。元代画家的作品,如赵孟𫖯的《鹊华秋色图》、王蒙的《春山读书图》《葛稚川移居图》、吴镇的《洞庭渔隐图》、倪瓒的《虞山林壑图》等,还都能见出各地山体约略的地貌特征;至于赵孟𫖯用"飞白"的方法画竹石,只是正式创作之余的一种调节;倪瓒"逸笔草草""似芦似麻"的画竹也只是翰墨游戏而非他的重头创作。这类画品,在当时被看作是利家画,而并没有被作为当行本色的行家画风来看待。

早在唐代,书法和绘画的密切关系就受到了注意,但大都是从理法的间接角度来考虑问题。而自元代开始对绘画抒情性的发掘,使得绘画在

形式和内容上的关系都变得和书法更加直接;到明清时,"画法全是书法",书法终于代替造型成了绘画的一个核心技术指标。在面对这样一种变故的时候,六法体系便被演义出了新的使命。它所承载的,不仅完全不同于它在人物画时代的价值取向和评判标准,也完全不同于宋元山水、花鸟画时代的价值取向和评判标准。究其原因,是因为此际的绘画,尤其从隆庆、万历以降,开始由以形象为中心的"画什么"转捩为以笔墨为中心的"怎么画",对一个画家的技术要求也从造型功力第一位转捩为书法功力第一位。从而,绘画性(造型性)的绘画也转变成为书法性(抒写性)的绘画(本书所论明清绘画,原则上都是指隆庆、万历以降而言,以下不另作说明)。明清"六法"所演义的技术指标,相比于宋元对于晋唐量的扩大,更表现为相比于晋唐宋元的质的变异,尽管它打着传承宋元尤其是元的旗号。

(一) 从量体裁衣到削足适履

黑格尔在《美学》中曾经提到对美的意境的探求,始而追求,继而到达,终而超越。这样一个演变的过程,同样也适合中国画对形象塑造的探索。当达不到的时候,要努力地去达到它,而达到之后,就希望超越它。中国绘画在晋唐之前,一直致力于要达到"应物象形",而待到晋唐宋元完善了"应物象形"之后,明清画家们又转到了以书入画这一方向,并逐渐沿着这一方向去超越形象,他们的绘画作品与绘画的本来目的——造型,也开始分道扬镳。书法性绘画取代绘画性绘画,在六法体系中首当其冲受影响的就是"应物象形"这一项。绘画性绘画的创作理念可以概括为"整体把握,逐步深入",类似西方素描画法,总是在形象整体的基础上层层深入地完成全局,而不允许画完眼睛画鼻子,画完鼻子画嘴巴;书法性绘画的创作理念则可概括为"局部完成,合成整体",就譬如书法中写一个"王"字,总不可能先双钩出一个"王"的轮廓再往里由淡而浓地逐步填墨,而一

定是每一步都一次成型的。这样的画法，决定了"应物象形"和"骨法用笔"的关系不再像绘画性绘画的时代那样，是由笔墨去配合并服务形象，而是由形象去配合并服务笔墨了。一笔笔下去的"骨法用笔"或笔墨，由于没有层层深入的刻画过程，只能向符号化的方向发展，在形象大致准确的前提下来保证笔墨的精妙。程式化、符号化、概念化的"应物象形"，由此臻于极致。这种程式化、符号化、概念化的"形象"，又称为"不似之似"。在正统派，主要是提炼于古人的图式，在野逸派，则主要提炼于走马观花的生活印象。

以山水而论，明清的画家极其注重培育自己"画外功夫"的全面修养，他们也倡导游历四方，然而并非是随身带画笔去模写好景，不过是走马观花式的游历以开阔胸襟。这样的一种走马观花，反映在他们的山水画里，就是大部分作品很难分辨或干脆就讲不出画家所图画的是何处佳境胜地。然而我们在他们模糊了地理特征的画中，却分明可以分辨出某一丛树是哪家哪派的路数，某一山头用的又是哪一位古代大师的笔法。这样一种山水的造型，不过是一种依托，实质上展现的完全是画家们"从故纸堆中，把这一山与那一山搬搬场"的能力，以及他们"委心古人"的成绩。绘画性绘画中笔墨的使用，主要是以配合形象为旨归的。比如山体粗硬的感觉用什么样的笔墨去表现，山头明净的感觉又用什么样的笔墨去表现；水的流动感用什么样的笔墨去表现，树木杈丫的感觉又用什么样的笔墨去表现；天气晴好，实处可见的感觉用什么样的笔墨去表现，烟雨迷离、岚气空蒙的感觉又用什么样的笔墨去表现……画家在考虑这些问题的时候，笔墨是为了描绘出各种不同的形象而被变化运用的，只有描绘出来的形象是真实有质感的，描绘它的笔墨才能算高明的。这样的笔随象运可称之为"量体裁衣"，也就是先度量好了形象这一"体"的需要，再根据需要来裁夺笔墨这件"衣"的制作。书法性绘画的理念则完全不同，如清人总结历代皴法为披麻、云头、芝麻、乱麻、折带、马牙、斧劈、雨点、弹涡、骷髅、

矾头、荷叶、牛毛、解索、鬼皮、乱柴；又根据不同树叶的形态概括而来的夹叶或点叶法也被冠以菊花、胡椒、梅花、垂藤、鼠足等名号。前人由写生而来的笔墨形象，已经演变成为一个个既定的符号化程式，甚至可以编成口诀。这样一来，笔墨的形态和使用就便于理解与记忆，只要是会写书法的文人，挟现成的书法功力介入绘画，创作时就非常容易上手。正如书法的文字，有助于笔墨的展现，这些程式化的"形象"符号也像文字一样，有助于绘画创作中笔墨的展现。当画家创作山水时，他们并不是旨在画江南的山还是关中的山，而只是画"山"，也不是旨在画这一棵树还是那一棵树，而只是画"树"。他们所考虑的，并不是如何使笔墨更好地为形象塑造服务，更真实地刻画出山和树的形象；而是如何使山和树的"形象"，能更好地为笔墨服务，更便于抒写出笔墨的韵律和节奏。因此，如何使它们适合于笔墨的展现，便需要经过"削足适履"的提炼、概括。这种提炼、概括的主要依据，是古人尤其是元人的图式，因为元人的笔墨相比于宋人，是更加"抬举了出来"于形象之上的。因此，也就更便于对之作程式化的提炼。在于印象式的游历，以实景与古人的图式相印证，使程式的提炼、概括不致与生活真实若风牛马。换言之，为笔墨服务的形象既然成了符号、程式，它便质变了绘画造型的本义，它固然不能让观者按图索骥，但至少可以达到指鹿为马，而决不至沦为画蝶作驹。

比较"量体裁衣"和"削足适履"，绘画性绘画的笔墨是由形象而生并为形象服务的。而书法性绘画的笔墨，主要是古人图式的程式提炼，形象是为它服务的，但有时为了方便理解，就给它加上一些形象化的称谓。用历史的眼光看问题，"卷云皴"也好，"雨点皴"也好，都是书法性绘画时代的人们将前代的笔墨当作典范提炼的结果。宋朝时根本就没有什么"卷云皴""雨点皴"的称谓。郭熙的皴法状如卷云，是因为他通过观察，觉得齐鲁中原地区的山石分布好像是被风吹动的云气（石如云动），所以才会"至取真云惊涌作山势"；范宽那种如雨点攒集的密点皴法，当时称作"抢

笔",这样一种用笔的方法适合表现关陕一带石质坚硬的山体,所以才会被应用到画中。而事实上,无论郭熙还是范宽,在他们的创作中却并没有哪一件是全部用卷云皴或雨点皴来完成的。再来看点法的运用,郭熙总结说:"笔端而注之谓之点,点施于人物亦施于木叶。"这样一种用笔的方法,是为了配合远景的行人或木叶的形象去使用的。我们看郭熙《早春图》中的点叶,是首先看到植株的形象,然后再注意点法的用笔,笔墨寓于形象之中;而笪重光的《画筌》中总结点法的使用:"繁简恰有定型,整乱应乎兴会。""恰有定型"是依据菊花、胡椒、梅花、垂藤、鼠足这些符号化的用笔;而"应乎兴会",则是服从于作画者的感情来组织。点法所着重要表现的,实质是"圆多用攒,侧多用叠,秃锋用䩨,破笔用松,挪笔者芒,按笔者锐"的不同笔墨形态,也即是为了体现笔墨功力的深厚。我们看石涛山水小品中的点叶,首先注意的是高超的笔墨,然后才是植株的形象,是为笔墨超于形象之上。

而山水画家就算是学齐了十六家皴法,"以径之奇怪论,画不如山水",自然界的各种奇观还是要比程式化的符号丰富复杂得多。然而,明清画家们认为"以笔墨之精妙论,山水决不如画",他们的标准是"笔精墨妙"。这样,纵然自然界千变万化,画家在形象的塑造上不能与大自然竞赛,但只要笔墨功夫过关,照样不失为好画。可是,还有一个问题,明清画家所称的"笔精墨妙"到底所指为何呢?处于书法性绘画的大历史背景下,对"骨法用笔"(笔墨)的要求,就是看它是否合于书法的原则。书法的笔墨标准,总结起来不外乎折钗股、屋漏痕、锥画沙、印印泥四种。那么,是不是所有的形象都适合这四个标准的笔墨去发挥呢?在自然界里,是不是每一块山石、每一株树木,都符合折钗股、屋漏痕、锥画沙、印印泥的审美理念呢?当形象与画家心目中理想的笔墨标准发生冲突的时候,就只好尽可能地牺牲形象去凸显笔墨了。明清的书法性绘画发展了元代山水画中相对宋画的"紧"来说较"松"的一面,比元人更倾向率意的抒写。

把形象程式化之后,可以无拘无束地像书法一样用笔墨来表现心灵,这种牺牲形象以适应笔墨的做法,是明清开始的新的方向追求。评判这部分的绘画,笔墨既然大于形象,书法标准当然高于造型标准。所以,尽管书画同源,在唐宋,主要是理法上的间接相通,而不是具体技法上的直接相通,有成就的画家往往并不兼为书家但必然有高超的造型能力;而在明清,书画在具体技法上的相同,成为一个有成就画家的先决条件,一个有成就的书家却不一定具备造型的能力。

在花鸟画领域,为了方便书法性笔墨的发挥,也采用了把形象文字化、符号化的方法。早在元代,在文人画家翰墨游戏的一些简单题材中,笔墨的抒写与真实物象还是有着某种对应的,如画石用飞白的笔法,是为了表现石头粗糙的质感。而明清花鸟画的抒写,一方面扩大了它的题材范围,不限于形象简单的枯木竹石,也包括形象繁复的各种花鸟、禽鱼,通过把它们简单化,也被纳入其中;另一方面,追求更多的则是笔墨自身的变化,而不再讲究与形象哪怕仅仅只是某种程度上的对应。仍以竹子的描绘为例,在由绘画性绘画逐渐向书法性绘画过渡的元代,柯九思的《丹邱题跋》是这样总结的:"写竹干用篆法,枝用草书法,写叶用八分法,或用鲁公撇笔法,木石用折钗股、屋漏痕之遗意。"这虽然是书法与画法的结合,但书法的不同用笔,仍然是根据不同形象的特征来分别作出配合的,可以说是书法在绘画性绘画中的应用。因为竹竿坚硬,所以用凝重的篆书笔法,竹枝生动,所以用灵动的草书笔法,竹叶丰腴,所以用粗厚的八分(隶书)法,都是用书法的笔法来写造型的形象。以具体作品来分析,即便是以"逸笔草草"著称的倪瓒,他画的竹子,竹叶的撇出和小枝的挺拔用笔,也是般配形象而来的。我们再来看明清对于"书画同源"的认识,则完全是另一种意思了,不用研究自然界某一丛竹子的竹叶,它们真实的穿插和体面关系,画家的注意力要完全集中在个字、介字、分字的形式上,只考虑怎样的位置安排能体现出笔墨的美感。这就不是用书法的笔法写造型

的形象,而是用书法的笔法来写文字化、符号化的"形象"。郑燮在《板桥题画》中说:

> 江馆清秋晨起看竹,烟光日影露气,皆浮动于疏枝密叶之间,胸中勃勃遂有画意,其实胸中之竹,并不是眼中之竹也。因而磨墨展纸,落笔倏作变相,手中之竹又不是胸中之竹也。

联系他本人的作品,显然,从形象的角度,画中的"形象"并不是真实生活中的形象,它无法与真实的竹子相媲美;然而,从笔墨的角度,真实的竹子又绝没有画中的笔墨美。郑燮等在成为画家之前,早已具备了书法的笔墨功底却并不具备造型的能力。所以,当他们登上画坛,首要的一件事,就是把绘画的形象提炼成为文字化的符号,才能完美地配合书法的笔墨抒写。蒋士铨评价郑燮的书法和兰竹画,说是:"板桥写字如作兰,波磔奇古形翩翻。板桥写兰如作字,秀叶疏花见姿致。"足以说明,他不是用书法的笔法去写形象,而是用书法的笔法去写文字化的符号。这样的情况,在晋唐宋元以形象为中心的时代是无法见到的。明清画中出现这样的"形象",虽然是源于生活,但却不是高于生活,而是低于生活,唯一高于生活的只是它的笔墨。各种准文字化的"形象"运用在绘画里,实质就是作为一种笔墨的载体,这和书法的以文字结体作为笔墨的载体完全相同。

书法性绘画的观念取代了绘画性绘画的观念,六法中"骨法用笔"与"应物象形"的关系,亦随之由"量体裁衣"变成为"削足适履"。当然,明清画家的创作也不是完全不讲生活。董其昌的"行万里路"、石涛的"搜尽奇峰打草稿"都是强调生活,只不过更多的是作为画外功夫的涵养胸襟,而不是为了画之本法的造型,即使落实到画本身,所侧重的也是印证笔墨程式的体验而不是塑造形象的经验。相比于唐宋绘画,明清绘画对于"骨法用笔"和"应物象形"的认识,不仅发生了核心的转移、关系的倒置,而且其具体的内容也已迥然不同。有一个现象值得注意:唐宋的主流绘画,著名

的画家往往不是书法家,如吴道子、韩幹、范宽、黄筌、张择端等,他们具备深厚的造型功底却不一定具备深厚的书法功底。尽管当时绘画的笔墨在理法上也是与书法相通的。而明清的主流绘画,著名的画家往往也是著名的书法家,如董其昌、徐渭、八大、石涛、扬州八怪、吴昌硕等,他们并不具备深厚的造型能力,但无不具备深厚的书法功底。因此,以"应物象形"为六法的核心,画家首要的能力是"应物象形",笔墨的功能乃是为了更好地配合"应物象形",塑造出形神兼备、物我交融的艺术形象,其特点是造型性的、绘画性的。而以"笔墨"为中心,画家的首要能力是擅长书法,形象的功能乃是为了更好地配合笔墨的抒写,承载出节奏生动、痛快淋漓而又蕴藉沉着的笔墨,所以其特点是以程式化、符号化的"形象"来配合书法性的笔墨抒写。唐宋的绘画多称为"绘""画""制",而明清的绘画则多称为"写""一挥",原因便在于此。

(二) 色彩与笔墨

不仅"形象"成为笔墨的配角,在明清绘画中,色彩也开始成为展现笔墨的一个元素。我们知道,在以"应物象形"为中心的唐宋绘画中,色彩与笔墨一样,是两个服务于造型的平行手段,只是它们的地位并不平等。而在以笔墨为中心的明清绘画中,色彩与笔墨的关系不仅不平等,而且不再平行。虽然从五代以降,以山水画为代表,中国画开始走上"水墨为上"的色彩倾向,历元至明清而蒸蒸不衰。但明清人眼中的"水墨为上",与宋人并不一致。宋人的"水墨为上",其用墨是为了更好地塑造形象,染墨的层层深厚是掩没了笔墨的,从而抬举出了形象的生动;而从元人开始,则淡化了染墨,从而抬举出了笔墨,与形象交相辉映;至明清人则变本加厉,通过染墨的淡化抬举出的是凌驾于形象之上的笔墨。因为既然他们所追求的中心是"以笔墨之精妙论,山水决不如画",所以用墨的深淡和层次的多少,所考虑的主要也就在于如何使精妙的笔墨更加一目了然。除用墨之

外，在用色方面，就是所谓的"一道汤""两道汤"，类似于元人的浅绛法，轻淡的染色，有一种透明感，目的是为了使"色不碍笔墨"，从而更充分地烘托出精妙的笔墨。

相对于以墨为主的山水画、花鸟画，以色为主的花鸟画又从晚清开始，以赵之谦、吴昌硕为代表，开创出了由设色中见笔墨的新颖格体，色与墨一样，变为展现笔墨功力的媒质了。这种新的赋彩方法，采用的是蘸色法，又称垛笔。蘸色由蘸墨变化而来，以元张中，明沈周、陈淳、周之冕的勾花点叶为一条线路，还是显得比较规整的，有较强的绘画性；又以明徐渭，清八大、石涛、扬州八怪、海派绘画为一条线路，这条线路显得非常纵逸恣肆，绘画性基本上让位于书法性。蘸色的方法，加入了以笔运色的理念。可以想象，如果有意识地将一支笔的笔肚上吸取适量的水分，而笔头上饱蘸了浓墨，这样一笔揿杀下去，很容易就产生了墨色浓、湿、深、淡的黑白调子变化，而各个调子的衔接与过渡又十分自然，于是乎这一笔的笔墨也就显得很有神采。这种蘸墨的办法，同样也适合于其他颜色。比如用颜色描绘一朵花瓣，对象是粉红色的，在宋人是用"没骨法"三矾九染地渲染而成，把花瓣由白而粉红，由粉红而深红的色彩，一层一层，真实而微妙地表现出来，天工清新，活色生香。渲染的办法，虽然也是用毛笔，但并不见笔法，所以称之为"没骨法"。然而，晚清画家的画法却是在笔肚蘸上白色，又在笔头上蘸红色，一笔下去，由红到白水灵灵地过渡，就轻易地完成了。这种方法，也有人称之为"没骨法"，原因是因为它不用双勾。但这样的说法可以商榷。因为"没骨法"的含义是不见笔法，而这样的方法恰恰是充分地展现了笔法，每一笔点垛的颜色有如高空坠石，力透纸背，所以更准确地，应该把这种蘸色法称为"笔"。当然，"笔"不仅可以表现于蘸色，也可以表现于蘸墨。正如吕凤子在《中国画法研究》中所认为的：

"赋彩画"和"水墨画"有时即用彩色水墨涂染成形，不用线作形

廓,旧称"没骨画"。应该知道线是点的延长,块是点的扩大;又该知道点是有体积的,点是力之积,积力成线会使人有"生死刚正"之感,叫做骨。难道同样会使人有"生死刚正"之感的点和块,就不配叫做骨吗?画不用线构成,就须用色点或墨点、色块或墨块构成。中国画是以骨为质的,这是中国画的基本特征,怎么能叫不用线勾的画做"没骨画"呢?叫它做没线画是对的,叫做"没骨画"便欠妥当了……笔在墨在,即墨在笔在。笔在骨在,也就是墨在骨在。怎么能说有线才算有骨,没线便是没骨呢?

这正是针对强调笔力骨气的明清点垛法(包括水墨点垛和彩色点垛)而言,而不适用于以轻墨细描界定轮廓,再以不见用笔的渲染三矾九染而成的宋人"没骨法"。笔的使用在"应物象形"的准确性不如渲染法那样有保证,因为笔使得花朵的结构轮廓显得不够真实,包括花瓣皱叠的关系、翻转的关系等,尽管它色彩变化的感觉似乎是"真实"的。但"皮之不存,毛将焉附"?离开了真实的形象,单靠真实的色彩感觉,是谈不上严格意义的"应物象形"的。然而,点垛法却使用笔的骨法获得了充分的展现。如吴昌硕用蘸色法所画的垛笔花卉,体现了用笔功力的雄强遒劲,骨气弥满。至此,"笔墨"一词不再单指用墨来展现的笔触,同时也可以指用色来展现的笔触了。讲到"水墨画",我们便不能认为它一定是没有色彩的,甚至浓重的色彩画,也可以归于"水墨画"的范畴。敦煌壁画绝对不是水墨画,两宋院体花鸟也绝对不是水墨画,但吴昌硕的红梅却是水墨画。

中国绘画中的"赋彩",由晋唐人物画分类平涂的写实转变为北宋没骨花鸟画微妙渲染的写实,这都体现了绘画性绘画以形象为中心的特征;而明清花鸟画的以笔运彩,使用了点垛的用笔,是为了在用色的同时展现用笔的美感,凸显笔墨的功力。在宋人的"水墨为上",墨是被作为色来看待、运用的;而在清人的点垛用色,色则是被作为墨来看待、运用的,这无

疑更体现出书法性绘画以笔墨为中心的特征。

(三) 三叠、两段和三绝、四全

以形象为中心的"经营位置",所考虑的是整体的"应物象形",也就是形象的主次关系、前后远近关系等,目的是为了使艺术的形象不仅在单体上真实生动,而且在整体上也能真实生动。然而,以笔墨为中心的"经营位置"所考虑的却是整体的笔墨效果,粗的和细的、浓的和淡的、疾的和徐的、轻的和重的、松的和紧的、疏的和密的,使点、线、面形成有机的对比和统一,目的是为了使笔墨的效果不仅在个别的表现中是遒劲生动的,而且在整体上也能遒劲生动。

我们不妨把明清主流绘画的构图分为两种类型:一类为正统派构图,以董其昌、"四王"等为代表,他们的构图相对是比较固定的。"经营位置"被称为"分疆",也就是在画面上分出不同的疆域,以区别笔墨的主次和聚散。而"分疆"最基本的两种方法,就是三叠两段法和开合法。一层坡、二层树、三层山,是为"三叠"。景在下,山在上,当中用云或水隔断,是为"两段"。开合法,也就是在画面上分出开与合的大势,通常经过之字形的一开一合再一合三个步骤,整个画面的大构图就完成了,然后再在小的细节中划分开合,正如王原祁在《雨窗漫笔》中所说:"通篇有开合,分股中亦有开合。"以花鸟画为例,最基本的构图是主体大枝、大禽和大石为一开,补景花卉草木为一合,小禽小枝又为一合。经过这样三三两两、大大小小的同义重复,可以描绘出貌似非常复杂实质完全程式化的构图,正所谓"小块积成大块,焉有不臻妙境者乎"。但是这样一种"形象"的复杂,并不是指形体对象描绘起来多么有难度,而是指三三两两的个体最终可以堆集成繁复的笔墨总体"形象",就像一件书法作品,从一点一画一个字开始,可以组合成一篇诗文的章法。它只是程式单位的叠加而不是具体形象的叠加,所以在正统派的山水作品中,无论构图多么复杂,总还是可以看出

一个个三叠两段或是开合的小单位来。这样"三叠两段"的分疆法,并不是依照自然真实而进行的剪裁。对比五代、宋元取自自然、富有进深感的构图,明清正统派的"经营位置",无疑是程式化和平面化的。如果说,披麻皴、牛毛皴、胡椒点、鼠足点以及个字、介字、分字、女字等,是单体形象的程式化、符号化,目的是为了更好地配合单体笔墨的抒写,那么构图上的"分疆三叠两段",便是整体形象的程式化、符号化,目的是为了更好地配合整体笔墨的抒写,使浓和淡、枯和湿、密和疏、实和虚的点线面达到沉着蕴藉和痛快淋漓的对比统一。

另一类是野逸派构图,如徐渭、石涛、八大、扬州八怪、吴昌硕等可作为代表。他们并不讲究"九朽一罢"的构图,但也不遵从程式化的章法,而是强调随意生发。正如郑燮自述的创作经验:"文与可画竹,胸有成竹。郑板桥画竹,胸无成竹。浓淡疏密,短长肥瘦,随手写去,自尔成局,其神理具足也。"这种小章法的"随意生发",或称笔墨互相生发,正符合了书法性绘画抒写性的需要。比之程式化的构图,野逸派随意生发的构图因为它的即兴性和当场可以完成,所以更显得平面化,同时也就更容易产生失误,高手画家可以通过"遇失救失"来解决;而在创作完成后的失误,则往往通过长篇的诗文题跋和钤印来解决。如石涛,便常常在画得较差的作品上一题再题,使一幅绘画作品兼有了作为书法作品的性质。通常称作题为画"增色",而其实际的含义则是因为单靠绘画本身的形象、章法不足以充分地传达作品的意境,不足以表现作品章法的严密,所以要用题为之"补救";反之,去掉了题,作品便自然"减色"。这种用诗、书、印来配合构图的方法,后人归纳为"三绝""四全"。当然,"三绝""四全"的意义不仅止于一种构图方法,它也有助于作品意境的生发。专从构图的方法而言,早在晋唐宋,就有在画面上长题的例子,但在这些作品中,如果去掉题诗,却并不影响画面自身的构图完整性。换言之,晋唐宋的绘画构图,完全是用形象来完成的,长题同它的关系,只是作为锦上添花。然而,在明清野逸

派的构图中,一方面,其"形象"已经符号化为书法性的笔墨展现;另一方面,如果去掉了长题,往往不能成为完整的构图。而长题,本身是一件书法作品,绘画的"形象"又是"准书法"的作品。两者的结合,便使得笔墨的构图不仅更加完美,而且更加富于对比统一,共同展现了书法性绘画的笔墨核心。

相比较而言,三叠两段的程式化构图,更好地服务了悠闲自在的笔墨抒写;而随意生发的构图,则更好地服务了磊落冲动的笔墨抒写。两者在表面上大相径庭,但以笔墨为中心的旨归却并无不同。例如,借用于书法的计白当黑、疏可走马、密不透风等,这些两者共同的构图常用术语,所指的便是笔墨的安排,而不是形象的经营。

(四)集其大成和我用我法

中国古代书画的训练,绘画,主要是师造化,师古人是从属的;书法,主要是师古人,师造化是从属的。而一旦绘画和书法成为一而二、二而一的艺术形式,情况也就起了变化。在绘画性绘画的时代,"传移模写"不过是"画家末事",而到了书法性绘画的时代,承袭典范的笔墨翻转成为画家的要务,于是乎临摹便成了除书法之外画家训练的首要途径之一。这其中还需要分为两种情况,即正统派的临摹和野逸派的"临摹"。

正统派画家像书法家每日临帖的"日课"那样,养成了临画的习惯。董其昌甚至把他所见到的宋元名画藏品,缩临成尺寸较小的册页,时时带在身边,加以揣摩。王时敏、王翚也都画过这样的古画缩临册,名为《小中见大》。董其昌在《画禅室随笔》中提到的"集其大成,自出机杼";王翚在《清晖画跋》中所说的"以元人笔墨,运宋人丘壑,而泽以唐人气韵,乃为大成",至此,所谓的"传移模写",相比于晋唐人作为一个创作的步骤,或作为对前人优秀传统的造型和构图的学习;到宋人作为一个学习的过程,而且主要是学习造型性的笔墨以配合自己写生创作时的形象塑造;再到明

清的正统派,不仅作为一个学习的过程,而且主要是学习前人优秀传统的造型性笔墨和构图并使之成为程式化笔墨和构图,以便于书法性的抒写,此际更被作为一种创作的形式来对待了。除了《小中见大》缩临册这样的创作例子,明清画家的创作大都明确标明是仿、临、拟、模前人的传统,变笔法不变章法,变章法不变笔法,或即使章法、笔法俱变也不离前人成法。

相比正统派画家的亦步亦趋,野逸派画家则对临摹怀着"师心不蹈迹"的态度而强调"我自用我法"。

> 此道见地透脱,只须放笔直扫。千岩万壑,纵目一览,望之若惊电奔云,屯屯自起。荆关耶?董巨耶?倪黄耶?沈赵耶?谁与安名!余尝见诸名家,动辄仿某家,法某派。书与画,天生自有一人执掌一人之事,从何处说起?(石涛《大涤子题画诗跋》)

> 古人未立法之先,不知古人法何法?古人既立法之后,便不容今人出古法,千百年来,遂使今之人不能一出头地也。师古人之迹而不师古人之心,宜其不能出一头地也。冤哉!(石涛《大涤子题画诗跋》)

> 今人不明乎此,动则曰:某家皴点,可以立脚;非似某家山水,不能传久。某家清淡,可以立品;非似某家工巧,只足娱人。是我为某家役,非某家为我用也。纵逼似某家亦食某家残羹耳,于我何有哉……我之为我,自有我在。古之须眉不能生在我之面目,古之肺腑不能安入我之腹肠,揭我之须眉,纵有时触著某家,是某家就我也,非我故为某家也。天然授之也,我于古何师而不化之有?(石涛《画语录》)

这种观点的产生,从主观上,是因为野逸派强烈的个性,不甘受前人传统的束缚;从客观上,正是因为他们大都不具备收藏或是观摩前人经典名作的条件,即使想临摹前人,也无从做到。需要说明的是,正统派的重

视临摹,与书法的笔墨训练是相通的,而野逸派的不重视临摹,同样与书法的笔墨训练相通。最典型的例子,便是石涛所说的:"画有南北宗,书有二王法,张融有言:不恨臣无二王法,恨二王无臣法。今问南北宗,我宗耶?宗我耶?一时捧腹曰:我自用我法。"石涛提到的南齐人张融,是一位特立独行的书法家,在帖学居于书坛主导地位的时代,他不重临帖、挑战权威的张扬个性带有很强的特殊性,但并未获得普遍的认可;而从清初以降,帖学走上了馆阁体的路子,日趋萎靡僵化,碑学乘帖学大坏而入攒大统,再加上整个社会文化背景强调个性的张扬,在书坛,一部分个性派的书家便开始对临帖提出质疑。恰好,野逸派的画家在书法上大都先于碑学书家开始注意汲取碑学之长,在他们的书法训练中读碑的意义更重于临碑。野逸派画家向古人学习,或者只能像书法临摹刻帖一样学习版画,如弘仁的山水,便较多地汲取了徽派版画之长;或者因认识到版画印刷品对于原作的种种歪曲,便干脆"十分学七要抛三""师心不蹈迹"地"我用我法"了。而由于解除了古人的束缚,少数天才画家便可以更充分地发挥自己无拘无束的笔墨创造。

至此,"传移模写",无论注重"集其大成"的临摹也好,还是注重"我用我法"的创意也好,看似针锋相对,截然对立,其实质却都是为了更好地为配合笔墨抒写的中心任务而对传统所作的解构。前者,是为了使笔墨的创意更经典,后者,是为了使笔墨的创意更个性。

(五)笔精墨妙和笔不笔、墨不墨

董其昌在《画禅室随笔》中写道:"以径之奇怪论,则画不如山水;以笔墨之精妙论,则山水决不如画。"这一观点,代表了正统派的艺术追求,在于放弃了形象的高于生活,而仅追求笔墨的高于生活。所谓"笔墨之精妙",也称"笔精墨妙",有如帖学书法的笔墨讲求的是"有法"的森严,并于森严的法度中表现个性的创意。而石涛的《画语录》有云:"笔与墨合,是

为氤氲不分,是为混沌……纵使笔不笔,墨不墨,画不画,自有我在。"代表了野逸派的艺术追求,同样在于放弃了形象的高于生活,而追求笔墨的高于生活。所谓"笔不笔、墨不墨",有如狂草和碑学的书法,讲求的是"无法"的纵兴,并于"无法而法"中表现个性的创意。例如,吴昌硕的画无疑是"气韵生动"的,但他的"气韵生动"是通过什么表现出来的呢？用他自己的话说,便是:"破笔乱涂,是画是书？……不知黄、王、倪、吴,且不知笔墨有无。"用当时人对他的如潮好评,便是:"随意涂抹,奇气勃发！""笔墨所至,淋漓尽致！""苍老有趣,不同凡品！""气韵生动,笔意开豁！""焦笔水墨,妙极一时！""运笔沉着,力透纸背！"(余再新《吴昌硕的故事》)如此等等,都是指其笔不笔、墨不墨而言。

正如晋唐宋元的人物、山水、花鸟画,当画家用"骨法用笔"(笔墨)、"随类赋彩"(渲染法)和"经营位置""传移模写"等绘画性的技术手段完美地配合了"应物象形"即源于深刻生活体验的真实形象塑造,画、绘、制出形神兼备、物我交融的艺术形象,一幅作品便可称之为"气韵生动",而不论它的作者是具有相当文化身份的官僚士夫、文人雅士,还是闾间鄙贱的俗工。这正可体认出古典绘画以形象为核心的绘画性、造型性。同理,隆万以降的明清绘画,无论是正统派还是野逸派,当通过"应物象形"(不求形似的程式化、符号化)、"随类赋彩"(一道汤或蘸色法)和"经营位置""传移模写"等书法性的技术手段,配合了源于主观情感或冲和或冲动的"骨法用笔"(笔墨)创造,抒写出蕴藉沉着或痛快淋漓的笔墨,一幅作品便可称之为"气韵生动"。原则上,这样的作品只有具有相当文化身份的官僚士夫、文人雅士才能完成,而绝不是闾间鄙贱的俗工所能完成。这正体认出近古绘画以笔墨为核心的书法性、抒写性。

所以,我们可以看到,关于何为"气韵生动",在明清人,与晋唐宋元有着迥然不同的理解。如汪珂玉《珊瑚网》:"画用焦墨生气韵。"顾凝远《画引》:"墨太枯则无气韵,然必求气韵而漫漶生矣。墨太润则无文理,然必

求文理而刻画生矣。凡六法之妙,当于运墨先后求之。"唐志契《绘事微言》:"气韵生动与烟润不同,世人妄指烟润,遂谓生动,殊为可笑。盖气者有笔气,有墨气,有色气,俱谓之气;而又有气势,有气力,有气机,此间即谓之韵;而生动处则又非韵之可代矣。"唐岱《绘事发微》:"气韵由笔墨而生,或取圆壮而雄浑者,或取顺快而流畅者。用笔不痴不弱是得笔之气也。用墨要浓淡相宜,干湿得法,不滞不枯,使石上苍润之气欲吐,是得墨之气也。"恽寿平《瓯香馆画跋》:"有笔有墨谓之画,有韵有趣谓之笔墨。"蒋骥《传神秘要》:"笔底深秀,自然有气韵。"张庚《浦山论画》:"气韵有发于墨者,有发于笔者。"方薰《山静居画论》:"气韵有笔墨两种。墨中气韵人多会得,笔端气韵世每鲜知。"等等。

如果说唐宋画家的一件优秀作品,好比是推出一个美的人(生动的形象),这个人当然也穿着美的衣服(生动的笔墨),在这里,衣服是为展现人的美而服务的。而明清画家的一件优秀作品,就好比是推出一件美的衣服(生动的笔墨),当然,这件衣服要获得展示,它不能是折叠着的,而必须挂在一个衣架(程式化、符号化的"模特")上。在这里,衣架是为展示衣服的美服务的。

当笔墨作为服务于形象塑造的形式,它主要属于一个技术性指标;而当它反转成为"内容",它就不再作为单纯的技术指标,而更成了一个精神性的指标。因此,笔墨气韵,便削弱了它与作为"画之本法"的"应物象形"等技术性手段的关联,更与作为"画外功夫"的画家的人品修养有关。尽管如郭若虚在《图画见闻志》中所说的"人品既已高矣,气韵不得不高,生动不得不至",在这一点上,明清与晋唐宋元的认识是一致的。但相对而言,在晋唐宋元,尤其是唐宋,实的技术功力相比于虚的人品修养,也即"画之本法"相比于"画外功夫",对于"气韵生动"的形象塑造具有更直接、更重要的作用。所以,事实上,晋唐宋的大量经典作品并不是全由士大夫画家所创造,而更多地是由画工画匠所创造。当然,从某种意义上,这些

画工画匠之所以能创造出"气韵生动"的经典作品,也自有他们的人品和修养。他们的人品,便是安心做好绘画这一本职工作;他们的修养,便是技进乎道的造型技术。而在明清,虚的人品修养相比于实的技术功力,也即"画外功夫"相比于"画之本法",包括或平淡天真、或愤世嫉俗的清高的思想境界,书法的、诗文的、禅宗的、印学的丰富的文化修养,对于"气韵生动"的笔墨创造,具有更直接、更重要的作用。因此,明清的优秀绘画作品,几乎全是由少数人品高尚、文化修养博洽的文人画家所创造,而大批人品低俗、缺少文化的画工画匠,虽然在技术上也追随了主流的程式画风或写意画风,做到了"不画形",却不能保证他们的笔墨创造也能达到"气韵生动"的境界。

结语

综上所述,六法体系自南齐时提出,到清代经历了1 400多年。它的具体内容的发展和演变过程,可以分为两个大的阶段。

六法体系在第一阶段以形象塑造的绘画性为中心,其余各法都是配合"应物象形"的,所以表现为严密的"画之本法"。

六法体系在第二阶段以笔墨抒写的书法性为中心,其余各法都是配合"骨法用笔"(笔墨)来进行的,尤以处于画坛大宗和主流地位的山水、花鸟画最具典型性。这样,"画之本法"也随之相应削弱,而"画外功夫"则体现出空前的意义。

从画工时代的技法稚拙到绘画性绘画的灿烂完备,再到书法性绘画的尝试超越,从政治标准到艺术标准,再从"画之本法"的标准到"画外功夫"的标准,所谓"六法精论,万古不移",其实不过是对六法体系结构精密的赞誉之辞而已。明清人挂在嘴上的六法,早已不是宋元人眼中的六法,而宋元人眼中的六法,也不复是晋唐人所说的六法。在不同的绘画史阶段里,六法,仅仅是被作为一个严整理论体系的框架结构来借用的,其画

法规范和品评指标所包含的具体概念总是随着时间的演进而产生着量的或质的变化。简而言之,宋元人心目中的六法,是对晋唐人六法的量的扩大;通过对六法中每一条具体内容的变易,把它所能涵盖的范围由人物扩大到山水、花鸟。在这段漫长的时间里,六法,作为"画之本法",是所有画家都可以把握的,大多数画家也能够达到"气韵生动"的不同高度;但它却不是每一个人都能进入,哪怕是从表面上进入。而明清人心目中的六法,是对晋唐宋元人六法的质的变易,通过对六法中每一项内容的改换,把它的核心由形象转换到笔墨。在这一段时间内,六法,作为"画之本法"的解构而更多地依赖于"画外功夫",只是少数画家(主要是文人画家)的专利,也只有少数画家才能达到"气韵生动";但它却使大多数人都能从表面上进入。六法的酝酿、成熟和演变,正是中国画的发展由酝酿、成熟而演变的最好见证和体现。

(1994 年初稿,2002 年定稿)

附：
读唐画　识"六法"

在20世纪以来的中国美学界、美术史学界、绘画史论界,谢赫的"六法"论和石涛的"画语录"是两个被反复阐释了成百上千次的话题,发表了数不清的论著。但大多数论著,由于离开了谢、石立论的依据,从哲学、文学、佛学乃至西方美学而发,"六经注我",而绝非"我注六经",所以对于谢、石的本义几乎不着边际,而释者往往自以为真正揭示了谢、石立论的本义。

以谢赫的"六法"论而言,他的立论依据,是对前代(秦汉)尤其是当时(魏晋)画作的品鉴,本是一个批评的标准,但同时又成为当时、后世(唐宋)创作的标准。这里所指前代、当时、后世的中国画,主要是人物画,至于宋以后兴盛的山水、花鸟画,还不可能成为谢氏立论的依据,而宋、元的某些人物画,如《朝元仙仗图》、永乐宫三清殿壁画《朝元图》等,则依然遵循着"六法"的标准。所以,本文试以唐代的人物画为研读对象,上则涉及魏晋南北朝,下则涉及宋元的某些作品,以此为依据来认识作为供给如莫高窟的画工等所遵循的创作标准——"六法"的本义究竟是什么。如果把谢氏"六法"的本义比作是鱼,也就是说,我们必须结网而渔,并把网撒到谢赫所捞出鱼来的那片江海中。

但20世纪流行的研究方法却不是结网而渔,而是缘木求鱼。也就是说,专家们并不是结了网,并把网撒到谢赫所捞出鱼来的那片江海中去捕

捉"六法"本义之鱼,而是爬到了哲学、佛学、文学的树上去采摘"六法"本义之鱼。最典型的便是文史界的大学者钱锺书先生,他在《管锥编》中依严可均辑《全上古三代秦汉三国六朝文》将"六法"断句为"六法者何?一气韵,生动是也;二骨法,用笔是也;三应物,象形是也;四随类,赋彩是也;五经营,位置是也;六传移,模写是也。"而认为自唐张彦远以来的四字一句为"破句失读"。又旁引了文史佛哲的许多例证,来阐释气韵、生动、骨法等之义。按此句读,什么是六法呢?第一是气韵,什么是气韵呢?就是生动。第二是骨法,什么是骨法呢?就是用笔。第三是应物,什么是应物呢?就是象形。第四是随类,什么是随类呢?就是赋彩。第五是经营,什么是经营呢?就是位置。第六是传移,什么是传移呢?就是模写。按此逻辑,则精神焕发句逗为精神,焕发是也,什么是精神呢?就是焕发。刻苦用功句逗为刻苦,用功是也,什么是刻苦呢?就是用功。实事求是句逗为实事,求是是也,什么是实事呢?就是求是。按图施工句逗为按图,施工是也,什么是按图呢?就是施工。整顿秩序句逗为整顿,秩序是也,什么是整顿呢?就是秩序。跳高跳远句逗为跳高,跳远是也,什么是跳高呢?就是跳远。

另一种流行的研究方法就是以宋元尤其是明清以来的山水包括花鸟画为依据,虽然也是结网而渔,但不是把网撒在晋唐画的江海中,而是撒在明清画的池沼中,虽然捞了鱼上来,但此鱼显然不是彼鱼。

回到谢赫所捞上"六法"之鱼的江海即唐画中,包括前此的魏晋人物画和后世宋元的某些人物画中。我们知道,这批画的作者,大多数是卑微的画工,他们不可能去读高深的文史佛哲典籍,而"六法"肯定是他们看得懂的,所以也是能遵循的,因为谢赫本来就是根据他们的创作而不是根据文史佛哲的典籍总结出"六法"并用以指导他们的创作的。他们也不可能像明清的文人画家那样强调个性的创新、自我的表现,以画为乐,供养烟云,而是以画为役,艰苦地进行奉献社会、聊济口腹的工作的。至于顾恺

之、阎立本、吴道子、孙位乃至李公麟等大家高手,包括满腹诗书的士大夫画家,只要是从事人物画创作的,除梁楷等少数人,基本上也都是遵循着共同的标准即"六法"。

从这些绘画的实物遗存可知,"六法"的核心是应物象形,即"存形莫善于画",这是绘画之所以为绘画而不为诗文、书法的本质所在。而其前提则是"传移模写",这是当时工程性创作的第一道工序。至于经营位置,可以视作群体的应物象形,骨法用笔和随类赋彩则是塑造形象的两个主要手段,前者施于轮廓的塑造,后者施于体面的塑造。它们都是围绕着"粉本"而展开的。

什么是"传移模写"呢?就是任何创作都要有一个粉本草图,然后按图施工。这些粉本草图,有些是不知什么人留下来的图纸,如莫高窟的壁画等,便由佛教的"造像量度经"所规定:什么地方画什么内容?什么内容画什么人物、构图?什么人物应怎样造像?有些是前代遗存下来而经不断改进了的经典图式,如《列女图》《帝王图》《高士图》《竹林七贤图》等;有些则由画家本人九朽一罢所创制,如《虢国夫人游春图》之类就有可能是由张萱本人创制草图而后完成创作的。而任何画家的创作,都必须按图施工,这个图即粉本,一般是画在麻纸上的白描又称白画,取手卷形式,便于随身携带。具体的方法有两种:一种是把草图小样放大到大幅面如墙壁上去,是为传移,转移是也;一种是取与草图小样同大的绢素覆在上面进行勾摹,模写是也。我们看到,今天莫高窟的唐代《西方净土变》壁画有三十几堵,还有《东方净土变》《弥勒净土变》《维摩诘变》等,也各有十几二十堵,每堵的幅面大小悬殊,有的十几平方米,有的三四平方米,但基本构图、主要人物完全一样,这就是传移式的按图施工。元永乐宫三清殿壁画《朝元图》之于宋武宗元《朝元仙仗图》的关系也属传移。而如阎立本《历代帝王图》、孙位《高逸图》,包括顾恺之的《列女仁智图》等,参考莫高窟《维摩诘变》中的帝王图,南朝的《竹林七贤与荣启期画像砖》,北魏司马金

龙墓木板漆画《列女图》，则可能是根据相同的小样所作的模写形式，而不是谁抄了谁的问题。这样，根据钱锺书的断句：传移，模写是也。怎么把小样放大到墙壁上去呢？就是把墙壁覆在小样上勾描。这样的解释，在文史佛哲中可以显得学问高深，在唐画的创作实践中是完全不能成立的。

由于小样大多是手卷的形式，人物一行展开，而实际的创作幅面不一定是横长的，很可能是纵高的。这就涉及"经营位置"，就是对画面的位置即构图作重新的思考经营。《朝元仙仗图》白描是一行的队列，而永乐宫壁画如果也作一行排列，一是人物会变得非常高大，二是壁面的横向容不下这么多人物，所以必须作重新的安排，变成上下三四层人物。宋画《白莲社图》有多本，或为手卷，或为立轴，则以同一小样为依据，可见即使是摹写，也必须对人物的上下、前后位置作重新布置。此外，莫高窟的《西方净土变》壁画，主要构图、人物是一样的，但次要人物的安排也应视壁面的实际情况作调整，尤其是广庭上的舞蹈，或作单人舞，或作双人舞，或作胡旋舞，或作反弹琵琶，庶使画面更丰富多彩。

接下来就要谈到"应物象形"，由于小样草图对人物形象的刻画不一定十分深刻生动，而是类型化的，这就需要画家在创作时对应现实生活中的不同人物，使相应的人物在图画中更加形神兼备、物我交融。对应生活中的真实人物即"应物"，来塑造图画中的人物形象即"象形"。如吴道子画佛教壁画，具体的人物刻画不是照搬佛典中提供的胡貌梵相图式类型，而是以中华威仪入画，并变曹衣出水为吴带当风；韩幹和周昉等所画佛教中的菩萨、观音，则如宫娃等。试比较孙位的《高逸图》与南朝的几块画像砖对人物形象的刻画，无疑更真实生动。所以即使按图施工，生活仍是艺术的源泉。离开了生活的源泉，绘画的创作便失去了艺术性。"应物象形"就是塑造真实的艺术形象，它来源于真实的生活对象，但艺术的真实绝不是生活真实的复制，而是比生活真实更典型化，这个典型化的要求不可能按照粉本的类型化而实现，必须按照"应物"来实现。当然有两种不

同于真实对象的真实形象,一种如唐画或达·芬奇的《蒙娜丽莎》,比生活真实更美,真实的生活中找不到这样美的真实对象;一种如黄慎、罗聘的人物画或毕加索的《阿威农少女》,不如生活真实美甚至更丑,真实的生活中找不到这样丑的真实对象。唐画的"应物象形"则是以美为造型最高原则的。

由于这个人物形象,它的轮廓主要是用线条来塑造的,所以就需要强调"骨法用笔"。虽然任何画家都知道用线条来塑造形象,但这个形象的艺术性高不高,不仅取决于它是否形神兼备、物我交融,更牵涉到用来塑造形象的线条是不是劲健有力,这就是"骨法"。配合了形象高低起伏的真实刻画,顿挫轻重、转折快慢地来用笔行线,这样劲健有力的用笔就是有骨法的用笔,就是有精神的线条,线条有精神了,人物形象才真正有了精神,有了高超的艺术性。所以,即使把绢素蒙在粉本上勾摹同一个人物形象而不以生活真实为参考来修正形象,两位画家线描的功力不同,一个是有骨法的用笔,一个是无骨法的用笔,所完成的作品效果大不相同。当然,这个"骨法用笔"不可能离开"应物象形"而施展,而必须配合并服务于形象的塑造,形象有阴阳明暗、起伏转折,线描有轻重疾徐、粗细婉转,如量体裁衣一般。吴道子的莼菜条,挥霍磊落,气势雄放;莫高窟的人物线描,那种长线条的风华,空实明快而雍容,配合了形象的塑造,达到出神入化的效果,当年大千先生叹为观止,并从中汲取了不少营养。而从五代以后,人物画近不及古,不是不及在形象塑造的真实周密方面,正是不及在线描的骨法方面。周文矩的线描被称作"战笔",一颤一曲的,为人所艳称。其实,这正是因为画家拉不出劲健有力的长线条了,所以而做的藏拙处理。如李公麟的细而文静的线描,邓椿以之与吴道子相比,认为唯于纸上"运奇布巧"而"不见大手笔",原因是"非不能也,乃不为也","恐其或近众工之事"。其实,恰恰是"非不为也,乃不能也"。即以李公麟的天才,也不复有唐人骨法用笔的功力了。尽管他在"应物象形"方面可能做得比唐

人更好,但论总体的成就还是"近不及古"。

勾好线描之后要上色彩。因为当时水墨画还没有盛行,绘画被称作"丹青",刘勰《文心雕龙》甚至认为绘画就是用色彩来造型的。我们又知道,当时的工程性创作是有分工的。高手起稿,因为根据小样进行实际创作,对位置的经营也好,对人物形象的刻画也好,骨法的用笔也好,非高手莫办。学徒众工则负责上色,如王维画好后指挥工人布色,吴道子画好后即离去,由学生自行上色,这就涉及"随类赋彩"。晋唐时的粉本小样上,包括莫高窟藏经洞发现的唐画粉本上,有些在形象的不同部位做有色彩的分类标记,如肌肉用"白",衣服用"六(绿)",裙子用"工(红)",等等,有些则没有。则王维指挥工人布色,当是口头分类,对工人们说明肌肉用白色,衣服用绿色,裙子用红色,等等。而吴道子画成墨稿后离去,由学生自行布色,则学生们手中的小样应该是有色彩分类的文字标记的。所以,"随类赋彩"就是依照(随)粉本小样上的色彩分类标记来平涂彩色。所谓"赋",就是平涂的意思。因为尽管当时有天竺传来的凹凸法,特别适合于人物肉体的立体表现,但中国是衣冠文明的国度,人物画中的形象都是宽袍大袖,肉体露出只是极少部分。而衣服的颜色就是布料的颜色,布料的颜色则一定是平匀的,红布就是一样的红,绿布就是一样的绿。用红布做成的衣服,穿在人物身上,由于光照等原因,可能红得不一样,但这样的色彩感觉是不真实的,真实的是,这件红衣服,不管哪一部位,从哪一角度观察,它一定是一样的红。所以,当时的人物画之用色,理所当然以平涂为法。正因为此,相比于需要有变化的用笔,它可以由水平低的众工、学徒来承担。至于最终平涂出来的色彩效果可能不平匀,那是因为任何人工的平涂都不可能做到平匀的原因,而并非主观上追求色彩的浓淡变化。近代学者从西方色彩学的认识来解释"随类赋彩",提出什么类色、相色的观点,不仅今天的画家莫名其妙,唐代的那些画工一定更不知所云。

若干个画家根据同一件粉本小样进行"传移模写"的创作,怎样来判

定作品的水平高下呢？第一是"经营位置"是否恰当，第二是"应物象形"是否典型，第三也是最重要的是"骨法用笔"是否生动有力并能配合到形象真实的刻画，至于"随类赋彩"则是最次要的因素了。

谢赫提出"六法"，并不是为当时和后世包括今天那些不画画而学问高深的专家去研究的，而是供当时和后世那些甚至不识字的工匠去执行的。就像中小学生的"行为规范"，是给中小学生去执行的，而不是供不搞教学的教育理论家们去研究的。即使做研究，尽管它与马列主义的思想是相通的，但我们决不能撇开了中小学生的行为实践，从"马列全集"中去寻章摘句，诠释它的每一条具体条文的深奥含义。

当画家以某一件粉本小样为依据来进行创作，成功地完成了"传移模写""经营位置""应物象形""骨法用笔""随类赋彩"，这件作品也就达到了"气韵生动"。否则，就称不上"气韵生动"。所以，"气韵"与"生动"完全是两个概念，不能互为诠释的。它是从画而来的结果，而不是从文史佛哲而来并加于画的一个先导的概念。因为至少这样的概念是唐时的绝大多数画家，尤其是像莫高窟中那些甚至连初等文化教育也没有受过的画工不能明白也不需要明白的。至于它与文史佛哲中的气韵概念相通，这是另一回事。就像爱国主义，可以由种好庄稼来体认，也可以由英勇杀敌、保卫家国来体认，但要想阐释英勇杀敌中的爱国主义，不可能撇开英勇杀敌而从种好庄稼中去寻绎。包括前文谈到的"骨法用笔"，学者每以明清文人画为据，认为是倡导中国画的书法用笔，唐代人物画线描之所以精彩，是因为用书法写出来的缘故。这无异是以对池沼中鱼的认识来诠释江海中的鱼。因为如莫高窟的画工，唐代绝大多数人物画家，文化程度很低，不要说书法，有些甚至还是文盲。即如吴道子，少年时从贺知章学书，不成，去而学画，可知他的书法很差，但绘画的线描很精彩，尽管这精湛的绘画线描与高手书家精湛的书法用笔在理法上相通，但吴本人绝不是因为擅长了书法并用它来作画才画出这样精湛的线描，也不是以不擅长的书

法来作画而画出了这样精湛的线描。

俗话说,"当局者迷,旁观者清",所谓"不识庐山真面目,只缘身在此山中"。所以,以文史佛哲为依据来认识"六法"也未尝全无意义。但俗话又说,"隔行如隔山",所谓"不入虎穴,焉得虎子"。所以,以晋唐人物画为依据来认识"六法"尤显重要。一言以蔽之,要想知道江海中的鱼是什么样子,必须到江海中去撒网捕捉,爬到树上去采摘固然不行,到池沼中去撒网捕捉同样不妥。

(2010年)

06 第六讲
从"曹衣出水"到"吴带当风"
——民族绘画格式的确立

> 智者创物,能者述焉,非一人而成也。君子之于学,百工之于技,自三代历汉至唐而备矣。故诗至于杜子美,文至于韩退之,书至于颜鲁公,画至于吴道子,而古今之变、天下之能事毕矣。
>
> (苏轼《书吴道子画后》)

一

任何文化的发展总是基于一定的民族心理载体,当它被移植到另一个民族生存圈以后,在变更载体的同时,必须付出其自身被变异的代价。因为文化移植的过程总是表现为一个双向同化的建构过程:一方面,外来文化同化了引进者的立体心理图式;另一方面,引进者固有的立体心理图式也同化了外来文化本身。如果在两种文明的冲突中,不是通过双向同化的耗散机制创造出一种新的文化——心理结构,那么固有的文化心理一定不能胜任容纳外来文化的异质因子。这时,要么就是两种文明的格格不入甚至于同归于尽,要么就是一种文明吞没另一种文明。无论出现哪一种结局,对于文明冲突中的胜利者或失败者都是不幸的。

外来的佛教在民族文化的信仰心理上投下了一大波纹,特别成为魏晋南北朝贵族和庶民的精神支柱,但它要想以一种未曾改造过的形式在中国大地上传播是根本不可能的。南朝士大夫对维摩诘的青睐固然是出

第六讲 从"曹衣出水"到"吴带当风"——民族绘画格式的确立

于玄学的谈助需要,北魏石窟造像以"当今天子"为如来的准则同样体现了传统的政治目的——两者从不同的侧面和层次同时开始了对佛教的改造。如果说宗教的根源不在天上而是在人间,那么我们不妨进一步补充说,中国佛教的根源不是在印度而是在华夏。"佛教征服了一个伟大民族的心灵,但同时这个民族又以强大的耗散力开始了征服佛教的历程,这就是不同民族之间文化交流的历史辩证法,这就是中华民族对外来文化一以贯之的'拿来主义'的优秀传统。""拿来主义"标志着一个民族对文化交流和文化创造中主体性的自觉程度,而唐代吴道子以绘画史的意义出现于中国画坛上,则标志着佛教美术在民族化过程中主体性的最终圆成即民族绘画格式的正式确立。

然而,正如本讲所引苏轼《书吴道子画后》所说,这一圆成决"非一人而成也",其中凝结了无数前贤时人的艰苦劳动;亦"非一时而成也",其间经过了"古今之变"的漫长历程。追溯这一历程,我们不能不提到北齐画家曹仲达——虽然也许这只是对历史的一个附会。

在中国绘画史上,唐宋而还,喜欢将"曹吴"并论,作为中国佛教美术嬗递演变中两个举足轻重的中枢人物。但是,"曹"是谁?"吴"又是谁?却是不无疑问的。宋代郭若虚《图画见闻志》卷一"论曹吴体法",专门梳理了这一桩公案,得出"曹"即曹仲达,"吴"即吴道子的结论,遂成定论:

> 曹吴二体,学者所宗。按唐张彦远《历代名画记》称:北齐曹仲达者,本曹国人,最推工画梵像,是为曹。谓唐吴道子曰吴。吴之笔,其势圆转,而衣服飘举;曹之笔,其体稠迭,而衣服紧窄。故后辈称之曰:"吴带当风,曹衣出水。"又按蜀僧仁显《广画新集》,言曹曰:"昔竺乾有康僧会者,初入吴,设像行道,时曹不兴见西国佛画仪范写之,故天下盛传曹也。"又言:"吴者,起于宋之吴暕之作,故号吴也。"且南齐谢赫云:"不兴之迹,代不复见,唯秘阁一龙头而已。观其风骨,擅名

> 不虚。"吴暕之说,声微迹暧,世不复传。至如仲达见北齐之朝,距唐不远;道子显开元之后,绘像仍存。证近代之师承,合当时之体范,况唐室已上,未立曹吴,岂显释寡要之谈,乱爱宾(张彦远)不刊之论?推时验迹,无愧斯言也。

郭若虚的论证,无疑是有说服力的。不过,以"曹"为曹不兴,"吴"为吴暕,在当时不独仁显为然,黄休复在《益州名画录》卷中"张玄"条下亦称:

> 前辈画佛像罗汉,相传曹样、吴样二本。曹起曹弗兴(即曹不兴),吴起吴暕。曹画衣纹稠迭,吴画衣纹简略。

我们知道,作为中国"佛画之祖"的曹不兴,他的画佛是从临摹康僧会带来的犍陀罗、笈多式佛像开始的,所作"衣纹稠迭",当在情理之中。至于吴暕,仅在谢赫《古今画品》中有简单的著录:"体法雅媚,制置才巧,擅美当年,有声京洛。"其具体的画风特点,无从考核。

此外,元汤垕的《画鉴》虽奉"吴"为吴道子,但仍坚持"曹"为曹不兴的观点:"曹不兴古称善画,作人物衣纹皱绉,画家谓'曹衣出水,吴带当风'。"

上述不同意见,虽然不足以推翻郭若虚的结论,但却提醒我们:看待曹仲达和吴道子的画体,不应囿于他们个人的成就,而应该把他们放到一个追索过去、包含现在、指向未来的历史趋势中进行考察;曹吴画体主要是作为中国佛教美术由生成到终结的两个主要画派的杰出代表而具有意义。从这一意义上,我们并不无条件地接受郭氏的观点。

黑格尔基于社会决定论的历史观认为,从根本上说,伟大人物是他的时代"精神"的表现,或者说是他那个文化的"灵魂"。当文化向前发展,就有种种客观需要产生,而这些客观需要是通过人们的主观决定体现出来的。伟人并不创造历史,而是"伟大的时代"召唤出伟人来。所谓"伟大的时代",指人类从自由与组织的一个水平上升到自由与组织的另一个更高

第六讲 从"曹衣出水"到"吴带当风"——民族绘画格式的确立

水平之间的过渡期。伟人不过是历史力量或社会力量的一个"表现",他必须顺应历史的潮流才能获得成功。因此,如果我们要想把握伟人之所以伟大的原因,其纯粹的个人性格仅具次要意义,只有他那个时代的社会与文化才是那伟大的历史力量发生连续震撼的场所(参看黑格尔《历史哲学》《法哲学》等)。

马克思、恩格斯所创立的历史唯物主义学说,批判地继承了黑格尔历史观的合理内核,纠正了其"头足倒置"的错误;同时在强调历史必然性的时候,丝毫不否认个人在历史上作出超越历史的卓越贡献的可能。

作为时代产物的伟人,反过来也以他的伟大成就影响了时代,因此,伟人不啻是历史发展的一个媒介。时代提供了人们共同的制约条件,但能够利用这些条件作出杰出贡献的毕竟只是少数伟人。特别在文学和艺术领域中,尽管伟大作家的一切都有赖于他的时代和文化,但具有独特形式和风格的新创作的产生,始终离不开其个人的禀赋、才能,他的敏感性和洞察力。独创的典范经常是由少数出类拔萃的天才所创造,而由构成其和响的同时代许多稍有才能的人们所模仿着。天才并不是把才能组合起来的结果,多少个二三流的画家或诗人加在一起,可以创造出吴道子或李太白的成就来呢?假如相信把个别的天才作家从历史上抹去,他的业绩将被另一个人干出来,那是荒谬的。没有屈原而有屈原的《离骚》,没有吴道子而有吴道子的画风,这都是不可想象的。

简言之,历史必然性与个人才能之间的关系,正如同文化交流中两种异质文化之间的关系,也是一个双向制约、互为创造的建构过程。从这个意义上来说,历史创造了伟人,同时,伟人也创造了历史。

那么,作为"百代画圣"的吴道子又是怎样被历史所创造出来的呢?他又是怎样创造了历史的呢?这其间主客体的关系以及内部世界和外部世界的条件又是如何错综复杂地在起着必然或偶然的作用呢?……这一切,让我们先从"曹衣出水"谈起。

二

作为"曹"的画体,是曹不兴也好,指曹仲达也罢,这其实都无关紧要。对"曹"体的分歧中,其实包含了一个共同的认识,这就是衣纹稠密的"曹衣出水"——我们认为,这才是"曹"体的本质所在。需要指出的是,"雕塑铸像,亦本曹吴"(《图画见闻志》卷一),因此,"曹"体的这一本质,不仅仅作为中国早期的佛画样式而具有意义,而且是涵盖了包括"雕塑铸像"在内的整个中国早期佛教美术的一个美学品格——限于所能见到的实物资料,在下面的讨论中,我们将更多地以雕塑为例,来佐证"曹衣出水"的风裁体貌。此外,如前所述,"曹"体的这一本质,可以追溯到印度古代佛教美术的规范,因此,它在根本上是作为中外文化交流中一个特殊的中介环节而具有意义。

曹不兴大约生活于3世纪,曹仲达则生活于6世纪。这300多年间,正是中国佛教美术从无到有、从萌芽到鼎盛的大发展时期,同时也相当于印度佛教美术的黄金时代。

当时的印度佛教美术,涌现出纷繁璀璨的样式和流派,其中最驰名的当推犍陀罗艺术、秣菟罗艺术和笈多艺术。

犍陀罗艺术发源于希腊人在印度统治的末期,约在1世纪达到极盛;至贵霜诸王来据此地,依然保持不坠,其特点是追随希腊艺术柔和而自由的造像法则进行制作,如佛像多作广额、"通天鼻",衣饰多用希腊式的披衣,等等。至4世纪,演变为严肃厚重、体型粗短的造型,创造了犍陀罗艺术独自的风格,并逐渐废弃了披衣,改用似乎是湿贴在身上的衣服,成为向笈多王朝裸体佛像的一个过渡。6世纪初叶,犍陀罗艺术为白匈奴人(哌哒族)的武力所摧毁。

秣菟罗艺术盛行于贵霜王朝,其造像既有粗短肥硕的,但更多挺拔修长的。如出土于秣菟罗贾马尔坡尔的一尊石雕立佛像(现藏秣菟罗博物

第六讲 从"曹衣出水"到"吴带当风"——民族绘画格式的确立

馆),被公认为是秣菟罗艺术的标准作品。佛像洗练典雅,肌肉匀称,袈裟紧贴身上,衣纹皱褶给人以被水湿润过的感觉,腿部略长,稳健隽美,与犍陀罗派的粗肥明显不同。

笈多艺术兴起于 4 世纪,其主要特色是融会犍陀罗与秣菟罗两派之长,从印度本土的民族审美心理出发,酝酿出一种新的美学理想和艺术标准。对印度人体的深切了解同对植物和动物曲线的模仿研究相结合,给佛教造像注入了青春的生命,并由紧贴在身上的透明衣服的波纹,进一步发展到直接讴歌裸体的形象,肃穆、慈祥而温情的光辉,折射出寂静自在、圆觉无碍的内心世界,成为纯印度的古典形式。

犍陀罗、秣菟罗和笈多艺术,在造型方面虽有希腊化或印度化、粗短或修长的不同,但在衣纹的表现上,几乎都是薄衣贴体的样式。无疑,被美称为"曹衣出水"的中国佛教艺术的"曹"体或"曹家样",并不是基于中国民族审美心理的一种创造,而应该是沿袭了印度古代佛教艺术的余绪。作为中国"佛画之祖"的曹不兴的画佛,是从临摹康僧会带来的印度佛像开始的。曹仲达的祖籍则出自昭武九姓之一的曹国,在今乌兹别克共和国撒马尔罕境内。曹氏一家约在后魏时移籍中国。而当时的曹国及其周围地区统称康居,正是古代印度佛教艺术的一大渊薮,也是康僧会的故乡。因此,无论曹不兴还是曹仲达,他们所作的佛像,以紧贴肉体、显示身形的稠密衣纹,引起中国观众的新奇之感,都在情理之中。

事实上,从现存遗迹来看,如克孜尔、莫高窟、麦积山、云冈、龙门等星罗棋布于丝绸之路和内地的石窟造像、壁画,这一时期的中国佛教美术普遍呈现为对印度样式的沿袭、"拿来"。以克孜尔千佛洞为代表的龟兹石窟的壁画,特别是早期的壁画,除裸体外,几乎都是薄衣贴体,纹褶细密,人体美获得极为充分的表现。克孜尔新 1 窟发掘出来的一件涅槃佛残躯,其衣纹的做法是在塑好的人体上黏贴细密的泥条,"曹衣出水"的感觉较之壁画更加明显。莫高窟及麦积山石窟北朝时期的泥塑佛像,衣纹做

法与克孜尔的大体相同；此外，还有以阴线刻画代替凸起的衣纹的，如莫高窟第259窟的禅定佛便是如此，其立意同样是为了表现薄衣贴体的质感——这种做法，在同时期云冈、龙门等石窟雕像中运用得尤其广泛。

当然，中国早期佛教美术所受印度样式的影响，绝不止于衣饰，在造型特征方面，撇开六朝士大夫"秀骨清像"的作风不论，大体上也有希腊化或印度化、粗短或修长的不同。如云冈石窟的早期作品，较多犍陀罗佛教艺术的造型特征；后期作品，较多笈多艺术的色彩。克孜尔的壁画人物，大多肥硕丰满，米芾《画史》记张僧繇所画"天女宫女，面短而艳"，于此可以得到形象的佐证。

中国早期佛教美术，对印度样式兼收并蓄的"拿来主义"绝不是生搬硬套的移植，而是通过"殊方夷夏"的消化吸收从而达到创造性转化的必要前提。在民族审美心理的筛洗下，那些"通天鼻"之类的希腊化造型，或者粗短肥硕的天竺式、西域式形象，都被逐渐淘汰；唯有"曹衣出水"的衣饰处理获得了较高的评价，然而，却没有得到进一步的展开。这并不奇怪，因为衣服是穿在人体上的，"皮之不存，毛将焉附？"当"曹衣出水"的衣服所包裹着的人体被改变以后，这件衣服本身是否再能被适用，自然也就成了摆在艺术家面前的新的课题。

因此，所谓"曹吴二体，学者所宗"，对于"曹"体，这里的"学者"仅仅只能指称魏晋南北朝这一特定时期的"学者"，而且，作为这些"学者"所宗的"曹"体，本质上应该是指印度古代佛教艺术的样式，而不是指曹不兴或曹仲达的画体。二曹仅仅是当时大批"学者"中有代表性的两位人物而已，他们本人对于当时、后世佛教美术的影响并不是创造性的，也不是十分巨大的。据文献典籍的记载，曹不兴和曹仲达的艺术创作活动，主要都不在佛教美术方面。如《历代名画记》著录曹不兴的作品，有《一人白画》《杂纸画龙虎图》《纸画青溪龙》《赤盘龙》《南海监牧十种马》《夷子蛮并兽》《龙头四》，没有一件是佛教题材；著录曹仲达的作品，有《虞世道》《斛律明月》

第六讲　从"曹衣出水"到"吴带当风"——民族绘画格式的确立

《慕容绍宗像》《弋猎图》《齐武临轩对武骑》《名马图》等。显然,我们不能设想,他们两人能对当时、后世中国佛教美术的发展起到十分重大的影响;恰恰相反,倒是当时佛教美术的大量传来,在他们的绘画生涯中引起了一定的波动。很可能,他们从印度佛教美术中"拿来"了"曹衣出水"的样式,更多的是运用于非佛教题材的人物画创作。

伴随着佛教在民族信仰心理空间的风会,以"曹衣出水"为标志的"拿来主义"的中国早期佛教美术日趋发达,然而,适应民族审美心理的中国绘画格式并没有获得确立。正因为如此,"曹衣出水"没有能够成为"万古不易"的样式,它终于为"吴带当风"所取代了。

三

如果说"曹衣出水"的意义主要表现为魏晋南北朝时期大批佛教美术家对印度佛教美术样式的沿袭或"拿来",从而成为佛教美术民族化的一个必要前提,那么"吴带当风"的意义更多地表现为吴道子个人在改造外来的佛教美术并使之成为纯粹中国佛教美术方面所作出的创造性贡献。简言之,前者只是移植印度样式的群体运动,后者才是创立中国样式的个人功绩。佛教美术民族化的这一历程,同佛教本身民族化的历程是相同步的——例如净土宗、华严宗、律宗、禅宗等更具中国信仰特点的佛教宗派,也都在这一时期纷纷确立。

一般说来,在英雄与历史双向创造的"因缘"中,任何一个领域的伟人,他的活动总是标志着一种在性质上同其他人迥乎不同的独特方式。无疑,在中国佛教美术史上,曹不兴和曹仲达都是当不起这样的称号的;因为如前所述,比之同时代其他"学者",他们并没有什么与众不同的特别之处。而吴道子的情况就完全不同,他不是随波逐流的高手,而是逆转潮流的"画圣"。

如所周知,自初唐到盛唐,是中国封建社会的一个黄金时代,对外是

开拓疆土,扬威边陲;国内则政治安定,经济繁荣。"丝绸之路"空前畅通,不仅引来了"胡商"云集,而且带来了大量异国的礼俗、服饰、乐舞、美术以及各种宗教。"胡酒""胡姬""胡服""胡乐"……成为长安时髦极盛的风尚。作为唐代宫廷乐舞的"十部乐"中,西域乐舞占有压倒的优势,代表了国家级的演出水平。当时甚至有"乐舞除西域传来者几无可言"之说。这些乐舞的演出者不仅有西域胡人,更多的还是内地的汉人,甚至不乏西域人和汉人同歌合舞的情景。唐代诗人李白、元稹、白居易等,都曾留下了大量歌咏西域乐舞的篇章。如白居易《胡旋女》诗中说:

> 胡旋女,胡旋女,心应弦,手应鼓;
> 弦鼓一声双袖举,回雪飘飘转蓬舞。
> 左旋右转不知疲,千匝万周无已时;
> 人间物类无可比,奔车轮缓旋风迟。
> 曲终再拜谢天子,天子为之微启齿;
> 胡旋女,出康居,徒劳东来万里余。
> 中原自有胡旋者,斗妙争能尔不如;
> 天宝季年时欲变,臣妾人人学圆转。

异域的舞姿得到天子的青睐,于是自上而下竞相效尤,蔚为风气,"斗妙争能"竟胜于来自康居的胡旋女!

在绘画方面,则以贞观初年于阗画家尉迟乙僧的入居长安为契机,奇纵逸状、精妙卓异的西域画法,从内容、形象到笔墨技法都给人耳目一新之感而风靡画坛。尉迟氏在长安创作了大量的寺观壁画,窦蒙评为"澄思用笔,虽与中华道殊,然气正迹高,可与顾、陆为友"(转引自《历代名画记》),朱景玄认为"精妙之状,不可名焉"(《唐朝名画录》),如此等等。他所画的屏风,每扇"值金一万"。可以想象,在当时的社会审美心理中,尉迟氏的西域风画法是如何受到爱赏,闻风而起的画家一定也是很不少的。

第六讲 从"曹衣出水"到"吴带当风"——民族绘画格式的确立

需要指出,唐人对外来文化这样无所顾忌地引进乃至不无"崇洋媚外"之嫌的大胆仿效,固然反映了当时国民开放的心态和对文化创造的自信;但如果满足于此、停留于此,那么,作为文化创造所必需的主体性毕竟没有提到支配的高度,真正的民族绘画格式也是不可能被创造出来的。诚如白居易在《胡旋女》一诗中所揭示的,在对外来样式一味模仿的表象下,实际上掩蔽着"时欲变"的整个民族文化的危机。"如诸法自性,不在于缘中,以无自性故,他性亦复无"(《中论·观因缘品第一》)。

吴道子的伟大之处正在于他置身于如此的社会氛围,却不是盲目地追逐时好,而是以高度清醒的理性中流砥柱,力挽狂澜,从而逆转了由来皆然、于今为烈的对异域佛画样式的模拟仿效,创造了纯粹中国的佛画样式——"吴带当风",及时地解决了"曹衣出水"所无法解决的中国佛教美术创作中人体与服饰——内容与形式的矛盾。由于这一新的佛画样式是纯粹中国的,因此,在绘画史的发展中,它的影响不只局限于佛教题材,而是广泛地延伸到各种题材的绘画创作中,成为中国画学中一个基本的形态学命题。

关于"吴带当风"本身的特色,另作讨论。这里首先需要说明的是,创立这一民族绘画格式所必需的天才胆魄是如何为时代的风气所铸成的。在这方面,吴道子其人其艺,与李白十分相近,尽管李白与佛教的关系并不密切。

唐帝国的统治秩序,从一开始就否定了汉魏以来"九品中正制"式门阀世胄的垄断,敞开了世俗地主阶级乃至一般庶民通过武功或文艺充分发展、发挥自己才干的大门。陈子昂在《登幽州台歌》中慷慨悲怆地呼唤出时代的强音:

前不见古人,后不见来者,
念天地之悠悠,独怆然而涕下!

其实，当时的每一个人都孤独地同时又是自由地发现自己被解放到这样一个充满了希望前景的人生十字路口。试看唐人的政治、武功，唐人的诗文、美术……无不充溢着一股青春的热情，豪迈的气度，才气发扬，纵恣生活，如生龙活虎般腾踔的节奏，强烈地折射出伴随着全体国民心态的解放和开放所释放出来的无限能量。他们一面渴慕功业，企冀光宗耀祖、扬名传世的春风得意；一面又笑傲王侯，浮云富贵，向往自由自尊的生活。例如大诗人李白，本是"陇西布衣，流落楚汉"，却不甘寂寞，"遍干诸侯""历抵卿相"（《与韩荆州书》），直到成为唐玄宗的首席御用诗人。但"功遂名就"之后偏又傲岸不驯，"天子呼来不上船，自称臣是酒中仙"（杜甫《饮中八仙歌》），乃至贵妃捧砚、力士脱靴，无所不为。"安能摧眉折腰事权贵，使我不得开心颜"（《梦游天姥吟留别》），终于重新走上了"散发弄扁舟"的放浪无羁的生活道路。

　　在绘画领域亦然。吴道子自幼父母双亡，生活贫寒，经由结识韦嗣立，从县尉小吏一直做到唐玄宗的供奉画师、"内教博士"，后来又晋升"宁王友"，可谓荣耀已极。但玄宗命他写生四川嘉陵江山水，他却空手而回；当玄宗要他出示画稿，他竟说："臣无粉本，并记在心。"联系到稍后于吴道子的韩幹，顶撞唐玄宗要他向陈闳学画的旨意时所说："臣自有师，陛下内厩之马，皆臣之师也。"当时君臣之间的关系，当时诗人、画家的禀性气质，由此可见一斑。这与宋代宫廷画家在帝王面前"战惧不已，不能下笔"（刘道醇《圣朝名画评》卷二），相去何啻霄壤！《宣和画谱》记吴道子画《地狱变相图》：

　　　　观其命意，得阴隲阳受，阳作阴报之理，故画或以金胄杂于柽梏，固不可以体与迹论，当以情考而理推也。

佛教徒所谓的地狱，归属于"罪恶众生所生之地"，有其明显的阶级性。晚唐时有一位智参和尚答一位信士所问，说是："贵者因为前生行善，所以即

使今生作孽,也不入地狱,只不过来世永生垢结而已。"意思是说,地狱是专为被统治者、被压迫者设置的。然而,吴道子却胆敢把"今生作孽"的高官显宦照样扣上脚镣手铐,同囚徒们一道押入地狱受审。这一大胆的艺术处理,鲜明地反映出吴道子要求突破各种传统的约束,重建价值观念的理想。

这样一种奋发勉励、积极进取、勇敢反抗的心态,就是唐代前期整整一代崭露头角的中下层知识分子的人生价值取向。从某种意义上可以说,这一心态是靠酒浇灌出来的——请看李白的诗句:

> 百年三万六千日,一日须倾三万杯!(《襄阳歌》)
> 且乐生前一杯酒,何须身后千载名。(《行路难》)
> 人生得意须尽欢,莫使金樽空对月。(《将进酒》)

如此等等,是何等的超迈壮举,何等的激扬意气!同样,吴道子的画与酒也有着不解之缘。张彦远《历代名画记》称其:"好酒使气,每欲挥毫,必须酣饮。"相传他画长安崇仁坊资圣寺壁画,"秉烛醉画",尤见神妙。段成式《京洛寺塔记》还记载了长安平康坊菩萨寺的会觉和尚巧设计谋,诱使吴道子为其献艺的一则故事:

> 初,会觉上人酿酒百石,列瓶瓮于两廊下,引吴道玄(子)观之。因谓曰:"檀越为我画,以是赏之。"吴生嗜酒利赏,欣然而许。

马克思曾把宗教对人民的麻痹作用比作"精神鸦片"。我认为,在中国,佛教对人民尤其是文人士大夫的麻醉则更近似于"酒"。但在不同的文化背景下,这种共同的麻醉剂所发生的文化效应是各各不同的。关于这方面的比较,另作探讨。这里只是想指出,如同佛教激起了唐人开放、创造的狂热,酒同样也激发起唐人超常的天才发挥。林语堂在《生活的艺术》中叙述"一位美丽的上海女士在她半醉之时,以灿花妙舌畅论酒的美德……她说,在这时节,一种洋洋得意的感觉,一种排除一切障碍力量的

自信心,一种加强的锐感,和一种好像介于现实和幻想之间的创作思想力,好似都已被提升到比较平时更高的行列。这时好像使人具着一种创作中所必须的自信和解放动力"。这种自信的感觉与脱离规矩及技巧羁绊的感觉,可谓息息攸关。半封建半殖民地的"上海女士"尚且如此,遑论盛唐时代的文人画师?且不论"欲饮琵琶马上催""醉卧沙场君莫笑"的迎塞军功,试看"斗酒诗百篇"的李白,他的诗作是那样地痛快淋漓,天才极致,没有任何约束,毫无规范可循,一切都是冲口而出、倚马而成,却又是那样地恣肆汪洋、层出不穷!还有同为"饮中八仙"之一的张旭的草书,流走快速,连字带笔,荡气回肠,骇人心目,韩愈评为"变动犹鬼神,不可端倪"(《送高闲上人序》)。"好酒使气"的吴道子的画,同样也是气势惊人,洞心骇目。朱景玄《唐朝名画录》记其与李思训同画大同殿嘉陵江山水壁画,李思训累月始成,吴道子却一日而毕。又云:

> 景玄每观吴生画,不以装背为妙,但施笔绝踪,皆磊落逸势;又数处图壁,只以墨踪为之,近代莫能加其彩绘。凡图圆光,皆不用尺度规画,一笔而成……吴生画兴善寺中门内神圆光时,长安市肆老幼士庶竞至,观者如堵。其圆光立笔挥扫,势若风旋,人皆谓之神助。

其气势的壮迈,千载而下,依然凛凛溢出于字里行间。苏轼《凤祥八观诗》云:

> 道子实雄放,浩如海波翻;
> 当其下手风雨快,笔所未到气已吞!

形容吴画的雄放和气势,再也贴切不过。盛唐风发的时代,佛教宏伟的排场、"杜康"昂奋的刺激,这一切,交互作用于吴道子的人生和心理,他的人生和心理又反过来作用于他的艺术,在文化史的意义上达到了高度的和谐、统一,放射出奇谲瑰丽的光彩!

宋沈括在《梦溪笔谈》中以科学家的口吻批评吴画圆光,以为"但以肩

倚壁尽臂挥之,自然中规;其笔划之粗细,则以一指拒壁为准,自然均匀,此无足奇。"这种撇开画家豪迈奔放的意兴心绪单纯着眼于技术角度的分析,未免皮相。在这方面,张彦远《历代名画记》的意见显然更为中肯。张氏首先描述吴画的用笔特色说:"神假天造,英灵不穷,众皆密于盼际,我则离披其点画;众皆谨于象似,我则脱落其凡俗。弯弧挺刃,植柱构梁,不假界笔直尺;虬须云鬓,数尺飞动,毛根出肉,力健有余——当有口诀,人莫得知。数仞之画,或自臂起,或从足先,巨壮诡怪,肤脉连结,过于僧繇矣。"接着又分析其所以能切入如此自由的境界,在于:

> 守其神,专其一,合造化之功,假吴生之笔。向所谓意存笔先,画尽意在也。凡事之臻妙者,皆如是乎,岂止画也! 与乎庖丁发硎,郢匠运斤,效颦者徒劳捧心,代斫者必伤其手。意旨乱矣,外物役焉,岂能左手划圆,右手划方乎? 夫用界笔直尺,是死画也;守其神、专其一,是真画也。死画满壁,曷如圬墁,真画一划,见其生气。夫运思挥毫,自以为画,则愈失于画矣;运思挥毫,意不在于画,故得于画矣。不滞于手,不凝于心,不知然而然,虽弯弧挺刃,植柱构梁,则界笔直尺,岂得入于其间矣!

需要指出,张氏所揭示的吴道子绘画创构的这种下意识心境,与佛教徒修行入定时的深层心理活动是相沟通的。后来兴起的禅宗画以梦和醉为特征的经验模式,进一步明确了其间的主客体关系,促使了宗教——艺术在人生境界更高层次上交互涵映的升华。

吴道子曾向张旭学过草书,虽学书不成,去而学画,但草书的精义已经深深地渗入到他的艺术精神之中。我们知道,张旭的草书不仅得益于饮酒,而且得益于观舞。杜甫《观公孙大娘弟子舞剑器行》序称:"往者吴人张旭,善草书书帖,数常于邺县见公孙大娘舞西河剑器,自此草书长进,豪荡感激。"公孙大娘的剑舞,是一种"燿如羿射九日落,矫如群帝骖龙翔;

来如雷霆收震怒,罢如江海凝青光"的"健舞",雄浑豪迈、意态飞动的境界与张旭草书的笔势极相吻合。无独有偶,吴道子的绘画除得益于饮酒外,同样也得益于观舞。

开元中,"将军裴旻厚以金帛,召致道子,于东都天宫寺,为其所亲将施绘事。道子封还金帛,一无所受,谓旻曰:'闻裴将军旧矣,为舞剑一曲,足以当惠,观其壮气,可助挥毫。'"(《唐朝名画录》)于是"旻屏去缞服,用军装缠结,驰马舞剑,激昂顿挫,雄杰奇伟,观者数千百人,无不骇栗;而道子解衣盘礴,因用其气以壮画思,落笔风生,为天下壮观"(《宣和画谱》)。同时张旭亦草书一壁,观者高兴地说:"一日之中,获睹三绝。"裴旻舞剑出神入化,道子奋笔俄顷而成,张旭草圣变化莫名,舞蹈、绘画、书法在佛教寺院的这一次风云际会,不是出于对佛教的顶礼膜拜,而更多地折射出唐代艺术家们对民族文化主体性和主动性的自觉与热情。这与北朝时丝路艺术家们虔心供养的"拿来主义",不可同日而语。《历代名画记》评为:"是知书画之艺,皆须意气而成,亦非懦夫所能作也。"《宣和画谱》评为:"道子之于画……与为文章何异,正以气为主耳。"显然,吴道子重"气"的画风,不只是一个倚肩拒指的技术问题,更是一种特殊的创作心态的反映。酒和舞与李白的诗、张旭的书和吴道子的画的同构,兴会标举了盛唐的时代风尚。在这一风尚的笼罩下,吴道子借佛教为"缘起",确立了"吴带当风"的民族绘画格式。这是"曹衣出水"时代沉冥于玄思或虔诚于笃信的佛教美术家们绝不敢梦见的。

"吴带当风"是盛唐气象的产物,同时也是盛唐气象的一大标志。

试把敦煌莫高窟第103窟的维摩诘壁画,同之前的云冈石窟的维摩诘雕像及之后的李公麟的《维摩天女图》进行比较,更足以加深我们对以"气"为主的"吴带当风"的绘画格式所涵容的盛唐气象的理解。云冈石窟的维摩诘雕像,面带微笑、怡然自得地娓娓而谈,所体现的是六朝士大夫以清谈析理为理想人格的思辨之美;李公麟的维摩诘画像,麻木不仁的形

容，集中抒写了宋代士大夫心印禅理、渊然而深、欲说还休的静默之美。而莫高窟第103窟的维摩诘壁画却是须眉奋张，目光如炬，振振有词地发挥着势不可遏的滔滔辩才——它所反映的，不正是盛唐雄豪壮伟的气势心绪？在这里，题材主题完全一致，人物形象也相去不远，但艺术的品格和审美的敏感却展现了绝然不同的精神风貌和内涵特征，它们各有其深刻的社会时代的原因。

附带提一句，吴道子也曾画过多幅维摩诘像，但一幅也没有留传下来。而从各方面分析，第103窟的维摩诘像从人物造型到笔墨技法，都与吴道子的画体极为切近，可以作为探讨"吴带当风"的美学蕴涵和技法特点的一个重要例证。

下面，便让我们来看一看"吴带当风"的笔墨技法与以前的佛教绘画，特别是与"曹衣出水"的样式究竟有些什么不同。

四

在吴道子的艺术生涯中，佛教题材的创作占有压倒性比重。据《唐朝名画录》，他在两京（洛阳、长安）寺观所画经变壁画，就达"三百余间"。可惜这些艺术杰作在会昌灭佛运动中遭到严重摧残，又经后世的兵厄，终于灰飞烟灭了。又据《宣和画谱》著录吴道子的卷轴画，凡九十三件，绝大部分也是佛像，这些作品今天也都不可复见了。传世《送子天王图》卷（现藏日本）和《宝积宾伽罗佛像》轴（现藏台湾省）等，均系出于后人的摹本，但多少也保留了吴氏画风的特点，可作为探讨"吴"体的参考。

综合文献资料和参考画迹，试来研索"吴"体的风貌，大体可以归结为如下三点。

第一，从人物造型来看，吴道子改变了以往对印度样式和西域形象的沿袭，全面地、自觉地代之以汉族各阶层的人物为"模特儿"。这一创举作为佛教美术民族化进程中根本性的一个环节，既标领了时代的风气，同时

又是时代风气的反映。如前所述,它与佛教本身的民族化是相同步的。

《送子天王图》中的净饭王和摩耶夫人,从形象到仪态,文质彬彬,雍容大度,一派汉族帝王后妃的风神情采,武将、仕女的脸型,也与出土的唐三彩武士俑或仕女俑相一致。据说吴道子画长安千福寺菩萨,"现吴生貌"——竟是以自己为"模特儿"的。吴道子以后,汉族形象进入佛教美术的例子便屡见不鲜了,如韩幹画的梵天、周昉画的菩萨,都有"菩萨如宫娃"的美称;今天我们还能见到的敦煌莫高窟盛唐前后的彩塑、壁画,大多也是汉族人的形象;《维摩诘经变》壁画还特别将汉族帝王归于文殊菩萨的一方,而将西域番王归于维摩居士一方,佛国世界中,华夷的分野,判若泾渭,形象地反映出时代的审美——信仰心理。

人物形象的汉化不仅是外来佛教美术走向民族化的标志,而且是佛教美术艺术性更提高的保证。因为,艺术源于生活。由于生活环境的不同,在中国佛教美术家的心目中,对于"通天鼻""面短而艳"和粗腰肥臀之类西域人的形象总是显得相对地隔膜,单纯的临摹、模仿,又难免局限对形象的典型性和生动性的把握、传达。而一旦换用画家所熟识的汉族形象来扮演佛教经变的主角,由于耳濡目染的观察,潜移默化的体验,对象的性情言笑,真可谓闭目如在眼前,放笔似在腕底。正因为如此,吴道子所画的佛像大大突破了以往呆板的、千篇一律的概念化、公式化的"千佛"之类,而显得更丰富、更个性、更真实、更生动。他画的天女、菩萨,常表现出"转目视人""窃眄欲语"的天真、俏皮,使人感到不是净土世界中冷漠的"神",而是现实生活中亲切可爱的少女。他画的天王、鬼神,"虬须云鬓,数尺飞动,毛根出肉,力健有余"。所谓"变相人物,奇踪异状,无有同者",绝不是脱离现实的生活基础,依靠模拟、仿照所能奏效的。

此外,我们知道,吴道子还擅长雕塑。这就使他获得了一个良好的参照系,三维的观察有助于加强平面绘画的立体效果。董逌《广川画跋》称:

> 吴生之画如塑然，隆颊丰鼻，跌目陷脸，非谓引墨浓厚，面目自具，其势有不得不然者。正使塑者如画，则分位皆重迭，便不能求其鼻目颧额可分也。杨惠之与吴生皆出开元时，惠之进学不及，乃改为塑。自为塑工易，若塑者由彩绘设饰，自不能入缣素为难。吴生画人物如塑，旁见周视，盖四面可意会。

汤垕《画鉴》亦称：

> 吴道子……人物有八面生意活动，方圆平正，高下曲直，折算停分，莫不如意。

"四面可意会""八面生意活动"，都是指吴画的立体效果而言。这与他真实的生活体察和雕塑的思维方式不可或分。对对象全方位的深刻观照，使他有可能进入到胸有成竹、游刃有余的自由境界。《历代名画记》说他作"数仞之画，或自臂起，或从足先，巨壮诡怪，肤脉连结"；苏轼《书吴道子画后》则指出其"画人物如以灯取影，逆来顺往，旁见侧出，横斜平直，各相乘除，得自然之数，不差毫末"。因此，吴道子的道释壁画，常给人以"身若出壁"的视幻觉，所谓"森罗移地轴，妙绝动宫墙"（杜甫《冬日洛城北谒玄元皇帝庙》）。

第二，人物造型的变换，相应地导致了服饰的改装。旨在适应西域人对人体曲线审美需要的"曹衣出水"，顺理成章地让位于重在展现华夏衣冠文明的"吴带当风"。段成式《京洛寺塔记》中形容吴道子画的天女"天衣飞扬，满壁飞动"。杜甫在《冬日洛城北谒玄元皇帝庙》中也说："五圣联龙衮，千官列雁行；冕旒俱秀发，旌旆尽飞扬。""飞扬""飞动"等，都是指"吴带当风"的服饰特点而言。例如《送子天王图》中的帝后，穿着的便是典型的汉族服装，宽袍大袖，峨冠博带，圆转飘忽，有豪迈奔放的气势。

对象服饰质感和量感的不同，进而又改换了传统的笔墨情势。在六朝士夫画例如《高士图》《列女图》中，虽然也可见到宽袍大袖的服装，但六

朝画注重静态的思辨,所使用的是如春蚕吐丝般悠忽舒展的"高古游丝描";"曹衣出水"注重于表现肉体肌肤的弹性,所使用的是如屈铁盘丝般坚韧的"铁线描",这种线描在龟兹石窟壁画中至今仍可见到。"高古游丝描"和"铁线描"虽有柔宛与劲健的区别,但有一点是共同的,即线形快慢速度的一致和强弱力度的均衡。

受时代精神的制约,吴道子描绘的是迎风飘举的宽袍大袖,对此,无论"高古游丝描",还是"铁线描",显然都不能被满足了。于是,他发明了一种富于顿挫转折和粗细变化的"莼菜条",又称"兰叶描"。这种线描的用笔特点是神速飞动,波澜起伏。朱景玄称其:"施笔绝踪,皆磊落逸势……立笔挥扫,势若风旋。"苏轼称其:"当其下手风雨快,笔所未到气已吞!"米芾则称其:"行笔磊落挥霍,如莼菜条。"而据汤垕《画鉴》,吴道子早年的线形笔势,也是工整精细的传统样式,"莼菜条"的发明是在中年以后。这种特定的线描笔意,用于表现"吴带当风"的质感和量感,无疑收到了良好的效果。这从《送子天王图》中帝后的衣袍、鬼神的天衣,包括前述莫高窟《维摩诘经变》画中,都可以得到具体的印证。

第三,"莼菜条"的线形由于线条的组合规律和用笔的韵律节奏而具有相对独立的表现能力与审美价值。抑扬顿挫的线与轻重徐疾的笔相般配,足以描绘出物体的凹凸面和阴阳面,表现出衣纹的高下、正侧、深浅、卷折、飘荡的复杂变化,以及前后、主次、透视、角度的种种关系。如米芾所称"圜润折算方圆凹凸",即使不着色也已具有魅人的艺术感染力。所以朱景玄记其:"数处图壁,只以墨踪为之,近代莫能加其彩绘。"郭若虚则云:

> 尝观所画墙壁卷轴,落笔雄劲,而傅彩简淡,或有墙壁间设色重处,多是后人装饰。至今画家有轻拂丹青者,谓之吴装。(《图画见闻志》)

汤垕亦称:"其傅彩于焦墨痕中,略施微染,自然超出缣素。"简言之,吴道

子的赋色法是一种以"浅深晕成"的阴影法,即以简淡的轻清之色就墨线的阴面微染一过,以烘托线描的表现力。前述莫高窟第103窟的维摩诘像,便是用"轻拂丹青"的方法来加强"莼菜条"的丰韵,色与线如水乳交融,充分地显示出"吴带当风"的神采。

我们知道,印度佛教美术的样式讲究色彩的渲染,以表现对象的立体效果,画史上称为"凹凸法"。如张僧繇画建康一乘寺"凹凸花",用"朱及青绿所成,远望眼晕如凹凸,就视即平",论者以为"乃天竺遗法"(许嵩《建康实录》);尉迟乙僧也长于凹凸渲染,其用色沉着而如堆起。从龟兹壁画的实物遗迹来看,这种"凹凸法"的运用甚至不惜掩没勾勒的线描,使线描沦为轮廓底线的从属地位而取消了其独立的艺术品格。

两相比较,"吴装"的赋色法,无疑更适合于中国民族传统的审美习惯。经过宋代武宗元、李公麟等的发展,"吴装"又进一步成为"白描",其特点是"扫去粉黛,淡毫轻墨""不施丹青而光彩动人"。传世《送子天王图》,正是用"白描"的方法画成的。

不过,严格说来,"吴装"或"白描"画法的发明是一个"好运气的错误",因为这种画法在以往仅仅是作为起稿的"粉本"。由于吴道子的名气大、学生多,他所主持承担的壁画创作往往"落墨已即去",而命学生布色。学生们生怕上色太厚掩盖了老师精妙的笔迹,所以仅以约略秾淡烘染而成。这样一来,反而更显得与众不同,终于成为独立的一格。这真是"意不在于画,故得于画矣"(张彦远语)!

五

以吴道子的创格为契机的佛教美术的民族化,包括相辅相成的两个方面。一方面是吴道子的创作从人物的精神气度、服饰形象到笔墨风格、色彩特点都与现实生活和民族审美心理保持着密切的关联;另一方面是这一创格对现实欣赏的审美心理空间的征服和开拓。

据《唐朝名画录》的记载,吴道子尝画景云寺地狱变相,"京都屠沽渔罟之辈,见之而惧罪改业者,往往有之,率皆修善"。

唐代佛教对当世成佛还是累劫成佛的问题曾经颇费周详。唐太宗派遣玄奘去西天取经,便是为了弄清这一个问题,他的结论是当世死后就可以成佛。这是由于时代的变易改换了信仰的心理,比之渺茫的来世极乐,人们更加企冀实在的当世幸福。有的宗派为了扩大影响,争取更多的信徒,甚至还提出了不必等到死后、当时当下即可成佛的主张。《东观余论》记吴道子画地狱变相说:

> 视今寺刹所图,殊弗同,了无刀林、沸镬、牛头、阿旁之像,而变状阴惨,使观者腋汗毛耸,不寒而栗。

当时人对地狱变相的恐惧,足以说明吴道子般配了宗教信仰心理而展开的高超画艺,以真实生动的艺术形象感染、征服观者,引起他们切身行为的联想活动。但是,这其间主客体的关系是与特定的信仰心理相联系的,而不是无条件的。因此,同样的地狱变相,并非在任何心理空间都能起到类似的道德箴戒作用,如《广川画跋》"跋吴道玄地狱变相为晁无咎书"便认为:

> 吴生尝画西方变于净土院壁,其传录中如此。又尝寓之缣素,得传逮今。然则自此画行于世,其见而惧者,几何人哉?其视而不知改者,亦不可计也。

但即使如此,吴道子的绘画仍有其超越宗教意义的不朽的艺术价值。

《唐朝名画录》称吴道子"所画并为后代之人规式也";《历代名画记》称"吴宜为画圣";苏轼认为"画至于吴道子,而古今之变、天下之能事毕矣。……盖古今一人而已";米芾则指出,"唐人以吴集大成而为格式,故多似"。足见其在当时、后世的深远影响。

前文指出,郭若虚所说的"曹吴二体,学者所宗",对于二曹是不实之

誉;然而,对于吴道子却是名副其实的评语。细数画史上追随"吴"体的画家,如唐代的张藏、翟琰、杨庭光、卢楞伽,五代的朱繇、韩求、李祝、曹仲玄,宋代的王瓘、孙梦卿、侯翼、高益、高文进、武宗元、李公麟,等等,不可胜数。特别在民间画工中,吴道子更被奉为"祖师",在民间画业的行会里并设有其"神位"而顶礼膜拜。今天,到处都可以看到署名"吴道子笔"的摹迹刻石;传世的唐宋佛教壁画,元代的永乐宫道教壁画,明代的法海寺、宝梵寺壁画,清代的华严寺壁画,都明显地承继了吴道子的画风特点。正如豫鲁一带民间艺人所说:"百年一吴生,万载留其名;画笔得正传,画史玉树春。"(转引自王伯敏《吴道子》)

吴道子在画史上能有如此崇高的地位,根本是由于他从绘画形态学上确立了一种适合民族审美心理的新的艺术规范和美学标准,树立了可供学习、仿效的格式和范本。魏晋而还,礼教的解体导致了传统艺术法则的动摇,六朝士夫绘画的思辨之美,对印度样式的"拿来主义",或莫测高深,或诡怪奇异,毕竟不能作为一统的民族绘画格式为广泛的审美心理所接受。吴道子的功绩正在于顺应历史发展的大趋势,逆转了以往的美术潮流,将盛唐雄豪壮伟的时代精神纳入回旋曲折驰骋飞扬的笔墨规范中,成为通俗易懂的、民族化的世俗风度,使每一个人都可以从他所创建的规矩方圆中去寻求美、开拓美、创造美。

不过,作为"活"的格式,总是"出新意于法度之中,寄妙理于豪放之外"(苏轼《书吴道子画后》)。也就是说,"格式"在格式之中,又在格式之外;格式是可见的,但真正的格式又是无辙迹可求的。这是格式的一个悖论。一般人不能很好地把握这一悖论关系,格式便成为束缚他们手脚的绳索,如《画史》所记号称"今吴生"的"关中小孟",便是这样皮毛沿袭、徒得糟粕的角色。文人士大夫要求自由无羁地畅神适意,因此,对吴道子的格式便采取了敬而远之的态度。如高度评价吴道子的苏轼便认为:

> 吴生虽妙绝,犹以画工论。
>
> 摩诘得之于象外,有如仙翮谢笼樊。
>
> 吾观二子皆神俊,又于维也敛衽无间言。

在艺术实践中,他宁可舍吴生而取法王维。此外,米芾也大言标榜:"余乃取顾(恺之)高古,不使一笔入吴生。"

在历代文人画家中,李公麟受吴道子的影响最深,因此受到米芾的批评:"尝师吴生,终不能去其气。"其实,吴画重势尚气的画格,到了李公麟的手里早已十去八九了。对此,邓椿《画继》的评价显然更为公允:

> 画之六法,难于兼全,独唐吴道子、本朝李伯时始能兼之耳。然吴笔豪放,不限长壁大轴,出奇无穷。伯时痛自裁损,只于澄心纸上运奇布巧,未见其大手笔。非不能也,盖实矫之,恐其或近众工之事。

吴道子对万众挥毫、令观者惊呼的境界,宋代文人画家并不羡慕,更无心效法。这说明佛教的影响已经潜入了更深层的民族心理和民族绘画精神。不仅李公麟的创作"未见其大手笔",即当时、后世的"众工之事",也不再有吴道子那样的"不限长壁大轴,出奇无穷"。个体身心的修养需要取代了社会大众的信仰需要,冷静凝蓄取代了狂热恣肆,外在的佛教变成了内在的佛教。从此,民族绘画精神更成熟了,但同时,它也丧失了以往耗散外来文化的雄放气魄。

佛教对民族绘画精神形态学和社会学的这一新的"因缘",及其"抱元守一"的主客体效应,是在禅宗与士大夫的关系网络中展开的。从此,"真诗人必不失僧侣心,真僧侣亦必有诗人心"(诺瓦利斯《碎金集》,转引自钱锺书《谈艺录》),有我在而无我执,落笔神来,皮毛均尽,洞见真实,与学道者寂而有感、感而遂通之境界无异,一个心灵的世界,向中国画学敞开了。

(1988 年)

07 第七讲
阿斯塔那墓花鸟壁画研究

阿斯塔那墓葬群位于新疆吐鲁番"高昌故城"附近,第217号墓为唐墓,壁画绘制在墓室的正壁,系六幅花鸟屏风,自右至左依次为:《百合(?)锦雉》《鸢尾双凫》《芦荻鸳鸯(雄禽)》《萱花鸳鸯(雌禽)》《蒜苗雉雏》《药苗野凫》。除右边两幅画的上部略有残损外,大体保存完好,是迄今所能看到的最早的一组独立的花鸟画珍品。

我国花鸟画的发展滥觞于六朝。唐张彦远《历代名画记》中提到,顾恺之画有《鹅鹄图》《凫雁水鸟图》《水雁图》《水鸟屏风》,顾景秀画有《潋鸂(紫鸳鸯)图》《蝉雀麻纸图》《鹦鹉画扇》,此外如晋明帝司马绍、史道硕、谢稚、顾宝光、刘胤祖、陶景真、丁光等等,大都也以蝉雀禽鸟擅场而花卉不逮。从遗存实物来看,如同时期龟兹千佛洞的花鸟壁画就正是如此。这是由于"早期绘画在绘画手段还不很发达的情况下,为了强调主体,唯一只能通过有意识地削弱客体来获得实现,所以,当时出现诸如花卉落后于鸟兽、山水落后于人物的现象,也就不足为怪了"(参看拙文《龟兹千佛洞花鸟画简论》,载《新疆艺术》1985年第五期)。虽然从艺术的角度,成熟的花鸟画并不是非画上花卉不可,如五代黄筌的《写生珍禽图》、宋人李迪的《鸡雏图》、李安忠的《晴春戏蝶图》等等;但从史的角度,花鸟画的成熟却是应该以花卉、禽鸟两者的齐头并进为标志的。在这一意义上,认为六朝花鸟"已逐渐形成与人物、山水并立的画科"(金维诺《早期花鸟画的发展》,载《美术研究》1983年第一期),尚为时过早。

这一状况从唐代开始得到改变。中唐德宗时(780—804)的右卫长史边鸾"少攻丹青,最长于花鸟,折枝草木之妙未之有也。或观其下笔轻利,用色鲜明,穷羽毛之变态,奋花卉之芳妍。……近代折枝花居其第一"(朱景玄《唐朝名画录》"妙品中"),从而彻底解决了花卉与禽鸟相结合的历史课题,启领了一时的风气。传说他曾奉诏写新罗国进贡的孔雀,"一正一背,翠彩生动,金羽辉灼,若连清声,宛应繁节"(朱景玄《唐朝名画录》"妙品中");又画《牡丹图》,"花色红淡,若浥露疏风,光色艳发"(董逌《广川画跋》卷四)。如果说他的孔雀图有前人的经验可资借鉴,达到如此水平尚不足为奇的话,那么他的《牡丹图》真可算得上是前无古人的创造了。《历代名画记》称边鸾"山花园蔬,无不遍写",其花卉画的成就显然与写生的态度分不开。但奇怪的是,传统绘画的发展无论人物、山水,都是从整体的描绘导引出局部的刻画,如晋唐人物都画全身,至南宋梁楷、牧溪才出现了半身像;五代、北宋山水都写波澜壮阔的全景风光,至南宋马远、夏圭才出现了"一角""半边"的格局。为什么花卉画独独发端于局部描绘的折枝花呢?据画史记载,边鸾一生画过大量佛教题材的壁画,如资圣寺团塔四面花鸟"当药王菩萨顶",又于宝应寺西塔院下画牡丹,而且都画得非常出色(参看段成式《酉阳杂俎续集》、张彦远《历代名画记》等)。他的这些作品无疑是作为佛像的装饰花卉,与张僧繇在建康一乘寺所画的"凹凸花"属于同一规范。我们知道"凹凸花"作为一种装饰花卉,具有图案纹样的性质,而图案所描绘的一般也总是花卉的局部而不是全本。那么,对于精通佛教装饰花卉的边鸾来说,通过自己的写生实践,由之演变出折枝花的创格,进而将它与传统的禽鸟画结合到一起,也就在情理之中了。可惜边鸾的画迹早已湮灭无存,无法从实物来印证当时花卉、禽鸟圆满结合的真正意义上的花鸟画究竟是怎样一种风裁体貌。

高昌在唐时为西州治所,各种典章文物制度大都承袭中原,例如六扇屏风就是当时流行于长安的一种绘画装潢样式。因此,阿斯塔那 217 号

墓的花鸟壁画足以填补花鸟画史上的这一段空白。

首先,从布局来分析,每一幅画面都由近景和远景两部分组成。近景正中一律作一禽或数禽栖息之状,禽鸟的头顶或背部出一株或两株花草,坡地上疏疏落落地点缀着几棵闲草、砾石;远景则为缥缈的云山、飞翔的小燕。后世倪云林的山水画章法,与此有异曲同工之妙。而从花草与禽鸟如此"紧密"的结合,更足以使人领略到画家主观上对这方面的强烈意识,只是这种结合略嫌生硬、造作,缺少自然生动的韵致和掩映穿插的变化。这,大概正是早期花鸟画花卉、禽鸟相结合的情形。但换一个角度,从花鸟与山水的结合来看却处理得相当成功,特别是连接近景与远景的大块空白,既似浩淼的湖水,又如茫茫的原野,虚实相生,无画处皆成妙境,给人以"咫尺千里"之感,这,无疑是吸取了当时山水画的既有成就。

其次,从画法来分析,217号墓壁画属于工笔重彩花鸟画的雏形,但后世习用的各种技法均已完备,粗笔与细笔、勾勒与没骨的交施互用,配合了对象真实和画面主次的描绘,对写实收到了一定的功效。如近景的禽鸟用墨笔粗勾,勾线自由奔放,疏落脱略,游移不定、虚虚实实而又能恰到好处,然后重施石青、石绿、土红、赭石等色;砾石的画法更为草率,寥寥数笔,近于写意,真所谓意到笔不到、笔简意足,笔势时露"飞白",并使用了简单的皴法,质感很强。与禽鸟、砾石的粗逸画法相映成趣,花卉则以严谨工细的笔墨出之,赋彩满涂,与边鸾的"下笔轻利、用色鲜明"相吻合,但略嫌稚拙拘谨,令人想见画家执笔彷徨的态度,后世的花鸟画,对于技法上工、写的对比,总是以工整的禽鸟与写意的花卉相配合,217号墓壁画恰恰相反,似乎违背一般的艺术规律。其实,这是由于早期花鸟画的发展,花卉落后于禽鸟相当一段历史时期,以致造成两者技法的高下生熟之别,而并非有意识地追求外形式的"对比"效果,因此,不能以一般的艺术规律去加以衡量。回过头来看近景的闲草和远景的云山、飞雁的画法,都不作勾勒,而是直接以青、绿、土红、黑墨随深随淡地渍染或点垛而成,干净利

落,情趣横生。在这里,我们又一次联想到花鸟画史上"徐黄异体"的论争,即关于勾勒法和没骨法究竟是谁所创立的问题。笔者曾从龟兹花鸟画法,提出"勾勒、没骨两法并非徐、黄所创。徐、黄的贡献,只是把这两种画法更加完善化而已"(参看拙文《龟兹千佛洞花鸟画简论》,载《新疆艺术》1985年第五期)。由217号墓花鸟壁画的画法,可以进一步佐证这一结论。而且,由壁画中两种画法兼施并用的情形,认为徐熙或黄筌各专于某一法的观点显然也是不妥当的。至于有人认为"宋时所谓没骨花,实为以极淡细墨(或色)线勾勒轮廓后填以重色,色掩墨骨的那种画法。而不是恽寿平那种画法。真正的没骨花画法,实是恽寿平所创"(蔡星仪《论恽寿平和他的"没骨花"》,载《美术史论丛刊》1982年第三期),更是简单化、片面化的看法。事实上,完全不用勾线、直接以色笔渍染而成的没骨法,早在唐代就已有所运用,217号墓壁画中的闲草是一个例子,其他如敦煌莫高窟第9、209、431等唐窟中,没骨的画竹之类更是屡见不鲜。怎么能说直到清代的恽寿平才创立了没骨法呢?

最后,再从造型取象来分析。壁画中花卉的物候,涉及春(如鸢尾)、夏(如萱草)、秋(如芦荻)不同的季节。这与"王维画物,多不问四时,如画花往往以桃、杏、芙蓉、莲花同画一景……此乃得心应手,意到便成,故造理入神,迥得天意"(沈括《梦溪笔谈》卷十七)正可相为印证,形象地体现了传统绘画的时空观念,具有某种超越的涵容性。相对而言,禽鸟的形象更为生动,无论近景、远景都已达到相当水平,动态不一,形神皆备;而花草则处于较为稚拙的阶段,特别是叶子的形状如伸臂布指,显得板弱木强和平面化——这,大概正是早期花卉画刚刚脱离平面图案的形态。值得注意的是,这种形态与敦煌莫高窟的一些装饰花卉十分相近,如280窟(隋)的花卉、319窟(盛唐)的萱草、9窟(晚唐)的鸢尾等等。这就充分证明花卉画的由来确实与佛教艺术有关,研究花鸟画史决不能忽视佛教艺术的影响。本土的蝉雀画与佛教的花卉画圆满结合之日,正是传统花鸟

画的正式确立之时。在这一历史的转机中,边鸾是其中的一位佼佼者;217号墓壁画则形象地实证了唐代花鸟画独立成科的发展水平和艺术成就,为五代花鸟画圆转成熟的全盛局面拉开了序幕。

<div style="text-align:right">(1988年)</div>

08 第八讲
张大千谈敦煌壁画札记

辛巳(1941)之夏，薄游西陲，止于敦煌，石室壁画，犁然荡心。故三载以还，再出嘉峪，日夕相对，慨焉兴怀，不能自已。旧传当苻秦建元二年，有沙门乐僔杖锡林野，行至此山，见有金光，状如千佛，因营窟一龛。其后自元魏以迄于元，代有所营。今所存者，凡三百有九窟，绵亘约二三里，所谓乐僔窟者，今不复可考矣。石室唐时名莫高窟，今称千佛洞，出敦煌县城南四十里，黄沙旷野，不见茎草，到此则白杨千树，流水绕林，诚千百年来之灵岩静域也！大千流连绘事，倾慕平生，古人之迹，其播于人间者尝窥见其什九，求所谓六朝隋唐之迹，乃类于寻梦。石室壁画，简籍所不备，往哲所未闻，丹青千壁，遁光不曜，盛衰之理，吁其极矣！今石室所存，上自元魏，下迄西夏，代有继作，实先迹之奥府，绘事之神皋！原其风流，元魏之作，冷以野山林之气胜；隋断其风，温以朴宁静以致远；唐人丕焕其文，浓稠敦厚，清新俊逸，并擅其妙，斯丹青之鸣凤，鸿裁之逸骥矣！五代宋初，蹑步晚唐，迹颇芜下，亦世事之多变，人才之有穷也；西夏之作，颇出新意，而刻画板滞，并在下位矣。安西万佛峡，唐时名榆林窟，并属敦煌郡，今在安西城南一百八十里，旧传谓建始于北凉，所造窟亦长一二里，大半崩毁，今所存者惟二十余窟，稽诸壁画，仅留初唐之迹耳。大千志于斯者几及三载，学道暮年，静言自悼，聊以求三年之艾，敢论起八代之衰。谨列举所临莫高、榆林两窟数代之作，选印成册，心力之微，

当此巨迹,雷门布鼓,贻笑云尔。

——《临橅敦煌壁画集序言》

今天,敦煌学已经成为一门世界性的显学。但在相当长的一段时间内,它是"遁光不曜"的。把敦煌的光彩从历史的尘封中发扬出来,张大千居功至伟,至少,在敦煌学的艺术学这一领域是如此。由于大千的努力,不仅提醒了人们对于中国绘画史的认识,把它从卷轴画,尤其是从文人卷轴画的局限中拓展了开来;更提醒了人们对于振兴中国画的借鉴对象、参照目标,由优雅的认识提升到伟大的认识。这里我们选用的是大千1947年的《临橅敦煌壁画集序言》,此前,他在1943年的《临橅敦煌壁画展览序言》中的所述,与之相近。在文中,他把敦煌壁画称作是"先迹之奥府,绘事之神皋""丹青之鸣凤,鸿裁之逸骥",其评价之高,远远超出他所一度心慕手追的八大、石涛。而同大千同赴敦煌取经的谢稚柳先生,也多次表示,敦煌的壁画是中国画史上波澜壮阔的"江海",而宋以后,尤其是为大多数中国画家所称说不休的明清卷轴画,不过是"池沼之一角"。这使人联想到《庄子》中的河伯,不见海洋的巨浸,自以为天下之美尽在河流了,是要见笑于大方之家的。诚然,"池沼的一角"很优美、很幽雅,也是审美上所需要的,但却不能因此而不要波澜壮阔的海洋,因此而认为"池沼的一角"的审美价值比海洋更高。"曾经沧海难为水",没有了海洋,"池沼的一角"难免成为死水并最终枯竭;而认识到并引进了海洋,"池沼的一角"才能有源源不断的活水注入。两者的关系,与史诗和绝句、交响乐和小夜曲是同样的关系。

敦煌不仅是中国艺术之宝,也是世界艺术之宝。我们光是宣传它还不够,更应该保护它、研究它。

敦煌石窟要管理、要保护、要研究,必须依靠国家和社会的力量,建立专门的管理研究机构,否则还是很难办的。所以,我刚才说光宣

传还是不够的,而更重要的是靠大家去做。

——《临摹敦煌壁画展览后的讲话》

注意,"不仅是中国艺术之宝,也是世界艺术之宝"!"宣传它""保护它",更要"研究它",而且不是靠一两个人,"更重要的是靠大家去做"。所谓"研究它",不仅指把它作为文物来研究,仅仅给出它准确的历史定位,更指把它作为现实的借鉴来研究,切实地用它来为振兴中国画的现实服务。但"大家"中,又有几个人愿意像当年的张大千、谢稚柳先生那样去做呢?

在艺术方面的价值,我们可以这样说,敦煌壁画是集东方中古美术之大成,敦煌壁画代表了北魏至元一千年来我们中国美术的发达史。换言之也可以说是佛教文明的最高峰……我们敦煌壁画早于欧洲文艺复兴约有一千年,而现代发现尚属相当完整,这也可以说是人类文化的奇迹!

敦煌壁画所绘之人物,可以考究隋、唐之衣服制度,可以补唐末五代史书之阙文,我认为历史考证之价值,重过艺术之欣赏!

——《对谢家孝的谈话》

以下连续几段,论述敦煌的壁画不仅有极珍贵的艺术价值,是"集东方中古美术之大成","代表了北魏至元一千年来我们中国美术的发达史",更有"历史考证之价值"。归根到底,这是因为敦煌壁画不仅止于求美,更追求真和善。从真的一面,它固然可以作为考证古代服饰制度的参考;从善的一面,它至今可以给我们以怎样做一个人的教育。"这座最大的艺术宝库摆在我们眼前",我们当然应该"百倍珍惜在这里的时间,哪怕是一分一秒也不要白白放过"。

千佛洞之画为宗教画,而古代之衣冠文物,亦因此可以看出。因洞内有一人造佛像,便有一当时造佛像者之像,即所谓"供养像",此

等画在历史上之价值更足珍贵,不仅有其美术价值而已。

　　石室中之四壁连同其顶均为壁画,画多为佛教故事,由佛诞生以至于涅槃均为一一画出。其中画供养人画,则有北魏、隋、唐、五代、宋、西夏、元、明之服装,现在演剧之古装即为明代服装,其余各代不同,可成为一部中国服装沿革史。中有画佛入涅槃图,画各国王子,除有着中国帝王冠服者,有于阗、印度各国装束者,亦有高鼻深目多须者,有裸体,有服装奇异者;有男子手持手杖,手握处亦为弯形,如今之手杖者;有女子穿袖、长裙,穿翻领大衣者,或长短披肩者,项缠围巾,骤见之下如今人之时髦画,实即为唐人之写实画,此更可考种族与文化。盖敦煌文化,不仅为中国文化,且为世界文化!

　　在敦煌莫高窟内,这里从六朝到唐、宋、元各朝代的壁画、泥塑都有,风格各异,内容丰富,可以说是绘画、雕塑艺术方面最大的博物馆。我们到这里,不仅是要多临摹,尽可能还要多记录,以便将来进行研究。

　　我在青年时代,跟着你们的曾(农髯)、李(梅庵)两位太老师学画的时候,看过他们收藏的一些古代名人书画珍品,这是很难得的。因为一般人要想在收藏家那里看几件珍品谈何容易。但个人收藏毕竟有限,现在这座最大的艺术宝库摆在我们眼前,我们就要百倍珍惜在这里的时间,哪怕是一分一秒也不要白白放过。

——《谈敦煌石室》

以下连续几段长篇大论,考证敦煌的壁画并非工匠而是名手所作,是有一个特殊的背景的。当年,大千先生带了一批朋友、学生去敦煌,包括他从敦煌带回一大批临摹的作品作展览,不少画坛的耆宿认为那不过是工匠的水陆画,没有什么艺术的价值,在中国画,只有文人的卷轴才是高雅的真艺术。这就不仅从历史的一面否定了敦煌壁画的价值,更从现实

的一面否定了大千借鉴敦煌壁画的价值。所以,他要花很大的精力来作"工匠""名手"的辩论。但他这样的措辞,无意中给人一个感觉,"工匠"不可能是"名手","名手"也不会是"工匠"。那么,他所指的"名手"又是怎样的身份呢?显然,也不是耆宿们心目中的文人画家。其实,敦煌壁画确乎是"工匠"所作,而不大可能是文人所作。问题是,"工匠"也可能成为"名手",正如文人也可能不成为"名手"。在晋唐,一方面,名手多画壁,包括工匠的"名手"和文人的"名手",如顾恺之、王维这些文人的名手也都参与寺庙壁画的创作;但画壁的未必全是"名手",也有庸手,包括工匠的庸手和文人的庸手。另一方面,一堵壁画的创作,往往不是由一个画家独立地完成的,而是有一个"名手"牵头主持、组织了好几个画家来合作完成的,如王维、吴道子画壁,都有一般的工匠辅助他、配合他。所以,关于敦煌壁画的作者问题——究竟是不是"工匠",这无关大局,重要的是他们是不是"名手"。对此,张氏的分析、论证非常有力。他特别指出,工匠的"匠"字,在历来的解释中,"都是偏于好的一方面",所以,"中国人何以看重文人画而鄙视工匠画到这步田地",是完全没有道理的偏见。而之所以会形成这样的偏见,无非是因为对于"文化"的偏见。今天,不少画家认为,中国画要"走向世界,接轨国际",就必须抛开中国的标准,而以西方的标准为标准,否则的话,就将"被开除球籍"。显然,在他们的心目中,西方才是"世界"、是"国际",中国则不是"世界"、不是"国际"。同样,明清以降,不少画家认为,中国画要想具备"文化"的价值,就必须抛开绘画的标准,而以诗文、书法、哲理为标准,否则的话,就不可能具备"文化"的价值、"艺术"的价值,至多只是具备"工艺"的价值。因此,要想成为一名优秀的中国画家,要想创作出一幅优秀的中国画作品,首先,画家必须以诗文、书法、哲理的修养为第一,绘画的技术为第二,只有成了一位优秀的诗人、书家、哲学家,才有可能成为一名优秀的中国画家;其次,在创作中,必须运用诗、书、画、印"三绝""四全"的形式,才有可能成为一幅优秀的中国画作品,否

则的话,便不入"大雅"的鉴赏心目。但试问,莫高窟的壁画和张择端的《清明上河图》,论画家的身份,他们都不是诗人、书家、哲学家,而只是画工;论创作的形式,它们也没有运用"三绝""四全"的综合形式,那么,比之于有文化修养的文人画家运用了"三绝""四全"的作品,如黄慎的人物、汪士慎的梅花、郑板桥的兰竹,"文化"的价值孰高孰低呢?回到敦煌壁画作者身份的问题上来,我以为里面既有高手,也有一般的作手乃至庸手。这可以从两个方面来分析:其一,壁画中的不同作品,有的水平高一点,有的水平低一点,显然,高水平的作品出于高手,低水平的作品出于一般的作手乃至庸手;其二,即使一幅高水平的作品,因为是集合了好几个画家共同来完成创作的,所以根据不同画家的不同水平又有相应的分工,先是由低水平的画家勾出草图的位置,再由高水平的画家直接用精湛的线描创稿,然后低水平的画家在线描所界定的轮廓内填色,最后高水平的画家复勾定稿线。至于敦煌的高水平画家,高到怎样的水平?比如说在唐代,我的看法,最高不会超过当时的二流水平,而不会是第一流的水平。因为当时第一流水平的高手,如阎立本、吴道子、卢楞伽、韩幹等,都集中活动于长安、洛阳、四川三地,不大可能跑到敦煌去。尽管他们的壁画作品今天均已湮灭,但从乾陵陪葬的懿德太子、章怀太子、永泰公主三座墓葬的壁画水平,可以看出在绝大多数敦煌壁画之上,相信昭陵、乾陵的墓葬壁画水平将更高。从这一意义上,敦煌壁画作为中国绘画史上的江海,它还只是江海的一角,而不是全部,而且也不是最为汹涌壮观的一角。最为汹涌壮观的一角,撇开湮灭的两京寺观壁画不论,应该正"遁光不曜"于昭、乾两陵的墓葬中。我们不必忌讳它们是工匠之作,因为即使出于文人之手,当时的文人画家只要是高手,一定也是用的工匠的画法,而不可能是后世所谓"文人画"的画法。

 我们要知道,敦煌在一千五六百年前,是东西交通的要道。莫高

窟内,层楼叠殿,内中的壁画塑像,更是僧侣、信士、艺术家、凿洞的工匠等等自北朝迄元的八百多年的绵长岁月里,不知是多少人力、物力、心血的结晶。我们只能说是集体艺术的宝贵遗产。这三百多个洞窟,也是先人奉献心灵的圣地。

有一帮人议论,说敦煌的壁画是工匠所为,绝不是名家所作,他们认为敦煌僻外边隅,不是中原文物之区,绝无名家涉荒去画的道理。其实这是大谬不然,完全错误的! 他们只见近世西北的荒凉,应知(敦煌)却是古代的交通大道。真是不达时变、不知高下、不读历史的谬误起见。我可以提出好多理由,来作为辨正。

——《对谢家孝的谈话》

唐、宋画家必画壁。

不画壁者,不能享盛名。画法自成一家,绝不模仿。我即画,画即我,学我者,亦我也,有此成见,故画不题名。佛洞观像者,逾五百身,画法各异,是其明证。莫高为历代盛域,画家必以画斯壁为荣。而凿洞供佛者,非达官贵人,即富商巨贾,亦必竞请名家画壁以自重。是以历代壁画,自系一时杰作! 唐画大都师法阎立本,绝无吴道子一派,盖吴享盛名时,天下方乱,敦煌已不与中原通矣。有明一代,跼守嘉峪关内,交通阻绝,塑像壁画,二无所传。

自魏迄元,何故壁画独盛敦煌? 良以西秦为中国文化发祥地,当时俊杰,咸集于此。开(元)天(宝)后,佛风甚盛,敦煌为中印交通要道,阳关又为边塞重镇,故一时显贵,多于此地凿洞供佛,祈福求寿。

——《话说敦煌壁画》

为何说敦煌壁画是出自名手而非工匠? 有如下五大理由:

第一,据史传所传,在佛画盛行时期,凡画佛像都一定要延请高手名家来做这庄严的工作,这是一定的道理,普通的工匠哪里能胜任这种工作呢?

第二,如果画佛都是工匠所为,那么这些名家高手干什么去了?社会是不是需要他们?如果不需要,那么何以画史上所记载的画佛名手如此之多?

第三,因为画佛是一种宗教上的工作,要极其神圣庄严,才能表达自己的信心,启迪他人的崇敬。如果不是名手,焉能胜此巨任?

第四,因为画佛风气盛行,所有仕宦商贾,大家都争奇斗胜,因为这个缘故,必定争着聘请高手来做这种工作。

第五,敦煌在现时虽为荒凉之区,但在古时海运未通之前,由南朝到宋代,全是中西交通的大道,在这中外俱瞻的地方,大家争造佛像,哪能不找名家高手来显示我们崇高的艺术?这又岂是工匠们所能做的呢?!

此外,再从敦煌壁画的画风来看,时代的递嬗,画风的转变,虽然有高下的分别,但都可以决定是出自名手的作品,绝对不是工匠们所能够梦见的。现在我把各代画风的优点,列举在下面:

一、元魏时代的作风——骨体放肆而粗野,用笔很放犷,画像多半是清而瘦的。

二、西魏时代的作风——生动是生动了,但仍是草率粗野,用笔能奔放,但是在敦厚方面却欠缺,上的色彩很艳而冷,但是在缜缛方面是缺少点,风骨清空放荡,矫健清劲是有余的。

三、隋代的作风——很凝厚纯正,放肆粗野的风气已没有了,深厚委婉的作风渐渐起来,神采和气质,都与西魏迥然不同。

四、唐代的作风——可分几个时期来讲:在武德(618,唐高祖李渊)以后,一天比一天地走向雍容的途径上,清新华贵,精彩绝艳,佛像崇尚壮美,把元魏清癯的作风,通通一扫而空,光华灿烂,是从来未有过的;天宝时代和垂拱时代(约从 685—755),体制又稍稍改变,神趣一下子便不同了,浓缛新丽,实在比以前又高了一些,供养人的像,

都崇尚肥的壮大的,大多都画成好几尺高;而在德宗(780)以后,沙州为吐蕃占据,那好手名家都因政治关系,一下子便很少前去了,虽然那体制仍同从前一样,但用笔漫散,用意芜杂,神气荒疏而气味草率,不过间或找到一两个好手画的罢了;自宪宗、大中(约从806—859)后,第三百号窟之张仪潮夫妇出行图,仪仗很盛,人物繁多,但是骨法气体沈雄精练,可算得是当时最好的作品,真是晚唐的麟凤了。

五、五代的作风——五代可以说是最衰落时期,风格像已枯的木头,情味像已熄的炭火,可以不必评论了;然而经变图这些作品,还能做到很盛大的铺张,可以说是力虽不足,但还想高飞。

六、西夏的作风——西夏在宋仁宗时(约宋仁宗明道年间,即1032年后),离宋而自立,把西北万里的地方,占据了二百多年,其画法,尚是宗宋代初年的笔意,能够创造,自成一家,画得很整齐工细,但是气格窄小,情味的成分不太多。

我们分别上面各时代的作风,从美术观点上来看,虽然各有短长,但不过是风格的不同,随着时代来转变,这仍是风会所关,绝不是工匠们所能懂得的。

但是我要问,中国人何以看重文人画而鄙视工匠画到这步田地呢?我们古代不是有出于"大匠"之门、"匠心独运"、"意匠惨淡经营中"这些话么?这"匠"字在这里的解释,都是偏于好的一方面,"大匠"就是大作家、大画家的别称!"匠心"、"意匠"都是指一种最敏妙超绝的设计。大概古人所谓的"匠",必是精的技巧。因为技巧用得极精细巧妙,所以称为"大匠";因为巧,所以有"巧夺天工"、"鬼斧神工"这些赞词。大概古代无论建筑雕绘,都必有最有学问而能设计的专家来领导。因为他有学问,又有特殊的聪明智慧,加以精密的思索,造出玄妙的境界、精巧的艺术,所以才有"匠心"、"意匠"这些说法,这当然不是一般无知识工匠所能做得到的。

我们试看宋画院的各派画家，他们不只对于人物山水花卉翎毛宫室都要学，还要教他们读《说文》，识奇字，通古代字源学，字源学既然要通，文字是更不能不通的了。又古代用画来取人才，常常有出一句古诗做题目，叫大家用心去揣摩，要画出这诗句的神理。如果画人没有文学的素养，绝特的天才，苦心的探讨，怎样能应付这类考试呢？所以我们对于敦煌壁画，无论从任何一个观点来看，绝对是有艺术天才的名手的作品，而绝不是工匠们所能做到的。

——《谈敦煌壁画》

敦煌壁画之特点：

第一，是规模宏大。

我们中华民族伟大力量的表现，在工程方面，如秦始皇的完成万里长城，隋炀帝的开沟通南北的大运河，这都是世界所称颂的。至于艺术方面，自古至今，虽然有建筑、壁画、塑像、雕刻等等，但是规模都不算很大；就是有规模稍大的，经过历代变乱，到今天已是好多看不见了。而还留给我们欣赏的，在雕刻方面，只有山西云冈石刻和河南龙门造像，够得上称规模宏大。这还是受佛教影响的关系，所雕佛像，全部是专家设计由工匠凿成的，在艺术上的价值，恐怕比不上敦煌的壁画。我们可以想见，在西北沙漠中，有矗立的一座大山，依山来凿石窟，从前想来有二三千窟，现在还存在的完全的约四百窟，栉比鳞次，绵亘三里多长，高处达到四五层的洞，洞内四壁都是画佛。每一壁我们姑且拿三尊佛像来算，那么一洞至少有十二尊佛像，以现存的四百窟计算，总有三四千尊佛像，这是何等伟大的工作！在艺坛上，我们哪能不佩服古人的规模宏大呢！

邓椿《画继》曾比较唐代吴道子和宋代李公麟的艺术成就，认为二人并为六法兼全的大宗师，但"吴笔豪放，不限长壁大轴，出奇无穷"，李则

"痛自感损,只于澄心纸上运奇布巧,未见其大手笔,非不能也,盖实矫之,恐其或近众工之事"。敦煌的壁画之于两宋的院画小品,一如吴道子之于李公麟。撇开"大手笔"为"众工之事"的偏见,例如两宋的院画小品,我们能因为它们的"未见其大手笔"而判定它们是出于文人之手而不是出于众工之手吗?事实上,江海之于池沼,价值肯定不会是同等的。借用钱锺书的说法,不同的风格,如阶梯的等级,是"平行而不平等"的。明清文人的手卷、册页,笔情墨趣固然很优雅,但沉湎于此,进而排斥、否定"古人的规模宏大",认为只有俗人才会去欣赏大海,高雅的人应该抛弃对于大海的欣赏,守在池沼边上不越雷池半步。至少,从文化精神上,这正标志着如张大千所说的,"一部中国绘画史,简直就是一部中华民族精神活力的衰退史"。高雅无疑是有益的,但像这样的自命清高、鄙夷尘俗、拒绝崇高伟大,那就有害无益了。

第二,是技巧的递嬗。

我们既然已断定敦煌(壁画)是名画家的手笔,那么我们可以不必管他是哪一代的作品,哪一代的作风及哪一派的风格吗?我以为这是断然不可以的。而且不管他的作风是粗犷,是温醇,是率野,是富丽,是清劲,是丰腴,总而言之,我们先不必存一个预判高下的见解,是要就他们各时代的作风,来看出艺术进步的过程、转变的痕迹和流派之不同之点。为什么初期总是苟简荒率,次初期总是比较有了进步,中期总是做到灿烂光辉,达到炉火纯青艺术最高潮的地步,后期的总是比较中期稍形退步,最后期一定走上衰落不振的阶段呢?这当然与风会有关。而风会之所以形成,也就可以说是国家文化消长的枢机,画坛人才盛衰的表现。而国家因为动乱或者异族侵凌,以致对于整个艺术发生影响。我们看沙州为吐蕃所据,中原高手画家,不能到敦煌去,壁画在那一时代便有中落的迹象,这就可以证明了。

第三,是包孕的精博。

我们生在今日,要看宋、元名家真迹,已是甚难之事。从前明清时代,要造成一个画家,实在不是一件容易的事。不只你要有绘画的天才,最要紧的还是你须得着机会,能到书画收藏家家里去临摹古人名迹,越是看得多,越是得的多。但这种机会是不常有的。至于宋、元名迹,你一生能看个几十件,已经是了不起的眼福了。因为在新印刷术未发明以前,字帖还可翻印,还可捶拓,至于画的翻印,是毫无办法的。然而敦煌的画壁,所画佛像总数不下数千幅,我们且不问他的时代如何、作风如何、派别如何,我们试想一下,世界上哪有能够收藏从元魏到宋朝一千三百余年间名手高作几千件的?以时代论,便经历北魏、西魏、隋、唐、五代、西夏等六七个朝代;以画手论,不管是北方、南方还是中国、外国,无所不有(北魏、西魏西夏均为异族,然多濡染华风);以画派论,那么人物、花木、树石、宫室、舟车等更是无所不备。我到敦煌,最初不过想逗留几个月,结果一住便是二年有余,这不能不说是为壁画的包孕精博的美把我慑住了。

只有真正认识了传统,才能认识敦煌壁画的"包孕精博",并认真地临摹它、学习它。如果认为它"不过是工匠的水陆画,没有什么艺术的价值",这一切也就无从谈起。但是,即使有了这样的认识,临摹它、学习它,还要有勇气、有毅力。因为,你认识了齐白石的精妙,你可以很方便地临摹它、学习它,这不需要太大的勇气、太大的毅力,临一张画,半个小时大约总可以了吧?而一堵敦煌壁画呢?光有认识,没有勇气和毅力,还是难以进入实质性的临摹、学习的。

第四,是保存的得所。

我们先民在艺术方面留给我们的宝藏,确实不少,但是到今天我们所能看得到的,真是寥寥无几。在唐初,王右军的字有一二千幅,

到了今日，我们只能看到唐人响拓的几行字而已。至于画家如阎立本、吴道子的真迹，真是稀若星凤。宋、元名迹，存世的已不太多，更用不着谈到六代三唐了。这是什么缘故呢？那当然要归咎于国家的兵乱。每换一个朝代，不只人命大牺牲，即文化艺术的作品，也是荡然无存。加以水灾、火灾、虫蚀、潮湿的侵害和保存的不得法，纸绢寿命又属有限，所以古人名迹越来越少，这是自然的趋势，也是一种无可补偿的损失。敦煌因为地处西北高原，天寒地冻，气候干燥，自然不会因天气变化而损害到艺术作品，又因为海道交通便利以后，从前甘肃的一个交通大道，而今变为荒漠之区，当然没有人过问，更想不到洞内有如许伟大的宝藏。其间虽然因风沙侵袭，洞有崩毁的，还有清代康熙年间白彦虎的乱事，以及后来俄人的毁坏等等，虽然经过这种人事天时的破坏，但到今天还有四百左右的窟，二三千幅壁画的存在，因为地荒天寒，人迹不容易到，所以还能保存到现在。如果这些窟是在通都大邑，恐怕早就化为劫灰了！

——《谈敦煌壁画》

敦煌壁画能相对完整地保存至今，这是多么难得，所以更值得我们加以珍惜和学习、传承和发扬。能传承这一笔遗产，是我们的大幸；像陈老莲、任伯年等，便没有这样的幸运，陈老莲所以只能去模仿李公麟的石刻线画。然而，我们不屑于传承这一笔遗产，则又是敦煌壁画的大不幸，是中国绘画的大不幸。

我以为，敦煌壁画对于中国画坛，有十大影响，现分述于下：

第一，是佛像、人像画的抬头。

中国自有图画以来，在我前面所述，是先有人物画，次有佛像画，山水不过是一种陪衬人物的。到了后来，山水独立成宗，再加以有南宗水墨、北宗金碧的分别，而文人便以为南宗山水是画的正宗，连北

宗也被摒斥在"画匠"之列,不只是将人物佛像花卉,看作别裁异派,甚至也认为是匠人画。自宋、元到今天,这种见解,牢不可破,而画的领域,也越来越狭小。不知古代所谓大画家,如所说的"曹衣出水,吴带当风"这些话,都是指画人物而言,所谓"颊上添毫"、"画龙点睛"这些话,也都是指人物画。到后来,曹、吴之作不可见,而一般画人物的,又苦于没有学问,不敢和山水画争衡,所以一天一天地衰落下去。到了敦煌佛像人像被发现之后,这一下子才知道古人所注意的,最初还是人物,而不是山水。况且(这些)又是六代三唐名家高手的作品,这一下子才把人像画的地位提高,将人物画的本来价值恢复。因为眼前摆下了许多名迹,这才使人们的耳目视听为之一新,才不敢轻诋人物画,至少使人物画的地位和山水画并峙画坛。

论敦煌壁画对于中国画坛的十大影响,首重佛像、人物,绝非随意的拈来,而是有深意在的。按理,人物画在绘画中理应占有主导性的比重,因为它不仅是对于人自身美的肯定,更对于社会具有"成教化,助人伦"的宣传功能。但是,从宋代以后,由于种种原因,它的发展却日渐衰退了;至明清,更以山水画为大宗,以梅兰竹菊为高品,而把人物画当作了"别裁异派"的"匠人画",不入大雅鉴赏的心目。所以,大千年轻时,叶恭绰先生曾有意要他致力于振兴人物画,以挽回中国画的衰蔽,但叶所指导他借以起步的借鉴,是改琦、费丹旭。试想,这样的人物画,无论它是怎样的清雅,又怎么"敢和山水画争霸"呢?撇开20世纪50年代之后的新中国画不论,民国年间,人物画的抬头,一是反映于徐悲鸿、蒋兆和的中西合璧画派,另一便是反映于张大千、谢稚柳等借鉴敦煌壁画的画派。

第二,是线条的被重视。

"书画同源"这句话,在我国艺坛里是极普遍地流传着。当然,绘画的方法和写字也有相当的差别,如皴、擦、点、染这些方法,在书法

上是绝对不能相通的；而能相通的，恐怕只有山水的画法和人物画的线条画法。皴法当然是要用中锋一笔一笔地写下去，而人物画的线条，尤其是要有刚劲的笔力，一条一条地划下去，如果没有笔力，哪能够胜任？中国有一种白描的画法，即是专门用线条来表现。可惜后来人物画衰落，画家不愿意画人物，而匠人们能画人物，却又不懂得线条的重要。所以一直到敦煌佛像发现以后，他们那种线条的劲秀绝伦，简直和画家所说的"铁画银钩"一般，这又是证明敦煌的画壁，如果不是善书的人，线条绝对不会画得如此的好。而画人像、佛像最重要的便是线条，这可以说是离不开的。所以自从佛像恢复从前的画坛地位以后，这线条画也就同时复活了。

这里讲的"线条"，绝不是指吴昌硕画梅干那样的线条。前者是规整的山水和人物画法中造型的线条，它区别于点和画；后者是写意花卉和写意人物中点曳的线条，它只是在形态上拉长了点或变狭了的面，在本质上与点、画并无不同，而都是点曳的、抒写的，不是造型的。由于长期以来文人画尤其是阔笔写意画的风行，中国画的技法，全部变成了点曳，无非这点曳长一点还是短一点、阔一点还是狭一点的区别。这样，就把中国画的抒写性取代了造型性，使得晋唐宋画的线条即"骨法用笔"的传统被遗忘了。事实上，一位画家功力深不深，从他勾出一根线条，通过用笔的快慢、轻重、提按，可以充分地反映出来，功力浅的，决不能藏拙；然而，从他点曳出的一根线条，尽管也有快慢、轻重、提按的用笔变化，却不能很充分地反映出来，功力浅的，也可以蒙混过关。所以，线条的被重视，也就意味着"著名中国画家"中的"南郭先生"将显出原形。自然，这是要受到"南郭先生"们的坚决抵制的。

第三，是勾染方法的复古。

我们中国画学，之所以一天一天地走下坡路，当然缘故很多，不

过"薄"的一个字却是致命伤。所谓"气韵薄"、"神态薄",这些话固然近于抽象,然而我国画家对于勾勒,多半不肯下功夫,对于颜料,也不十分考究,所以越显得退步。我们试看敦煌壁画,不管是哪一个朝代,哪一派作风,但他们总是用重颜料,即是矿物质原料,而不用植物性的颜料。他们认为这是垂之久远要经过若干千年的东西,所以对于设色绝不草率。并且上色还不只一次,必定在二三次以上,这才使画的颜色,厚上加厚,美上加美。而他们勾勒的方法,是先在壁上起稿时描一道,到全部画好了,这初时所描线条,已经被颜色所掩盖看不见,必须再在颜色上描一道,也就是完成工作的最后一道描。唐画起首的一道描,往往有草率的,第二道描将一切部位改正,但在最后一道描,却都很精妙地将全神点出。而且在部位等方面,这最后一道描与第二道描,有时也不免有出入。壁画是集体的制作,在这里看出,高手的作家,经常是作决定性的最后一描! 有了这种勾染方法,所以才会产生这敦煌崇高的艺术,所以我们画坛也因此学会古代勾染的方法了。

我们所看到的中国画,线条多是点虱的而不是勾勒的,赋色同样如此。在山水画里叫"一道汤";在人物、花卉画里叫"蘸色法",一块粉红的颜色,笔根蘸白色,笔头蘸红色,一笔下去便出现了红白相融的变化。这样简略的画法,当然在高手有它的妙处,但在大多数画家,却难免沦于"薄"以致命伤。这里以敦煌壁画为例,它的赋色"必定在二三次以上",而且上的是厚重的矿物质颜料,"这才使画的颜色,厚上加厚,美上加美"。它的线条,也不是一笔点虱下去完事,而是起稿、填色、定稿,起稿线既为色彩所修正,部分露出,部分掩没,定稿线又据色彩之修正作复勾,"这最后一道描与第二道描",自然也与起首的一道描"有时也不免有出入",而正是这三道描的层层修正、层层精确,使得人们所熟知的所谓"工笔画"的

刻画，成为"工笔意写"的生动摇曳、风神超拔！

第四，是使画坛的小巧作风变为伟大。

我们古代的画从画壁开始，然后转到卷轴上去。以壁来论，总是寻丈或若干丈的局面，不管所画的是人物是故事，这种场面是够伟大的。到后来因为卷轴画盛行，由屏风障子变而为屏幅中堂。画壁之风衰竭以后，卷轴长的有过丈的，但是高度不过一二尺，屏幅中堂等等也不过三四尺高一二尺宽而已，因为过于宽大，是不便于携带的。到后来再转而为扇面斗方，那局面只限制到一尺见方的范围，尺度越来越小，画的境界也越来越隘，泱泱大风恐怕要衰竭绝灭了。我们看了敦煌壁画后，如画的供养人，多半是五六尺的高度；至于经变、地狱变相、出行图等等，那局面真是伟大，人物真是繁多；再至于极乐世界的楼台花木人物等等，大逾数丈，繁不胜数，真是叹观止矣！我尝说，会作文章的一生必要作几篇大文章，如记国家、人物的兴废，或学术上的创见特解，这才可以站得住；画家也必要有几幅伟大的画，才能够在画坛立足。所谓大者，一方面是在面积上讲，一方面却是在题材上讲，必定要能在寻丈绢素之上，画出繁复的画，这才见本领，才见魄力。如果没有大的气概，大的心胸，哪里可以画出伟大场面的画？！我们得着敦煌画壁的启示，我们一方面敬佩先民精神的伟大，另一方面却也要从画坛的狭隘局面挽救扩大起来，这才够得上谈画，够得上学画。

"一片石也有深处，一勺水也有远处"——这是明清人论画的妙辞隽语。固然，有如池沼的一角，它确实是很优美的。但是不是天下之美尽在此了呢？是不是舍此就不成为美了呢？去看看江海吧！去看看敦煌壁画吧！那是怎样"真是伟大"的局面啊！幅画的巨大、景物的繁多，"真是叹为观止矣"！"这才见本领，才见气魄。如果没有大的气概，大的心胸，哪

里可以画出伟大场面的画"?! 我们从中得到的启示,"一方面敬佩先民精神的伟大",而不是不屑地贬之为工匠气,"另一方面却也要从画坛的狭隘局面挽救扩大起来"——"这才够得上谈画,够得上学画"。不是说明清"少少许胜多多许"的小品一概都是"狭隘局面",其中当然也有很优秀的作品,也是审美所必需的,就像诗歌,不能只有《诗经》《离骚》和史诗,没有绝句。但是,一则这样的局面要成为优秀,只有具备了特殊条件的画家才做得到,却不是所有的画家都能做得到;二则只有这样的局面,而没有伟大的局面,无论它怎样优秀,也是很不够的。所谓"狭隘"、所谓要把它"挽救扩大起来",正是从这一意义来说的,而绝不是意味着对小品中优秀之作的否定。

第五,是把画坛的苟简之风变为精密了。

我国古代的画,不论其为人物山水宫室花木,没有不十分精细的。就拿唐、宋人的山水画而论,也是千岩万壑,繁复异常,精细无比,不只北宗如此,南宗也是如此。不知道后人怎样闹出文人画的派别,以为写意只要几笔就够了。我们要明白,像元代的倪云林、清初的石涛、八大他们,最初也都经过细针密缕的功夫,然后由复杂精细变为简古淡远,只要几笔,便可以把寄托怀抱写出来,然后自成一派,并不是一开始便随便涂上几笔,便以为这就是文人写意的山水。不过自文人画盛行以后,这种苟简的风气,普遍弥漫在画坛里,而把古人的精意苦心都埋没了。我们看了敦煌壁画,不只佛像衣褶华饰,处处都极经意,而出行图、经变图那些人物、器具、车马的繁盛,如果不用细工夫,哪能体会得出来?看了壁画,才知道古人心思的周密,精神的圆到,而对于艺术的真实,不惜工夫,不惜工本,不厌求详的精密的态度,真值得后人警省。杜工部不是有"五日画一水,十日画一石"的诗句么,画家何以画水画石,要这许多工夫?这就是表示画家矜慎

不肯苟且的作风。所以我说有了敦煌壁画的精巧缜密,这才挽救了中国画坛苟且的风气。

苟简和精密,不仅指作品的画面表现,也是指创作的态度是游戏草率还是严重恪勤。苟简的文人画中当然有高雅之品,精密的画家画中当然也有刻板之作。但是其一,在前者,能达到高雅之品的少,达不到的则多;在后者,能成为精严之作的多,沦为刻板的少。其二,如苏轼所说,非高人逸才不能为的文人写意,一旦有所失,"则举废之矣",而工匠所能为的规整画品,即使有所失,也"止于所失而不能病其全"。既然两害相较,一大一小,为什么画坛上的大多数人会取大害而弃小害呢?还是苏轼所说的,前者之失"虽晓画者有不知",所以便于"欺世而取名者"的窜托,而后者之失,"人皆知之",无法掩饰。这样,大害也就不成其为害,而小害却会被人抓住不放。正因为此,所以形成了"中国画坛苟且的风气","以为写意只要有几笔就够了","而把古人的精意苦心都埋没了"。

第六,是对画佛与菩萨像有了精确的认识。

我国因后来山水画的盛行,画人物画佛像画都衰落下去,差不多沦于工匠手中,就是能够以画佛名家的,也不过画达摩式的佛像、女相的观世音菩萨而已。至于天释是个什么样子,飞天和夜叉这两个名词虽然流传人口,到底又是何种样子,可以说是全不知道。画坛衰落到这个地步,真是令人气短!但在敦煌壁画发现以后,这才给我们以佛、菩萨及各种飞天、夜叉的真像,我们才晓得观世音菩萨在古代是男像,是有胡须的,不只是后来画一绝美女人,便指以为是观世音菩萨。本来,菩萨男、女相本没有什么可以争执的,因为《普门品》上曾说过,凡是世人应该用什么形态得"度"的,观世音菩萨便现何种形态给他讲说佛法,有时现丈夫身,有时现女人身,有时现宰官身。这就是说,对于某界人要叫他信佛法,必定要现出那一界人的形态、服

饰及语言等等,要一切相像,才能接近他们。如果现丈夫身而为女人们说法,那女人们不会被骇跑了么?这也像后来外国人要到中国传教,必定学中国方言,说得纯熟,然后再穿长袍马褂,这才可以和中国非知识分子接近,这才可以布道一样,是一个道理。我因谈自敦煌佛画而得到各种佛、菩萨像的精确性,不觉扯了一大堆的话,然而这道理是真实的啊!

画画不讲"精确性",何止于佛与菩萨,"画坛衰落到这个地步,真是令人气短"!举凡人物、仕女、山水、花鸟,无不如此!明清人的画佛,就像金农的画佛,固然,笔墨很高古,但佛的形象,哪里还有"精确性"可言?是明清人自己说的,他们对于绘画的追求,是单求笔墨的高于生活,而主动地放弃了形象的高于生活。不以形象的真实性、"精确性"为然,甚至贬之为"匠气",是明清文人画的偏见。诚然,不重形象、单重笔墨,可以作为中国画中的一格,但以此作为中国画唯一的一格或至高一格,其结果,只能导致否定敦煌壁画,否定唐宋画。

第七,是女人都变为健美。

近代因为中国国势衰弱,而画家所画人物,尤其是美女,无论仇十洲也好,唐六如也好,都走上文弱一条路上,多半是病态的林黛玉型的美人。因为中国一般人的看法,女人是要身段苗条,弱不禁风,才足以表现东方优美的典型。这一直相沿下来好几百年,无人起来做一种纠正运动。到了敦煌壁画面世,所有画的女人,无论是近事女、供养人或国夫人、后妃之属,大半是丰腴的、健美的、高大的。我们看北魏所画的清瘦之相,而到了唐代便全部人像都变成肥大了。这也可证明唐代的昌盛,大家都够营养,美人更有丰富的食品,所以都养得胖胖的。因为画家是写实的,所以就把唐人胖美人写下来了。后来玄宗宠爱的杨贵妃,也是著名的丰腴之流,或者唐代风尚如此也

未可知。但在画坛里，我们画了林黛玉型的美人，差不多有好几百年了，忽然来一个新典型，杨贵妃式的胖美人，当然可以掀动画坛。所以现在写美人的，也都注意到健美这一点了。

病态美当然是一种美，但这，并不意味着健美就不是美。西施捧心，诚然是绝世的风华，但东施们却不能因此而把自己也弄个心脏病出来。平心而论，健美应该更美于病态美，这是其一；同时，健美的人，每一个都可以是美的，无非是美的程度有不同而已，而病态的人，只有极少数才能成为美，绝大多数是不可能成为美的。对病态美的欣赏、追逐，进而对病态的欣赏、追逐，也与国势及民族精神、时代精神的衰弱相关。反过来，它又塑造、影响着民族和时代的精神。所以，倡导健美，不仅对于挽救画坛的衰蔽之风，甚至对于挽救民族精神的衰蔽，也有重要的意义。遗憾的是，今天的有些仕女画家，他们笔下的形象，那种迂怪的病态，又岂止是改、费"林黛玉型的美人"所可同日而语？较之敦煌的壁画，更是判若天壤了。归根到底，这反映了画家的胸襟是多么地缺少恢宏博大的气概，所谓"画品即人品"，真是说得一点不错啊！

第八，是有关史实的画走向写实的路上去了。

中国古来作画，没有不是写实的。到了写意山水画出世，人物的一切衣服装饰，便多半以写意为之。中国在胡人侵入之后，如元代画家，因为讨厌胡人衣服，所以在山水人物画里所表现的，都是汉代衣冠，表示不忘宗国的意思，原来是值得称颂的。但为写实起见，为表现时代起见，我们便不能不把当时的衣冠饰物等一切实物都绘到纸绢上面去，才能表现某一时代的人物；而人物又因服装的不同，又可表现他们的身份。我们看敦煌壁画，在初期六朝时期，华夷杂处，窄袖短衣，人多胡服。又唐人多用昆仑奴，而画里富贵人家的侍从，总有一碧眼大汉，高鼻深目，很像洋人，大概即是昆仑山脉下西域诸国

的人。北魏妇女多披大衣,有反领和皮领,又披肩和围巾,式样简直如近代时髦装束。所有近代所用的手杖及推儿车,唐朝也多。如果他们不是写实,我们又何从知道古代的风俗装束呢?我们今天的绘画,也是要使后来一千几百年后的人,知道我们现在的一切制度装束。所以敦煌壁画给我们写实的启示,也是很值得去学的。

第九,是写佛画却要超现实来适合本国人的口味了。

上面我们不是说过,写史实风俗一切是要照当时描写么,至于画佛像画,在敦煌壁画里,又适得其反。在北魏时期,所画的佛像,还是清瘦的印度人相,这当然是依着印度携来的佛像来画的。但到了唐代,不只佛像完全像中国人,面圆而体胖,鼻低而目秀,就连所有的楼台宫室一切,也都画成中国形式了。我们看极乐世界图便可以看得很清楚。这是什么道理呢?我以为有两个原因:因为佛是超世界的,超现实的,所以要用超万有、超事物的笔法来画他,才足以表示庄严;第二是佛教到了中国,为使中国人发生崇敬思想而起信,虬髯瘦骨的印度人是中国人所不欢迎的,所以到了唐代,就都变成中国人了,这也可以说是应以中国人身得度者,所以显示出中国人的形象。又关于图案,自汉以来,都是以超脱的意境来画的,所表现在图案上的,完全是站在云端看世界,如飞凤云龙等等,都是超现实,是其他民族所意会不到的。到了佛教进入中国,中国图案的作风,接着又是一变。这一变,可说是由超脱的反归于内省的,从敏慧的进入到大彻大悟的境界。线条是动中见静,色彩是闹中有定,题材是广大超逸的,拿近代的话来讲,是高贵的又是大众的,这一变却超乎于世界各国图案之上了。这就表明:凡画佛教的佛像和附带的图案画等等,不必与现实相似,最要紧的是超物的观念,合于本国人视听的写法,才是最成功的!

"凡画佛教的佛像和附带的图案画等等,不必与现实相似,最要紧的是超物的观念,合于本国人视听的写法,才是最成功的"。它的意思,佛本为印度人,居住在印度的宫殿中,现在,敦煌的壁画却画成中国人的形象,居住在中国建筑的楼台宫殿中,这就不写实了。但这种不写实,正是另一种写实,它所写的不是印度其人其居的真"实",而是佛教在中国传播的现"实"。也就是"超(印度的)现实来适合本国人的(现实)口味",我们习惯上称之为外来文化的民族化,是"洋为中用"。

第十,是西洋画不足以骇倒我国的画坛了。

在图画的基本上讲来,我想无论古今中外,总有一个共同的原则,那就是"物极必反"。这话怎么讲呢?那便是最初的画,一定是简单的,后来渐渐的复杂,到了复杂之极,又要趋于简单,但这第二个简单所包含的意味,便不同于第一次的。最初我们总要刻意画得像实物,太像了,我们又要把它画得不太像,或者几笔简单的笔意,而控制或代表复杂的景物。前者是写实,后者便是所谓写意。写意写到太过笔简,人们以为不够味,又会回到写实上面去。这就如春夏秋冬四时的循环,并没有什么高下、是非、好坏,只是相继相代,去旧务新的办法。但经过若干年之后,也许我们以为极新的,哪知却是极旧的;以为是外国人所独创的,哪知道就是中国古代几千年前便有而后来被暂时扬弃的!

以"物极必反"的循环来阐释画史的演变,未必完全确切。例如,"把它画得不太像"和没有能力把它画像,在表面上没有分别,实质上完全不一样;用"几笔简单的笔意"来"控制或代表复杂的景物"和用几笔简单的笔意并未能控制或代表复杂的景物,在表面上同样没有分别,但实质上完全不一样。问题是,这实质上的不一样,是"虽晓画者有不知"的,而不是像写实的画,其得失是"人皆知之"的。所以,"写意写到太过笔简"之后,

事实证明,并没有"又会回到写实上面去",而是进入到了抽象里面去。对这个问题,我们不作展开,无论如何,有了敦煌壁画的伟大画品,"西洋画不足以骇倒我国的画坛了",无论从写实的来看,还是从写意的、抽象的角度来看。

谈到敦煌壁画,还有两点值得特别注意:

一是关于古代某一时代、某种阶级、某一国人所穿的衣冠服饰,敦煌壁画都是照当时的实在样子画的。如于阗国王及其夫人的服饰一样,不是真正看见,哪能写得出呢?又如古代女人面上,有画的"醉鸥"花钿,这是近代所无的,不靠敦煌壁画,我们又哪里可以看见?所以要知古代服饰、器用的真正形态,可以在敦煌壁画里去找,至少可以作参考、佐证。

另一是壁画还可以补正史传。我国因年代久远史籍繁多,不是记载有误就是抄录多错,如五代归义军节度使曹议金,史传只载了大略,且多舛误,但敦煌千佛洞和安西万佛峡都有关于曹氏的材料,若能加以整理,就可补正史之不足。

——《谈敦煌壁画》

这里再次谈到敦煌壁画可以考证历代的服饰、器用,可以"补正史之不足"。这些"画外的价值"或称"文化的价值",完全是由画工们精湛的"画内功夫"创造出来的,而不是由"画外功夫"如三绝、四全之类所创造出来的。我曾多次指出,一件绘画作品的有没有"文化价值",主要并不取决于这个画家有没有"画外功夫"的文化修养和有没有使用三绝、四全的"文化手段",而在于他有没有高超的绘画技能并用这技能去反映时代的生活和精神。敦煌的壁画,正可作为我们认识绘画的"文化价值"的例证。

千佛洞在坐西面东的山崖上,因此晨间有阳光射入,再加气候干燥,毫不潮湿,故洞内的宝藏能数百年而不损坏。惟三百多个洞窟之

间,路径崩坏,我一方面探洞观画,一方面要修路开道。老实说,我赴敦煌之初是抱着莫大雄心去的,可是巡视了千佛洞后,眼见每洞由顶至底皆是鲜明的壁画,瞠目惊叹之余,真是自觉渺小!

壁画最大者高达数丈,而我带去的纸最大者仅丈二。壁画上偶有剥落处,我遂由对颜料、色彩的研究,进而考证年代。我愈看愈明白,我自知要有所成,非得留下来三年五载下苦功不可!

这初期,我最重要的工作,就是为三百多个洞编号。我由南起至北……由左至右,再顺洞折回向上,有点像英文字母的双线"E"字。我编号的目的,固然是为了便利自己工作上的查考,另一方面也是方便后人游览或考查的索引。我编的洞号一共是三百零九洞……如果只是去游览玩耍的人,顺着我编的号,不会走冤枉路,一天可以浏览完三百零九个洞窟。

(临摹壁画)实际困难也不少,虽然我带去了五百公斤的用具,仍感缺乏……说起来我们每天早上吃一顿炒面粉,就进洞工作,下午饭是一天中唯一吃的一顿饭,不要说我平常讲究吃,现在没得好吃的,就得吃苦。

很多人不了解,怎么样临摹敦煌的壁画?这确有相当的困难须要逐步克服。先以(临摹的)工具来说,纸绢就没有如此大的,(我请的)喇嘛去主要在为我准备画布,因最大幅的壁画,就有十二丈六尺之巨。(我要雇用喇嘛是他们有一个特长,可以拼缝画布而如天衣无缝,我们缝连,总免不了有针孔线缝,尤其在画布崩张之后,针眼孔就更粗,但喇嘛却可以做到天衣无缝。)我们制作画布除了拼缝之外,还要钉在木框上,涂抹胶粉三次,再用大石磨七次,将画布光滑了才能下笔。

其次说颜料,我们国画的颜色,多是自矿物中提取,所谓石青、朱砂、石绿等,因此才能历久不褪。提炼出来最主要的功夫是研磨,必

须要磨得很细很细才能用。这部分工作,我是雇佣儿童做,由我验定后方能使用。一般买这种矿物质原料,都是以"钱"为单位,而我在敦煌使用的颜料,每种都以数十斤计。

临摹壁画的原则,是完全要一丝不苟地描,绝对不能参入己意,这是我一再告诉门生子侄们的工作信条。若稍有误,我就要重摹,由此令他们叫苦不已。临摹的每幅壁画,我都要题记色彩尺寸,全部求真。问题是千佛洞内,每窟除佛龛、佛台之外,空隙的地方太小,不能平置画案,所以只有雇木工造架立起临摹。

多数洞窟的光线都不够,苦的是还要一手持蜡烛一手拿画笔,还得因地制宜,有时站在梯上,有时蹲着,还有要躺卧在地上描绘的。虽然是在冬天,勾画不久,也都要出汗喘气,头昏目眩。门生们虽有力不从心的,也不好意思告退,我总是领头在做,每个人都是蓬首垢面的。多数日子是清晨就入洞工作,薄暮才出来,有些时候还要开夜工。当时也不觉其苦,也浑忘人间时日。

壁画色多斑斓,尚须秉灯静观良久,才能依稀看出线条,我主要在观摩揣测上下功夫,往往要数十次观研之后才能下笔。

为了不浪费材料起见,临摹时先以玻璃纸依原作(壁画)勾出初稿,然后粘此初稿在画布背面,在极强的阳光照射下,先以木炭(在画布上)勾出影子,再用墨勾。稿定之后,再敷色。凡佛像、人物的主要部分,都是我自己动手,其余楼台亭阁等不甚重要的部分,即分由门人子侄喇嘛分绘,每幅均亦注上谁画的是哪一部分等合作者的姓名。因此,每幅画均手续繁复,极力求真,大幅的要两个月才能完成,小幅的也要十几天!

大家工作这样辛劳,所以我说必须要吃得好,才能做得好!这也就是我第二次出来准备粮食并带了厨子去的道理。

——《对谢家孝的谈话》

董其昌认为：以画为乐，一超直入，是极少数具备了特殊条件的"吾曹"中人的风格选择；身为物役，积劫方成，其术近苦，是画坛上最大多数不具备特殊条件的画工们的风格选择。从各方面看，张大千是"吾曹"中人，他画的徐渭、八大、石涛、改琦、费丹旭风格，水平一点不在他们之下，甚至在他们之上；而敦煌壁画的画工们则不是"吾曹"中人，所以他们的创作风格完全是身为物役，积劫方成，其术近苦的。何况大千风流倜傥，又是一个爱好享乐并且有条件过享乐生活的人，他对于衣食住行的讲究，真称得上是挥金如土！可是，依他这样的条件，却还愿意来吃苦，而且是吃大苦！吃了苦而且落不到一个好的名声，被认为是众工的俗事，画工匠的水陆画！这又是何苦呢？原来，他不是从个人的利益出发，而是从振兴中国画的大愿力出发，地狱未空，誓不成佛，众生渡尽，方证菩提，我不入地狱，谁入地狱！中国画要想振兴，一个中国画家要想真正有所成功，没有伟大的作品怎么行呢？而伟大的作品，没有吃苦的精神和行动，又怎么行呢？特别是，由于人的惰性，使得中国画创作，从明清以后，即使不是"吾曹"中人，也都在以画为乐地一超直入，以至于把古典的许多技巧，包括制绢、制颜料的工艺，也都弃若敝屣地失传了。所以，为了恢复这一传统，他不耻下问，虚心地向藏族的画工们学习求教。试想，画家地位高于工匠；画家中，文人的地位又更高于工匠。大千是上层文人圈中的人，他竟向底层的工匠求教，这是多么不可思议啊！然而，正是在这不可思议中，体认了大千对于振兴中国画的独具眼光，绝不是低的，而是高的。在两年多的时间里，"就得吃苦""叫苦不已""出汗喘气，头昏目眩""每个人都是蓬首垢面""清晨入洞，薄暮出来，还要开夜工""大幅的要两个月才完成，小幅的也要十几天""非下苦功不可""实际困难不少""工作这样辛苦""当时也不觉其苦"，等等。这哪里是在搞艺术啊！简直就是在服劳役啊！然而，敦煌壁画不就是这样创作出来的吗？秦始皇兵马俑、万里长城，这是中国艺术史上称得起伟大两字的经典杰作，不就是这样创作出来的吗？而大

千本人,经过面壁敦煌取得了积劫的真经,他的艺术也发生了翻天覆地的改观。

 我此次在千佛洞所临橅之画,悉依照(所临壁画之)大小尺度,分毫不爽,彩色亦概依古代颜色,丝毫不参己意。

 我于三十年(1941)二月前往敦煌,于去年(1943)冬十二月始返成都,在敦煌勾留了两年又七月,作长时期之研究,并将敦煌石室现存之北魏及隋唐壁画,率门人子侄及喇嘛数辈,择优临摹,依其尺度色彩,不加丝毫己意逐一摹橅,得画一百二十余幅,并公诸众览,使古代衣冠文物均得能一一陈于今人之前,余对留敦煌二年余辛苦艰难所得之成绩,亦稍有以自慰。

<div style="text-align:right">——《谈敦煌石室》</div>

 临摹古画,在明清人的态度是"师其意不在迹象间""师心不蹈迹""学一半抛一半""十分学七要抛三",而完全逼真的临摹,则被认为是皮毛袭取。然而,根据"得心应手"的常识,不是用自己的手去"分毫不爽"地印证古人的手,有可能真正地悟得古人的心吗?诚然,"师心不蹈迹"也不失为学习古人的一种方法,但它却不能叫作"临摹",至多只能叫作"仿"或"拟"。那样所完成的学习作业,可以叫作"敦煌印象"。

 前人曾说:"一出嘉峪关,两眼泪不干,前看戈壁滩,后望鬼门关。"这四句话道出了嘉峪关外是多么荒凉可怕。古人在戈壁荒滩上修建起这么雄伟壮观的建筑(指嘉峪雄关——编者),可以想象要花费多少心血,要经过多少艰难,他们才真是了不起的无名英雄啊!

 《西游记》里的唐僧带着他的三个徒弟,历尽千辛万苦才到西方取经。我们为什么不在成都好好待着,也不听朋友劝告,却要吃苦到敦煌呢?还不是为了取"经"!不过这是为了取艺术上的"经"。我们吃的苦比起唐僧也还差得远呢!⋯⋯当然,要说舒服还是比不上在

成都……但是要使绘画艺术不断得到提高,老待在家里是不行的,必须走出来,到艰苦的环境里磨炼意志,开阔视野,勤奋好学,才能有所收益。

要如何才能临摹好壁画呢?

临摹不是照猫画虎就了事,而首先要把临摹的对象搞清楚。敦煌壁画大多都以人物为主,在临摹时不仅要临摹出人物的形,更重要的是要表达出人物的情;不仅要形似,更要神似!譬如,壁画中的佛像肃穆端庄,菩萨慈祥可亲,飞天秀丽活泼,天王、力士威武雄壮。但是,肃穆端庄不是呆板,秀丽活泼不是轻浮,威武雄壮不是凶恶,这些都是需要认真仔细观察研究的。

壁画中人物的服饰,各朝代画的从表面看,似乎大同小异,但如果仔细看,再多临摹几幅,就会发现有较大的差别。特别是供养人更不一样,因为每一个朝代所画的供养人,大都是当时的人物,他们的服饰是当时的写实,所以各个朝代都有各朝代自己的特点。因此,一定要把临摹对象的服饰以及其他特征搞清楚。比如佛像的袈裟,菩萨、飞天的裙带以及头上戴的发冠和发髻等等,不搞清楚就交代不下去。壁画残缺的地方,要是照猫画虎不假思索地画上去,看起来就很不舒服,你就会发现所临摹人物的衣服,好像纽扣扣错了,或是裙子系松了,总之就像穿了一身不合身的衣裙很别扭。

临摹时如何用笔?中国画无论是山水、人物、花鸟,工笔或者写意,都很注意笔法。不管是勾线、皴擦、渲染都有个用笔的问题。勾线要用中锋,皴擦就要用侧锋,而渲染则中锋和侧锋都要用。

至于临摹有何意义?我认为,对于初学画的人,临摹十分重要,临摹多了就能掌握规律,有了心得,这样可借前人之长参入自己所得,写出心中的意境,创造自己的作品,那才算达到成功的境界,这样我们就有可能超过古人。但是不下苦功,是永远也达不到那个境

界的!

此外,我们在临摹壁画时还必须注意,敦煌壁画已遭受了严重破坏,除因年久自然残蚀剥落外,令人痛心的是有些外国人,特别是斯坦因、伯希和等偷偷揭取破坏和盗走了大量的壁画、塑像以及写经。而当时政府软弱,竟不敢追究。我们来临摹壁画,务必注意,千万小心,比如在石窟里搬挪梯子桌凳时,不要碰着墙壁,用笔时不要把颜色或脏水洒在墙上。这些看起来都是小事,似乎不值得一提,但稍不注意,就有破坏玷污壁画的可能,我们岂不成了历史的罪人!

另外,在临摹壁画时,应尽可能记详细一点,现在不仔细核对清楚,以后事隔多年若遇到疑问,就很难弄清楚了,那将是永远的遗憾!

——《对长子张心智的谈话》

这里几段所讲的,无非还是要学习敦煌壁画的"苦"功,要用吃"苦"的精神来学习敦煌壁画,要认认真真、形神俱似地临摹壁画,而不能得形造神或舍形求神。只有这样,才能提高画画的技巧,更能因此而"磨炼意志",确认"不下苦功","是永远也达不到那个(成功)境界的"。事实上,直到今天,认为画画是一件省力的事、一件享乐的事,仍大有人在。不仅画家们这样认为,就是准备成为画家的人也这样认为。不少少年人都在学画,家长们也在一心培养自己的孩子成为画家,问他们为什么选择画画,他们的回答往往是:"只有一个独生子,舍不得让他吃苦,所以让他学画,将来可以过得轻松省力点。"董其昌讲的以画为乐,本来只是画家中的极少数,现在,却成了全部,夫复何言!

(2000年)

附一：
张大千白描画稿赏鉴

大千先生的白描画稿，我陆续地见过不少，除了未完成的创作，大都属于粉本的性质，作为自己创作的准备，更为门人提供学习的范本。他在《画说》中曾专门强调中国画的学习要从人物线描的勾勒入手，可见其对此的重视。所以，他的不少弟子，手头都有数量不等的类似作品。这批作品，具有很高的学术价值和艺术价值。把它的价值阐发出来，不仅可供同好认识大千先生时有一个新视角的借鉴，更可以作为弘扬传统先进文化、推动中国画科学发展的一个参考。

一、古法的发微

中国画以"六法"为标准，作为古法的"六法"，属于"画之本法"；但从宋代以后，尤其是明清文人画风起以后，"六法"的古法完全已经被摒弃，尽管人们还打着"六法"的旗号，但这个"六法"已经完全不是"画之本法"的古法，结果也就导致了如大千先生所说的自晋唐宋元而明清的中国画史，简直就是"一部中华民族活力的衰退史"！有赖于大千先生力排众议地西渡流沙、面壁敦煌，才把这一古法重新发微到我们面前。而这批画稿，作于1944年前后，正是存亡继绝、继往开来的最好材料，使我们对于针对晋唐人物画创作的"六法"有了真正的了解。"六法"的依据在于"传移模写"，核心在于"应物象形"，最有效的手段在于"骨法用笔"。当时的

任何创作，都有一个参考的白描粉本，而不是随心所欲地放笔涂抹。这个粉本或是惨淡经营、九朽一罢，自己构思出来的，或是摹仿、沿用前人的经典图式。把粉本小样放大了创作，叫"传移"；依小样拷贝后创作，叫"模写"，相当于工程建设的按图施工。但在传模的过程中，根据创作的实际幅面作安排、点景布置上的调整或增删，这就是"经营位置"。大千先生《画说》中有一段讲：记得少年时读"西厢记"，有金圣叹引用的一段故事，其是画人物的度人金针，抄在下面："昔有二人于玄宗皇帝殿中，赌画东西两壁，相戒不许窃窥。至几日，各画最前幡幢毕，则易而一视。又至几日，又画寅周旄钺毕，又易而一视之。又至几日，又画近身缨笏毕，又易而一视之。又至几日，又画陪辇诸天毕，又易而共视，西人忽向东壁哑然一笑，东人殊不计也。迨明，并画天尊已毕，又易而共视，而后西人投笔大哭，拜，不敢起。盖东壁所画最前人物便作西壁中间人物，中间人物却作近身人物，近身人物竟作陪辇人物，西人计之，彼今不得不将天尊人物作陪辇人物矣，以后又将何等人物作天尊人物耶？谓其必至技穷，故不觉失笑。却不谓东人胸中，乃别自有其日角、月表、龙章、凤姿，超于尘埃之外，煌煌然一天尊，于是便自后而前，一路人物尽高一层。"这东西两壁所画，相当于元永乐宫的"朝元图"，而两个人所依据的粉本，都是类似于"八十七神仙卷"那样的小样。在小样中，幡幢、缨笏、旄钺、陪辇诸天、天尊等人物都是一行排列的，但在壁画中，无法作如此横长的展开，所以需要作几层排列，在这里大约有五层。画一、二、三层的时候，当然没有问题，画到第四层，在西人画的是陪辇诸天，留下了第五层主要人物天尊的位置，而东人画的却是缨笏，似乎第五层只能画陪辇，这样，主要人物天尊便没有地方容身了，所以哑然失笑。不料东人却简略了陪辇人物的描绘，别有日角、月表、龙章、凤姿，把天尊画了上去，所以自后向前，也就是从上而下，一路人物尽高一层，使整个仪仗在构图上更充满了张力。这就是"经营位置"的技术高下之别。按照小样上颜色的分类标记，如衣服用"工(红)"、裙子

用"彐（绿）"、帽子用"水田（墨）"等平涂上色，就是"随类赋彩"。史载吴道子画壁，勾好线条后即离去，由弟子布色完成，弟子们就是按照小样上的分类标记来施工的。有些小样上没有赋色的分类标记，如《朝元仙仗图》等，则可由高明的画师在旁边作口头上的指导，王维画壁时每指导工人布色，应该就是这种情况。当画家完成了"随类赋彩"，观者便可以"随色象类"。比如说，甲乙两位人物的形象是纠缠在一起的，没有赋彩之前，线描纠结缭乱，很难分辨这条手臂、这条天衣是甲的还是乙的；赋彩之后，形象的关系便一目了然。包括大千先生在敦煌时临摹壁画，窥破了古法的奥秘实际上是常识，也常使用这一方法，起稿、定稿由他本人勾线，平涂颜色则由弟子、画工承担，为此，他还专程到塔尔寺中请了三位藏族画工帮忙。其中一位夏吾才郎，1986年时我还上门拜访过他，不知今天还在世否。这一条古法，后来不仅为"水墨为上"所颠覆，更被许多学问高深的学者弄得莫名其妙，什么"类色""相色"等。试想，当年晋唐那些承担上色工作的画工，有些还是十来岁的孩子，没有什么学问，地位卑下，哪里会有什么"类色""相色"的概念？高手大家起稿时的勾线，其变通调整，尚且离不开按图施工的粉本依据，在他们，当然更只能老老实实地按小样上的色彩分类标记作"随类赋彩"了。这批画稿中的有些作品，上面所标记的赋色分类，无疑正是解读"随类赋彩"古法的最有力证据。实际创作的人物形象，需要比粉本的刻画更生动、更精妙，达到"形神兼备，物我交融"，这就是"应物象形"，而绝不仅止于再现客观的真实。如大千先生所说，"如果要画屈原和文天祥，在他们的相貌上，应该表现气节和正义，决不可因他是大夫和丞相，画成富贵中人的相貌"。但如何达到这一效果呢？最有效的手段就是精妙的笔线，如张彦远所说："象物必在于形似，形似须全其骨气，骨气形似皆本于立意而归乎用笔。"所以，晋唐人物画的创作，多为集体创作，水平低的画工负责平涂颜色，而高手则负责勾线，尤其是最后一道定稿线。同样拷贝一个形象，水平高低不同的画家画出来的效果完全不一

样,虽然它们的形象几乎是一样的,但用以塑造形象的线描功力完全不一样,这就是"骨法用笔"。当一位画家根据粉本小样,用精妙的笔线勾勒出了生动的形象,在构图上对粉本作了必要的调整,在赋色上完全遵从粉本的分类标记,这幅作品便达到了"气韵生动"的境界。我们看到今天的专家解释"六法",从儒学中、老庄中、文论诗品中、道释典籍中去找什么是"骨法"、什么是"象形"、什么是"气韵",这种脱离了晋唐绘画创作实践的研究,绝不可能真正讲清六法的含义,只能把后人对六法的认识引到歧路上去。

显然,从晋唐绘画遗存至今的实迹,从大千先生的这批画稿,完整地揭示了古典人物画法雍容端丽、辉煌灿烂的艺术境界。但史论家们是绝不愿从这些形而下的、工匠的、技术的方面去认识六法,而一定是从哲理的、文学的方面去认识六法,真所谓缘木求鱼。

二、骨法的巅峰

"中国画以线造型",这是人们熟知的一个常识。但这个常识中的线,包括了后来文人写意中的点垛,被认为点是线的缩短,面是线的扩大,这就使点、线、面的界限完全混淆了。我在这里所讲的线,是指区别于点和面的线,它再短,也不是点,再粗,也不是面,它就是"骨法用笔",所以又称骨线、骨法。根据这一线的概念,只有中国的人物画才是以线造型的,而山水画、花鸟画则不是。为什么呢?因为,通过骨线的轻重、疾徐、粗细、长短、提按,转折的运行,疏密、聚散、平行、交叉、斜直、屈曲的组织,足以把任何形象的质感、量感、运动感、精神性,全部地完美表达出来,所以,不依赖色彩赋染的白描,既是粉本的形式,也可以作为创作的形式。而山水画、花鸟画,白描只能作为粉本的形式,创作,尤其是大幅面的创作,又有谁见过白描的形式?山水林木的形象,它的轮廓固然可以用白描勾勒,但它的体面、质感等等,离开了皴擦、渲染的配合是根本表现不出来的。花

鸟的形象,限制了它的轮廓,线描必定是短促而琐碎的,白描用于小幅的创作尚可,用于大幅的创作必然给人眼花缭乱之感。所以,以线造型的中国画,其线描骨法的成就,事实上仅限于晋唐人物画,那种挥霍磊落、八面生动的意气风发,真令人有观止之叹。宋以后,就是以白描著称的李公麟,细弱而文质彬彬,也无复"大手笔"的气象;周文矩的所谓"战笔",根本上是因为他拉不出长线条了,所以才用屈曲的形态做了藏拙的处理。所以,线描,尤其是骨法的长线条,最能体认画家功力的高下。元明清以后的人物线描,当然更不用提了。所以,当年叶恭绰先生有慨于中国人物画的衰微,希望大千先生从改七芗、费丹旭入手来振兴之,但改、费那种失去了骨法的线描,又怎么担当得起振兴中国人物画的大任呢?对线描骨法的真正认识,是大千先生从敦煌壁画中取得的真经。这批白描稿,正是他敦煌归来以后的手笔,其艺术的价值,正在于经过1 000年的萎靡之后,重新把我们对于线描审美的认识引上了晋唐巅峰的高华。他曾自述面壁敦煌的体会,最深刻的便在于对骨线,尤其是长线条的挥洒如意,劲秀绝伦,足以反拨画坛的"小巧作风变为伟大""苟简之风变为精密"。而这批画稿的线描,衣袍的飘逸健拔,髯须的潇洒精彩,手指的饱满圆润,出新意于法度之中,寄妙理于豪放之外,端庄杂流丽,刚健寓婀娜,如无声的黄钟大吕,完全是不限长壁大轴而可以出奇无穷的。史载吴道子线描精绝,所以他的弟子在布色时,生怕使用厚重的色彩会掩盖它的风神,便敷之以淡彩。就领略大千先生线描的精诣而言,这批不施丹青的白描画稿之价值,我认为也是在他的设色,尤其是重彩画之上的。它不只是典藏界的绝品,更是学术界、艺术界的瑰宝。

晋唐的人物画,我们历来认作是工笔人物画。什么是工笔人物画呢?就是从刘凌沧先生一直到今天那些工笔画家的作品中所展现的那种风貌。撇开设色等不论单论骨线,一是非常工谨,也就是严肃、认真、态度紧张;二是非常纤细,细入毫发,即使大幅的创作线描较粗,但按人物形象大

小的比例还是纤细的;三是非常周密,无微不至,于形象的界定没有缺落的地方,也没有超出的地方,非常准确。而结合大千先生的这批画稿和晋唐人物画的遗存实迹,如莫高窟的壁画、唐陵的壁画,我们可以知道,真正具有骨法生命力的线描,一是率易的,也就是随意放纵、态度放松,当然不是大写意的随意放纵、态度放松,而是纵心所欲不逾矩;二是由于随意放松,所以不拘谨,不纤细,而是用笔的力度有重有轻,速度有快有慢,所以所形成的线条有粗有细,充满了气韵和节奏;三是对于形象的刻画并不周密,而是有的地方缺落,有的地方有超出,就像写意画有的时候意到笔不到,有的时候墨色渗化了出去,这就显得更自然生动。为什么敢如此率易地运用笔线呢?就是因为如大千先生所说,配合形象真实塑造的笔线是可以修改的,"不嫌麻烦,三次五次地涂改"。因为再率意的描绘,有了粉本小样的底稿,虽然不是丝丝入扣、毫厘不差,但总不会离题万里,差得太远。这差得不太远的不准确,不仅无碍于准确的刻画,反而使这个准确显得更生动而不刻板。何况,第一次起稿线不太准确,只是达到百分之八十,可以用颜色来修正,颜色修正后仍不太准确,只是达到了百分之九十,最后还有一道定稿线,使形象达到百分之百准确。而两个同样百分之百准确的形象,一个是用工谨、纤细、周密的骨线勾勒出来的,一个是用率易、有力、放纵的骨线勾勒出来的,其精神气韵完全不一样。

大风起,云飞扬。今天,中国正进入到一个伟大的崛起时代。伟大的时代,需要典藏界、学术界、艺术界共同弘扬伟大的艺术风华,才能实现科学的持续发展。

任何伟大的创造,都必须足踏实地。这并不意味着不要高屋建瓴的认识和指导,而是要从扎实的基础升华为高标,而不是把高屋建瓴搞成空中楼阁。对曾经创造了伟大民族艺术的古法的认识,包括把这一认识用之于传承、发扬伟大传统的我们今天和今后的研究和实践,大千先生为我们做了极好的示范。而从晚明以来文人画的风靡画坛,却把这一传统引

上了一个特殊的方向,董其昌、徐渭们以200分"画之本法",加上奥运冠军等等的"画外功夫"成了名牌大学生,千千万万的画家追随了他们200分的"画之本法",舍弃了600分的"画之本法",却又不具备奥运冠军等等的"画外功夫",竟然也想成为名牌大学生,只能导致大学教育的"荒谬绝伦"(傅抱石语)。

以"六法"为例,明清的文人画家、画论家们,固然还是下水捉鱼,但却是下池沼中去捉鱼,而不是到江海中去捉鱼,对于池沼中之鱼的认识,怎么能体会江海中之鱼的味道呢?20世纪以后,一批画论家,进而引导了画家们去缘木求鱼,结果便只能指鹿为马了,以水果为鱼的结果,便是认为鱼不是鱼,以鹿为马的结果,便是认为马不是马。你要知道梨子的味道,便要亲口尝一尝梨子。不尝梨子而大谈梨子的味道,或者通过尝香蕉去认识并大谈梨子的味道,只能把自己并引导人们对梨子的认识引到歧路上去,一旦真的吃到了梨子,便认为这不是正宗的梨子,不过是低俗的工匠之事,不入梨子的大雅之堂。

先是有一位钱锺书先生,从文史,尤其是魏晋的文史立场来认识六法,对六法作了新的标点和释义:一曰气韵,生动是也。什么是"气韵"呢?就是"生动"。相当于什么是"桃花"呢?就是"色新鲜艳"。二曰骨法,用笔是也。什么是"骨法"呢?就是"用笔"。就是说,不管这用笔是有力还是没有力的,只要是用笔线去塑造形象了,就称得上"骨法"。三曰应物,象形是也。什么是"以客观生活中的对象为基础"呢?就是"塑造艺术形象"。四曰随类,赋彩是也。什么是"根据小样的分类标记"呢?就是"平涂颜色"。五曰经营,位置是也。什么是"思考"呢?就是"构图"。六曰传移,摹写是也。什么是"把小样转移到创作的媒材上去"呢?就是"把创作的媒材覆盖在小样上勾摹"——但晋唐的创作媒材有许多是墙壁,画家们难道有本领把墙壁覆盖到小样的粉本上去?即使可以覆盖,但每次供创作的墙壁幅面大小是不一的,高到三米,而画家们随身携带的小样都是一

尺高下的手卷，用模写的方法怎么能解决大幅的创作？这样"学富五车"的认识，对于那些有不少还是文盲的晋唐画工，怎么在实践中操作呢？好在这并不是"我注六经"，而是"六经注我"，它的影响不在"六法"的绘画界，而在"我"的文史界。

 但不久之后，一批不会画、不懂画、更不懂晋唐人物画的年轻人进入了美术史论界、中国画论界，今天又成了美术界、国画界的专家，来指导人们对于六法的认识，把钱锺书缘木求鱼所得的六法认识引入了国画界，进而更从儒家、周易、老庄、佛家、文学、史学、诗品、书品的立场乃至西方哲学的立场来认识六法，唯独不从晋唐人物画的事实来认识六法。这就更愈出愈奇了，谈中国画，尤其是针对晋唐人物画的"六法"，由作为实实在在的绘画技法的规范，既是鉴赏的标准，又是创作的标准，变成了哲理的概念。固然，根据"万物理相通"的原则，身在此山中，可能导致当局者迷而不识真面目，但根据"术业有专攻"的原则，只有深入虎穴才能真得虎子，如鱼饮水，冷暖自知。从这一意义上，大千先生的这批画稿，不仅有助于我们真正认识并传承、发扬古法的优秀传统，更有助于我们反拨缘木求鱼、指鹿为马的不良学风。我们需要用他山之玉来攻我山之石，但绝不是用他山之玉来代替我山之石。

<div align="right">（2009 年）</div>

附二：
张大千与敦煌壁画

张大千先生学画的时代，正当明清文人画包括正统派、野逸派风漫画坛之际，尤其是野逸派的声势更盛。当时刚推翻了清朝的帝制，革命派的人士多以野逸派的艺术精神高扬推翻帝制的正确性，尤其是以明末遗民的民族气节来印证革命的成功正是实现了这批志士的遗愿；而保守派的人士，尤其是那些逊清的遗老，也要以明末遗民画家不与新政府合作的操守来坚毅效忠于清室的品节，像张大千的老师李瑞清、曾农髯便是典型。而其时，撇开政治道德上的因素，野逸派的艺术又体认了创新的精神，所以更大行其道。所以，大千正是在他两位老师的启蒙下，对徐渭、四高僧下了极大的功夫，取得了引人注目的成就。

但与此同时，原来清朝紫禁城中的秘藏也陆续面世，大千还收藏了其中的不少原作，如顾闳中的《韩熙载夜宴图》、董源的《潇湘图》《溪岸图》等等，使他对于中国画的认识，不再局限于明清的文人画，而是扩展到了宋元的卷轴。但以他的天才，自然不满足于此，而是要进一步上溯。所以当敦煌壁画的文物引起文物考古界的轰动之时，他便决定西渡流沙取经。

敦煌石窟的文物，包括写经、雕塑、壁画，自被发现至今，基本上属于文物考古界学者的研究对象，而并未成为中国画界的画家的取法对象。包括今天莫高窟中的一些画家，作为研究，他们在壁画的复制方面取得了很高的成就，但他们的创作，仍是使用文人画，尤其是海派的形式。大千

的时代,当然更是如此。所以,当大千决定去敦煌之时,不少画坛的耆宿名家劝诫他,"那不过是工匠的水陆画,没有什么艺术价值。画画,就是应该从文人画入手,才是大雅的高品"。大千却不为所动,坚决西行了。1940年出发,半途闻其兄张善孖去世而返回,到1941年春末再次出发,时年43岁。本准备去一两个月的,结果一到石窟,便为之迷醉,直到1943年秋才返回,历时近三年,每天夜以继日地研究、临摹。从此画风大变,臻于恢宏辉煌之境。

可以说,敦煌壁画与中国画的现实创作发生密切的关系,大千是起到重要作用的唯一个例,包括他的朋友谢稚柳先生。如果能有更多的画家把眼光着眼于此,今天的中国画一定会是另一番妙曼庄严的景象。

大千后来多次谈到敦煌壁画,多是其切身体会的真知灼见。但他认为壁画不是工匠所画,而是晋唐的名家所画,这一观点,我认为并不正确。当然,这样讲有他的针对性,就是针对当时不少名家的偏见,认为那是"工匠的水陆画"而言的。事实上,当时的壁画就是工匠所画。固然,晋唐时的名家多画壁,像顾恺之、张僧繇、吴道子等。但任何时代,大名家一定工作和生活在大码头、大都市,偶尔出去采风当然另当别论。但汉唐时,敦煌虽处在丝绸之路的中枢,毕竟是流放谪官之地,大画家不可能去那里工作和生活,加之交通不便,去那里采风的可能性也不大。所以,这些敦煌壁画,我认为是三四流的画家所画,而一二流的画家基本上没有。今天我们看到西安唐陵的壁画,艺术水平明显在敦煌之上,正是当时一二流画家的画。但去敦煌的三四流画家,他们从大都市带去了一二流画家的技法,也是事实,如莫高窟的维摩诘像,便可看出吴道子的画风。承认那是三四流画家的作品,并不会贬低壁画的价值。正像承认张择端在宋代是一个不见当时画史记载的小名头,并不会贬低《清明上河图》的价值。我们今天认为张择端是一个伟大的画家,是因为《清明上河图》是一件伟大的作品。人以画重,是今人的评价,绝不是当时人的评价。否则的话,为什么

宋人的画史记载中,有李成、李公麟乃至鲁宗贵、陈清波的事迹,却连张择端的名字也没有记载?张大千认为创作敦煌壁画的是晋唐的名家,显然是借画以人重的习惯思维来抵制人们对敦煌壁画的贬低。事实上,这批画工的水平与活跃在中原、长安的名家是不可相提并论的。这恰好说明,一个伟大的艺术时代,遵循了伟大的艺术风气,其艺术的伟大,不仅仅体认于几个大画家的创作,也必然体认于千千万万小画家的创作。而一个衰微的时代,伟大的艺术只能体认于个别大画家的创作。遵循了同样的风气,千千万万小画家的创作绝不可能体认出伟大。

但张大千总结敦煌壁画的十大好处,大千本人遵循这样的风气创作出了伟大的作品,今天千千万万的小画家如果能遵循这样的风气,同样也能创作出伟大的作品。

这十大好处的第一点是"人物画的振兴"。绘画是人类的创作活动,任何题材的绘画,包括人物画、山水画、花鸟画,都是反映了人的思想、情感、追求,但相比之下,人物题材对此的反映更为直接、更为重要,应该是没有疑问的。所以,人物画一直是人类绘画的重要题材。中国的汉、晋、唐,更以人物作为绘画的主要题材,尤其是唐代,标志着中国人物画所达到的巅峰水平。宋代以后,由于政教的式微,"疏于人事"的社会心态,山水画、花鸟画取代人物画,成为中国画的大宗,创造了新的辉煌,其意义不容低估,但人物画的衰微,却也是一个不容置疑的遗憾。徐悲鸿留学欧洲,亦有感于此,认为欧洲绘画多描绘人物,尤多神话、历史故事,直接激励了人的奋发意志和开拓精神,中国画却缺少这方面的描绘。而事实上,在汉画中,包括在敦煌壁画中,这类题材却是非常多的,场面也非常宏大,有史诗的效果。张大千的感慨,正有他的苦心所在。他认为从晋唐宋元而明清,一部中国绘画史,简直就是一部中华民族精神活力的衰退史。为了激励中华民族的精神和活力,离不开人物画的直接教化。所以,敦煌壁画以道释人物为主题,正可作为振兴中国人物画、振兴中国民族精神的契

机。新中国成立后,人物画得到了极大的振兴,虽不是以敦煌壁画为契机,而是以素描加笔墨为模式,但正印证了人物画的隆盛在民族精神振兴中的作用。

第二点是"线条的重视"。线条又称"骨法用笔",是人物画造型最重要的语言,包括古希腊的瓶画也是如此。它有别于后来西方的体面造型语言。中国山水画、花鸟画的笔墨,与之也是有区别的。笔墨的形态有点、线、面,通常把点看作是缩短的线,把面看作是粗肥的线,不仅可以塑造对象的轮廓,还可以用于塑造对象的体面。但中国古代人物画的线是区别于点和面的,再短的线也不是点,再肥的线也不是面,它只能塑造对象的轮廓,包括外部的大轮廓和内部的小轮廓,而不是用于塑造体面的。山水画、花鸟画兴起以后,发展了勾、皴、染、点垛等技法,线条的运用便极大地退化了。包括明清的人物画,虽仍用线造型,但晋唐的风华不再。由于晋唐的作品,在宋代时已罕有真迹,所以,对于游丝描、铁线描、兰叶描等的骨法,人们只能从文献上去认识。结果有二:一是程式化为游丝描、铁线描、兰叶描等所谓"十八描"的僵化程式;二是误认为是纤细周密的工笔勾勒。而从敦煌壁画,可以看出是非常自由地用线,粗细轻重,离披缺落,精神活跃。由起稿线而定稿线的交替运用,使线描的造型不仅仅只是"准确",更显得"活泼"。长线条的运用,更是气势奔放。既没有什么"十八描"的程式,更不是什么工笔勾勒的纤细周密。张彦远所谓"夫象物必在于形似,形似须全其骨气,骨气形似皆本于立意而归于用笔",离开了这些实物,单从文字是无法体味其三昧的。

第三点是"色彩的辉煌"。中国画古代称丹青,这里丹指石色的朱砂而不是水色的胭脂,青指石色的石青而不是水色的花青。所以多厚涂使用,具有辉煌灿烂的气象,反映了盛世的风华或对于盛世的追求。敦煌壁画中,道释人物固是辉煌的丹青,点缀背景的山水、树木、楼阁、花鸟,无不是辉煌的丹青,千载不褪色,即使因化学反应而变色,仍深沉敦厚,饱和度

很高，张力极大。但由山水画的"水墨为上"以降，人物画、花鸟画也一概趋于水墨淡彩，虽有淡雅之美，如琴箫悠扬，如池沼幽静，但黄钟大吕、江海波涛的辉煌壮丽却从此不再，甚至连石色颜料的研制也几乎失传了。不是说阴柔美不好，阴柔美当然是好的，但只有阴柔美，没有阳刚美，就像只有黑夜的月华，没有白昼的阳光，中国画就显得缺陷了。张大千通过敦煌的考察，重新发掘了中国画辉煌的色彩美。其特色是多用矿物质石色，敷施涂染，粗犷而不细腻，厚重、饱和，对比强烈，与后世工笔画的"三矾九染"法迥然异趣，基本上用平涂法，因人工不可能涂匀和风化磨蚀而不平，使之更显深沉华丽。他甚至还请藏族的画工为助手，向他们学习丹青石色的研制、运用方法。伟大的民族、伟大的时代，一定需要伟大的精神，而辉煌的色彩正是伟大精神的色彩标志。

第四点是"小巧变为伟大"。南宋邓椿曾比较唐代吴道子和北宋李公麟的画风之异，认为吴是大手笔，出奇无穷，李止于澄心纸上运奇布巧，不见大手笔。元以后，明清尤甚，中国画一概趋向小巧，小巧的主题，小巧的尺幅，小巧的笔墨，当然有其价值所在，如明清的小品文，如宴席上的冷盆小炒。但没有了唐宋散文的大气象，没有了满汉全席，其不足是不言而喻的。而敦煌壁画的大制作，本生故事，佛传故事，因缘故事，西方净土变、东方净土变、华严净土变，体认了题材内容的伟大。长线条的挥洒，辉煌色彩的铺陈，无隙不画的满构图，对称中的千变万化，体认了技法形式的伟大。置身于它的面前，如听赏交响乐，钟鼓齐鸣，排山倒海，整肃跌宕，惊心动魄，与笛子独奏更是两种气象。审美当然是多样的，我们要小巧优美，也要伟大壮美，但决不能只要小巧优美，抵斥伟大壮美。而长期以来，中国画坛沉湎于小巧优美，却排斥了伟大壮美，乃使民族的精神也趋向灵性乃至萎靡。所以敦煌壁画正可以作为引发我们重新认识并创造伟大艺术的启迪。

第五点是"苟简变精密"。所谓"苟简"，也就是元代以后流行的"逸笔

草草"画风,它加强了创作的自由性,由反拨宋画周密不苟的刻画画风而来,讲求萧散,是其所长,但由此而否定了精密的画风,认为凡是精密的,一律都是匠气的、不好的,凡是苟简的,一律都是高雅的、好的,这就十分偏颇了。所谓"愈简愈妙""弄一车兵器,不若寸铁杀人""少少许胜多多许",真理向前一步,必然变为谬误。固然,精密不一定都是好,但苟简也不一定都好。固然,苟简中不乏高妙的创造,但精密中更有不乏高妙的创造。八大山人的画,固是苟简而高妙的范例,但它没有普遍的可操作性;敦煌壁画,作为精密而高妙的范例,却具有普遍的可操作性。苟简的笔头往往粗阔而大,精密的笔头往往细腻而小,但大笔头所体认的却是"小巧"的趣味,小笔头却能体认"伟大"的精神。这是为什么呢?因为敦煌壁画的"精密"表现在创作的态度是严谨的却又不是十分严谨的,创作的方法是精细的却又不是十分精细的,形象的塑造是周密的却又不是十分周密的。这个"精密"绝不是我们所理解的工笔画,它是工笔意写,严谨中见率易,精细中见纵放,周密中见缺落。不此之主,小笔头决不能体认"伟大"的精神,而必然沦于烦琐、刻板。

第六点是"画佛菩萨有了规范"。我们看到禅宗呵佛骂祖、撕经灭典以后,尤其是明清以来所画的佛像菩萨,如金冬心、王一亭等,大多蓬头垢面,粗头乱服,其中固然别有禅理,所谓吐秽悉成金色,但却无复妙曼庄严之相。而敦煌的佛像菩萨,三十二相,八十种好,多是严格依据造像量度经创造性地表现出来的,慈悲、关怀、雍容、美丽,从背光到头光、从服饰到璎珞、从楼阁到花树、从祥云到飞天、从伎乐到舞姿,纵心所欲而不逾矩。它证明,任何学科都是有它的基本规范和秩序的,作为该学科的任何创造,都不能逾越它的规范和秩序。佛教有它的戒律,佛教造像也有它的量度。颠覆了它的戒律和量度,佛教便不成为佛教,佛教造像也不成为佛教造像。正如人人都可以是艺术家,什么都可以是艺术品,结果人人都不是艺术家,什么都不是艺术品一样,人人都可以是佛,什么形态都可以是佛

像,结果也一定是人人都不是佛,什么都不是佛像。所以禅宗撕经灭典以后,佛门荡然,百丈禅师要用律宗来整顿禅林。正如闻一多所说:"秩序是人类生存的基本保证,即使专制的秩序,也比没有秩序要好。"我们也可以说:"当秩序形成专制的形势下,颠覆秩序固然有它的好处,但当没有秩序的形势下,重建或者恢复秩序尤其有它的好处。"在画佛菩萨没有规范的形势下,张大千倡导借鉴敦煌艺术,重新确立画佛菩萨的规范如此。在今天各个领域学术失范的形势下,尤其在解构传统、颠覆传统,使绘画沦为非绘画的形势下,不论画什么都是如此。创新,固然可以通过颠覆规范而实现,但更应通过遵守规范而实现。

第七点是"画女人变为健康美丽"。这里专指敦煌的菩萨像而言,包括飞天等,体态上虽为女像,但大多蓄有胡须,实为男身。而晋唐的其他仕女画形象,大多也是如此的健康、美丽,洋溢着青春生命的活力。如永泰公主墓的壁画和《虢国夫人游春图》《簪花仕女图》,包括唐三彩仕女俑等。它证明,作为美术的绘画,是以美的形象的塑造为最高法律的,与西方古典艺术完全一致。但从明清以后,仕女的形象大多变为纤弱、病态,弱不禁风、楚楚可怜的样子,萎靡着生命的活力。这两种不同的形象,当然都是审美的,但前者的审美是以高于真实的更美来体认的,后者的审美是以不如真实的次美来体认的,有时甚至是以丑来体认的。尽管审美也包含了审丑,但审美的审美是以美的形象来实现其目的,审丑的审美是以丑的形象来实现其目的。两者都是时代审美风气的反映,同时又影响着时代的审美风气,是一种互为因果的互动关系。张大千的时代,正当中国积弱积弊而落后挨打的时代,所以更需要用健康美丽的女人形象的塑造,激活中华民族的生命活力。张大千年轻时,叶恭绰曾有慨于中国人物画的衰落,要求他致力于改琦、费丹旭来振兴人物画。但改、费那种病态的美女,与大千豪迈的气度格格不入。直到见到了敦煌壁画,才使他的仕女画有了一个脱胎换骨的改变,形成了高华的风采。

第八点是"写实的作风"。明清以来文人写意画的盛行,导致人们的偏见,即中国画是写意的,西洋画才是写实的;写意画是高雅的艺术,写实画只是低俗的工艺。其实,中国画既有写意的作风,也有写实的作风;西洋画同样既有写实的作风,也有写意的作风;写意画可以是高雅的,也可以是低俗的;同样,写实画可以是低俗的,也可以是高雅的。作为最佳的例证,敦煌壁画包括宋画,都是写实的,我们决不能认为它们不是中国画而是西洋画;它们也都是高雅的,我们决不能认为它们是低俗的。写实和写意的不同作风,还表现为前者注重于以生活为源泉,也就是在再现客观的基础上追求形神兼备、物我交融,所以也更强调对于绘画之所以作为绘画的学科规范即"画之本法"的尊重;后者注重于以心灵为源泉,尤其是以畸变的心灵为源泉,也就是在主观表现的前提下追求舍形取神、弃物写心,所以也更强调对于绘画之所以作为绘画的学科规范的颠覆而"无法而法""我用我法"的"画外功夫"。喻之以大学招生,前者适合于"普招",后者适合于"特招"。大学的招生,必须以"普招"为主要的方式,而以"特招"为辅助的方式。而当"特招"成为大学招生的主要方式乃至唯一方式,"普招"成为大学招生的辅助方式乃至遭废弃的形式下,张大千由敦煌壁画的考察而发出对"写实作风"的呼吁,对于改革中国画"大学招生以特招为唯一方式"的弊端,其意义不言而喻。或以为,艺术的形象就是要拉开与生活中真实对象的距离,所以写实是没有艺术价值的,写意才是真正的艺术创造。其实,任何写实的形象都是不真实的,无非相比于写意画对于形象塑造的追求"以形象之优美论,画不如生活",它所追求的是"以形象之优美论,画高于生活"。所以,写实的作风同样可以是艺术的作风,而且是比写意具有更根本意义的艺术作风。"精密""规范""写实"的画风,我们通常称作工笔画。但敦煌壁画,包括张大千的"工笔画",实际上都不是工笔画。写意画好比是蓬头垢面,不掩国色。飞白的笔道,是意到笔不到,水墨的漫漶,则渗化过了头,这些都是"败笔",但如瓷器的窑变、开片,增加

了作品的神韵。工笔画好比干干净净的脸,眼睛是看的,鼻子是嗅的,嘴是吃的,耳是听的,每一样东西都有用,没用的东西一样也没有。但这样的工笔画很刻板,不好看。敦煌的壁画也好,张大千的"工笔画"也好,由于是率意地、逐步修正地完成的,所以,这张脸上除了有用的眼、鼻、嘴、耳,还有许多无用的东西,像眉毛、痣等,既不能看、嗅,也不能吃、听,但正因为有了这些"败笔",这张脸才显得生动好看。

第九点是"外来艺术变为合于中国人的口味",也即外来艺术的民族化问题。与当时许多崇洋画家否定中国画的传统一样,同时还有不少传统画家坚决地否定汲取外来西洋画以改良中国画。张大千作为一位典型的传统画家,却对外来艺术持开放的心态。他的认识有二:一是中国画完全可以借鉴外来艺术而不必拒绝它,二是外来艺术必须为我所用、为我所化。佛教艺术在印度阿旃陀石窟是一个样子,尤其是女性的裸体,丰乳肥臀,S形的体态极富性感和挑逗的狐媚。在新疆的克孜尔石窟中又是一个样子,性感有所收敛,但仍很暴露。到了敦煌壁画中,尤其是隋唐时期,已经完全民族化,人物不再是胡貌梵相,而以中华威仪为主,女性半裸,即使上身赤裸,也不再画乳房,完全不见挑逗的性感。则晋唐时的画家,可以把外来艺术变为合于中国人的口味,今天的我们,为什么不可以把外来艺术变为合于中国人的口味呢?敦煌壁画,是外来艺术推动中国画传统发展的一个范例,我们既不可以拒绝外来艺术,为中国画的发展画地为牢,也不可以用外来艺术取代、颠覆中国画的固有传统。大千先生的这句话,也可以用来针砭今天中国美术界那些崇尚全盘西化的"走向世界""接轨国际"的画家。他们试图通过改变中国人的口味去适应外来艺术,来颠覆中国画的传统使之变为不是中国画而冠之以"中国画的创新"之名,显然也是有害于中国画发展的。

第十点是"西洋画不足以骇倒中国画家了"。这是因为民国初年康有为等由游历欧洲而发的对西洋画的推崇备至和民族自卑心理。当时有一

种认识,认为中国的政治、军事、经济等不如外国人,文化、艺术也不如外国人,外国一切都是先进的、强大的,中国的一切都是落后的、弱小的,由此而产生一种民族自卑心理,月亮也是外国的圆。当时尽管也有人认为,中国画的小巧优雅比西洋画的伟大壮观更好,那不过是一种盲目的民族自大心理。自大心理的根本还是自卑。而张大千以敦煌壁画为例,证明中国画也有伟大壮丽的创作,这就使民族自强、自豪的心理脱出了盲目的自大,针对民族自卑心理,取得了更强大的说服力。

谢稚柳先生曾比较晋唐的敦煌壁画与明清的文人卷轴,有云"如江海之于池沼"。池沼的幽雅固然优美,但江海的奔腾同样也是壮美的,我们不能只迷恋于池沼而拒绝江海。且池沼有时而涸,江海永不枯竭。在中国绘画史上,包括"过去史"和"未来史"上,敦煌壁画的意义是永恒的。但相比于今天的大多数学者,仅仅把它作为"过去史"放在博物馆中作为"历史"的研究对象,张大千把它作为"过去史"延续到"未来史"而放在创作实践中作为"现实"的借鉴对象,我认为更体现了它的意义,证明它的价值绝不是已经过去的"历史",更是中国画科学发展的"今天"和"未来"。

(2010年)

09 第九讲
晋唐宋元画谈

一、雍容平淡和为贵

任何艺术的功能不外乎二,一是社会的,一是个人的。晋唐宋元的绘画,所强调的是社会的功能,这一功能的主旨便是"和为贵"。谢赫《古画品录》以为"图绘者,莫不明劝戒,著升沉,千载寂寥,披图可鉴",张彦远《历代名画记》以为"夫画者,成教化,助人伦,穷神变,测幽微,与六籍同功,四时并运",所以为"有国之鸿宝,理乱之纲纪",都是强调通过绘画而实施教化,使人与社会达到和谐。传世画迹如顾恺之的《女史箴图》卷、阎立本的《历代帝王图》卷、凌烟阁功臣图以及敦煌莫高窟的壁画,无不是以雍容华贵的笔法、色彩、章法、形象,体认了这样的功能,诚所谓"比雅颂之述作,美大业之馨香"。

而《宣和画谱》"花鸟序论",认为花鸟画的功能,在于通过审美愉悦,"粉饰大化,文明天下,亦所以观众目而协和气焉,岂无补于世哉"。换言之,花鸟画的创作虽然没有多少教化的功能可言,但美的形象同样可以陶冶人与社会和谐的健康情操。两宋的院体花鸟,天工清新,欣欣向荣,正是这一社会功能的生动体证。

但是,社会现实总是不公正的,也是不可能完全公正的,那么,当这不公正落到某一个人的头上,他又当如何呢?在有些人,尤其是明清一些画家,如徐渭、扬州八怪等,便嬉笑怒骂,皆成文章,自我表现,尽情发泄,以

恃才傲物,刺砭社会的不公,体认人与社会的冲突。而在晋唐宋元的画家,则多以超然物外的态度,避开人事关系中的矛盾,纵迹大化,复归自然,如张彦远所说:"拟迹巢由,放情林壑,与琴酒而俱适,纵烟霞而独往。"通过人与自然的和谐,即所谓"林泉高致",来解脱人与社会的不和谐,从而间接地实现人与社会的和谐。如五代的荆浩,北宋初的李成,元代的吴镇、黄公望、倪瓒、王蒙等山水画家,身处乱世,怀才不遇,却绝不怨天尤人,而是选择了高蹈隐遁的方式,沉浸于山水画的创作之中,创造了深静平淡的艺术境界。《洞庭渔隐图》《富春山居图》《青卞隐居图》《渔庄秋霁图》等,即使在千百年后的今天,依然给予身处节奏加快、竞争加剧的社会环境中的我们,以精神上的慰藉。

孟子说:"达则兼济天下,穷则独善其身。"归根到底,正是基于"和为贵"的原则。而作为社会关系总和的一分子,尤其是作为社会精神文明建设的工程师,晋唐宋元的画家,正是恪守着这一原则来进行自己个性的艺术创作的。

二、形神兼备　物我交融

艺术形象的创造,牵涉到形似与神似的关系问题,和客体(物)与主体(我)的关系问题。究竟是以神似寄寓于形似之中以形写神,还是以神似凌驾于形似之上甚或游离于形似之外,不求形似?是以主体寄寓于客体之中物我交融,还是以主体凌驾于客体之上甚或游离于客体之外,唯我独尊?晋唐宋元画家的创作,所追求的是形神兼备、物我交融。

根据唯物主义的观点,物质第一性,精神第二性,形似是神似的基础,客体是主体的前提,达到了形似不一定就意味着达到神似,把握了客体不一定就意味着把握主体,但神似和主体,在艺术的形象创造中不可能是空中楼阁,没有形似,没有客体,又何来神似,何来主体呢?

顾恺之论画,强调的是"传神写照",是"迁想妙得",也就是要求传写

出客观对象的"神",迁融入主体情感的"想"。而"传神写照""迁想妙得"的前提,正是对于客观对象"形"的既有取舍、又有重点的真实描绘:"写自颈以上,若长短、刚软、深浅、广狭与点睛之节,上下、大小、浓薄有一毫小失,则神气与之俱变矣!"

传为阎立本的《步辇图》,论形象的客观性,唐太宗的气宇堂堂,禄东赞的一心向化,典礼官吏的沉稳,扶辇侍女的秀美,无不形神兼备;而论物我的交融,在如此真实而生动的形象描绘中,不正蕴涵了画家主体对于国家一统、民族和睦的由衷热情?此外如宋人的山水、花鸟,北方山水的刚斫,南方山水的温润,全景风光的壮阔,边角风光的细腻,禁苑花鸟的富丽,江湖花鸟的清逸,亦无不是形神兼备,物我交融的铭心绝品,使人观此画而如见此景,而真可即其处者。

苏轼有两句诗云:"论画以形似,见与儿童邻。"论者每以为它的本意是强调神似,不要形似,强调主观,不要客体。其实,这两句诗是对鄢陵王主簿写生逼真的折枝花的赞辞,它的本意,怎会是倡导不要形似、不要客体呢?又有人说,强调形神兼备和物我交融,在照相术发明之前有它的价值,而在照相术发明之后,就没有它的意义;真正的绘画艺术,应该舍形而取神,舍物而取我,应该是"表现"性的而不应该是"再现"性的,所以,宋画不过是"匠画"而不是"真艺术"。但试问:摩托车发明之后,奥运会的长跑项目岂不成为毫无必要?

晋唐宋元画不可企及的高华,论意境在于"和为贵",论形象的塑造,正在于"形神兼备,物我交融"。

三、外师造化　中得心源

形神兼备、物我交融的艺术形象,并不是关在画室中可以想象出来、创造出来的,而必然是长期地、艰苦地"外师造化,中得心源"的结晶。

史载周昉的佛教壁画,其中菩萨的形象特别真实生动,究其原因,正

是因为对齐公家的歌妓小小写真所得。而韩干为了画好骏马,唐玄宗命他以陈闳为师,他却表示自己要以真马为师,传世的《照夜白图》,便是对玄宗一匹爱马的写生之作,其骏发的骨气丰神,没有深刻入微的观察体验,是根本不可能把握的。

诸如此类的记载,在晋唐宋元的画史上不胜枚举。荆浩入太行山洪谷,见奇松夭矫,乃隐居于此,写松万本,始得其真。范宽初以李成为师,既而自悟,认识到"吾与其师于人者不若师诸物,师于物者不若师于心",乃结庐终南山,每天与山川林木烟云阴霁之状默契神会,终于创造出标程百代的画风,而得山水之"真骨"。郭熙在《林泉高致》中详尽地分析了写生的法则,认为"欲夺其造化,则莫神于好,莫精于勤,莫大于饱游饫看,历历罗于胸中",如果没有"外师造化"的丰厚积累,"不知何以掇景于烟霞之表,发兴于溪山之巅哉"!而同时的贵族画家赵大年,长年囿于家中,偶尔才到近郊游览,便被人讥为"朝陵一番回"。花鸟画家中,赵昌于所居的周围,遍植花木,每晨起,便对着烟光露气中的鲜花,手调彩色为之写生,并自号"写生赵昌"。易元吉为了画好獐猿,深入万守山,与猿猴鹿豕同游,又在所居宅后开凿池沼,驯养水禽山兽,以伺其动静游息之态,用资画笔之思。此外如赵孟𫖯的"到处云山是吾师",黄公望的携纸笔出游写生,等等,不一而足。

当然,所有这些写生的实践,都不是面面俱到,而是用主体的"心源"去加以观察、体验,有所选择、有所舍弃,有重点、有一般,有实、有虚,所以能源于生活而高于生活,高于生活又不离生活。美的客观对象,感动了画家,吸引了画家,激发了画家的灵感,于是便诞生了美的艺术形象。

所谓"生活是艺术创作的唯一源泉",这一被后世的画家逐渐忘怀了的法则,在晋唐宋元名家的经典作品中,在在可以获得鲜明的印证,而尤以两宋的山水、花鸟画堪称极致。因为它们都是生长于丰厚的现实生活土壤,所以能根深叶茂,洋溢着生生不息的持久的艺术生命力成为后世难

以超越的典范。

四、严重以肃　恪勤以周

郭熙《林泉高致》论绘画创作，认为："凡一景之画，不以大小多少，必须注精以一之，必神与俱成之，必严重以肃之，必恪勤以周之"，而不可"以轻心挑之，以慢心忽之"。"凡落笔之日，必明窗净几，焚香左右，精笔妙墨，盥手涤砚，如见大宾，必神闲意定然后为之；已营之，又撤之，已增之，又润之，一之可矣，又再之，再之可矣，又复之，每一图，必重复终始，如戒严敌然后毕。"所谓惨淡经营、九朽一罢、十水五石、三矾九染、能事不受相促迫等等，形容晋唐宋元画家创作情景的这些词句，十分明确地揭示了当时画家的敬业精神。

传世名迹如孙位的《高逸图》、徐熙的《雪竹图》、范宽的《溪山行旅图》、郭熙的《早春图》、崔白的《双喜图》、赵佶的《芙蓉锦鸡图》、张择端的《清明上河图》、李唐的《万壑松风图》、马麟的《层叠冰绡图》、黄公望的《富春山居图》、王蒙的《青卞隐居图》，那种复杂的构图，周密的形象，精微的描绘，真所谓无毫发遗恨，一丝不苟，无懈可击。非常明显，这样的作品，没有"严重以肃，恪勤以周"的高度敬业精神，是无论如何创作不出来的。

事实上，不仅仅绘画的创作，天下事，有哪一件可以没有敬业的精神而做得好的呢？偶然天成的妙手偶得，当然不是没有可能，但它却并不具备普遍推广的意义。就像要想获得野兔，必须艰辛地去狩猎，守株待兔是不可取的。所以，韩愈《进学解》以为："业精于勤，荒于嬉，行成于思，毁于随。"这一观点，具有普遍的真理性。

当然，"严重以肃，恪勤以周"的敬业精神，也可能导致创作的过于拘谨刻板，使作品和形象缺少应有的灵动。但这是问题的另一方面。我们不能因此而认为"严重以肃，恪勤以周"的敬业精神是不可取的，而应该代之以翰墨游戏、草率马虎的态度。

对此,还是李衎的《竹谱详录》说得好:"慕远贪高,逾级猎等,放驰情性,东抹西涂,便为脱去翰墨蹊径,得乎?故当一节一叶措意于法度之中,时习不倦,真积力久,而后可以振笔直追。苟能就规矩绳墨,则自无瑕类,何患乎不至哉!纵失于拘,久之犹可达于规矩绳墨之外。若遽放逸,则恐不复可入于规矩绳墨而无所成矣。"换言之,坚持敬业的精神,熟能生巧,自然能得兔忘蹄、得鱼忘筌,技进乎道。而摒弃了敬业的精神,舍蹄安能得兔,舍筌安能得鱼,舍技又安能进乎道?所谓"积劫方成菩萨",也正是这个意思。

五、书画同源不同法

中国画的核心语言或称精神形式是笔墨,而笔墨的一个重要特点又是"书画同源"。但何谓"书画同源"?对此是有着不同的理解的。通常的观点,是以明清的文人写意画为依据,将三维的形象变换成准文字的符号,成为一种平面的笔墨陈式,如山石的解索皴、披麻皴,竹叶的介字、个字、分字,兰叶的交凤眼,梅干的女字交叉法,等等,然后进行书法般的抒写,轻重疾徐,枯湿浓淡,疏密聚散,备见点、线、面的节奏韵律。基于如此的"书画同源",也就是以书法为画法,或称"画法全是书法"(黄宾虹语),形象的描绘是服从并服务于笔墨的抒写的,所以笔墨也就具有某种相对独立的审美价值。而要想成为一名优秀的画家,他首先应该在书法方面有较高的造诣,否则的话,不过是以刻画为能事的工匠,不登大雅之堂。

然而,晋唐宋元的画家并不如此认识笔墨、认识"书画同源"。张彦远认为:"夫象物必在于形似,形似须全其骨气,骨气形似皆本乎立意而归于用笔。"也就是说,笔墨是服从并服务于形象的塑造的,因此,它应该是绘画性、造型性的。在晋唐宋元的绘画作品中,我们首先看到的是三维的形象,仔细寻绎,才发现这三维的形象是由层层刻画、层层深厚的笔墨塑造出来的,所以,笔墨并不具备独立的审美价值,离开了形象,笔墨就失去了

对象。这样的笔墨，当然也有轻重疾徐、枯湿浓淡、疏密聚散的节奏韵律变化，但这种变化并不是依据笔墨独立审美价值的要求，而是依据真实、生动地塑造形象的要求。比如说，宋人山石的描绘，有的地方用笔落墨粗壮而且深重，有的地方则细致而且浅淡，那么，它为什么要这里粗重，那里细淡呢？因为山石的阴面深凹背光，所以只有用粗重的笔墨才能表现出它的形质；而阳面凸出受光，所以只有用细淡的笔墨才能表现出它的形质。

虽然张彦远也讲书画同源，讲书画用笔同法，但他的意思是说绘画的笔墨与书法的笔墨其理法是相同的，而不是说两者的具体方法、形态是相同的。敦煌的画工，许多是不识字的，自然也不会书法，范宽虽然识字，但不长于书法。而他们的作品，笔墨是何等生动！这就意味着，画法和书法，在理法的方面是相同的，但论具体的方法，画法毕竟不同于书法。所以，不是优秀的书法家，甚至完全不会书法，同样可以成为优秀的画家。

当然，如果为了纠正画法的过于刻板，从具体的方法方面，适当汲取书法之长，无疑也是应该的，但这并不意味着应该用书法取代画法。

六、诗画一律不一局

苏轼论画，以为"诗画本一律，天工与清新"。优秀的绘画作品，应该洋溢着隽永的诗意，画中有诗，诗中有画，画为"无声诗""有形诗"，诗为"有声画""无形画"，如此等等，当然是不错的。它的意思，对于一个画家的要求，应该具备对于诗的修养，这种修养，主要表现为理解，而不一定非会做诗不可，也不一定非把诗题到画面上。但是，在后世的理解中，却变成了高雅的绘画必须在画面上题诗，使诗画合为一局，于是，本来作为"无声诗"的画成了"有声诗"，本来作为"无形画"的诗则成了"有形画"。这当然也是不错的。但再进一步，对于一个画家的要求，必须会做诗，否则就不能成为优秀的画家。这就显得偏颇了。

一幅优秀的绘画作品应该涵有诗情,但是否必须在画面上题诗呢?还有,一位优秀的画家,应该具备理解诗的修养,但是否必须会做诗呢?并不一定的,因为,作为绘画,毕竟以绘画自身的标准才能作为评判高下优劣的主要标准。在晋唐宋元的画家中,有具备诗的修养的,有会做诗的,但也有不具备诗的修养的,不会做诗的;他们的作品,有在画面上题诗的,但是也有不题诗的。我们是否能以诗为标准,认为此高彼低、此优彼劣呢?

敦煌的画工,不具备诗的修养,更不会做诗,也不在画面上题诗。但他们的作品,灿烂辉煌,高华绚丽,一片庙堂气象,堪与雅颂史诗相媲美。

关仝、范宽,看来也不具备诗的修养,而肯定不会做诗,也不在画面上题诗。但他们的作品,雄伟深静,丰茂古雅,一片山林气象,堪与唐代一些大诗人如李白、杜甫的山水诗相媲美。

郭熙开始注意到学习前人的诗句以涵养画意,宋代的翰林图画院也一度用古人的诗句为题考核画工的立意构思,但这些画家同样不会做诗,也不在画面上题诗,而他们的作品不也诗情洋溢吗?

总之,"诗画一律"是内在的、意境上的一律,而不是表面的、形式上的合于一局。如果达到了内在意境上的一律,则即使一个画家不会做诗,甚至不具备诗的修养,他也可以是一个优秀画家,能创作出虽然不在画面上题诗却是"诗画一律"的优秀作品。反之,如果没有达到内在意境上的一律,则即使一个画家会做诗,并把诗直接题到画面上,他也不一定是一个优秀画家,它也不一定能是一幅"诗画一律"的优秀作品。

七、出类拔萃见个性

艺术的生命力在于创新,而创新的标志在于个性的创造。个性创造的方式则有两种,一种是"出类拔萃",另一种是"与众不同"。

"出类拔萃"的个性创造可以类比于奥运会的竞技,竞技者必须选择

一个规定的项目,并遵循规定的共性成法进行刻苦的训练,参加激烈的竞争,力争做到更高、更快、更强。

"与众不同"的个性创造可以类比于吉尼斯的竞技,竞技者需要想出一个前所未有的项目,并依据自己设定的个性新法进行适当的训练,参加几乎没有对手的竞争,力争做到新、奇、特、绝。

所以,在前者,世界纪录的创造者代不数人;在后者,则几乎"人人可以成为世界纪录的创造者"。

晋唐宋元的绘画创新,走的是出类拔萃的奥运会路子。

顾恺之的《列女仁智图》《女史箴图》,论题材,在他的生前、身后和同时,有不少画家画过,如北魏司马金龙墓出土的木板漆画,便是画的同一题材;论画法,是用线描填彩来以形写神,也是当时所有的画家所使用的方法。总之,一切都没有什么特别的,是与众相同的。但是,他的创作却比其他画家达到了更高的境界,取得了更大的成就,"苍生以来,未之有也",于是而完成了出类拔萃的个性创造。

孙位的《高逸图》,论题材,晋唐以来多有涉及者,如南京出土的竹林七贤与荣启期画像砖,就不止一件;论画法,无论章法还是笔法,两者也完全吻合。但是,他的创作却比画像砖更加形神兼备,所以也属于出类拔萃的个性创造。论高士图的成就,后世的画家很少有超过孙位《高逸图》的。

此外如宋元的山水画、花鸟画,无不是在共性成法规范下力争出类拔萃的创造。

当然,出类拔萃并不是容易做到的,就像奥运会的竞技,能够打破世界纪录的只是极少数,大多数运动员不仅不能打破纪录,甚至连奖牌也无法拿到。那么,这是否意味着未能打破纪录、未能拿到奖牌的运动员,他们的努力和艰辛就是一种无意义、无价值的浪费呢?并不是的,因为"力争出类拔萃"的精神,本身就是对人类文明的一大贡献。

所以,在晋唐宋元的画坛,顾恺之、吴道子、孙位、范宽、李成、徐熙、黄

筌、李公麟、赵佶、李唐、马远、赵孟頫、"元四家"等出类拔萃的画家固然值得我们尊敬；而赵干、李迪、林椿等更多力争出类拔萃却最终未能出类拔萃的画家，同样值得我们尊敬。

八、工笔意写大手笔

邓椿《画继》中说："画之六法，难于兼全，独唐吴道子、本朝李伯时始能兼之耳。然吴笔豪放，不限长壁大轴，出奇无穷。伯时痛自裁损，只于（小幅）澄心纸上运奇布巧，未见其大手笔。非不能也，盖实矫之，恐其或近众工之事。"这实际上标志着以李公麟为分界，在北宋中期之前，画坛上所流行的是大手笔，气魄豪放，而从北宋中期以后，便转向了奇巧的小趣味。

大手笔的特征有二：

第一，幅面大，因为幅面大，所以场景自然繁复。如敦煌莫高窟的壁画，往往有几十平方米，重楼叠阁，满布人物、佛陀、菩萨、声闻、伎乐，密密层层，令人眼花缭乱，气象堂皇，气魄非凡。又如范宽、郭熙的山水，重峦叠嶂，千岩万壑，林木幽深，洲渚映带，高远、深远、平远，既有条不紊，又曲折深邃地排布在高2米、横1米左右的巨幅上。甚至如徐熙的《雪竹图》，也是高大的尺幅，繁密深邃的景观。归根到底，这种大幅面的创作，是用于厅堂壁面的装饰之需。换言之，壁画，不管它是直接画在墙壁上的，还是画在绢素上再张挂到墙壁上去的，是晋唐直至北宋中期绘画的主要形式载体。

第二，工笔意写。通常认为，晋唐两宋的画法都属于"工笔画"的范畴。而证之以实物，真正的工笔画是从北宋中期以后才出现的，至南宋而达于极盛。而在北宋中期之前，占主导性的画法乃是工笔意写。

什么叫"工笔意写"呢？其一，它的创作态度是精工而不拘谨的，例如对于形象轮廓的线条勾勒，基本上闭合，但时有不闭合或逸出，这一点，从敦煌壁画起稿线和定稿线关系的错位，尤可看得明显；而对于形象体面的

色彩涂染,也基本上填满轮廓,但时有不到或溢出。其二,它的线描、设色是精细而不纤细的,线描既不是太粗壮,又不是太细微,设色既不是太粗略,又不是太细腻,因此而使画法显得大气而不是谨小慎微,这一点,从敦煌壁画、范宽的山水画、徐熙的花鸟画,亦可得到印证。其三,它的形象刻画是精密而不细碎,关注于大体的真实效果,而不是斤斤于细节的谨毛失貌。

这种"工笔意写"的画法,使作品的笔墨形象、色彩效果,严谨周密又不刻板,生动率意又不粗疏。粗看、远看是工笔,细看、近看又是意笔;粗看、远看是形神兼备的真实形象,细看、近看又是生死刚正的骨法用笔。它配合了大幅面、大场景的描绘,便形成为大手笔的高标。

九、闲情雅致小趣味

北宋中期之后的中国画创作,除李唐的《万壑松风图》之外,基本上都属于小趣味的范畴。中国画小趣味的出现,是与文人士大夫闲情雅致的主导社会审美风气不可或分的。李公麟只于澄心纸上运奇布巧是一个例证,米芾宝晋斋中不挂大幅,只挂三尺小幅又是一个例证。不仅画面的尺幅减小,而且对绘画的欣赏方式,也由壁间张挂转到案头展玩。手卷、册页、折扇、团扇等,均在此际涌现。如徽宗赵佶,便画了许多小幅面的作品,累计有数千幅之多,名为《宣和睿览册》,用以赏赐群臣。

由于幅面变小,一般在盈尺左右,所以又称"斗方",这样的幅面,当然不可能容纳气势宏大的繁缛场景,一般多作朵花只叶的折枝花鸟,或一角半边的边角山水。而在具体的画法方面,则或精细、或粗阔,用以演绎对自然物象细腻纤微的闲情逸致。绘画由大手笔转向小趣味,一如文学的由诗而转向词,尤近于由史诗而转向婉约派的词,情调的变换自然导致艺术手法的变换。

论精细一路的画法,工笔画从此正式出现。其一,它的创作态度必须

十分精工，甚至近于拘谨。例如，对于形象轮廓的线条勾勒，必须是恰好闭合的，既不允许缺落，也不允许逸出，对于形象体面的色彩涂染，也必须恰好填满轮廓，不可缺落或溢出。其二，它的画法必须是精细甚至近于纤细的，线描十分细淡，甚至于赋色后几乎不见线描，成为"没骨画"，色彩十分细腻，摒弃涂染法而用渲染法，不同色彩之间的过渡衔接如水乳交融，不着痕迹。其三，它的形象刻画是精密到近于细碎的，甚至连叶片虫蚀的痕迹也绝不掉以轻心。凡此种种，都可以从南宋的小品花鸟中得到印证。用这种工笔没骨的方法所画出的作品，往往使观者只见其色彩形象的情趣，而几乎不见笔墨。

论粗阔一路的画法，则正好相反，它强调了创作态度的率略，具体画法的粗略，形象刻画的简略，从而突出了苍劲淋漓的笔墨趣味。就形象的塑造而论，它所注重的是整体氛围而不是具体物象的真实性，具体的物象乃是朦胧而隐约的。证之南宋的小品山水，与同时的小品花鸟堪称异曲同工。

相比于大手笔，小趣味的创作虽然不以气魄取胜，但由于恪守"雅"的宗旨和敬业精神，它们的气格还是很高的，它们的成就也不是轻易可以企达的。至于元代的绘画，虽然对南宋工细的、粗放的两路画风均作出了反拨，而力求恢复北宋中期之前大手笔的"古意"，但由于文人案头展玩的局限，基本上仍不出小趣味的格局。

十、欲工其事　先利其器

"工欲善其事，必先利其器"。就像一位战士，要想打好仗，必须准备好精良的武器。对于晋唐宋元的画家来说，为了"如戒严敌"般地"置阵布势"，创作出无懈可击的大手笔或小趣味的精美作品，他们对于工具材料的选择，也是非常讲究的。尤其是纸绢材料，更被看作是与笔墨相依为命的"生命线"，两者不能很好地配合，就难以刻画出形神兼备的艺术形象。

当时所用的绢，开始时是细密的生绢，不太渗水、不太洇墨；后来用热水制成半熟，加上一种粉，再把它捶得光滑细洁如"银板"，遂成为熟绢，就一点儿不渗水、不洇墨了。而所用的纸，则都是不渗水、不洇墨的熟纸，其制法是，在半成品的生纸上加蜡、加粉，再加以捶击、砑磨，使之坚滑紧密，真所谓"六朝官纸女儿肤""滑如春冰密如茧"，其特点是"纯坚莹腻""坚滑如铺玉"，最有名的当推南唐内府所造的澄心堂纸，是画史上极品的佳纸。后来元人作画的用纸为麻纸，虽然未经特殊的加工，但由于纸质本身的坚韧，也是不太渗水、不太洇墨的，又由于它表面的毛糙，不同于宋纸的光滑，所以又称为毛熟纸，以区别于特别加工过的光熟纸，属于后世所称的"侧理纸"一类。

由于使用不渗水、不洇墨的纸绢材料作画，所以对于笔墨配合形象的描绘，就更能掌握它必然性的规律，发挥它的特性，特别发挥笔势的纵横生动，墨彩的五色纷披，提高对于形象描绘的亲切性和艺术性。具体而论，当一根笔线，在纸绢上运行时，可以拉得很长，而笔头所含的水墨不致枯竭，而且，水墨不会溢出于线痕之外，而是形成水渍的结边，显得极有精神、极有骨气，就像牛筋粉丝一样，既深入画面，又似乎可以从画面上蹦弹起来。而一笔又一笔乃至几十笔的层层叠加，又可以使笔墨的效果深厚而不腻，明洁而不脏，层次丰富而不闷。

所谓"整体把握，逐步深入"的造型性笔墨技法，配合了形象的真实描绘，达到高度精确完美的以形写神，离开了这种不渗水、不洇墨的高度精良的纸绢材料，那是完全无法想象的。

除纸绢材料之外，当时所用的笔和墨，乃至色彩颜料，也十分考究。诸葛氏的笔，李廷珪的墨，受到书家、画史广泛的推崇。对于画家来说，真所谓"纸笔精良，自是人生一乐"，所以，当从事创作之时，自然也就更能得心应手。

今天，我们面对晋唐宋元画家们的作品，那种笔精墨妙的风神、形神

兼备的形象,除了使我们感佩于画家高超的画技,同时也使我们更深刻地认识到改良工具材料的重要性。

十一、恪守绘画之本法

晋唐宋元的绘画,虽然也注意汲取其他姊妹艺术之长为我所用,但却始终坚持以"画之本法"为基础,而反对用"非画之本法"来取代"画之本法"。

唐代时,曾出现过一种不用毛笔,而用嘴吹云,用弓弹雪的"创新"画法,张彦远明确表示,这种画法"不谓之画""不堪仿效"。又有王墨、李灵省等,或用头,或用手抹脚蹙,在绢素上狂泼墨汁,然后依墨汁的痕迹略作修正点缀,为山为水,为树为云,朱景玄也明确表示,这种画法虽然"前古未之有",但"非画之本法",不能归之于正常的画格。

郭若虚《图画见闻志》中记载,孟蜀时有一术士称善画,蜀主命其于壁间画一野鹊,一会儿便有群鹊聚集而噪之,又命黄筌于对壁画一鹊,则无集禽之噪。蜀主问黄筌何故,黄说:"臣所画者艺画也,彼所画者术画也。"又记宋初有道士名陆希真,每画花张于壁间,则蜂蝶立至,而最有名的花鸟画高手,如边鸾、黄筌、徐熙、赵昌作画,也决无聚禽来蝶之验。大概这两位道术之士的画,在其中施加了某种"妖术",如香水之类,借以"眩目取功,沽名乱艺"。郭氏对此十分反感,发表感想说:"夫士要以忠醇径言,尽瘁于公,然后可称于任,可爵于朝;恶夫邪佞以苟进者,则不免君子之诛。艺必以妙悟精能,取重于世,然后可著于文,可宝于笥,恶夫眩惑以沽名者,则不免鉴士之弃。"至于"方术怪诞,推之画法阙如",应该坚决地把它们从画坛上清除出去!

由此可见,标新立异、不择手段、故弄玄虚的"创新"画法,近于邪教,很容易迷惑人,如果任其发展,必然扰乱艺术,妨碍绘画的发展,有害精神文明的建设。晋唐宋元的画家和评论家,能坚持绘画之所以为绘画的要

求,不为邪术所惑,而是挺身而出,同邪术作斗争,这就有力而且有效地维护了绘画的纯正性。

此外,邓椿《画继》中也说:"画之逸格,至孙位极矣,后人往往益为狂肆,石恪、孙太古犹之可也,然未免乎粗鄙,至贯休、云子辈,则又无所忌惮者也,意欲高而未尝不鄙,实斯人之徒欤。""逸格"虽然较多地引进了"非画之本法",但这种引进始终是有限度、有"极"限的,超过了这个"极"限,便会导致"画之本法"的败坏,使创作沦于"狂肆""粗鄙"。书法对画法的帮助,诗境对画境的涵养,主观情感对客观形象的变易,无不如此,既不能不要,也不能过头。"过犹不及",都是不利于绘画的发展的,证之晋唐宋元的画史,我们可以看得十分清楚。

十二、传统之树　长青不凋

明清以降,由于文人写意画的兴盛,侧重于不求形似的"表现"而排斥形神兼备的"再现",侧重于书法性、抒写性的笔墨自律而排斥绘画性、造型性的笔墨为形象服务,所以晋唐宋元的绘画传统日渐萎缩、冷落了。

正如王安石《游褒禅山记》所说:"夫夷以近,至者众,险以远,至者少,而世之奇伟瑰怪、非常之观,常在险远,而人所罕至焉。"舍远趋近,避险就夷,是人性的普遍弱点,作为画家,当然也不能例外。进而,则还要为这种弱点文过饰非,以晋唐宋元的正规传统为工匠"再现"的"鄙贱""匠事",而以明清的写意传统为文人"表现"的"高雅"之事。因此,20世纪的画坛,写意的传统顺其惯势而获得了更大规模的发展,一时人人白石,家家昌硕,正如傅抱石在1935年时"痛心疾首"地指出:"吴昌硕风漫画坛,中国画荒谬绝伦!"

然而,民国以降,由于清宫旧藏的晋唐宋元名迹的大公开,敦煌壁画的再发现,一部分有识之士开始重新反思传统,注意从古典的规整传统中汲取营养。如张大千原来是学改七芗、费晓楼、石涛、八大的,此际则幡然

改图,人物学晋唐,山水、花鸟学宋元,一变早期野逸的风貌,成为辉煌灿烂的气象。吴湖帆原来是学董其昌、"四王"正统派的,此际则上溯宋元,形成为典丽高华的风格。此外还有于非闇、溥儒、谢稚柳、陆俨少等,无不究心宋元,取法乎上。直至20世纪40年代,在写意传统的乱弹杂陈中,中国画传统的大雅正声,已经呼之欲出了。但是,进入20世纪50年代,晋唐宋元正规画的传统连同明清陈式画的传统被斥为"封建性的糟粕",写意画的传统则被奉为"人民性、民主性的精华"。"中国画就是画在生宣纸上的写意画",几乎成为全社会各阶层的共识,而正规画则被认为不是中国画的传统,至少不是最地道的传统。

 面对西方绘画的冲击,"传统"派们以前所未有的力度投入到弘扬"传统"的努力之中,实际上仅仅是弘扬写意传统,虽然造成了中国画虚假繁荣的表象,却始终未能掩蔽其急剧衰落的本质。正是在这样的形势下,陈佩秋等不合时宜地恪守唐宋绘画的经典精神,默默地辛勤耕耘几十载,于20世纪之末,终于以高标的风华有力而且有效地应对了外来的冲击,拨正了真正能够重振传统的先进文化方向。当此21世纪开局,回归晋唐宋元,如同西方文化史上"回归古希腊"的文艺复兴,正越来越广泛地成为中国画界同仁的共识,这是令人欣喜的一件好事。

<div style="text-align:right">(2000年)</div>

附：
笔墨与形象
——中国画史衰退的两个转折

从晋唐宋元而明清，一部中国绘画史，有人认为是"一部中华民族活力的衰退史"，有人认为是一部中华艺术由低级而高级、由落后而先进的进步史。如张大千、吴湖帆、谢稚柳等就持前一种观点，张大千早年由改、费、石涛、八大的明清画派入手，嗣后则五体投地于晋唐宋元的风华；谢稚柳在《水墨画》一书中更明确地把唐的人物画、宋的山水画和花鸟画一而再、再而三地称作是"传统的先进典范"，对明清的画派则提出了委婉的批评。而黄宾虹、刘海粟等则持后一种观点，在他们的心目中，宋人刻意写实的画派不过是低级的、落后的"再现"，是不入大雅鉴赏的"匠事"，明清的写意画派才是高级的、先进的"表现"，是高雅的真艺术。

因此，基于前一种观点，20世纪的中国画就不应顺着明清的传统变本加厉，而应该逆着明清的传统上溯晋唐宋元。而基于后一种观点，20世纪的中国画就应该顺着明清的传统再接再厉，以求得高级更高级、先进更先进。

我完全同意前一种观点，而不同意后一种观点，但不拟来讨论这两种观点的孰是孰非。这里所要讨论的，只是从晋唐宋元而明清，一部中国绘画史究竟是怎样衰退下来的。

一、大手笔和小趣味

据邓椿《画继》:"画之六法,难于兼全,独唐吴道子、本朝李伯时始能兼之耳。然吴笔豪放,不限长壁巨幛,出奇无穷。伯时痛自裁损,只于澄心纸上运奇布巧,未见其大手笔,非不能也,盖实矫之,恐其或近众工之事。"这实际上标志着中国绘画史衰退的第一个转折点。

大约以北宋中期,尤以李公麟为代表,作为中国绘画史的一个分界,在此之前的创作多为大手笔,而从此之后则多为小趣味。

吴道子在东西两京所画的寺观壁画300余堵虽已湮没无存,但从文献的记载,如杜甫称其:"森罗移地轴,妙绝动宫墙。五圣联龙衮,千官列雁行。冕旒俱秀发,旌旗尽飞扬。"足以令人联想起"豪放"的大手笔的高华。而敦煌莫高窟的壁画,自北魏而晚唐,亦无不是"豪放"的大手笔,线描的空实明快,色彩的辉煌灿烂,令人有心神振奋之感。

此外如传为荆浩的《匡庐图》、关仝的《秋山行旅图》、范宽的《溪山行旅图》、徐熙的《雪竹图》、黄居寀的《山鹧棘雀图》、郭熙的《早春图》、崔白的《双喜图》……指不胜屈,同样是豪放的、力作型的大手笔。

然而,从北宋中期开始,这些大手笔大多被看作"众工之事",如苏轼评吴道子:"吴生虽妙绝,犹以画工论。"米芾更一而再、再而三地贬斥"吴生俗气""李成、关仝俗气"。所以,直至清末,中国画大多以小趣味取胜,称得上大手笔的,则屈指可数,仅李唐的《万壑松风图》、沈周的《庐山高图》,数件而已!

人性都是有弱点的,其表现有二,一是贪欲,一是惰性。所谓贪欲,无非是贪名、贪利、贪权、贪色等;所谓惰性,就是用最省力的、最迅速的方法获得名、利、权、色等。所谓"急功近利",功和利,是贪欲的目标,急和近,正是惰性的具体表现。

相比于大手笔,从事小趣味的创作要省力得多,而所获得的名利,则

要大得多。在"士农工商"的社会位份序列中,"众工之事"是大忌,即使在唐代,张彦远《历代名画记》中也明确表示:"自古善画者,莫匪衣冠贵胄,逸士高人,振妙一时,传芳千祀,非闾阎鄙贱之所能为也。"至邓椿《画继》,更以画为"文之极"而深鄙众工,"谓虽曰画而非画者",并以"气韵生动""独归于轩冕岩穴"。现在,辛辛苦苦地从事大手笔的创作,只能落得一个"众工之事"的评价,省省力力地从事小趣味的创作,却能赢得一个高雅之事的美誉,在急功近利的心态支配之下,有才华的画家们当然纷纷避开大手笔,而转向到小趣味的天地之中,而将大手笔的创作留给了缺少才华的画家们。

大手笔与小趣味的关系,正如史诗与绝句,或交响乐与小夜曲的关系。绝句当然也很好,小夜曲同样很动听,但一部文学史、一部音乐史,如果只有绝句,只有小夜曲,或绝句和小夜曲成了它们的主旋律,那么肯定是有极大的遗憾的。换言之,绝句和小夜曲可以是精品、是妙品,但却不可能是力作、是神品。我们看北宋中期之后的绘画,尤其是南宋院体的小品画,那种注意细节真实和诗意追求的边角山水、折枝花鸟,虽然十分优美,格调、意境也很高雅,但比起晋唐和北宋早期长壁巨幛的大手笔,力量气局是明显不逮了。所以,元初的赵孟頫以坚决的态度反对"近世"的画体,力倡北宋中期之前的"古意"。他所反对的"近世",一种是"用笔纤细,设色浓艳"的工笔画,另一种是粗笔挥洒,水墨淋漓的粗笔画,这两种极端的画法,都是小品画的最佳形式,而是无法支撑起大手笔的格局的。而他所倡导的"古意",则属于一种工笔意写或意笔工写的方法,是适合于大手笔创作的最佳形式。可惜的是,他的努力,仅在他的外孙王蒙的创作中收到了一定的成效,对于整个画史的发展趋向,并未能挽回其由大手笔转向小趣味的颓势。即以"松雪斋中小学生"的黄公望而论,他的《富春山居图》算得上是中国山水画史的一件经典之作,但事实上还是以小趣味取胜。我们看它的笔墨,相当精彩,即通常所说的具有了某种"相对独立的

审美价值"。大手笔的创作,笔墨是包含在形象之中的,观者面对一件作品,首先所感受到的是它的结实的形象效果,细细玩味,才进而深入到形象之中服从并服务于形象的笔墨,所以说,笔墨不具备"相对独立的审美价值"。小趣味的创作,笔墨则是独立于形象之外的,所谓趣味,在这里首先便是笔墨趣味,观者面对一件作品,首先所感受到的是它的精妙的笔墨趣味,细细玩味,才进而关注到它所构成的形象,所以说它具有"相对独立的审美价值"。当然,作为工笔画或没骨画的小品画,又另当别论,它所体现的主要不是笔墨趣味,而是色彩的微妙趣味。

如上所述,小品画有两种,一种是工笔画,一种是粗笔画,前者是"古意"即工笔意写画法的工细化,后者则是工笔意写画法的粗放化。前者在南宋时期取得了最高的成就;后者则到明清由绘画性绘画演化为书法性绘画,包括程式画和写意画,取得了最高的成就。前者在明清趋于僵化,后者则在20世纪以后趋于泛滥。

关于书法性绘画的程式化和写意画,留待下文另作分析,这里所要分析的是工笔画的问题。

在通常的观念中,晋唐宋的绘画都属于"工笔画"的范畴,而元画属于工笔兼写意的范畴。撇开元画不论,事实上,真正的工笔画是北宋中期以后才出现的,在此之前,均属于工笔意写的范畴,而并没有今天意义上的工笔画。

什么叫工笔画?大约可以用谢赫在《古画品录》中对卫协的评价"古画皆略,至协始精"的"精"字来加以认识。所谓"古画"也就是汉画,所谓"略"则可从三方面加以认识:一是率略,指作画的态度十分随意,所以对于形象的塑造,包括线条的勾勒和色彩的涂染,都是缺落的,也就是勾勒的线条对于形象的刻画既可以不闭合,也可以逸出,色彩的涂染可以不填满,也可以逸出。二是粗略,即勾勒的线条很粗阔,如高30厘米的形象,勾线可以粗到1厘米,色彩的涂染也很粗糙,不细腻,很生硬,不调和。三

是简略，即形象的描绘十分简单，只求大体的效果而不注重细节，即反对所谓的"谨毛（细节）而失貌（大体）"。这几个特点，从今天还能看到的汉代墓壁画，完全可以得到形象的印证。从艺术的感染力来看，汉画古拙而有气势，具有极高的成就，但从绘画的技法来看，则未免显得不够成熟。所以，从汉画的"略"，到晋画的"精"，正标志着绘画性绘画由不成熟向成熟的一个转折。

由此，所谓的"精"，我们也可以从三方面去加以认识：一是精工，指作画的态度十分严肃认真，真所谓惨淡经营，所以，对于形象的刻画，包括线条的勾勒和色彩的渲染，都是毫发无遗恨的，勾勒的线条达到恰好的闭合，既不缺落也不逸出，色彩的处理则用渲染法，三矾九染，恰好填满形象的轮廓，且不逸出。二是精细，即勾勒的线条很纤细，如高 30 厘米的形象，勾线最粗不超过 1 毫米，一般只有 0.3 毫米，色彩的渲染也很细腻，一点儿不粗糙，很调和，一点儿不生硬，如由深绿而脂红的色彩过渡，不同色彩的衔接化洽无痕。三是精密，即形象的描绘十分复杂，注重细节的真实，如一片叶子，即使虫蚀的痕迹也逼真如生地给以刻画出来。这几个特点，从北宋中期之后，尤其是南宋的院体工笔画中，同样可以得到形象的印证。从对于形象的形神兼备的描绘所达到的真实性和生动性，为中国写实主义绘画的最高典范。

然而，卫协的"精"，乃至晋、唐、五代、北宋前期大多数画家的"精"，撇开"疏体"不论，即使是"密体"，难道也是这样的吗？卫协的画迹早已无存，他的学生顾恺之的作品，也仅存后世的摹本。但从北魏到唐的敦煌壁画，非常分明地告诉我们，这一时期的"精"，只是相对于汉画的"略"而言，相对于北宋中期以后的工笔画，事实上还是"略"的。这正如牙膏的型号，在大号、中号、小号的关系中，大号表示最大，而在巨大号、特大号、大号的关系中，大号恰恰表示最小。试以敦煌的唐代壁画而论：其一，它的作画态度既不率略，也不十分认真，所以对于形象的描绘，既不严重缺落，也不

严格闭合,无论线条的勾勒,色彩的处理皆然。其二,描绘的技法既不十分粗略,也不十分精细,以勾勒的线条而论,30厘米高的形象,一般在0.3毫米至5毫米之间,而以3毫米粗细者为主。以色彩的处理而论,则使用类似于水粉画的叠加式涂染法,相比于汉画粗糙生硬的涂染法,它可以表示不同色彩之间的过渡,但相比于工笔画化洽无痕的渲染法,它又显得不够细腻调和。其三,形象的描绘开始注重细节,所以比较复杂,但相比于工笔画,则又要简略得多。敦煌壁画如此,荆浩、范宽、郭熙、徐熙、崔白的山水、花鸟无不皆然。这类画法,相比于汉画,似乎可以称作"工笔画",但相比于南宋真正意义上的工笔画,又显然不能称作工笔画,所以,我专门称之为工笔意写。它相比于汉画,显得更有绘画性,相比于南宋画,又显得更大气。要想创造力作型的作品,工笔意写无疑是最合适的一种技法形式。因为,特别从笔墨线条的粗细而论,线条太细,且粗细变化的空间太小,如在0.3毫米至1毫米之间,就无法体现"骨法"的生动变化,笔墨线条为形象所掩没;而如果太粗,且粗细变化的空间太大,如同为30厘米高的人物画,在梁楷的作品中,细到0.3毫米,粗到40毫米,虽然充分地体现了"骨法",但笔墨线条超逸于形象之外,又把形象给掩没了。相比之下,唯有工笔意写的方法,线条在0.3毫米至5毫米之间,笔墨、形象相为映发,而不是互为掩没,对于大手笔的创作,堪称恰到好处。

然而,由于从北宋中期开始,审美的好尚由大手笔而转向小趣味,这一工笔意写的技法形式逐渐被抛弃了,而是向细的方面发展为不重笔墨的没骨工笔画法,向粗的方面发展为笔墨凌驾于形象之上的写意画法。元初虽因赵孟頫的反对,重倡"古意",如体现在元四家的作品中,也多使用工笔意写或更恰切地说是意笔工写的技法,但由于更注重于笔墨的书法性、抒写性,而不是绘画性、造型性,更注重于笔墨的"相对独立的审美价值",使力作型的大手笔所赖以为基础的作为绘画艺术所应有的笔墨的绘画性、造型性大为削弱,所以,也就未能真正地重振古典的、经典的豪放之风。

二、苦差和乐事

据董其昌《画禅室随笔》："李昭道一派,传为赵伯驹、伯骕,精工之极又有士气……盖五百年而有仇实父,在昔文太史亟相推服,太史于此一家画不能不逊仇氏,故非以赏誉增价也。实父作画时,耳不闻鼓吹阗骈之声,宛如隔壁钏钗戒顾,其术亦近苦矣。行年五十方知此一派殊不可习,譬之禅定,积劫方成菩萨,非如董巨米三家,可一超直入如来地也。"又说:"画之道,所谓宇宙在乎手者,眼前无非生机,故其人往往多寿,至如刻画细谨,为造物役者,乃能损寿,盖无生机也……仇英短命,赵吴兴止六十余,仇与赵虽品格不同,皆习者之流,非以画为寄,以画为乐者也。寄画于乐,自黄公望始开此门径也。"所谓的南北宗论,崇南(文人画),贬北(画工画),这是两个主要的依据:作刻画的画工画太苦,且短命;作率意的文人画颇乐,且长寿。

这实际上标志着从万历开始中国画史衰退的又一个重要转折点,即由绘画性绘画或称正规画转向书法性绘画,具体方向有二,一是以董其昌、四王为代表的程式画,一是以徐渭、八大、石涛为代表的写意画。

以北宋中期为界,中国画由大手笔转向小趣味,但两者均仍属于绘画性绘画(苏米一路已转向书法性绘画,但未臻圆满,赵孟頫枯木竹石一派始趋成熟,但仅限于枯木竹石,书法性绘画真正成为画坛的主流,是从董其昌以后开始的)。所谓绘画性绘画,所强调的是为物传神,即所谓"为造物役者",所以需要画家:深入生活,外师造化,中得心源;以敬业的精神严肃认真地进行创作;其具体的创作过程,若分为几个步骤,每一步都是"总体把握,逐步深入",最有典型性的便是素描。我们知道,素描的画法,不允许把某一个局部单独地一下子画完,而总是要求画家从整体关系的要求,来逐步地给予每一个局部以恰当的定位,包括它在整体关系中的明暗、深淡。所以,诚如徐悲鸿所说:"素描是一切造型艺术的基础。"又说:

"素描是没有中西之分的,正如数学是没有中西之分的。"后来潘天寿反对徐悲鸿的观点,并把徐的观点修改为"西洋素描是一切造型艺术的基础",这正是囿于明清以来书法性绘画的中国画而得出的一个偏见。我们看南宋工笔画没骨花卉的创作,其过程不正合于素描的原则?再看范宽的《溪山行旅图》、徐熙的《雪竹图》,不正是用素描的方法画出来的?所谓素描,不只是契斯恰可夫的画法,它也可以是门采尔的画法,可以是达·芬奇的画法,同样也可以是范宽的皴法、徐熙的落墨法。而基于如上所述的三点,作为正规画的绘画性绘画,确实是一件"苦"差使,需要"积劫方成菩萨"。

而所谓书法性绘画,所强调的是为我畅神,即所谓"宇宙在乎手者",因为,我的心,我的神,正是一个小宇宙,与大宇宙是同构的。所以对于画家来说:不需要再深入生活,即使到生活中去,也不妨走马观花,粗略地感受一下,因为它所强调的是因心造境;不需要以敬业的精神严肃认真地进行创作,而应以放松的、随意的态度作"词翰余事"的"翰墨游戏";其具体的创作过程,若分为几个步骤,则可以称之为"局部完成,合成总体",最有典型性的便是书法。我们知道,书法的抒写,不允许把一个字用细淡的线条双勾出来,然后逐步地填淡墨、再填浓墨,而总是要求一笔下去解决完成一个局部,若干笔、若干个局部合成一个总体的字,若干字又合成一局总体的创作。作为书法性绘画的程式画,尤其是写意画,如郑板桥、吴昌硕的创作,同样也是如此。而基于如上所述的三点,作为程式画,尤其是写意画的书法性绘画,确实是一件赏心"乐"事,尤其对于擅长书法的文人们来说,更可以"一超直入如来地",轻轻松松地成为大画家。

做"苦"差使不仅短命,而且落得一个"匠气"的恶名,做快"乐"事不仅长寿,而且赢得一个高雅的美誉,于是在人性弱点的支配下,有才华的画家们,包括不是画家的文人们纷纷由绘画性绘画转向书法性绘画。而在书法性绘画中,写意画比之程式画更轻松愉快,而且更容易赢得"创新"的

美誉,所以,写意画的势头自然也更高于程式画。而绘画性绘画,则留给了缺少才华的画家苦苦支撑。

俗话说:"梅花香自苦寒来。"又说:"吃得苦中苦,方为人上人。"绘画性绘画虽然是"苦"差,但它也有"乐"趣,它所"苦"的是过程,"乐"的是结果。书法性绘画虽然是"乐"事,但它也有"苦"处,它所"乐"的是过程,"苦"的是结果。所谓"家家一峰,人人大痴",这是程式画在清代中期所结出的"苦"果;而今天的"家家昌硕,人人白石",诚如傅抱石所说:"吴昌硕风漫画坛,中国画荒谬绝伦。"则是写意画所结出的一个"苦"果。

不过,平心而论,明清之际的程式画和写意画,自万历至康熙,还是颇有成就的。因为尽管就画论画,它们是一件"乐"事,但就画外论画,它们还是有着一番"苦"功作为支持的。这些画外的"苦"功或"苦"处表现在哪里呢?一是身世之"苦",如徐渭的英雄失路,托足无门,八大山人的家国破亡,哭笑不得等;二是学问之"苦",十年寒窗,学优而仕,如董其昌、王原祁等;三是修养之"苦",如石涛的才华,诗文、书法,无所不涉等。他们在画外吃了如此的"苦"头,下了如此的"苦"功,词翰之余,借绘画的形式以发泄胸中的抑郁或自娱自遣,寻求心理的平衡和休闲的快"乐",这些画外的"苦"功,反映到他们的创作中,便提升了作品的意境和格调;进而由"画外功夫"演进为非绘画性的"画内功夫",以三绝、四全的形式,又弥补了他们真正的绘画性画内功夫的不足。是即陈师曾所说的"精神优美,形式欠缺"。所谓"精神",也就是画外功夫,或非绘画性的"画内功夫",所谓"形式",也就是真正的画内功夫,亦即绘画性的画内功夫。

然而,逮至后世,当程式画,尤其是写意画的创作,成为完全没有"精神优美"作支持,也就是没有画外"苦"功作支持的快"乐"抒写,只剩下了"形式欠缺"的外壳,则如东施效颦,只能是益增其丑的。所谓"生于忧患,死于安乐",中国画的衰退就更一发而不可收拾了。

我们知道,绘画之所以被作为绘画,主要在于它的绘画性造型形式,

对于中国画,也就是绘画性笔墨。在正规画中,作为绘画性的笔墨是服从并服务于对象的形象描绘的,是不能独立于形象之外而具有所谓的"独立审美价值"的。诚如谢稚柳所说:"笔法没有固定的形式,要配合到描绘的对象,来适应各种不同的形态,它是从对象出发,从对象产生。对象,正是描绘的依据和根源,而来摄取对象的形和神,所产生的笔的态与势,情与意,这就是笔法。墨法,也没有固定的步骤。真实的景,是许多形象、许多颜色所交织而成,而所谓墨法,它就要配合这许多形象、许多颜色,把它们分别开来,组织起来。"笔墨当然也有它自身的原则,即谢稚柳所说:"凡是可以形成一种线条的,笔锋就都应是'圆'而'中'的,应是挺健而不是痴弱的;而墨法在画面上的表现,必须显得明洁、滋润,而不可显得脏,显得暗,显得松散凝滞而无神,显得枯、涩、火辣辣的。"只是这一笔墨自身的原则,始终是体现、包含在形象的描绘之中,而不是独立于形象的描绘之外的。

逮至北宋中期以降,由大手笔转向小趣味,以元画为典型,虽然仍属于绘画性的正规画,这一原则却开始有所松动,从而,笔墨也就具备了某种"相对独立的审美价值"。进而到明清之际,由"苦"差转向"乐"事,也就是由绘画性绘画转向了书法性绘画,如董其昌所论:"以境之奇怪论,画不如山水,以笔墨之精妙论,山水决不如画。"笔墨进一步取得了几乎是完全的"独立审美价值",它不是为形象的塑造服务的,而是为了体现书法性的锥划沙、折钗股、屋漏痕。所以,"气韵生动",作为六法的第一法,在北宋中期之前是针对形象描绘的形神兼备而论,从此之后则成为针对笔墨抒写的精妙而论。

正如许多写意画家评徐悲鸿、蒋兆和一路的画法,以素描的擦笔法代替书法的抒写法来表现形象的体面,认为是丢弃了中国画的"特点"即笔墨,其实只是丢弃了中国写意画的特点即书法性笔墨。明清的程式画、写意画,以书法的抒写法代替绘画的描绘法来表现形象的结构,其实也正是丢失了中国正规画的特点即描绘性笔墨。事实上,北宋中期之前正规画

的笔墨，与徐、蒋的"笔墨"一样，也是素描性的，只是前一种属于结构性素描，后一种属于体面性素描。从中国画的笔墨要求，当然是前者而不应是后者。而从绘画的笔墨要求，又当然是正规画而不应是程式画或写意画。所以，如果说徐、蒋的画风是丢失了中国画的笔墨特点，那么，明清的程式画和写意画正是丢失了绘画的笔墨特点。至于局限于从明清画来认识笔墨，不仅会导致否定徐、蒋的画法，同时也会导致否定北宋中期之前的画法，正如许多写意画家认为徐、蒋的画法太西方化，他们往往还同时认为北宋中期之前的画法太工匠气。中国画是一个小前提，绘画是一个大前提，中国画首先应该是绘画，而不是书法，因此，中国画的特点固然不能丢失，绘画的特点更不能丢失。而究竟如何才能既保持中国画的特点，又保持绘画的特点，正如谢稚柳所说，北宋中期之前的画法和画派，它们所体认的笔墨与形象的关系，是真正的传统"先进典范"。

综上所述，中国画要想在 21 世纪获得振兴，中国画家应有在画内功夫上吃"苦"的准备，而以"大手笔"的创作为目标。当然，这样说，并不意味着不需要画外功夫的修养，不需要"小趣味"的多样化。尤其是对于大众参与的要求，作为快"乐"的休闲形式的抒写性中国画，当然仍有它广泛的发展空间，但这决不能作为专业中国画家的唯一要求。而论笔墨与形象的关系，既不应是形象掩没笔墨（如没骨工笔画），也不应是笔墨掩没形象（如程式画和写意画）。

补记：关于绘画性绘画和书法性绘画的概念界定

什么是"绘画性绘画"？它类似于赵孟頫所说的行家画，以晋唐宋元的正规画（包括画工画和李成、徐熙、李公麟、文同等的文人画）为代表，而以神品为极致。它所强调的是绘画本身的基本功，包括进入创作之前的"外师造化，中得心源"实践，及具体创作过程的惨淡经营、十水五石、三矾九染，以高度敬业"如戒严敌"的精神"整体把握，逐步深入"，而以主观服

从于客观,形式服从于内容,笔墨服务于造型的、立体的形象刻画,庶几画以画传、人以画传,其重点在画。

当笔墨不能完美地匹配形象的描绘,"迹不逮意",过于率略、粗略、简略(如汉、晋的人物画),则属于尚未成熟圆满的阶段。

当笔墨完美地匹配形象的描绘,内容、形式如水乳交融(如唐的人物,五代北宋前期的山水、花鸟),则属于成熟圆满的阶段。

当笔墨为形象所掩没(如北宋中期至南宋的工笔画),或形象为笔墨所掩没(如唐晚期至南宋的粗笔画),由大手笔变为小趣味,则属于式微的阶段。

什么是"书法性绘画"?它类似于赵孟頫所说的利家画,以明清的书法性绘画(包括董其昌、"四王"的程式画和八大、石涛、"扬州八怪"的写意画)为代表,而以逸品为极致。它所强调的是画外的功夫,包括人品气节、文化修养等,而轻视绘画本身的基本功,因此,画家既不需要"外师造化,中得心源"的实践,其具体的创作过程,更以一挥而就的即兴抒写为尚,以"翰墨游戏"的态度"局部完成,合成整体",而以客观服从于主观,内容服从于形式,造型的、立体的形象服从于抒写的、平面的笔墨,笔墨服务于意象,庶几画以人传,其重点在人。追根溯源,它是由非绘画性绘画(唐晚期至南宋的粗笔画)发展而来的。

当客观的形象尚未完美地服务于笔墨,而仅有莫名其妙的笔墨服务于主观的意象(如唐、五代的泼墨画),则属于尚未成熟圆满的阶段。

当客观的形象服务于笔墨,而相对规范的笔墨(介于书法性和绘画性之间),又能服务于主观的意象(如赵孟頫的枯木竹石图,"元四家"的山水画),则属于成熟圆满的阶段。

当客观的形象服务于笔墨,并形成为绝对规范的纯书法性笔墨(如程式画的皴、点,写意画的个字、介字、分字),而以如此的笔墨服务于主观的意象,则开始走向泛滥。

当既无形象服务于笔墨,又无笔墨服务于意象,而仅剩下了准文字化、符号化的纯书法性笔墨,所谓"吴昌硕风漫画坛,中国画荒谬绝伦",则属于大肆泛滥的阶段。

(2001年)

10 第十讲
君子好色
——晋唐与明清仕女画的比较研究

一、衣冠文明

"爱美之心,人皆有之"。"窈窕淑女",不仅为"君子好逑",也为"我见犹怜",美丽的女性形象正因此而成为古今中外美术创作的永恒题材。

但对于其他题材的美的形象描绘,形而下的可视的形象美与形而上的不可视的精神美可相一致,也不妨相背离。一处美丽的风景,一枝美丽的花卉,本无所谓精神的美,而只有形象的美,其"林泉高致"或"清韵标格"的精神美,是人类附之于它们的形象美之中的。所以在美术的创作中,既可以通过高于真实的形象美来表现它们的精神美,如宋人的山水和花鸟,也可以通过不如生活的形象丑来表现它们的精神美,如清人的残山败水和残花怪鸟。而美女的形象美与精神美,始终是相一致而不可背离的。离开了形象美,精神再美的嫫母,也决不被认为是美女;而精神不美的"祸水"如褒姒、赵飞燕、杨贵妃,由于她们的形象美,始终还是被作为美女的典型。尽管在西方的美术史上,进入现代期之后,女性的题材出现了如毕加索《阿威农少女》那样丑陋甚至狰狞的形象,但这样的形象,却始终未曾见诸中国的美术史。在中国美术史上,绘画也好,雕塑也好,山水、花鸟的审美形象可以有美也有丑,甚至男性的审美形象也可以有美也有丑,而女性的审美形象塑造却始终倾向美而拒绝丑。

然而,即使同是美的女性形象创作,在西方的美术中,更倾向于对象

的肉体美,而在中国的美术创作中,都更倾向于衣冠文明。

在西方美术史上,裸体的女性始终是美术创作中的主要形象,它们充分表现了女性肉体的曲线、质感和生命张力,甚至具有偏重肉感引起观者情欲的倾向,包括着衣的女性,通过服饰仍可以使观者明白地感觉到,衣饰里面所包裹着的是一个有血有肉有温柔感的充满了鲜活生命张力的肉体,再加上女性形象性感的动作和挑逗的表情,其高于真实的美丽似乎可以从画中走出来一样,难免把观者从审美引入性欲的歧途上去,以至于狄德罗在《论绘画》等文章中这样抨击当时的著名画家布歇:"他的女神的风韵是从德桑的媳妇(当时的一个名妓)学来的。我敢对布歇说:'如果你的作品是专给十八岁的不良少年看的,你就画你的女人奶头和屁股吧!但是,尽管人们把你摆在展览会最引人注目的地方,我们还是不屑一顾的!我敢说,高雅、正直、真纯、朴素等观念,对你几乎已经是生疏的了!'"这一对裸体美的欣赏可以追溯到古希腊。他们把人体看作是世界上最美丽的对象,认为"美的精神必然寓于美的身体"。后来,达·芬奇经过精密的测量得出结论,认为人体的各部分之间都符合"神圣比例",因此而呈现为无与伦比的和谐之美。尽管古希腊和文艺复兴美术中的女性裸体形象被公认为与肉欲无关,但当一个逼真如生的玉体横陈在人们面前,毕竟很难排除不具备柳下惠那样定力的观者想入非非,以至于后来的画家们在描绘女性裸体时,对这方面的表现一发而不可收拾。

而中国美术作品中的女性形象描写,则始终恪守"君子好色而不淫"的原则,以衣冠文明为基本的表现形式。即便晚明以后所出现的春宫图,也不敢堂而皇之地登上大雅的殿堂。正如西方人物画对肉体的描写,所发展起来的是素描的技巧,中国人物画对衣冠的描写,所发展起来的则是线描的技巧,兰叶描、游丝描、琴弦描、铁线描、蚂蟥描、柳叶描等,主要的功能正是用来表现衣饰的,而不是用来表现肉体的。而一部中国女性题材的美术史,也正提供了中国服饰史的最形象的资料。

第十讲 君子好色——晋唐与明清仕女画的比较研究

不同时代的美术作品,对于女性形象的描绘虽然表现为不同的服饰,或宽博、或紧窄、或华丽、或清淡,但共同的一点,就是不管何种服饰,都不能让观者感觉到服饰内所包裹的是一个有着鲜活生命张力的肉体,以至于到了晚明的春宫画开始描绘裸体女性形象了,但她们的肉体还是那样的干瘪没有生命的张力。

我们可以推想,任何美丽的女性,她的肉体一定是充满了青春活力,无论她是清瘦还是丰满,一定是丰乳、蜂腰、肥臀,三围曲线明显,即使她华装盛饰,这样的肉体美还是会从服饰的包裹中散发出来。但是,在中国的仕女绘画、雕塑中,我们却永远找不到这样的感觉。再加上她们动作的收敛,表情的含蓄,无论在阅读文本的诗文中,还是视觉图像的美术作品中,我们都难以找到中国美女们肉体的美感。所谓"红颜祸水",意谓美丽的女性是害人的;而"红颜薄命",则意谓美丽的女性是害己的。这就足以表明,中国文化艺术对于女性审美的传统,基于"好色而不淫"的原则,坚决地抵制了肉感美的描写,甚至对她们脸部的刻画,也绝没有西方艺术那样鲜明的个性,而总是表现为程式化的、模糊笼统的"闭月羞花,沉鱼落雁",它的形象美和精神美,主要体现于服饰与线描的笔墨美、动作与表情的含蓄美。

对于女性审美的这一中国特色,早在《周礼·天官·内宰》中便作了规定:"九嫔妇学之法以教九御:妇德、妇言、妇容、妇工。"据郑玄、班昭的注解,妇德就是"贞顺"的性格,而"不必才敏绝异";妇言就是"辞令"得体,而"不必辩口利辞";妇容就是"婉娩"的仪表,而"不必颜色美丽";妇工就是"纺织"之事,而"不必工巧过人"。班昭更把妇容具体到"服饰鲜洁""身不垢辱",直接与衣着的得体清洁联系在了一起而与肉体姿容无关。所谓"西施蒙不洁,人皆掩面而过,虽有恶人,斋戒沐浴,可以祀上帝",也就是再美丽的女性,如果衣着破烂,满身污垢,人们也会避之不及,而姿色平庸甚至粗陋的女性,如果服饰鲜洁,身不垢辱,也能够焕发出美丽的光彩,所

以中国的女性尤其是青年女性,对于服饰的嗜好总是格外的痴迷甚至近乎挑剔。所谓"云想衣裳花想容",美丽的青年女性被古今中外不约而同地比喻为鲜花,但对花容月貌的认识,西方人在裸体,中国人则在衣裳。"兰心蕙质"的心灵美,体现于"水佩云裳"的仪容美,而"水佩云裳"的仪容美,也正足以表现出没有肉感性欲的"兰心蕙质"的心灵美,而有别于裸体美所表现出来的富于肉感性欲的青春美。论者评顾恺之的高古游丝描为"春云浮空,流水行地",那种细腻柔婉轻灵飘逸在水云间的笔线性格,正是最典型地描写出了"水佩云裳"的服饰美,从而也就把女性如水般的仪容美、心灵美最典型地传达了出来。试听林语堂在《中国人》中所说:

> 如果说(中国)人们平时对女性人体的美还有点儿欣赏的话,在绘画中这种欣赏却无迹可求。顾恺之和仇十洲所画的仕女给人们的暗示,并不在于女性肉体的美,而在于随风飘荡的线条的美。而这种对人体美(尤其是女性人体美)的崇拜,在我看来正是西方艺术最卓越的特征。中西方艺术的最大差异,在于灵感来源的不同:东方人的灵感来自自然本身,西方人的灵感则来自女性人体。一幅女性人体画被称作《沉思》,一个赤裸的浴女画被称作《九月的清晨》,没有比这更能震惊中国人的心灵了。时至今日,许多中国人仍旧无法接受西方文化中这样一个事实:找一个活生生的"模特儿",剥光了衣服站在人们面前,每天被盯着看上几个小时,然后人们才可能学到一些绘画的基本要领……事实上,正统的西方绘画其起源和灵感还是要归诸酒神狄俄尼索斯。看来,西方画家离开了一个裸露或近乎裸露的人体,就不可能发现其他任何东西……公然宣称人体是美的,这在中国却至为罕见。然而,一旦我们睁开双眼看到人体的美,我们就不会忘却。这种对人体的发现和对女性人体的崇拜注定会成为来自西方的最为有力的影响,因为它与最强的人类本能中的一种联系在了一起,

那就是性。对人体的崇拜是充满肉感的,并且也需要如此。真正的欧洲艺术家并不否认,反而会公开宣称这一事实。

两相比较,中西文化之异,可谓大相径庭。以至于进入民国之后,上海美专因开设人体写生课,在社会上还引起了一场轩然大波,所牵涉的不仅仅只是道德观的问题,实际上还涉及审美观的问题。只是学术界也像社会舆论一样,都从道德观上发表意见,而没有从审美观上去分析问题。

二、《列女传图》和《女史箴图》

据郭若虚《图画见闻志》:"后汉光武明德马皇后美于色,厚于德,帝用嘉之。尝从观画虞舜,见娥皇女英。帝指之戏后曰:恨不得如此为妃!又前见陶唐之像,后指尧曰:嗟乎,群臣百僚恨不得为君如是!帝相顾而笑。"于是,郭氏专"论妇人形相"认为:"历观古名士,画金童玉女及神仙星官,中有妇人形相者,貌虽端严,神必清古,自有威重俨然之色,使人见则肃恭,有归仰之心。今之见者,但贵其婧丽之容,是取悦于众目,不达画之理趣也,观者察之。"意思是美女虽然养目,但美术作品对于美女形象的塑造,不可只注意她们的美色,而更应该刻画出她们娴淑的美德。

这种对于女性审美注重德行尤重于美色的标准,在《列女传》《女史箴》等著述中早已有着充分的表达,而通过历代画家对这两部著述的反复描绘,进一步形象地强化了这一女性审美的观念。

《列女传》为西汉刘向撰,七卷,分"母仪""贤明""仁智""贞慎""节义""辩通""孽嬖",为上自有虞二妃、下至赵悼后的105名妇女事迹作传,又别周郊妇女至东汉梁氏等续为一卷,旨在列古代女子的品行善恶所以致国家兴亡的事例以诫天子,同时也是提出对于女性自身修养的要求。据记载,从东汉蔡邕,便有对《列女传》的图像注释。

传世北魏司马金龙墓出土的木板漆画《列女传图》,共五块,每块分四

层描绘列女故事,配以榜题和题记,说明人物身份和情节内容,如"虞帝舜""帝舜二妃娥皇女英",是写二妃倾力辅助帝舜治理天下,帝舜巡于苍梧,溺水亡,二妃痛哭以殉的故事。此外还有"周太姒""周太任""周太姜"为一段,"汉成帝班婕妤""汉成帝"为一段,"卫灵公""卫灵公夫人"为一段,等等,都是图解传记文字中的人物形象和故事情节。但人物,尤其是女性传主的形象并不十分美艳,只是清秀端庄娴淑温静而已,于衣袍的飘逸舒展倒是颇多措意,尽管由于漆彩容易滞笔,难以运行,但也能通过袍袖衣巾的处理,轻盈飘举,或上或下,或前或后,表现出人物的动态从一个姿态到另一个姿态的转变,暗示出画中人的行动态势,使形象活了起来。如"鲁师春姜"是在扭动着身子慷慨地演说着什么;"周太姜"正回过头去关照后面的伙伴;"周太姒""周太任"则一直目不斜视地朝前恭行……至于故事情节,大部分更多的是依靠题记文字的说明。

顾恺之的《列女仁智图》卷与之应出于同一母本,但所描绘的仅是《列女传》"仁智"卷的内容。从形象的表现到情节的处理,与木板漆画几乎没有分别,但由于以水墨施之于绢本,所以线描的运用更加流利生动,循环超忽,紧劲连绵,如春云流水般具有一种女性的柔性美。

这些《列女传》的图画,均以"母仪""贤明""仁智""贞慎""节义""辨通"作为女性美的标准而为世所重,相反,那些姿容沉鱼落雁、闭月羞花的美女,如果沦于"嬖孽"而祸及人主、国家者,则遭到贬斥,正如《礼》的训诫:"毋以嬖御人疾庄后,毋以嬖御士疾庄士。""嬖御人"就是容貌美丽的妖冶女子,"庄后"就是神态庄肃的后妃,"不爱江山爱美人"始终是治国者的大戒。即使到了沉湎酒色的晚明文人,如李渔在津津乐道于玩好"妇人妩媚多端,毕竟以色为主"的同时,还明确表示:是否因此而美女尽"为人争取",而容貌平庸者"遂成弃物乎"?曰:"不然。薄命尽出红颜,厚福偏归陋质,此等非他,皆素封伉俪之才,诰命夫人之料也。"这就干脆把"德行"当作了女性审美的第一标准,而把"姿色"仅仅当作了女性审美的第二

第十讲 君子好色——晋唐与明清仕女画的比较研究

标准。相比于古希腊的一个传说,雅典执政官审讯妓女弗丽娜的淫行,大家一致要求将她处死,但当弗丽娜的辩护人希伯利特从她身上解下紫红色的长袍,裸露出珠玉般美妙绝伦的躯体,这时,人们惊羡得目瞪口呆:"仙女般的体形光彩照人,满庭增辉;刚刚喊过'处死她,淫荡的娼妓'的人群,此刻被带进阿芙洛狄特的殿堂,惊羡万分!"把"姿色"当作女性审美的第一标准,而把"德行"仅仅当作女性审美的第二标准,不啻天壤之别。

这一对于女德重于女色的审美标准,在《女史箴》的图文中得到了进一步强调。《女史箴》为西晋张华所撰,晋初惠帝时,贾后专权,荒淫放恣,张华因作此文以为鉴戒。文中特别提出:"妇德尚柔,含章贞吉。婉嫕淑慎,正位居室。施衿结缡,虔恭中馈。肃慎尔仪,式瞻清懿。"意为女子之美,不在容仪,更在德行的柔顺清懿。又说:"人咸知修其容,莫知饰其性。性之不饰,惑衍礼正,斧之藻之,克念作圣。"意思是说,女为悦己者容,所以都知道修饰自己的容颜以邀人之宠,却很少有懂得修饰品行德行的道理的,对于女性来说,仪表美、容貌美固然重要,但更重要的还在于心灵美、品德美。最后则以"美者自美,翻以取尤,冶容求好,君子所仇。结恩而绝,实此之由。故曰翼翼矜矜,福所以兴。靖恭自思,荣显所期,女史司箴,敢告庶姬"作结。意谓女子倘若以美貌作为自己唯一的资本,最终必然色衰恩驰,落得悲惨的结局,只有德行上的不懈修养,才是"福所以兴""荣显所期"的根本。

顾恺之的《女史箴图》卷,便是形象地表现了这一审美的理念。由于箴文中所举的一些具体的例证,如"樊姬感庄""卫女矫桓""冯媛趋进"等,都是《列女传》中的故事,所以,此图应该也是从前代《列女传图》的小样传移模写而来,如"班婕有辞"一段,与木板漆画中的"汉成帝班婕妤"一段;"出其言善"一段,与木板漆画中的"舜父瞽叟"一段;等等。而更多的描绘,则是通过画家的形象思维,把抽象的伦理说教演绎为视觉的图画形象。最典型的便是"人咸知修其容"一段,画面上两位青年女性正席地而

坐,对镜梳妆。一人背身执镜自照,仅露出面颊的左小半部,而从镜像中却反映出面颊的右大半部,从而构成完整的面部形象。一人则正面对镜,有侍女为之挽髻。二女的眼梢嘴角均露出微微笑容,似正为自己的美貌顾影自怜,沾沾而喜。而结合题记箴文,画家在此所持的态度,绝不是褒奖鼓励,而正是规鉴箴戒。

三、燕瘦环肥

"燕瘦环肥"是中国古代的两个美女典型。"燕瘦"说的是汉成帝的妃子赵飞燕,形象清瘦,身体轻盈,甚至能作掌上舞。"环肥"说的是唐玄宗的妃子杨玉环,形象丰肥,体态雍容。这两位美女,其实也正是分别代表了汉代和唐代女性审美的理想与现实。

汉代的审美渊源于战国的楚,汉高祖刘邦的发迹地正是楚国的故地。因此,当他一统天下之后,也就把楚文化带到了长安、中原,推广到了全国各地。楚地多出美女,楚人也多好色,这在宋玉的《高唐赋》《神女赋》及《登徒子好色赋》等中有着明白的记载,如"被华藻之好兮,若翡翠之奋翼",这是指其服饰的飘逸舒展;如"其美无极""骨法有奇""貌丰盈以庄姝兮,苞湿润之玉颜,眸子炯其精明兮,瞭多美而可观,眉联娟以蛾扬兮,朱唇的其若丹,素质感之浓实兮,志解泰而体闲",这是指其形体的清丽。又如"眉如翠羽,肌如白雪,腰如束素,齿如含贝",同样是指其形体的清瘦俏丽。此外如"楚王好细腰,宫中多饿死"的传言,更证明楚国对于女性形象的审美,是以苗条为标准的。传世《人物龙凤图》帛画,描绘一女子正合十西向,在龙凤的引导下升天的景象,女子的形象宽袍大袖,腰细可握,正可与阅读文本的记载相为印证。

传世的汉代女性图像,则如《舞女俑》,成功地塑造了一位身着喇叭裙的舞女,长袖翩翩,舞姿轻盈,形象的刻画虽不求细腻逼真,但动态气势的把握十分夸张传神。

另一组《舞女俑》所表演的是双人舞,优美的舞姿,正如当时著名的文学家傅毅在《舞赋》中所说:"其始兴也,若俯若仰,若来若往,雍容惆怅,不可为象;其少进也,若翔若行,若竦若倾,兀动赴度,只顾应声。罗衣从风,长袖交横。"

这些女性形象,虽然身材修长,但动作健迈,英姿飒爽,瘦而不弱,有一种阳刚之气,所以显得精神飞扬。而这种修长形体,并不是通过对肉体的刻画而表现出来,乃是一个模糊的、概念的印象。

且看汉末曹植《洛神赋》笔下的美女形象:

> 其形也,翩若惊鸿,婉若游龙。荣曜秋菊,华茂春松。仿佛兮若轻云之蔽月,飘摇兮若流风之回雪。远而望之,皎若太阳升朝霞;迫而察之,灼若芙蕖出渌波。秾纤得衷,修短合度。肩若削成,腰如约素。延颈秀项,皓质呈露。芳泽无加,铅华弗御。云髻峨峨,修眉联娟,丹唇外朗,皓齿内鲜,明眸善睐,靥辅承权。瑰姿艳逸,仪静体闲。柔情绰态,媚于语言。奇服旷世,骨象应图。披罗衣之璀粲兮,珥瑶碧之华琚。戴金翠之首饰,缀明珠以耀躯。践远游之文履,曳雾绡之轻裾。

在这里,还是一位秀骨清像而服饰飘逸的女性,与顾恺之《洛神赋图》卷中的形象描绘正一脉相承。图中的洛神包括其他女性,都是用高古游丝描画成,如春云浮空,流水行地,紧劲连绵,循环超忽,调格逸易,态度矜持。她们向我们展现了服饰美以及舞蹈般的动态美还有朦胧含蓄的表情美,却没有一丝一毫的肉体美,更不要说是肉欲美。无论是文学家的辞藻描写,还是画家的笔墨、色彩刻画,都是着力于把读者的想象引发到服饰之外的自然物上去,而不是深入到服饰之中的肉体上去。仿佛美女的美,不是焕发自她们的肉体,而是焕发于自然物的钟灵毓秀。

魏晋以降,佛教大盛于中国,佛教美术也随之如火如荼地大规模铺

开。在犍陀罗的佛教美术中,有许多裸体的青年女性形象,丰乳滚圆,肥臀饱满,蜂腰劲健,肌体的任一部分,无不充溢着热情的弹性和张力,S形扭曲的动作,跨度相当大,眉目嘴唇的表情强烈刺激,有一种勾魂摄魄的磁性。然而传到中国之后,菩萨也好,歌乐舞伎也好,飞天也好,尽管还是裸体或半裸体的形象,但她们的肉体感消失殆尽,所谓的"肉体",仅仅成了披挂缨络珠宝、天衣裙裾的一个"衣架"。

唐代的女性审美,虽然偏向了丰肥的,但其着眼亦同样不在肉体而在服饰。

> 裙拖六幅湘江水,鬟耸巫山一段云。
> 貌态只应天上有,歌声岂合世间闻。
> 胸前瑞雪灯斜照,眼底桃花酒半醺。
> 不是相如能赋客,争教容易见文君。

这是李群玉的《杜丞相筵上美人》诗,所描写的是美人的服饰美、歌喉美。

> 诸侯帐下惯新妆,皆怯刘家妩媚娘。
> 宝髻巧梳金翡翠,罗裙宜著绣鸳鸯。
> 轻轻舞汗初沾袖,细细歌声欲绕梁。
> 何事不归巫峡去,故来人世断人肠。

这是章孝标的《赠美人》诗,所描写的还是美人的服饰美、舞姿美。

开元、天宝年间,正是唐王朝的政治、经济实力达到巅峰的时期,以唐玄宗李隆基为首的统治集团的荒淫骄纵,也达到了登峰造极。大诗人杜甫在《丽人行》诗中描写当时唐玄宗所宠幸的杨贵妃姐妹的奢侈和煊赫说:

> 三月三日天气新,长安水边多丽人;

> 态浓意远淑且真，肌理细腻骨肉匀。
> 绣罗衣裳照暮春，蹙金孔雀玉麒麟；
> 头上何所有？翠微㔩叶垂鬓唇。
> 背后何所见？珠压腰衱稳称身；
> 就中云幕椒房亲，此名大国虢与秦。

而张萱的《虢国夫人游春图》则以绘画的形式形象地展现了这一《丽人行》的场面。虢国夫人是杨贵妃的三姐，在杨氏四姐妹中，以她的生活最为奢侈也最为放荡。此图描绘九人分乘八匹高头骏马，浓装艳服，光彩照人，把贵妇人们玩赏春光的排场渲染得淋漓尽致。此图线描精湛，极其空实明快；色彩艳丽，极其辉煌灿烂；鞍马膘肥体壮，人物丰肌硕体。凡此种种，都与汉魏南北朝崇尚清瘦的秀骨清像作风迥然相异。丽人们的风姿神韵，足以闭花羞月，所以，整个画面不着一笔背景，而所给人的感觉，仿佛看到了青山绿树、碧水蓝天、花团锦簇的一派春光。但图中的每一位仕女，除了那位抱着小孩的半老徐娘，惊鸿一瞥之下，尽管都非常靓丽，非常美，但一旦盯住了细细欣赏，又都显得姿色平庸，似乎没有哪一个特别倾国倾城的，以至于直到今天，对于虢国夫人的认定，还没有一个明确的结论。

《虢国夫人游春图》之外，《捣练图》是张萱的又一件仕女画名作。丰肌硕体的人物形象，工整华丽的线描色彩，与《虢国夫人游春图》完全一致。但事实上，仕女们的形体、颜面、五官都不过是中等的姿色，倒是她们的服饰，团花的、散花的、暗花的，隐映不定，刻画入微，在形象美的塑造中起到了决定性的意义。如果把服饰褪去，甚至可以认为，这些女性的形象没有一个可以称得上是美的。

周昉是继张萱之后最负盛名的一位绮罗人物画家。他出身于贵族家庭，一生在上层社会的生活圈子里度过，所见到的都是那些所谓"贵而美"

的人物。这对他的绘画取材和表现技法,无疑有深刻的影响。

传世作品《簪花仕女图》所描绘的正是当时贵族妇女饱食终日、无所事事的闲情逸致。流利飘逸的线描与浓艳鲜丽的色彩交相辉映,和谐统一,交织着富丽堂皇的气氛和明快活泼的情调,提供观者以赏心悦目的美的享受。同样,画家对于女性形象美的刻画,也不是致力于形体包括透出薄罗裳的肉体,而是致力于服饰、头饰。所谓"云想衣裳花想容",中国女性的形象美,首先在于服饰美,再姿质平庸的青年女性,当她穿着了如此轻盈飘逸、文绣繁缛的服饰,也会变得容光焕发起来。这就难怪,为什么中国画家对于美女的描绘总是把欣赏点投注到她们的绮罗服饰上。

另一幅《挥扇仕女图》,人物的形象有主次之分,有疏密聚散之别,又有正反转侧之异,十分富于变化。而人物形象的肥硕慵懒,线描的精细娇美,均与《簪花仕女图》相一致。

另外,在唐三彩中也有大量的仕女图像,如《蓝彩仕女俑》,头束高髻,面颊丰满,以墨线描画曲眉,朱红点唇色,属于烧成之后的"开相"工艺。深蓝的服饰上又散染白色团花,衣纹线条清晰,轻盈飘洒。而人物仪态优雅,落落大方,显然是当时贵族妇女的真实写照,可与张萱、周昉的绮罗人物画相为参看。而有些仕女俑,基本上不施釉色,或可能釉色已经剥落,也不经过开相的工艺,但整体感特别强,有如绘画中的白描,不施丹青,却焕发着青春的容光。

懿德太子李重润的墓葬壁画中,过洞两壁和墓室的仕女图,是所有壁画中最为精彩的部分。仕女有的执扇、有的捧物,为死去的王子的起居生活服侍着种种劳役。她们的年龄有大有小,年龄较大的往往作为领队,态度矜持;年龄较小的则随后跟从,洋溢着青春的生命活力。画法极其潇洒生动,人物的脸部往往落笔即成,不施丹粉而光彩照人,衣裙则涂染重彩,与面容的淡扫娥眉相映成趣。

永泰公主李仙蕙的墓葬壁画,以前室的侍女图最为精湛。东西两壁,

各有两组侍女,在领队的引导下,小心翼翼,轻步缓行,准备去为公主服侍起居生活。她们的手中,有的执如意、拂尘、扇子,有的捧有梳妆盒、文墨盒等。人物之间,互有呼应,左右顾盼。领队的侍女,老成持重;随后的侍女,少年天真。而最令人叫绝的,是那位手捧碗盏的青年侍女,婀娜的体态微微扭曲,俊美的面容,富于青春的生命活力;照人的光彩,使死气沉沉的坟墓也涵有了一种生命的律动,同时,又使我们为她的青春被埋葬于墓室之中而深感惋惜。人物线描流畅,从头发到脸部的勾勒,以及衣纹的勾勒,无不神完气足,从而使线描本身也仿佛涵有了一种青春的韵律。

章怀太子李贤墓壁画中的仕女图描绘几位侍女,或仰观飞鸟、或准备捕蝉、或若有所思,构思生动,不同于懿德、永泰公主墓侍女的规行矩步。

此外还有执失奉节墓壁画,以勾勒与没骨相结合的奔放画法,描绘出舞姿优美的巾舞,从一个侧面反映了当时宫廷乐舞的盛况。李爽墓壁画中的托盘侍女,正当豆蔻年华,头梳双环髻,身穿白色窄袖长衫,红裙曳地,双手托盘向前,头则扭向后视,极其秀媚生动。李凤墓壁画的侍女图,有持花的,有执扇的,人物动态之间,互相变化呼应。长安唐墓壁画描绘六屏式仕女,这是当时所流行的一种室内装潢样式,也就是所谓六曲屏风。每一扇屏风上,都画有天高鸟飞、绿染枝头,树下花草山石,错落有致,一贵妇携一女侍出游的庭院风光。贵妇形象,丰肌硕体,或持琴、或拈花、或执扇、或弹阮、或缓行,极其闲适无聊,可与周昉的《簪花仕女图》相为参看。

永泰公主墓的石棺线画侍女图,刻画两位侍女相对而行,前面的一位较为年长,大概也是领队之类,后面的一位较为年轻,手捧文盒。形象的丰满,线条的空实明快,均与同墓中的侍女壁画一脉相承,看来是由同一位画家起稿设计而成的。人物之间,并饰有鲜花飞鸟,反映了当时花鸟画成熟的情况。另一件披巾宫女图,可与同墓中那位纯真美丽的壁画侍女相媲美。刻工以刀代笔,以石作纸,计白当黑,刻出如此饱满而流丽的线

条,实在令人叹为观止。脸部和手臂的线条,富于肉体的弹性;纱巾和衣裙的线描,富于丝绸的柔软感。上下的花鸟,四周的边饰,进一步烘托了少女的青春活力。

汉唐两代虽然奉行礼教,但女性却并未为礼教所钳制,楚霸王的虞姬也好、汉高祖的吕雉也好,乃至唐代的平阳公主、武则天、安乐公主、长宁公主、上官婉儿、太平公主等,无不是不让须眉的女中豪杰。所以,汉唐的女性,都有着一种开放的健康心理,在清瘦中体现出雄深雅健,在丰肥中体现出辉煌明快,分别与大汉气势和大唐气象相匹配。而以这样健康的心理,在美女们又必然表现为健康的身体,无论是清瘦还是丰肥,丰乳、蜂腰、肥臀是美女三围的不易标准,即使穿着华贵盛饰,当她们来到人们面前,还是会引起人们的透视惊艳。

例如宋玉《神女赋》中的"貌丰盈以庄姝""其状峨峨""瑰姿玮态""茂矣美矣",《登徒子好色赋》中的"腰如束素""华色含光""体美容冶""意密体疏",曹植《洛神赋》中的"秾纤得衷,修短合度。肩若削成,腰如约素""瑰姿艳逸,仪静体闲",等等,都表明诗人通过服饰所隐隐感觉到的汉代清瘦美人的肉体曲线之美。而李群玉的"胸前瑞雪灯斜照"、韩偓的"婀娜腰肢淡薄妆"等,又表明诗人通过服饰美所隐隐感觉到的唐代丰肥美人的肉体曲线之美。

然而,无论是汉代清瘦的女俑,还是唐代丰肥的仕女俑、仕女画,美女们的形象一律都是平胸、直腰、敛臀。难道诗人们都感觉到在诗文中所略微表达出来的那种曲线美,在视觉神经尤为敏感的美术家们面前,竟会无动于衷吗?显然不是的,对这个现象的解释,我们可以联系到在中国流传了千百年的一句俗话:"百善孝为先,万恶淫为首。"而既然"君子好色而不淫",那么,对于可能引起观者淫荡邪念的肉体美,自然要取断然拒绝的态度了。

而且,即便对于服饰包裹之外露出的肌体部分,如脸部五官的描绘,

那是美女之所以为美女的最精华的部分,在西方的美术家,如拉斐尔对友人的一封书信中所提到的:"由于现实生活中十全十美的人太少了,我为了创造一个完美的女性形象,不得不观察许多美丽的女性,把她们的美综合到一个形象上去。"于是甲的眉、乙的眼、丙的鼻、丁的嘴……被整合到一起,最终创造出源于真实、高于真实而完美无瑕的形象。而汉唐美术作品中的那些美女形象,她们的脸部五官只是普通的美,嘴唇眼角所流露的表情更是普通的美,"回头一笑百媚生,六宫粉黛无颜色"只是诗人意会式的文字描写,而绝不是美术家们具体的形象描绘。

那么,所有这些女性题材的美术作品,她们的形象美包括精神美,又体现在什么地方呢?那就是衣冠文明的服饰美,包括描绘服饰的线条美,通过服饰的飘逸可以体现出来的动作美,无论简素还是华丽,都有一种独到的风韵。而配合了服饰对于形象美和精神美的传达,便是手的描绘,这是中国美术家们对于女性形象的肌体描绘唯一着意的部位。

中国人物画除了点睛传神之外,还有一句行话,叫"画人难画手",尤其是美丽女性的手,更被称作"柔荑",指节的一伸一屈之间,比之面部五官的表情、眉目的顾盼流转,更具风情万种。汉代的美术,注重古拙与气势,所以对于女性柔荑的描绘刻画,还未见十分精到,魏晋以降,绘画的技巧由略而精,到了唐代,壁画、卷轴中的那些女性形象,尤其是敦煌壁画中的菩萨、伎乐,指节的屈伸,通过骨法用笔的线条顿挫宛转,千姿百态,如春兰绽放,青春的生命活力,显出风情万种,美不胜收。如果说,西方画家对于女性脸部的描绘,通过综合现实生活中不同美女的五官而创造了高于生活真实的美,在这方面,中国的画家显然有所不逮;那么,中国画家对于女性手部的刻画,通过综合现实生活中不同植物的形态而创造了高于生活真实的美,在这方面,西方的画家又显然有所不逮。

正因为此,尽管相比于西方美术中的美女形象,汉唐美术中的美女形象似乎并不十分的美,但这只是视觉直观上的印象,在朦胧的感觉上,她

们的美一点不输于西方的美女。进而在精神风韵上,清瘦的汉代美女形象中,散发着的是意气风发,丰肥的唐代美女形象中蕴含着的是雍容华贵。这固然是汉唐社会时代精神的反映,同时又感召了时代的精神。虽然这种意气精神之美是通过形象美而焕发出来的,但形象美的生命活力却不在有生命的肉体,而在没有生命的服饰。有生命的肉体,仿佛被剥夺了生命的活力,显得程式化、类型化,没有生命的服饰,却被赋予了仪态万方的生命活力,它掩饰了被剥夺生命活力的肉体,从而使得整个形象气韵生动起来,标举了"好色而不淫"的女性审美标准。另外,就是即使对于裸露部分的面部、手部的形象美的描绘,诗人、画家们也都不是把它们作为有生命的肉体来认识、处理,而是作为有生命的某种植物来认识、处理,如"人面桃花""柳叶眉""樱桃口""豆蔻""柔荑""春葱""春笋""兰花指"等,这一切,通过把肉体的生命"迁想妙得"地变换成似乎是某一种自然物生命的艺术思维方式,同样是标举了"好色而不淫"的女性审美标准。

四、《秋风纨扇图》

在上海博物馆中,藏有明清两代两位著名仕女画家唐寅和费丹旭的两幅《秋风纨扇图》轴,都是以水墨画成。

唐寅的《秋风纨扇图》描绘一位手执纨扇的仕女,身材苗条,圆润的脸庞上流露出一丝惆怅若失的轻愁和忧郁,下方湖石坡地,几枝修竹摇曳风中,加强了萧索的气氛。画法兼工带写,人物的勾勒,湖石的渲染,极其熟练,流利而又潇洒。引人注目的是左边的两行题诗:"秋来纨扇合收藏,佳人何事重感伤?请把世情详细看,大都谁不逐炎凉。"借汉成帝妃子班婕好色衰恩弛,好比纨扇在秋风起后被捐弃的命运,抨击了社会世态的炎凉。显然,这是与他个人的生活遭际有关的。值得注意的是,人物小眉小眼的造型,以及整体的文静气质,与前代尤其是唐代的仕女画判然不同。唐代的仕女形象丰肌硕体,雍容大度,有一种富贵的气派,其原型是当时

上层社会的贵族妇女；而此图的仕女形象则显出一种穷酸气,其模特儿显然是当时社会下层的那些青楼妓女。需要指出的是,这一气质的变化贯穿在唐寅乃至整个吴派仕女画的创作之中,成为一种典型的样式,即使用工笔重彩的方法画成,也无法掩盖其内在的穷酸气质。

费丹旭的《秋风纨扇图》则描绘庭院柳荫下,秋意萧瑟,一背面略侧的妇女手执纨扇,依于石旁,若有所思。鹅蛋脸,只以一笔淡淡轻轻地勾出,不见五官,但可以想象一定是柳眉细眼、樱唇琼鼻的娟秀模样。发髻以数笔浓墨垛出,服装白描轻盈,总体的精神潇洒妍雅却显得弱不禁风。

"秋风纨扇"是写汉成帝的妃子班婕妤色衰恩弛的典故。班婕妤年轻时受宠于成帝,年长后为成帝所弃,怨而作《纨扇诗》（又名《怨歌行》）：

> 新裂齐纨素,鲜洁如霜雪。
> 裁为合欢扇,团团似明月。
> 出入君怀袖,动摇微风发。
> 常恐秋节至,凉飚夺炎热。
> 弃捐箧笥中,恩情中道绝。

借纨扇在炎热天备受器重,到秋凉后即被捐弃来比喻女子在年轻美貌时备受宠爱,到年长色衰后即被冷落的遭际,进而影射世态人情的炎凉冷暖。而明清画家对"秋风纨扇"的热衷,则不仅反映了对社会世态人情的抨击,更反映了对于女性审美"好色而不淫"的风尚产生了一个根本的转变。

这一转变是从宋代开始的。伴随着程朱理学的兴起,"存天理,灭人欲",对于女性的钳制日严,缠足、"三从四德"等不仅从精神上,更从肉体上对女性进行了奴役和摧残。《宣和画谱》中明确表示："至于论美女,则蛾眉皓齿如东邻之女,瑰姿艳逸如洛浦之神,至有善为妖态,作愁眉、啼妆、堕马髻、折腰步、龋齿笑者,皆是形容见于议论之际而然也。"也就是

说,充满了青春生命活力的女性形象,只是诗文的描述对象,而不可作为诉诸视觉的图画的描绘对象。所以,顾闳中的《韩熙载夜宴图》卷,因为描绘了韩熙载"多好声伎,专为夜饮,虽宾客糅杂,欢呼狂逸,不复拘制"的场面,被斥之为:"泰至多奇乐,如张敞所谓不特画眉之说,已自失体,又何必令传于世哉,一阅而弃之可也。"从此,"君子好色而不淫"的女性审美,便变成了禁欲、禁美。

传世宋代美术中的美女形象,以山西晋祠圣母殿的仕女群塑最有代表性。

晋祠祀奉姜子牙的女儿、周武王的妻子、周成王和唐叔虞的母亲邑姜也就是圣母,是中国传统的一座神庙建筑。但是,晋祠的出名,并不是因为其特殊的宗教神学意义,而是因为圣母殿中三十多尊宋代彩塑侍女像。

这些塑像,有的手捧玺印、有的进奉食物、有的奏乐歌舞,为帝后服侍着种种劳役,失去了自由,也埋葬了青春。她们的表情,大多是凄楚忧郁的,真实地展现了被禁锢深宫、受尽奴役的精神面貌;有的则强颜欢笑、欲笑又止,从另一个侧面反衬出她们内心的痛苦。塑像造型准确,姿态优美,作风细腻朴实而又丰富深刻,以形写神、形神兼备的手法具有高度的艺术感染力。侍女们的脸庞有的圆润、有的清秀,身材比例适度,丰满俊俏,但都不过是普通的仪容姿色;服饰美观大方,线条流畅,色彩明快,但都仿佛萎缩了生命的张力。每一个侍女既独立成章,三三两两之间又左顾右盼,互为呼应,构成整体的群像组塑,宛如一幅立体的仕女画,其艺术风格,与顾闳中《韩熙载夜宴图》中的歌伎舞女不无相通之处。

进而到了明代,虽然伴随着王阳明的"心学"和李贽"异端邪说"的风靡,掀起了一场个性大解放的运动以反拨程朱理学的"存天理,灭人欲",但所解放的,只是男性的个性乃至肉欲,对女性的禁欲、禁美毋宁说是更严了。史载李贽每至一地讲学,一城士子风靡从之,携妻女以往,而李则把他们的妻女留于尼姑庵中,同宿同浴,顾炎武斥之为"无耻之尤"。而嫖

妓狎娼娈童,更是当时所谓"名士"的风流韵事,包括唐寅、陈洪绶、"扬州八怪"等,无有例外。陈洪绶自矜其画,虽权贵乞求,不肯应允,每有妓女相求,则不取分文,多多益愿。而当时的女性,不是沦落青楼倚门卖笑,就是锢闭深闺葬其韶华。

所谓个性解放,就是要求充分地表现自我,实现自我价值。而自我价值的实现,在"天下为公"的价值观念的支配下,主要体现于以天下是非风范为己任的建功立业;在个人中心的价值观念的支配下,则体现于恃强凌弱的征服感。在宋代以后的封建礼教,尤其是"三从四德"的观念下,女性正是男性的征服对象,所以,对于女性的要求,包括妇德审善和妇容审美的要求,就是她们越弱小,越能体现他们强大的征服感。尤其当明代以后,男性本身的心胸志向已经变得越来越弱小,为了体认自己的强大,只能要求作为征服对象的女性更弱更小。清初的李渔有一部《闲情偶寄》,精致细腻地论述了当时男性弱小的审美胸襟,而把对女性的审美列于卷首,其中提到评选美女的标准:一是肌肤要白皙,要细而嫩;二是眉眼,要细而长,曲而秀;三是手足,要十指纤纤,金莲娉婷;四是态度,媚态二字必不可少。最后归结为"以其为温柔乡择人,非为娘子军择将也"。

确实,汉唐美术中健康的美女形象,多少近于"娘子军择将"的气派,而明清美术中纤弱至于病态的美女形象,就都是"温柔乡择人"的风韵了。唐寅、陈老莲、费丹旭之外,如仇英、尤求、闵贞、改琦、余集、胡锡珪等笔下的仕女,一个个小眉小眼,娴淑哀怨,水蛇腰,削肩膀,躯体弱小,若不胜衣,步履娉婷,似不禁风。尽管汉代美术中的女性形象也是清瘦的,但体魄很健康,一点不弱,气势很大,而明清仕女画的清瘦却是病态的娇弱、弱小,不仅形象上如此,精神上更是如此。所谓"一叶落而知秋",从中,我们也可窥见中华的文脉进入了式微的低谷期。

明清的仕女画,虽然同汉唐一样,把服饰美置于肉体美之上作为形象塑造的重点,但由于社会精神的变易,他们对于女性形象的服饰描绘再也

没有了汉唐或飞扬、或雍容的气势,而变为萧疏、凄清的笔墨。如唐寅的《孟蜀宫伎图》描绘西蜀后主孟昶的故事。图中的四位宫伎虽然浓妆艳抹,但给人的感觉却没有富贵雍容的气象。此图勾线极其工细严密,不同色泽的衣纹有的用墨较浓,有的用墨较淡,有的更用白粉复勾。赋色浓丽清艳,脸部则以白粉反衬,来表现宫伎们"冰肌玉骨,自清凉无汗"的天生丽质。

《李端端落籍图》则更近于《秋风纨扇图》的作风。画幅上题诗一首:"善和坊里李端端,信是能行白牡丹;谁信扬州金满市,胭脂价到属穷酸。"系描绘唐代张祜任扬州太守时为著名妓女李端端落籍的故事。而"穷酸"二字,正可以用来作为明代中叶以后文人画的自我评语,它既不同于唐宋宫廷美术"富贵"的庙堂气,也不同于宋元文人美术"高逸"的山林气。

又如仇英的仕女画也有水墨清淡和工笔设色两种,作风与唐寅相近,而画法上更加细密文静。传世作品如《春庭游戏图》,水墨画一位仕女带着孩子在春天的庭院里游览的情景,双飞的燕子,空明的溪水,点点修竹,夭夭小桃,虽然不着一丝颜色,给人的审美感受却是流红溢翠,满目春光。但仕女的矜持态度,却使这春天的庭院抑郁了生命的活力。画面构图复杂,景物多而不乱,疏密的组织十分得体。人物的画法精工巧整,花石布景则略为粗放,但绝无浙派的霸悍之气。

另一件《修竹仕女图》,取材、构图、造型、画法都与上图相近,但却以青绿设色出之。"天寒翠袖薄,日暮倚修竹"(杜甫),其总体的意境是冷清的;隔江涉坡上,有鸳鸯双栖,反衬了仕女孤独的惆怅和秋意的萧瑟。

陈洪绶笔下的仕女,常常画成服饰寒酸、大头小身体的怪诞形象,躯干伟岸,不合比例,折射出为不合理的社会现实所扭曲、畸变的人格和心理。

改琦的《红楼梦图咏》描绘《红楼梦》中的女性形象,不仅从出生起便开始吃药、直到去世病不离身的林妹妹是一副病恹恹的娇弱模样,其他在

小说中鲜活泼辣的女性如晴雯等,也竟都成了弱不禁风的样子。

此外如余集、王素等晚清著名的仕女画家,所着意刻画的仕女形象,一律都是"不是凄凉风景,也应肠断"的幽怨哀愁。

直到晚清海上画派的崛起,在十里洋场上,出现了以任伯年为代表的新仕女画。青春靓丽的形象重新赋予了传统仕女画意气风发的生命活力,预示了民国以后女性解放运动的肇兴和新女性的崛起。

(2009 年)

附：
打开色戒
——明清仕女画解读

自明正嘉至清嘉道年间，是中国仕女画史上的一个高峰期。在这300多年间，无论擅长仕女的画家数量之多，还是传世的仕女画作品数量之多，都是前此历代总和的十数倍。这里还不包括更大数量的木板插图、年画的作者和作品。

自明中期以降，中国进入了"走出中世纪"的人性大解放时代，从程朱理学的"存天理，灭人欲"，到阳明心学、泰州学派乃至异端邪说的"人欲即是天理"，代表了中国人的价值观从人格追求转向人性追求的大解构。人格追求的是天理，是社会大于个人的秩序，为了这一目标，不惜压抑人性也就是人欲，这就导致礼教的专制。对此的反拨，人性追求的是人欲，是个人大于社会的欲望，为了这一目标，不惜颠覆人格即天理。人性中既有善也有恶，人格则倡导善拒绝恶。而颠覆了人格的人性追求，在使人性中善的一面得到更性灵的发展的同时，必然十倍地放纵人性中恶的一面，从而使"很黄很暴力"的心魔压倒"很傻很天真"的性灵。作为动物，人具有先天的人性；区别于动物，人更具有后天的人格。礼、天理，主要指人格而言；情、人欲，主要指人性而言。发乎情、止乎礼，是人性与人格的和谐统一；存天理，灭人欲，不免人格扼杀了人性；人欲即是天理，则是人性颠覆了人格。人性的大解放首先是个性的大解放，个性的大解放则必然走向

食色欲望的大放纵。放纵它是真实,节制它是不真实,是虚伪,所以性灵派对于道学家的最大抨击便是"虚伪",可谓击中了它的软肋。但没有这样的"虚伪",人又如何区别于动物呢?

万历年间,陆深之子陆楫写过一篇专论"奢侈"的文章,认为传统勤俭节约、克己奉公的美德制约了社会的发展,只有奢侈的物欲消费才能促使社会的更大发展。这个物欲消费包括口腹之欲,也包括声色之娱。而且,它不是大碗喝酒、大块吃肉的奢侈,而是非常精致细腻的消费。李贽更在这方面作了许多离经叛道的说教,摧毁了传统的人格精神,而张扬了人性的"唯物主义"。袁中郎等许多文人名士都明确表达过这样的意思,人生在世,要努力追求精致的生活享受,衣食住行,眼耳鼻舌,吃最好吃的食物,听最好听的音乐,看最好看的颜色,游最秀丽的山川,住最优美的居室,总之极视听口腹身心之娱,才不枉此生,当然也包括最可人的美女。相比于讲求人格的"先天下之忧而忧,后天下之乐而乐",这当然是最真实的人性。"先天下之乐而乐",享受别人享受不到的福分;"后天下之忧而忧",逃避别人所遭遇的苦难。从人性的角度,哪一个人不是如此的念想呢?无非在人格的主宰下,有时必须压抑一下个人的欲望,先公后私,先人后己,但绝不是没有这个欲望,否则,又何来"后天下之乐而乐"呢?而颠覆了人格的虚伪制约,人欲的泛滥以个人为中心,就更可以达到肆无忌惮。所以,在真实的人性中,"很傻很天真"与"很黄很暴力"有着本质的区别但却没有明显的分界,"不求最好,只求更好",直到今天还是我们的生活口号。这里专讲对于女色的奢侈消费。众所周知,晚明是一个市民文艺浪漫主义洪流狂澜既倒的时代,各种言情小说乃至淫秽小说铺天盖地。而其中的男主角,涉及三教九流,各个社会层次,尤以读书人为表率。这在现实生活中有着广泛的原型,上至万历名相张居正家中所蓄年轻美女之众,使他的学生万历皇帝也叹为后宫三千佳丽皆不如而心生妒恨,张去世后,万历对之大加挞伐,固然有政治上的原因,也有这一层人性上的原

因。张恣意淫乐,也竟以此"英年早逝"。李贽鼓吹性解放,每到一地讲学,一城士子携妻女以往,同宿同淫,更到尼姑庵中与诸尼白昼同浴,极尽人性男女之欲的大乐。孔孟的"食色性也",至此完全起了质变。此外如唐寅、董其昌、钱谦益、李渔、冒襄、袁枚等名士风流,出入青楼,蔚成风气。"秦淮八艳"的身旁,围了一大群狂蜂乱蝶,无不是性灵的诗文名士,公开宣称好色,各自提出女色的审美标准,是当时的文人雅士津津乐道而不讳的人性真实。在读书人的表率下,其他各行各业的非读书人,自然也起而效之,山西富商沈燕林也去霸占玉堂春了,卖油郎也去独占花魁了,乃至和尚、道士,种种前所未有,令人有拍案惊奇之感,乃至一拍不足而有二拍,二拍不足而有三言,托名"姑妄言",其实"真有此"。

逊清的遗老易顺鼎曾论"声色"与国运的关系:"更有一事最堪异,前明亡国多名妓,前清亡国无名妓……若谓天地灵秀之气原有十分存,请以三分与男子,七分与女子。"这里的"无"宜改为少,因为清亡国时亦有名妓如赛金花,但非常少,明之前的历代亦如此。而明后期妓女,尤其是为文人墨客所青睐的名妓之多,确是历史上一"堪异"的现象,足见其时声色风气之盛。乃至道教的炼丹派,其时也致力于"房中术"的修炼,识者讥为"借得道成仙之名,开大师工作室,行快活一番之实,权当逛天上人间夜总会",堪称"人欲即是天理"的最好注脚。事实上也正是如此,在古代,房中术是一门修仙养生的道术,至程朱理学的时代遭禁止,明代中期后重新繁兴,不独道士,朝野竞谈,则已变为纯粹的淫乐技术,而与升仙修道完全无关了。甚至连极其厌恶阳明学左派极端个人主义而致力于天下的东林党、复社中人,也不能例外,如柳如是、李香君、卞玉京、顾横波等名妓,与他们多有绯闻,甚至受到与社员同等的待遇。所以,由温体仁所策动的攻击复社的一篇檄文中,列举了十大罪状,有三项与声色相关:煽聚朋党,不拘娼优;败坏风俗,离合夫妇;品行堕落,谈话则专说女人和商人。明朝覆亡后,阮大铖、钱谦益、弘光帝固然沉湎声色寻欢作乐,但节义之士祁班

孙、理孙，联合魏耕，一面致力于恢复大业，一面犹耽情酒色，"一日之间，非酒不甘，非妓不寝，礼法之士深恶之"。名士风流，寡人之疾，已经完全不分清流、浊流，遑论社会的其他各阶层？大开色戒，皆大欢喜，自然都陷入情爱、性爱的狂欢之中。相比于元代时，读书人视与娼妓同流为奇耻大辱，价值观念不啻霄壤之别。在这样的背景下，顾炎武"无耻之尤"的斥喝就显得十分孤立了，以至于见了女人完全无动于衷的马二先生，在《儒林外史》中竟成了被嘲弄的对象。

我们可以特别关注万历年间的屠隆和嘉道年间的龚自珍。屠隆于政事、文学之余，完全寄情声色，他既与西宁侯宋世恩同性恋，又与宋的姬妾私通，闹得满城风雨，遂遭弹劾，以纵淫罪削籍。由于狎妓嫖娼太滥，染上梅毒，苦不堪言。当毒发攻心之际，又举办了一个"无遮大会"，菊坛名伶、文苑才子、香艳女流毕集，盖以梅毒之甚炫耀风流之荣，汤显祖见其"情寄之殇（即梅毒），筋骨段坏，号痛不可忍，戏寄十绝"。屠隆带着肉体上的巨大痛苦、精神上的巨大荣光，三年后不治身亡。

被誉为古代史上最后一位、近代史上最先一位的爱国诗人龚自珍科举失利，为贝勒奕绘所礼遇，但他一面指点江山，一面怜香惜玉，既出入妓院，又与奕绘的宠姬美女兼才女的顾太清私通，事发后顾被逐出贝勒府，龚被鸩酒毒死，人称"丁香花公案"。包括王国维等，一面赞赏他的诗文，一面批评他的"凉薄无行"。

专以画家而论，唐伯虎"三笑姻缘点秋香"的故事，几百年来家喻户晓，虽非实有其事，却绝不是空穴来风。只要看一看他的文集，多少香艳诗，可见其乐此不疲的寡人之疾。董其昌沉湎于以画为乐，为人所周知，其实他还沉湎于以美女为乐，家中姬妾成群，犹不能满足，强抢民女，激起公愤，导致"民烧董宦"的风波。年至八十岁，不断更新年轻的美貌女子，陈继儒称他是"不知老之将至"。有人向董其昌求画，交情没用，金钱也没用，只需转手姬妾，立等可取。陈洪绶长期出入青楼，与妓女们交往匪浅，

"生平好妇人",当然不是普通的妇人,而是年轻的女子,像扬州妓女胡净鬘,他便纳为小妾,虽穷困潦倒,别人向他求画,"磬折至恭,勿与,至酒间召妓,辄自索笔墨,小夫稚子,无不应也"。如此等等,相比于钱谦益之与柳如是,冒辟疆之与董小宛,侯方域之与李香君,袁子才之广招女弟子出入随侍,虽作为"绯闻"的效应有所不如,其实质无异。

图画,历来是生活真实需求的替代物。列女图、帝王功臣图,是为现实中人提供人伦教化的榜样;山水画、花鸟画,是为现实中人提供卧游真山真水,玩赏真花真鸟的替代;仕女画,即使在教化的唐宋时代,也被认为可以引起人们的绮思遐想,在打开色戒的明清,自然更被作为现实生活中品味女色的补充。正是适合了这一由读书人所表率起来的人性风气,所以而有大量言情小说、淫秽小说的铺天盖地,但它们都是"有声画",或者是"无形画"。而无动作的仕女画、有动作的春宫画,则正是"有形小说",或者是"无声小说"。它们与作为《列女传》文、《女史箴》文之配图的《列女传图》《女史箴图》正好形成鲜明的手段的一致性和功能的分歧性。

正如有的文化史学者所指出,被我们作为淫秽小说之代表的《金瓶梅》,其实是一部伟大的现实主义作品,它真实地反映了那个性欲大解放的社会风气。西门庆虽没有具体的生活原型,但当时的一大批人,以文人名士为表率,影响遍及社会的各阶层,其实多有他的原型,甚至和尚中也不乏寻花问柳者。要问"天理何在",回答一定是李贽的名言:"人欲即是天理。"凌濛初《拍案惊奇》序中说:"近世承平日久,民伏志淫。一二轻薄少年,初学拈毫,便思污蔑世界,广摭诬造,非荒诞不足信,则亵秽不忍闻。得罪名教,种业来生,莫此为甚!而且纸为之贵,无翼飞,不胫走。"这是讲言情小说、淫秽小说的风行之社会文化背景,同时也正是仕女画、春宫画盛行的社会文化背景。据文献记载,明清时的不少风流浪子便是拿着名家的仕女画到柳巷花弄中去"按图索骥"的。

明清仕女画的形象,相比于前代,尤其是晋唐的仕女画,有两大特点,

一是纤弱性,一是书卷气。从唐寅的《秋风纨扇图》到费丹旭的《秋风纨扇图》,苗条、纤瘦、幽怨、清秀、弱不禁风,是它们各有个性中的共性。这样的形象,相比于唐代仕女画的丰肥雍容自是大相径庭,相比于汉代仕女画(包括雕塑)的秀骨清像也是貌合神离。因为,汉代的仕女形象虽然纤瘦但并不文弱,而是或飞扬,或端庄,如汉代的舞女俑、顾恺之的《女史箴图》,都有一种矫健的风神。

这种纤弱性,在无形的小说中也有形象的描述,从三言两拍到《红楼梦》中对于理想女主角的形象,无不是"水蛇腰,削肩膀",小眉小眼,病恹恹的一副样子。究其原因,是因为当时的人性解放主要是解放男子的人性,可以纵情玩乐,而当时男子的精神状态,本身已变得越来越纤弱,萎靡不振,整天想的是游山玩水,纵情游乐,而且是往精致里玩乐,玩出味道来,而不是玩出气魄来。试以游山玩水而论,唐宋八大家的游记,是何等的气象,从中所体悟的,是人格主宰下的人生的大胸怀、大志气。而明清的小品文,又是何等的气韵,从中所体悟的,是人性主宰下的人生的小趣味、小胸襟。以这样的男性,要去支配女性、玩乐女性,当然要求女性比自己更纤弱、更弱不禁风和楚楚可怜。如李渔在《闲情偶寄》中提出女性的审美标准,必须细嫩、白皙、纤细,才有"温柔乡"中的乐趣之可言,而硕壮、雍容的女性,虽有大家闺秀的态度,毕竟只适宜"娘子军中择将",而不宜作为玩乐的对象。像"若非群玉山头见,会向瑶台月下逢"那样丰肥健硕的美女,是大唐气象中男子的最爱,却绝不是明清文人名士如昆曲舞台上酸溜溜的文小生所有福消受的。娇小、病弱,是明清的审美风尚,它的好的一面,是细腻化、精致化,不好的一面,是萎靡了恢宏、豁达的胸襟,对于女性美的欣赏如此,对于山水、花草的欣赏同样如此。龚自珍有一篇《病梅馆记》,就是讲当时对于梅花的欣赏,不在挺拔而繁茂,而是曲折而凄冷。袁枚的《随园食谱》,其实也与"色谱"若合符契,它相比于"壮志饥餐胡虏肉,笑谈渴饮匈奴血"和"八百里分麾下炙",反映了当时以文人为表

率的食色生活的转捩。就如江南的馄饨之与北方的水饺,小笼包之与大肉包,所要解决的不仅仅只是肌体的饥渴需求,更是升华了情调的品位。这种品位,不仅给男子带来莫大的享受,也使女子获得莫大的满足。《拍案惊奇》卷二中说到某大官的夫人狄氏,明艳绝世,而贞洁自恃,为风流少年滕生所见,设计到手,云雨既散,夫人竟慨叹:"若非今日,几虚做了一世人。"所以说,食,粗不如细,色,武不如文,无论男女,口之于味,目之于色,有同嗜也。无非遵循礼教,不要去尝它,还是打破礼教,尽情品味它的区别而已。贾政所欣赏的是薛宝钗式的美女,代表了传统礼教的女性审美标准,贾宝玉所欣赏的是林黛玉式的美女,代表了新的、反礼教的女性审美标准。强势的女性美产生于振发的社会,她所对应的是更强势的男子的眼光;弱势的男人产生于萎靡的社会,他只能欣赏更弱势的女性美。所以,"食色性也",好色固是人的天性,但满怀"以天下是非风范为己任"豪情壮志的男子与沉湎于及时行乐的闲情逸致的男子,对于女色的审美标准是绝对不同的。

纤弱性,是明清仕女画形象的体态表征,而书卷气则是明清仕女画形象的气质表征。我们看汉唐美术中的仕女形象,无论秀骨清像还是丰肌硕体,也无论浓妆艳抹还是淡扫蛾眉,书卷气一定是没有的。而明清仕女画中的形象,清雅脱俗,有一种孤芳自赏的书香清芳袭人。这不是形象表面的感知,而是内在气质的会意。就像两个一般美丽的少女,一个是杂技演员,一个是京剧演员,同时站到你的面前,必然感觉到两人不同的气质一样。汉唐仕女的形象,其气质如汉赋,如唐诗,如八大家的散文,而明清仕女的形象,其气质如明清小品文,而且是性灵派如袁中郎、张岱那样的小品文,美丽虽同,但《小窗幽记》般的书卷气则迥然相异。撇开唐代仕女的丰肥与明清仕女在体态上的不同不论,即以汉代仕女的清秀与明清仕女的纤弱在体态上的似乎相近来说,前者上得歌筵,也下得战场,其气质是矫健飞扬的,倾向于雄武;而后者上得文席,却下不了战场,其气质是深

静婉约的,倾向于文秀。不少作品中的仕女,纨扇之外,手中或执书卷,或持纸笔,但即使她们不执书卷,不持纸笔,从气质上也可以判定,她们一定擅长诗文词曲、琴棋书画,这是汉唐美术中的仕女所明显阙如的气质。

把这样的形象还原到明清女性的生活现实,名门的姬人也好,青楼的妓女也好,她们的色技双全,与历代上流社会、精英阶层对于女性的审美相同。但色的标准既歧,具体的技更完全相异。在汉唐,美女的技是歌唱,是跳舞,胡旋舞、胡腾舞、慷慨激昂。在明清,更在于诗文书画,对月怀人,见花感伤,秋风纨扇之炎凉,欲说还休。与明清画史上仕女画的大盛相一致,明清画史上女画家即所谓闺阁画家的数量之多,也是迈绝前代的。因为,作为男人的另一半,女子正是男子之所好在另一半上的投影,所以,他们对于自己所钟爱的女子,必然刻意把她们往小情调的书卷气方面发展。只要查一查中国女性史,明清仕女们对书卷翰墨之好,前所未有。像马湘兰等名妓,就有多少文人墨客围着她们转,致力于培养她们这方面的才华;袁枚更广招女弟子,身边围了一大群辞藻菁华的女性。更如晚明潘之恒撰《金陵妓品》曰:"诗称士女,女之有士行者,士行列于清贵,而士风尤属高华,以此求诸平康,惟慧眼乃能识察,必其人尚素而具灵心。"具体而论,品以典则胜,韵以丰仪胜,才以调度胜,色以颖色胜。所以,一个入得了性灵的文人名士青睐的女子,光有娇弱玲珑的色是不够的,必然兼擅诗文翰墨,才能与"士行""士风"相互动。这种书卷的气质,有天生的因素,更是后天的造就。文人名士,那些女性化的男人,致力于在她们身上耕耘打造;而为了赢得男子的青睐,女人们也努力地自觉学习、修炼以变化气质,为悦己者文。像柳如是,便主动拜谒陈子龙、钱谦益学诗学文并委身相许。这就不难理解,为什么明清两代女诗人、女书家、女画家数量之多,迈绝前代。于是,书卷气的小女人,便史无前例地在中国女性历史上被打造出来,在明清的仕女画中被塑造出来。她们不再是从前帝王、将相、豪门赏心悦目的对象,而是专供今天性灵的文人名士们

所惺惺相惜的替身。清初的艳情名著《姑妄言》中写到明末秦淮河边的秦楼楚馆，"室宇精洁，花木萧疏，画槛雕栏，绮窗丝帏，院中盆景尽异卉奇葩，房内摆放皆古瓶旧鼎，字画悉晋唐宋元，器皿俱官哥汝定"，宛如书香世家，与《红楼梦》中写秦可卿的闺房陈设无异。其中的名妓美娼，则"才貌惊人，技艺压众，众口称扬，逢人说项"，其自负"眼空一世，必须美如卫璧人，才过曹子建的人品才能他才心悦诚服"，勉强接到有钱无文的俗客，"虽不敢明的拒绝"，但事后"也有作诗文嘲笑他的，也有假歌词代骂的"，大为无颜，"因此不约而同，再不敢轻游妓馆"。《红楼梦》中，名门闺秀自是锦心绣口，出口成章，就是那些普通的女子，也大多熟识韵辙。有一次，林黛玉叫香菱写一首咏月诗，指定用寒韵。香菱正在全神投入的时候，探春劝她："菱姑娘，你闲闲吧！"香菱怔怔答道："'闲'字是十五删的，你错了韵了。"可见当时女子为书卷气熏陶的一斑。

女性的价值在于青春美，但青春容易界定，什么是美，则取决于主流男性的审美标准。楚王好细腰，宫中多饿死；唐皇爱肥硕，娥眉尽丰肌。明清文人喜欢的是纤弱清秀，是文心诗肠。布鲁克斯在《美国人的炫耀》中指出，当女性的躯体从紧身衣和胸围中解放出来后，便马上陷于整容医师的利刃锋芒下，为了悦己者，她们视死如归。何况攻诗学文，无须付出生命的代价？

纤弱的小品文男子，既在色上消费女子的更纤弱，从而体认自身的强大和征服，实现玩赏的细腻趣味，更在技上消费女子的书卷才藻，从而体认心心相印的共鸣，诗文唱和，笔墨交流，从而实现玩赏的更细腻且有内涵的趣味。唐寅的名作《秋风纨扇图》上题诗："秋来纨扇合收藏，何事佳人重感伤，请把世情详细看，大都谁不逐炎凉。"既是女子的写照，同时更是男子的自我写照。女色的消费，到了这个程度，真可以称得上极细腻、精致之致了。明亡后，钱谦益被柳如是晓以大义，决心投水自尽以死节，但下水之后又匆匆上岸，说是这水太凉了一点，其性灵品位的细腻，简直

成了政治笑话。

明清仕女画的这个审美特色,既是社会现实生活的必然反映,同时又推波助澜了社会现实的风气。它在升华了包括女色在内的生活、艺术的细腻化、精致化的同时,也萎靡了生活、艺术的"自强不息"和"厚德载物"。它既是人性真实中性灵的大解放,也是人性真实中心魔的大腐败。与这一风气相对抗的,便是顾炎武等士人对于人格精神的呼唤。

个人主义的物欲、情欲的人性解放,固然有冲决礼教专制弊端的好处,但沉湎于物欲、情欲,必然导致人们社会责任感和道德感的危机,一旦面对国家危难,其精神、气节、操守便土崩瓦解。清移明祚后,中国历史上专门列了一个以文人为主角的《贰臣传》便是明证。而毋我、克己的天下为公,虽有钳制人性之弊,却在国家危难之际,焕发出精神的浩然正气,元移宋祚时,陆秀夫、文天祥们"迂腐"地杀身成仁亦是明证。

(2010 年)